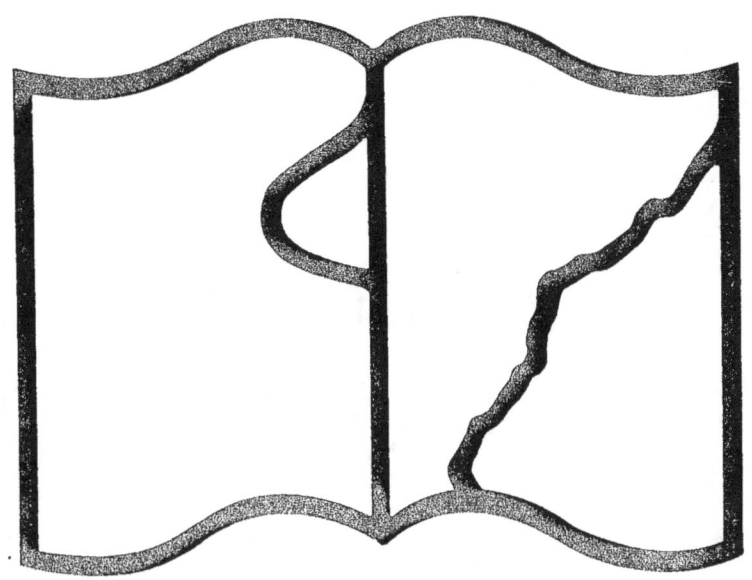

Texte détérioré — reliure défectueuse

NF Z 43-120-11

ŒUVRE

DE

J.-B. GREUZE

Catalogue raisonné

Suivi de la liste des gravures exécutées d'après ses ouvrages

PAR

Jean MARTIN

CONSERVATEUR DU MUSÉE GREUZE, A TOURNUS
CORRESPONDANT DU COMITÉ DES SOCIÉTÉS DES BEAUX-ARTS

En Vente chez **G. Rapilly**, 9, quai Malaquais — PARIS

1908

CATALOGUE RAISONNÉ

DE L'ŒUVRE PEINT ET DESSINÉ

DE

JEAN-BAPTISTE GREUZE

Suivi de la liste des Gravures exécutées d'après ses ouvrages

par

J. MARTIN

Conservateur du Musée Greuze à Tournus

CATALOGUE RAISONNÉ

DE L'ŒUVRE PEINT ET DESSINÉ

DE

JEAN-BAPTISTE GREUZE

Suivi de la Liste des Gravures exécutées d'après ses Ouvrages

SUJETS RELIGIEUX

TABLEAUX

1. *Repentir de Sainte Marie-Madeleine (la Madeleine blonde).*

H. 1m80. L. 1m43. — Réfugiée au milieu de rochers, elle n'est vêtue que de ses longs cheveux. Peinte en 1760 pour Duclos-Dufresnoy. En 1795, à la vente de cet amateur, 1.680 francs; vente du 9 avril 1832; 1851, vente Prousteau de Mont-Louis, 8.600 francs; en 1869, vente du marquis de Maisons, 49.000 francs. Repasse avec la *Madeleine brune* à la vente du 24 février 1896. *Madeleine brune* gravée par Pascal, 1831; par Testa, sous le titre *Santa-Maria Egiziaca*. Lithographiée par Augay.

2. *Repentir de Sainte Marie-Madeleine (la Madeleine brune).*

H. 1m80. L. 1m43. — Diffère du n° précédent par quelques variantes : les cheveux sont bruns au lieu de blonds, le lion debout au lieu de couché.

Commandé par le prince de Canino (Lucien Bonaparte), touché de la misère de Greuze âgé alors de 75 ans. Salon de 1808. Passe à la vente Bonaparte en 1845; vente Mussigny, 1847; vente Durand-Duclos, 3.500 francs; en 1851, vente Prousteau de Saint-Luc, 8.600 francs; en 1869, vente marquis de Maisons, 33.000 francs; se retrouve à la vente du 24 février 1896.

Une esquisse de la *Madeleine blonde*, sur bois, endommagée (H. 0m55, L. 0m46), passait, en 1866 à la vente Laneuville; en 1869, à la vente du marquis de Maisons où elle fait 9.999 fr.

Un dessin, sanguine et crayon noir, passe à la vente du 15 mai 1836; vente Sitter à Middelbourg, 1838; 1842, vente

N. Revil (H. 0m51. L. 0m40), 92 francs; en 1851, vente Prousteau de Saint-Luc, 180 francs; en 1883, vente Schwiter; 1885, vente Burat, n° 80, 480 francs. Il provenait de la vente Marcille, 1857, 245 francs.

Un dessin, crayon rouge et noir estompé, (H. 0m38. L. 0m40,) *Sainte Madeleine* en buste, tenant une croix. Un croquis, plume et encre de Chine, n° 264, vente Daigremont, 1866; avril 1880, vente Walferdin, 80 francs.

Une tête de Madeleine passait à la vente du 10 janvier 1831, collection D** S** D**, et décembre 1899, vente E. Calendo, 250 francs.

A la vente de la Tour-du-Pin-Chambly, 24 février 1894, une Madeleine, *attribuée à Greuze*, 1.900 francs.

3. *Saint François d'Assise.*

H. 2m. L. 0m96, signé. Exécuté dans la jeunesse du peintre pour le couvent des Recollets de Tournus. Actuellement dans l'église de la Madeleine, à Tournus.

4. *Descente de croix.*

H. 0m45. L. 0m36. — Esquisse attribuée à Greuze. 1880, vente Walferdin, n° 134, 80 francs.

5. *Saint Laurent.*

Attribué à Greuze. Église Saint-Laurent, Paris.

6. *Sainte Famille.*

Se trouve dans le couvent de Saint-Maurice. Une esquisse de la même provenance passait à la vente du 6 mars 1849 (Gérard, expert). — Une esquisse, plume lavée d'encre de Chine (H. 0m23. L. 0m38) provenant de la vente du marquis de Chennevières, avril 1900, se trouve au musée de Tournus.

DESSINS

7. *Mort de Sainte Marie-Madeleine.*

Crayon rouge et noir lavé d'encre de Chine. Vente du 29 avril 1842, 965 francs. Vente Marcille, 1857. Gravé par Hoin en fac-similé de dessin au lavis.

8. *Dieu le Père porté par des anges.*

Dessin au lavis, 1856, vente Baroilhet; 1859, vente Defer, n° 378.

9. *Repos en Égypte.*

1863, vente Buffet, n° 291.

10. *Les Saintes femmes au pied du Christ.*

Dessin à la plume et au bistre. 1863, vente du 12 mai.

SUJETS HISTORIQUES

TABLEAUX

11. *Adam et Ève.*

Esquisse. Mars 1852, vente Ch. L..., n° 22; décembre 1876, vente Thilha.

12. *Andromaque.*

En 1868, vente Didier, 780 francs. A fait partie des collections Van Cuyk et Marmontel. En mars 1873, figure à la vente Laurent Richard.

13. *Noé et ses filles.*

Esquisse avancée. Vente Caroline Greuze, 1842, n° 4, 345 fr. à M. Gratewath. Même vente, n° 46, une figure de Noé (H. 0m64. L. 0m46) pour ce tableau.

14. *Ivresse de Loth.*

H. 0m65. L. 0m81. — Le vieillard, à peine couvert d'une étoffe, sommeille. L'une de ses filles est étendue près de lui, le corps renversé, pendant que la seconde les contemple. N° 26, vente du 21 avril 1896. (Lasquin, expert).

15. *Loth et ses filles.*

1857, vente Richard Wallace, 900 francs.

16. *Septime Sévère reprochant à son fils Caracalla d'avoir voulu attenter à sa vie dans le défilé d'Écosse.*

H. 1m24. L. 1m60. — Peint pour sa réception à l'Académie. Exposé au Salon de 1769. Actuellement au Musée du Louvre.
En 1783, passe à la vente Tonnelier, n° 27, une esquisse de ce tableau (H. 1m30. L. 1m62), 89 livres. En 1789, vente Parizeau.
En 1890, vente Rotham, une première pensée de ce tableau (H. 0m62. L. 0m75), 1.000 francs à Durand-Ruel.
En 1843, vente Caroline Greuze, n°s 47-48, deux études à la sanguine.

17. *Adieux de Caton.*

Ce tableau est resté à l'état d'esquisse. Vente du 16 février 1819, n° 17, (Henry, expert).

18. *Mort de Socrate.*

H. 1m18. L. 0m90. — Tableau inachevé, a toujours été dans les familles Piot et Bessard. Actuellement chez M. A. Bessard, à Lajasse (Gard).
En avril 1846, vente Pluvinel, un croquis se vendit 3 fr. 50 à Defer.

19. *Mort d'un prince.*

H. 0m49. L. 0m39. — Sujet tiré de l'Histoire de France. 1882, vente de Tencé, n° 21.

CATALOGUE

20. *Geneviève de Brabant.*

H. 0ᵐ43. L. 0ᵐ35. — Assise sur un rocher, elle entoure de ses bras son fils debout devant elle. Une biche pose sa tête sur les genoux de Geneviève.
En avril 1866, vente du marquis de Valory. — En 1882, à la vente Robert de Saint-Victor, une esquisse se vendait 600 francs; en 1869, vente Boilly, un dessin lavé sur plume, 9 francs.

21. *Mort de Marat.*

H. 0ᵐ30. L. 0ᵐ40. — Esquisse, avril 1872, vente Laloge.

DESSINS

22. *Mort de Caïn.*

Vente Caroline Greuze, en 1843, n° 51.

23. *Suzanne entre les vieillards.*

Croquis à la sanguine, vente Caroline Greuze.

24. *Mort de Priam.*

Belle étude à la sanguine, dit Vignières, dans le catalogue de la vente du 12 juin 1810.

25. *Eponine et Sabinus.*

Dessin à l'encre de Chine. Musée de Chaumont; provenant de la vente Walferdin, 1880.

25 bis. *Sujet tiré de l'Histoire romaine.*

Cavalier entouré de nombreux personnages. Dessin à la plume lavé de bistre, acheté par Walferdin, à la vente Caroline Greuze, 1843.

26. *Trois vestales devant un empereur romain.*

Plume et sépia. Février 1885, vente baron de Beurnonville, n° 324.

27. *Supplice d'une vestale.*

H. 0ᵐ31. L. 0ᵐ38. Vente Baroilhet, 1860, 60 francs.

28. *Adieux de Regulus à sa famille.*

Encre de Chine. Sujet de concours. 11 mars 1886, vente Saint-A***, n° 210. (Féral, expert).

29. *Scène de la révolution française.*

H. 0ᵐ21. L. 0ᵐ30. — Esquisse à la plume lavée d'encre de Chine. Une émeute; à gauche, un blessé est porté sur un matelas. 1900, vente Ph. de Chennevières. Au musée de Tournus.
Un sujet similaire passait, en janvier 1884, à la vente William Coxe, à Londres.

30. *Un Massacre.*

Esquisse à la pierre noire lavée d'encre de Chine. 1862, vente du 12 mai, n° 104. (Blaisot, expert).

31. *Le Massacre de l'Abbaye en 1793.*

Au Musée Carnavalet. Provenant de la collection Bourdin.

32. *Départ des volontaires conduits par le général Santerre.*

Dessin à la plume lavé de sépia. Vente Marcotte-Genlis, février 1868.

33. *Bienfaisance du roi de Suède.*

H. 0ᵐ13. L. 0ᵐ18. — Dessin à l'encre de Chine, signé à droite : J.-B. Greuze; 17 avril 1883, vente du comte de la Beraudière, n° 113. Le roi, traversant à cheval un village, secourt une famille malheureuse.

34. *Scène antique.*

Esquisse au crayon rouge, signée G. Un personnage, vêtu à la romaine, étend la main vers un serviteur qui lui amène un bouc. Au Musée de Tournus.

35. *Sacrifice sur un autel.*

Ovale. Encre de Chine. Décembre 1886, vente Ch. Leblanc. (Vignières, expert).

36. *Présentation de la vestale.*

H. 0ᵐ43. L. 0ᵐ26. — Dessin à l'encre de Chine. Femme âgée découvrant une jeune fille. Vente du 29 avril 1863, n° 597. (Vignières, expert).

SUJETS MYTHOLOGIQUES

TABLEAUX

37. *Danaé.*

H. 1ᵐ45. L. 1ᵐ95. — Avril 1825, vente Lapeyrière, vendu 801 francs. Vente Bonnet, 1885; il provenait de la collection Rosne. Avait figuré à la vente Caroline Greuze, en 1842. Gravé à l'eau-forte par Léopold Flameng, pour la vente Bonnet. Une copie de H. 0ᵐ43. L. 0ᵐ58 passait, en 1848, à la vente Ricketts, 145 francs.
H. 0ᵐ32. L. 0ᵐ40. — Esquisse du même sujet avec des modifications. Collection La Caze. Louvre. Danaé est étendue sur un lit; à droite, une vieille femme; à gauche une table de toilette; au-dessus, une draperie.

38. *Flore.*

H. 1ᵐ. L. 0ᵐ80. — C'est, dit-on, le portrait de la *Duthé*. Sous le titre de *Flore et Zéphir au lever de l'Aurore*, il figurait, en 1819, à la vente Didot. En 1870, vente San-Donato, est adjugé 18.000 francs à A. Houssaye.

39. *Enlèvement d'Orithye par Borée.*

H. 0m35. L. 0m27. — 1876, vente Camille Marcille, n° 20.

40. *Ariane dans l'île de Naxos.*

Au Salon de l'an XII, n° 220. On le retrouve, en 1832, dans la collection du chevalier Erard. En 1844, vente Hope, 13.900 francs, à lord Hertford.

41. *Psyché couronnant l'Amour* ou *Le mariage de Psyché.*

H. 1m94. L. 1m80. — En 1843, à la vente de Caroline Greuze, il atteint 3.000 francs. A été repeint presque entièrement. (Th. Lejeune); en 1845, vente Meffre, se vendait 4.700 francs; en 1852, vente du duc de Morny, 1.805 francs. Se trouve actuellement au Musée de Lille.
En 1843, vente Caroline Greuze, passait, sous le n° 26, *La Pudeur*, figure du mariage de Psyché; sanguine. (H. 0m50. L. 0m34). N° 27, une figure d'étude pour la Psyché; n° 28, une figure d'étude pour l'Amour. A la vente P***, en novembre 1841, sous le n° 76, *Psyché couronnée par l'Amour*, dessin lavé d'encre de Chine.

42. *La mort d'Adonis.*

Dans un paysage. Esquisse sur papier. 1843, vente Aguado, marquis de Los Marimos, n° 12.

43. *La Toilette de Vénus.*

H. 0m54. L. 0m66. — Esquisse. La déesse reçoit les soins de ses nymphes qui procèdent à sa toilette. Décembre 1843, vente Dubois, 317 fr.

44. *L'Amour.*

Il voltige en tenant un flambeau d'une main et de l'autre une couronne de fleurs. Petit tableau, de forme ovale, retiré à 500 francs à la vente du 17 février 1844 (Girard, expert).

45. *Vénus commandant des armes à Vulcain.*

H. 0m65. L. 0m84. — Composition de sept figures.

46. *Le Triomphe de Galathée.*

En avril 1788, ces deux tableaux à la vente de M. de Calonne, n° 843, furent vendus 300 livres. Le Triomphe de Galathée se trouve au musée d'Aix.

47. *Vénus et l'Amour endormi.*

H. 0m75 L. 0m82. — Signé. 1894, vente Manouvrier de Quaregon, à Bruxelles.

48. *Diane au bain.*

H. 0m23. L. 0m25. — Etude au pinceau, lavée d'encre de Chine. Accroupie dans les roseaux, elle s'abrite d'une draperie qu'elle relève au-dessus de sa tête.
Vente du marquis Ph. de Chennevières, avril 1900. Au Musée de Tournus.

DESSINS

49. *L'Amour triomphant d'Hercule.*

Lavis et encre de Chine. Se trouve actuellement chez M. Ch. Bourdon, à Farges-les-Mâcon.

50. *Délire de Silène.*

Composition de concours. 1859, vente Lebeil, 11 francs.

51. *Silène sur son âne.*

H. 0m65. L. 0m43. — Croquis à l'encre de Chine sur papier blanc. En 1793, ce dessin passait à la vente Donjeux. C'est, sans doute, la *Marche de Silène*, qui figurait, en 1855, à la vente du baron Charles de Vèze, et sous le n° 78, à la vente Walferdin, en 1860.

52. *Les trois Grâces et les Amours.*

Dessin à l'encre de Chine. Adjugé en 1880, vente Walferdin, n° 399, avec la *Sybille*, 345 francs.

53. *Études d'Amours.*

H. 0m26. L. 0m22. — Dessin à la plume, lavé à l'encre de Chine. Vente de Goncourt.

54. *Groupe d'Amours.*

Dessin à la plume et à l'encre de Chine. Acquis par le Musée de Tournus, en 1887, à la vente Raoul de Portalis.

55. *L'Amour vainqueur.*

H. 0m60. L. 0m50. — Dessin à l'encre de Chine, 1880, vente Maherault, n° 103.

56. *Triomphe de Bacchus.*

Dessin lavé d'encre de Chine. N° 70, vente P***, du 18 novembre 1841.

57. *Le Repos de l'Amour.*

Dessin à l'encre de Chine. Il s'endort, en tenant à la main son flambeau qui s'éteint, pendant qu'une tourterelle abandonne un ramier endormi. Mars 1845, vente de Musigny, n° 76.

58. *Amour tenant des colombes.*

Sanguine. Acquis pour 75 francs, par M. Gaillet, à la vente Pallu en avril 1873.

59. *Amours (des).*

Sanguine. N° 64, vente du 5 novembre 1871 (Féral, expert).

60. *Amours.*

Dessin à l'encre de Chine. Décembre 1876, vente L. Trilha, n° 112.

CATALOGUE

61. *Diane et Actéon.*

Dessin à l'encre de Chine. 1846, vente Saint, n° 205, 15 fr.

62. *Danse de Nymphes et de Satyres.*

Dessin à l'encre de Chine. 1840, vente Poterlet, n° 85, 21 francs. Se retrouve à la vente Dittmer, juin 1868.

63. *L'Amour endormi.*

Mine de plomb et encre de Chine. Vente du 19 février 1862, (Vignières, expert); vente du 19 février 1869, (Féral, expert).

64. *Sujets mythologiques.*

3 avril 1888, vente Walferdin, n° 77, six dessins. Figures ou sujets mythologiques.

65. *L'Amour jouant avec un chien.*

Esquisse. Mars 1845, vente Gauthier, de Rouen.

ALLÉGORIES

TABLEAUX

66. *Offrande à l'Amour ou La Prière à l'Amour.*

H. 1m62. L. 1m46. — Exposé en 1769, n° 153, sous le titre : *Une jeune fille qui fait sa prière au pied de l'autel de l'Amour*. Il figure, en 1782, chez la Blancherie. Ce tableau fait pour M. le duc de Choiseul fut adjugé, en 1772, à sa vente, 5.650 livres à M. le prince de Conti ; en 1717, à la vente de ce dernier, 75.000 livres à M. Feuillette ; en 1780, à la vente Serreville, 4.000 livres à M. Lebeuf ; en 1782, vente Lebeuf, 3.660 livres à M. Dubois ; en 1784, à la vente Dubois, 3.650 liv. On le retrouve, en 1845, à la vente du cardinal Fech, où il atteint le prix de 32.400 francs. A passé dans la galerie du marquis d'Hertford, aujourd'hui collection R. Wallace. Gravé par Macret, en 1778, et par Dunker, à l'eau-forte ; terminé par Delaunay pour la galerie Choiseul, 1772. En 1846, un dessin de ce tableau passa à la vente du vicomte de Pluvinel, 19 fr. 50 ; une esquisse signée Greuze, 1770, vente Van Os, n° 171, en 1851. Une première pensée à l'encre de Chine, (H. 0m40, L. 0m35), vente Marquiset, en avril 1890, fut vendue 300 francs.

67. *Offrande à l'Amour.*

H. 0m46. L. 0m37. — A une vente faite par Mme Du Barry, en 1777, une répétition, plus petite, faite par Greuze, pour la favorite, se vendait 1.950 livres à M. Dulac, marchand de tableaux ; en 1778, il la revendait 2.080 livres ; le même tableau, à la vente du chevalier de Cène, atteignait 2.360 livres et tombait à 1.500 livres à la vente Morel ; à 1.462 livres à la vente de M. de Calonne, en 1778 ; sans doute retiré, il reparaissait dans une vente qu'il faisait à Londres, en 1793. Il se vendait 32 livres sterling (800 francs).
Une étude de la tête pour l'*Offrande à l'Amour*, (H. 0m43. L. 0m36), passait, sous le n° 59, à la vente de l'abbé de Gevigney, en décembre 1779, vendue 800 livres.
L'étude de la tête de l'Amour, sanguine et crayon noir, se trouve au Musée de Tournus.

68. *L'autel de l'Amour.*

H. 1m30. L. 0m90. — En 1876, vente Camille Marcille, n° 36, est adjugé à 12.100 francs.
L'Amour tenant d'une main une couronne, conduit une jeune fille à un autel.

69. *L'Innocence aux prises avec l'Amour.*

H. 0m54. L. 0m46. — L'Amour éveille une jeune fille et la mène vers une fenêtre dont il soulève le rideau. 1881, vente de M. de Beurnonville, 12.000 francs.

70. *Jeune femme résistant aux séductions de l'Amour.*

Selon John Smith, ce tableau se trouvait, en 1834, dans la collection de M. Nieuwenhuys.

71. *Le Triomphe de l'Hymen.*

H. 0m64. L. 0m80. — Une jeune fille enlevée à sa mère par les Amours. L'un d'eux porte des guirlandes de fleurs et la couronne de l'hymen. Ce tableau, composé pour le comte d'Artois, a été vendu non complètement terminé, à la Russie. Actuellement, il est à Paris, chez le baron de Schlichting. Il figura à l'Exposition Universelle de 1900 sous le titre de : *L'Innocence entraînée par les Amours et suivie du Repentir*.
En 1866, à la vente du comte d'Espagnac, une répétition de ce tableau, d'une grande faiblesse d'exécution, atteignait 16.000 francs ; En 1868, à une autre vente du comte d'Espagnac, 5.150 francs ; en 1890, vente Dugier.
Un grand dessin à l'encre de Chine, provenant du cabinet Dagotti, fut vendu 71 francs, en 1840, vente du cabinet Poterlet.
Deux têtes d'étude pour ce tableau (connues sous le nom de *l'Amour et Psyché*, firent, à la vente Perregaud en 1841, l'une 7.500 francs, l'autre 8.500 francs. La première devint, par la suite, la propriété de lord Hertford moyennant 27.000 francs. En 1857, la seconde, à la vente Patureau, achetée 30.000 francs par Napoléon III qui l'offrit à l'Impératrice. Cette dernière la donna à la grande-duchesse Marie de Russie qui l'envoya à l'Exposition rétrospective de 1886.

72. *Jeune fille poursuivie par l'Amour.*

H. 0m55. L. 0m45. — Vente Ch. Bardon en 1861.

73. *La Crainte et le Désir.*

L'Amour voltige autour d'une jeune fille dominée par le Désir et guide ses pas chancelants. Novembre 1860, vente François, n° 92.

74. *Ange ailé.*

H. 0m46. L. 0m38. — En buste. Ancienne collection Grote, de Leipzig, vendue en 1886.

75. *Le Songe.*

Amours soulevant les draperies qui couvrent une jeune femme étendue sur son lit.
Une esquisse, à l'encre de Chine, faite, nous dit l'expert Thoré, pour ce tableau, passait, n° 15, à la vente Caroline Greuze en 1843. Adjugée 14 fr. 50 à M. de La Salle.

GREUZE

76. *Jeune fille qu'entraînent les Amours.*

H. 0^m65. L. 0^m81. — Mai 1847, vente du comte d'Espagnac, n° 217.

77. *Anacréon dans sa vieillesse couronné par l'Amour.*

Dessin à l'encre de Chine, rehaussé de blanc sur papier gris. Au revers du cadre, un autographe de Caroline Greuze, 1805. 1er avril 1862, vente de Gil de Meestre.

78. *Le Premier sacrifice à l'Amour.*

Signé Greuze, 1771. Se trouvait dans la vente B..., du 22 mars 1852. (Pas de nom d'expert).

DESSINS

79. *La Barque du bonheur.*

Sur une eau tranquille, deux époux rament vers la rive où s'élève le Temple du Bonheur. Deux enfants jouent au milieu de la barque.

80. *La Barque du malheur.*

Sur les flots tourmentés, la barque est poussée vers l'abîme. L'époux seul s'épuise en vains efforts. Deux enfants se battent et dans le ciel fuit l'Amour.
Dessin à l'encre de Chine, (H. 0^m37. L. 0^m23). — Vente du marquis de Chennevières, 1900. Au Musée de Tournus.

81. *Homère sauvé par le Temps des ruines du monde.*

Sous le titre : *Homère et son guide*, un dessin, n° 36, vente du 27 février 1858 (Bouillaud expert). Une tête d'Homère; crayon rouge, (H. 0^m47. L. 0^m35), 1842, vente Villenave, n° 648, 12 fr. 50, à M. Favet.

82. *L'Apothéose des artistes.*

Dessin à la plume lavé de bistre, 1793. Vente Donjeux.

83. *Les Trois Ages.*

H. 0^m35. L. 0^m53. — Dessin à la plume, lavé d'encre de Chine. Nombreux personnages. 1867, vente Laperlier.

84. *La Source.*

H. 0^m31. L. 0^m44. — Sanguine. Jeune femme assise, le bras appuyé sur une urne. 1883, vente du baron de Schwiter. 1899, vente E. Calendo, 235 francs.

85. *L'Amour constant couronné.*

Dessin au lavis, rehaussé de blanc, sur papier de couleur; esquisse pour un tableau. 1826, vente Denon, n° 753.

86. *L'Amour discret.*

Debout, posant un doigt sur ses lèvres. Gravé par un anonyme, en imitation de sanguine (Bibliothèque nationale). Ne serait-ce pas l'étude au crayon noir, lavée d'encre de Chine, de la vente Caroline Greuze, n° 94, *L'Amour curieux*.

87. *L'Heureuse union.*

La Fortune, les Jeux et les Amours présentent leurs trésors à un couple abrité sous un arbre. Grande composition exécutée pour l'abbé de Veri. 1842, vente Caroline Greuze, retiré à 20 francs.

88. *Le Désespoir amoureux.*

Des amours voltigent autour d'une femme couchée qui étend le bras pour les saisir. 1843, vente Caroline Greuze, n° 16, 12 fr. 50, à M. de Valori.

89. *L'Arbre des Amours.*

D'innombrables Amours grimpent au tronc de l'arbre et s'accrochent à ses branches. 1843, vente Caroline Greuze, n° 17, 18 fr. 50, à M. de Valori.

90. *L'Innocence entraînée par l'Amour et le Plaisir.*

Le 7 août 1832, ce sujet passait, sous le n° 122, à la vente du chevalier Erard.

91. *Allégorie sur le mariage.*

Esquisse au pinceau lavée d'encre de Chine. 1889, vente Kaïemen, à Bruxelles, 39 francs.

92. *Jeune fille écrivant, l'Amour lui conduit la main.*

Dessin terminé et lavé à l'encre de Chine. 1846, vente du vicomte de Pluvinel, n° 98; adjugé à 20 francs. (Defer, expert).

93. *L'Amour vainqueur de l'Univers.*

Grand dessin à la mine de plomb, relevé d'encre de Chine, signé. Figure nue et debout, le bras étendu, la main gauche tenant des flèches. Un aigle sous les pieds de l'Amour. 1846, vente Carrier; 1860, vente Walferdin. Adjugé 8 francs.

94. *Allégorie.*

Jeune homme retenant une jeune fille que l'Amour entraîne vers un précipice.
Dessin à la mine de plomb rehaussé d'encre. Avril 1873, vente Pallu, n° 250, 15 francs.

95. *Amours luttant avec des jeunes filles.*

H. 0^m23. L. 0^m35. — Sépia. 1860, vente Baroilhet, n° 140, 80 francs.

96. *Deux Amants à l'autel de l'Amour.*

Dessin à l'encre de Chine. 1865, vente Eugène Tondu, n° 258.

97. *Invitation à l'Amour.*

Composition ovale aux trois crayons. Acheté 11 francs, par Le Blanc, à la vente Desperet, juin 1865.

CATALOGUE

98. *L'Amour dictant une lettre à une jeune femme.*

Elle se retourne pour voir le portrait de celui auquel s'adresse cette lettre.
Vente du 11 mars 1872. (Féral expert).

99. *Femme couronnant l'Amour.*

Plume et encre de Chine. Vente du 29 mars 1873. (Féral expert).

100. *Composition allégorique.*

H. 0m50. L. 0m63. — Important dessin à l'encre de Chine. Vente du 26 mai 1879, n° 67. (Féral expert).

101. *L'Amour vaincu.*

H. 0m54. L. 0m41. — Dessin à l'encre de Chine, rehaussé de blanc. Mars 1882, vente Giroux, 80 francs.

102. *Amour avec des Colombes.*

Vente Wedderburn, n° 75, juin 1892, à Londres.

103. *Amours aiguisant leurs flèches.*

H. 0m29. L. 0m21. — Sanguine. Vente du 26-27 mars 1879. (Féral expert).

104. *Jeune fille qui ne veut pas écouter l'Amour.*

H. 0m29. L. 0m32. — Esquisse. Dessin à la plume et encre de Chine. 1880, vente Walferdin, n° 313; 45 francs.

105. *Amour décochant ses flèches sur un groupe de jeunes filles.*

Encre de Chine. Mars 1856, n° 82, vente Baroilhet, 45 francs.

106. *L'Amour parmi des jeunes filles.*

H. 0m10. L. 0m35. — Esquisse à l'encre de Chine. Musée de Dijon, n° 623; donné par M. le baron de Boissière.

107. *Les Trois Ages de la vie.*

H. 0m36. L. 0m25. — Dessin à la plume lavé d'encre de Chine. Un homme nu portant son vieux père et soutenant son enfant, avec la légende : *Je t'ai porté, tu me portes, il te portera.* Vente G*** et T***, 1er février 1898. Musée de Tournus.

108. *Composition allégorique.*

H. 0m26. L. 0m37. — Dessin à la plume et à l'encre de Chine. Esquisse. Une jeune femme est étendue sur un lit de repos; un Amour entraine vers elle un troisième personnage. Mai 1898, n° 67, vente de M. le marquis Ph. de Chennevières, 98 francs.

PAYSAGES

109. *Petit paysage.*

Esquisse, Effet de soleil au travers du brouillard sur une rivière. Vente du 15 mai 1852, n° 135. (Roussel et Defer, experts).

110. *Bataille.*

Choc de cavalerie. 1838, vente Henry Delange, artiste peintre. (Georges, expert.)

111. *Étude pour paysage.*

Sanguine. Vente du 10 février 1862. (Vignières, expert.)

112. *Le Moulin à eau.*

Mai 1900, vente Defer-Dumesnil, n° 156.

113. *Le Pont rustique.*

Mai 1900, vente Defer-Dumesnil, n° 157 (ensemble 2.010 fr.).

SCÈNES FAMILIÈRES

TABLEAUX

114. *L'Accordée de village.*

H. 0m90. L. 1m18. — Musée du Louvre.
Tableau peint pour M. Randon de Boisset et exposé, sous le n° 100, au Salon de 1761; en 1774, à la vente Randon de Boisset, il fut acquis par M. le marquis de Marigny moyennant 9.000 livres; revendu en 1782, à la vente de ce dernier, 16.150 livres à Joullain pour le cabinet du Roi. Une répétition, traitée un peu en esquisse, avait été faite par Greuze pour M. Cabasson, son ami; elle passa à la vente du 20 décembre 1841; adjugée 483 francs.
Gravé par Flipart en 1770; par PP. Moles in-f°; Pierre Adam en 1826; par Alix en couleurs; par Mirel, Moreau, Pimpe; par Nargeot en 1866; par J.-J. Haïd à la manière noire; gravé sur bois dans le *Magasin Pittoresque*; lithographié par Lhanta et par Jourdy.
Sous le n° 42, vente collection de M. le comte de V... en décembre 1858, une esquisse, attribuée à Greuze par l'expert Laneuville. En 1767, un dessin de ce sujet (H. 0m35. L. 0m48), atteignait le prix de 422 livres à la vente Julienne; il repassait, en 1797, à la vente Grimod de la Reynière 300 livres. C'est peut-être le dessin vendu 965 francs le 29 mars 1842.
Un autre dessin, terminé à l'encre de Chine et bistre sur papier bleu (H. 0m48. L. 0m77) passait, en 1790, à la vente Boyer de Fonscolombe; en 1787, à la vente de Vandreuil; on le retrouve à la vente du baron Roger, en 1841, où il est payé 1.050 francs. Enfin, en 1861, à la vente Simon, il est acheté 4.000 francs par M. Dutuit.
Une première pensée, à la sanguine, se trouve dans les dessins du Louvre. Sous le n° 215, en 1777, vente Randon de Boisset, le buste de *L'Accordée* au pastel, avec celui de *La Cruche cassée* se vendaient ensemble 2.360 livres; ils provenaient de la vente de la Live de Jully, en 1769.
En 1887, vente Calamard, passe une toile, *Portrait de jeune fille*, qui paraît être une étude de la tête de *L'Accordée*.
En 1771, Wille achetait à Greuze, *trois louis*, une grande tête de vieillard, crayon rouge et noir sur papier blanc; c'est la tête du père dans *L'Accordée* (*Journal de Wille*, p. 172). Une étude de tête de jeune fille pour *L'Accordée*, dessin au crayon noir et rouge (H. 0m59. L. 0m31) se trouvait, en 1860, dans la collection E. Marcille.

115. *L'Accordeur de guitare* ou *le Donneur de sérénade*.

H. 0ᵐ62. L. 0ᵐ48. — Peint à Rome. Exposé au Salon de 1757, n° 115, sous le titre : *Un oiseleur qui, au retour de la chasse, accorde sa guitare*. En 1765, il appartenait à M. Boyer de Fonscolombe, d'Aix-en-Provence; il passe à sa vente en 1790. Exposé à Paris en 1874, collection Branicki. Gravé par Moitte (Pierre-Etienne), en 1765.

116. *L'Aiguille enfilée*.

En 1864, vente Burat, 2.630 francs.

117. *Adoration*.

Vente Vail, à Londres, 23 mai 1903, n° 33, 8.127 francs.

118. *L'Affection filiale*.

D'après John Smith, ce sujet se trouvait, en 1832, dans la Collection Ch. Blind esq.

119. *L'Arracheur de dents*.

H. 0ᵐ62. L. 0ᵐ78. — Esquisse poussée, représentant le cabinet d'un dentiste célèbre. L'opérateur attend le moment favorable pour extraire une dent à Mᵐᵉ Greuze qui, malgré les supplications de son mari, ne veut plus se laisser opérer.
Ce tableau passait à la vente du 19 février 1848; en 1875, à la vente Couvreur; en 1876, à la vente du comte Georget et à celle du prince Saulzo, la même année.

120. *L'Aveugle trompé*.

H. 0ᵐ54. L. 0ᵐ44. — Ce tableau, exposé au Salon de 1755, passa en 1769 à la vente de la Live de Jully; acheté 2.300 livres par Remy; en 1793, on le retrouve à la vente du duc de Choiseul-Praslin, où il fut adjugé 1.001 livres à Desmarest; il reparaît en 1833 à la vente de lord Charles Jownshord où il fut acquis par L. John Col, esquire, à Londres; actuellement chez M. Brault Dominique, à Tours.
Une étude peinte de la tête de la jeune fille, grandeur naturelle, se trouve chez M. Favel à Chambéry.
Gravé par Laurent Cars, par Stokolpt, par un anonyme et par J. Janet.

121. *La Belle-mère*.

H. 0ᵐ32. L. 0ᵐ42. — Ce tableau passait, n° 39, à la vente Parisez, en 1868, (Horsin-Deon, expert). Le dessin de cette composition lavé à l'encre de Chine, se voyait à la vente du 5 mai 1762; on le retrouve vente Mailand, en 1881, et dans celle du 7 mai 1887 (H. 0ᵐ49. L. 0ᵐ69) où il atteignit 4.150 francs. Se retrouve à la vente J. Bouillet, en mai 1897. Deux esquisses de la figure de la Belle-mère figurent dans les dessins du Louvre; une autre (H. 0ᵐ42. L. 0ᵐ33), au Musée de Tournus.
Gravé par Levasseur.

121. *La belle Blanchisseuse*.

Voir *La Savonneuse*.

123. *La Blanchisseuse*.

H. 0ᵐ24.L. 0ᵐ32.—Passait, n° 251, à la vente Huard, avril 1836.

124. *La Comparaison*.

Deux jeunes filles nues, se regardant dans une glace. En 1862, vente du comte de Penbroze, 2.260 francs. Sous ce titre, vente Coutant, en 1812, un dessin à la plume, lavé d'encre de Chine; il repasse, n° 93, vente du prince Soutzo, en février 1876.

125. *Cuisinière plumant des Pigeons*.

En 1862, vente Weyer, à Cologne, ce sujet est adjugé à 1.660 francs.

126. *Un Cultivateur remettant la charrue à son fils en présence de sa famille*.

Exposé au Salon de l'an IX. En 1900, une étude à l'encre de Chine provenant de la collection du marquis de Chennevières est acquise par le Musée de Tournus.

127. *La Correction paternelle*.

H. 0ᵐ30. L. 0ᵐ38. — Esquisse. Un père corrige son enfant, la mère s'interpose. 9 avril 1842, vente Laloge. Sous le titre : *La Correction mémorable*, un dessin à l'encre de Chine passa à la vente du 5 novembre 1875. (Férnl, expert).

128. *La Dame bienfaisante* ou *La Dame de Charité*.

H. 1ᵐ13. L. 1ᵐ46. — Ce tableau, bien connu, par la gravure de Massard, passa en 1774, vente Paillet, il fait 1611 livres; on le voit exposé, en 1781, au Salon de la Correspondance; an III, à la vente Duclos-Dufresnoy, il se vend pour 74.000 livres en assignats. Le 15 juillet 1802, sous le titre *La Dame de Charité*, il est acheté 2.000 francs par l'expert Henry; se retrouve la même année, vente Montabon où il atteint 6.500 francs; en 1809, vente Emler, redescend à 7.000 francs et enfin, en 1863, à la vente Demidoff, est acheté 49.000 francs par M. G. Delahante. Une répétition de ce tableau fut mise en vente dans la collection Reichshofen en 1826. C'est peut-être celui qui est actuellement chez M. Barré. (H. 1ᵐ11. L. 1ᵐ43).
Ce sujet a été gravé par J.-B. Massard, en 1778, grand in-folio; en réduction, par un anonyme sous le titre : *Exemple d'Humanité*, in-folio. J.-B. Massard encore en outre au burin, in-8°, l'esquisse de ce tableau; J.-M. Moreau et d'après lui Civil en in-24, sous le titre : Tableau de M. Greuze, gravé de mémoire. On trouve encore in-folio une gravure de Th. Freis V*** (Vitasse) 1781, sous le titre *Exemple d'Humanité*.
Une première pensée, dessin à l'encre de Chine, avec note et signature de l'auteur était achetée, en 1840, à la vente Poterlet, 35 fr. 50; en 1852, vente Saint-Vincent, 80 francs par Mundlev; en 1860, vente E. Norblin, un dessin de ce sujet s'éleva à 1.120 francs; une étude passa en 1825 à la vente Corda, en 1878, vente San-Donato. Un dessin aux trois crayons provenant de la vente Hope en 1858 (étude de femme en pied. H. 0ᵐ49. L. 0ᵐ315) appartient à M. de Goncourt qui l'a gravé. L'étude peinte de la tête du vieillard se trouve au Musée de Montpellier. C'est peut-être celui-ci qui passait en 1814 à la vente Paillet (buste du paralytique C. W.), provenant du cabinet du président Aubry d'Orléans et qui se vendait 550 francs.

129. *Le Donneur de Sérénade*.

(Voir *L'Accordeur de Guitare*).

CATALOGUE

130. *Départ pour la Chasse.*

Exposé sous le n° 172 au Salon de l'an VIII. Dans un parc, un jeune chasseur debout, la main gauche sur le canon de son fusil, près de lui, sa jeune femme assise sur un banc de pierre, appuie amoureusement sa tête contre son bras. Dessin à l'encre de Chine; vente Goncourt. Au Musée du Louvre.

131. *La Chasseresse.*

Dans une vente à l'Hôtel Drouot, d'objets d'art du XVIII^e siècle, ce tableau atteint le prix de 9.600 francs (Bloche exp.)

132. *Le Départ de la Nourrice.*

(Voir *La Privation sensible*).

133. *Départ de Barcelonnette.*

Un petit savoyard quittant la maison paternelle. Composition de trois figures. Vente Meynier Saint-Fal, n° 22, 1860.

134. *Les Écosseuses de pois.*

Dans un intérieur rustique, la grand'mère et l'aînée des jeunes filles, assises devant une planche placée sur un tonneau écossent des pois que le grand'père leur apporte dans une corbeille d'osier.
Gravé par Lebas, grand in-folio en travers.
Il existait chez le D^r Boulanger à Calais une esquisse de cette composition provenant du cabinet de M. Blanquart de Sept-Fontaines qui l'avait achetée à la fille de Greuze; par la suite, cette esquisse appartint à M. Hédouin, de Valenciennes; elle passait, en décembre 1866, à sa vente où, avec la *Lecture de la Bible*, elle fut vendue 580 francs.

135. *L'Émigration des petits Savoyards.*

La mère, debout sur le seuil de la chaumière, tout en remettant à son jeune enfant la marmotte qui sera son gagne-pain, lui indique le chemin qu'il aura à suivre. Une belle esquisse de ce sujet se trouvait dans la collection Duclos, vendue en 1878.
Gravé à l'eau-forte par un anonyme.

136. *L'Enfant gâté.*

H. 0^m81. L. 0^m65. — Une mère regarde avec complaisance son fils qui donne sa soupe à un chien.
Exposé au salon de 1765. Vendu en 1763, collection du duc de Choiseul-Praslin, 2.550 livres à Desmarest; en 1797, à la vente Darney, retombait à 1.610 livres.
Un dessin de cette composition, lavé d'encre de Chine, sur papier blanc (H. 0^m45. L. 0^m34), figure à la vente Vassal de Saint-Hubert, en mars 1779. On le retrouve dans une seconde vente Vassal de Saint-Hubert, en 1783; puis; en 1794, à Orléans, à la vente Haudry; repassait, en 1810, à la vente Villeminot, adjugé à 89 francs. Actuellement, un dessin très poussé de ce sujet est à l'Albertina à Vienne.

137. *Enfant à l'Oiseau.*

En 1861, à l'exposition des Beaux-Arts de Saint-Pétersbourg, figuraient 15 toiles de Greuze. Sous le n° 144, *L'Enfant à l'oiseau*, à la grande duchesse Marie.

138. *Petite Fille au Perroquet.*

H. 0^m63. L. 0^m54. — Elle est assise sur un fauteuil, près d'une table, où vient de se poser un perroquet. Vente Meffre, 1845, adjugé 660 francs. Collection Woronzow, avril 1900, n° 382.

139. *Enfant jouant avec deux perroquets.*

H. 0^m64. L. 0^m52. Enfant jouant avec deux perroquets. Esquisse *attribuée* à Greuze. Vente Leblanc, 1818. (Regnault Delalande, expert).

140. *L'Ermite ou le donneur de chapelets.*

H. 1^m11. L. 1^m47. — Un ermite, entouré de jeunes filles, distribue des chapelets. En 1785, à la vente du marquis de Very, il atteint 4.200 livres; à la vente du marquis de Montesquiou, en 1788, il fait 2.590 livres. A une vente, en 1790, il remonte à 5.000 livres; à celle de 1819, 14.000 francs. On retrouve ce tableau à Paris, en 1864, collection Gilbert; en 1869, à la vente Koucheleff-Besborodko, il est vendu 55.500 fr. Il repassait en 1875, à la vente Koucheleff, 24.500 francs, et en 1897, à la vente de la comtesse de la Ferronnaye. Appartient actuellement à M. le baron de Précourt.
Gravé par Marais, grand in-folio.

141. *L'Ermite.*

Sous le titre *Une Rosière*, une esquisse sur bois, *attribuée* à Greuze, passait à la vente Failly, en avril 1859, n° 152. Une étude à la plume, lavée d'encre de Chine, de *l'Ermite* (H. 0^m52. L. 0^m32), figurait en 1827, à la vente Tinardon; elle fut acquise par le Musée de Tournus.

142. *L'Embarras d'une couronne.*

Fait au retour de Rome, en 1755. La jeune fille c'est Lœtitia; elle est appuyée sur un autel consacré à l'Amour et tient dans ses mains une couronne de roses. Collection du prince Youssoupoff à Saint-Pétersbourg.

143. *La Femme colère.*

Une femme furieuse, montre le poing à son mari. De la main gauche, elle tient une carafe qu'elle va lui lancer au visage. Ses enfants cherchent à la calmer. Le dessin de cette composition, à l'encre de Chine, passait à la vente du cabinet Hesme, en mars 1856, n° 19.
Gravé par Gaillard.

144. *La Famille malheureuse.*

Sous ce titre, un tableau passait à Londres, à la vente de la collection Naile, en mai 1905.
C'est peut-être celui dont le dessin est connu sous le nom : *Les Fermiers brûlés*.

145. *Jeune femme faisant cuire une omelette.*

Peinture d'une exécution large et magistrale, dit Jh. Smith; se trouvait en 1833 en Angleterre, collection Slaker.

146. *La Fille confuse.*

Une jeune fille, debout dans une chambre, reçoit les reproches

d'une femme âgée qui se montre à une fenêtre. En 1781, cette composition à la vente Thomas de Pange, n° 48, s'adjuge 1.600 francs à M. Boileau expert; elle repasse, en l'an VII, à la vente du cabinet du médecin Cochu; on retrouve ce sujet à la vente du 27 février 1851 (Gerard, expert). Le dessin de ce tableau, à l'encre de Chine, et au bistre sur papier blanc, (H. 0m36. L. 0m49), passait, en 1786, à la vente du Fermier général Bergeret. Un dessin à la sanguine de Ingouf, d'après Greuze, se trouvait, sous le n° 29, à la vente Walferdin, 1880.

Gravé par Ingouf l'aîné, et à l'aquatinte par Watelet.

147. Jeune Femme avec un enfant sur les genoux.

H. 0m65. L. 0m47. — Musée de Rotterdam. Provenant de la collection Boymann.

148. Le Fils ingrat. — Le Fils puni.

Voir *La Malédiction paternelle*.

149. Le Fruit de la bonne éducation.

Voir *Le Paralytique servi par ses enfants*.

150. La Fille séduite (attribuée à Greuze).

Elle est assise sur son lit, ses traits expriment la douleur. A ses pieds, une rose et une montre. Vente du marquis de Soyecourt, en 1863. (F. Laneuville, expert).

151. Le Gâteau des Rois.

H. 0m71. L. 0m81. — Signé : J.-B. Greuze, 1774. Musée de Montpellier. Légué en 1836 par M. Valadon. Si le tableau de Montpellier est, comme l'affirme M. Renouvier, celui qui fut fait pour M. Duclos-Dufresnoy et qui, en 1795, à sa vente, atteignit 1.338 francs, sous le titre : *Un repas rustique*, dans ce cas, une répétition (H. 0m72. L. 0m90) passait à la vente Montabon, le 10 juillet 1802 et était adjugée à 1.500 francs à M. de Langeac; elle repassait, en 1809, à la vente du cabinet Emler et se vendait 7.000 francs. Ce serait le tableau exécuté par Greuze pour le duc de Cossé et dans lequel ne se trouvait pas la *Boudeuse* introduite dans le second tableau commandé par Duclos-Dufresnoy.

Un premier projet se trouvait après, en 1779 chez la Blancherie. Une esquisse de ce tableau passait, sous le n° 27, à la vente Trilha, en décembre 1877; une étude pour le gâteau des Rois figurait, n° 76, à la vente Marcille, en mars 1857; adjugé à 59 francs. Gravé par Flipart, en 1777, grand in-f° en travers; par un anonyme sous le titre : *Divertissement gracieux d'une famille villageoise*, in-f° ; à la manière noire, à Londres, en 1778, grand in-f° (anonyme).

152. Le Geste Napolitain.

H. 0m73, L. 0m94. — C'est le geste que fait une jeune femme en passant ses doigts sous son menton, pour éconduire le faux colporteur qui fuit les railleries de la jeune femme et de la mère.

Exposé sous le n° 113 au salon de 1757, ce tableau faisait partie de la collection Gougenot; il passa de celle du prince Demidoff et on le retrouve, en 1870, à la vente San-Donato où il atteint le prix de 53.000 francs, pour lord Dudley. Gravé par Pierre-Etienne Moitte, in-folio en largeur ; et par Veyrassat, in-8°, pour la vente San-Donato.

Un dessin fait à Rome, sur papier blanc, valait 50 francs à la vente de la présidente de Bandeville, en 1787.

153. L'Heureuse mère ou La Nourrice.

H. 0m65. L. 0m47. — Musée de Rotterdam, n° 425. Legs Boymann, 1847. Une jeune femme, assise dans un fauteuil, porte la main à son sein et semble inviter son enfant à venir prendre sa nourriture. Gravé à l'eau-forte par Watelet, in-4°.

154. L'Heureuse union.

Dans un atelier de menuisier, le père se penche pour parler à sa jeune femme qui travaille à un ouvrage de couture ; près d'eux les enfants jouent.

Gravé par Lebas, in-folio en travers.

155. L'Hiver.

H. 0m24. L. 0m17. — (Sur bois). Etude d'enfant se chauffant à un brasier contenu dans un vase en terre. Vente du 8 décembre 1821, n° 56.

156. L'Heureux ménage.

H. 0m50. L. 0m61. (Sur bois). — Une jeune mère essaie de faire marcher son dernier né ; le père attire l'enfant en lui présentant un fruit. Novembre 1832, vente Doncœur, 1878 ; vente Jules Duclos, n° 74. (Georges expert).

157. Intérieur de maison de paysan.

H. 0m32. L. 0m40. — Mentionné dans le catalogue de Lebrun, en 1785. Doit être à la Royale institution d'Edimbourg. (Th. Lejeune, 1864).

Sous ce même titre, un tableau passait, sous le n° 57, à la vente Robineau de Bercy, le 27 janvier 1847. (Lacroix et Thoré experts).

158. L'Ivrogne chez lui ou Le Retour du cabaret.

H. 0m75. L. 0m915. — Il rentre ivre du cabaret ; sa femme pousse vers lui deux enfants en guenilles qui tendent les bras et crient famine.

Ce sujet passa, en 1785, à la vente du marquis de Veri ; adjugé à 650 francs à Paillet. En 1792, à la vente de la Reynière, il retomba à 505 francs; on le retrouve, en 1836, dans la vente de la galerie Huard; en 1846, vente Duval de Genève, il est payé 9.075 francs; en 1852, à la vente du comte d'Arjuzon, sous le titre : *Épisode de la vie d'un ivrogne*, il est adjugé à 8.200 francs. En 1858, vente Laterrade, il retombe à 1.108 francs et la même année, vente Pillot, à 1.050 francs, au baron James de Rothschild qui l'exposait, en 1860, au boulevard des Italiens. Il est devenu depuis la propriété de Mme Lyne-Stephens. A la vente du 23 mars 1872, ce même sujet (H. 0m73. L. 0m91) est attribué à Greuze par l'expert Féral, sous le titre : *Le Père dénaturé*. *L'Ivresse*, du Musée de Lille, n° 248, est une copie attribuée à Mlle Ledoux.

L'étude à la sanguine de la femme debout est conservée au Louvre sous le n° 771. Parmi les dessins du Louvre se trouve encore une esquisse de *L'Ivrogne*. Sanguine sur papier blanc. (H. 0m49. L. 0m34).

159. L'Innocence endormie.

Voir *Le Silence*.

CATALOGUE 13

160. *Invention de la première charrue.*

Figurait à la vente du cabinet Hetzel, n° 88, avril 1857. (Febvre, expert).

161. *Jeune Milicien entouré de sa famille et de sa fiancée.*

Vente du cabinet de M. de W***, n° 57, 14 mars 1844, (Remoissenet, expert).

162. *Jeunes Filles dans un Parc* ou *La Confidence. Les deux Sœurs.*

Deux jeunes filles, vues à mi-corps, rapprochent leurs jolies têtes et étendent un voile comme pour se dérober à la vue de l'importun dont elles paraissent redouter la présence. Vente Tardieu fils, 1841, (Simonet, expert) retiré à 9.500 francs; le 19 mai 1903, vente Vail à Londres, adjugé à 8.127 fr. 50. Actuellement au musée du Louvre. Don Rothschild.

163. *Intérieur de cuisine.*

H. 0m29. L. 0m20. — Petit tableau qui passait, en 1837, dans une vente du comte d'Espagnac.

164. *Jeune Fille aux bleuets.*

H. 0m54. L. 0m46. — Paysanne assise au pied d'un arbre. Elle tient, dans son tablier, les bleuets qui emplissent aussi un panier sur lequel son bras, resté libre, est appuyé. N° 94. Vente Valori-Rustichelli, avril 1866, 2,000 francs.

165. *Laveuse d'enfant.*

H. 0m23. L. 0m18. Femme lavant un petit enfant. Musée d'Avignon. *(Attribué à Greuze).*

166. *La Lecture.*

Voir *Scène d'Intérieur.*

167. *La Malédiction paternelle.* (1er sujet : *Le Fils ingrat*).

H. 1m30. L. 1m62. Musée du Louvre. Gravé par Gaillard, grand in-f°; par Avril, sous le titre : *Le Fils ingrat*, in-f°; par Moreau le jeune, in-12.
Les deux tableaux de *La Malédiction* se vendaient, en 1785, dans la collection du marquis de Veri, 21.000 francs; en 1813, vente Laneuville, 15.000 francs; en 1820, achetés pour la collection de Louis XVIII à M. de Villeserre, 10.000 francs.
Un dessin à la plume, lavé d'encre de Chine et rehaussé de blanc sur papier bleu (H. 0m58. L. 0m72) se vendait, avec celui du *Fils puni*, en 1786, à la vente Saint-Maurice, 420 francs à Lelu. Ces dessins, ont figuré à la vente Hotelart et doivent être maintenant au musée de Lille. Deux autres dessins semblables, avec variantes, se trouvent à l'Albertina à Vienne. Une étude à la sanguine de la mère, provenant de la collection Denon, est cataloguée sous le n° 776 des dessins du Louvre. Un dessin à la sanguine sur papier blanc (H. 0m44. L. 0m33), tête d'homme de profil tournée à droite (la tête du *Fils puni*), passait, n°86, à la vente Camille Marcille, en 1876. Une étude de trois figures, superbe dessin lavé d'encre de Chine et bistre, se trouvait, n° 2926, à la vente Van der Zande, en 1856. En 1880, vente Walferdin, sous le n° 307, la Mère de *La Malédiction*, dessin aux trois crayons rehaussé d'aquarelle (H. 0m44.L. 0m33) vendu 340 francs. En 1857, à la vente Thibaudeau, *Le Fils maudit*, étude à l'encre de Chine, signée au pinceau, se vendait 30 francs.

167. *La Malédiction.* (2e sujet : *Le Fils puni*).

H. 1m30. L. 1m62. — Musée du Louvre. Gravé par R. Gaillard grand in-f° en travers; en réduction par un anonyme sous le titre : *Regrets inutiles* et aussi par Moreau, en 1778, in-12 et, d'après Moreau, par Bligny et par Civil.
Un grand dessin du *Fils puni* à l'Albertina à Vienne. Une sépia exécutée au pinceau et provenant de M. Hotelard se trouve au musée de Lille. Un grand dessin à la plume, lavé d'encre et rehaussé de blanc (H. 0m60. L. 0m72), passait, en 1786, à la vente de Saint-Maurice. La tête peinte de la femme, dans *La Malédiction*, se vendait 700 francs à la vente Durand-Duclos, 1835. Une esquisse, crayon lavé d'encre de Chine (H. 0m266. L. 0m363), appartient à M. Armand. En juin 1848, vente Joinville à Londres, sous le n° 41, tête du père dans le sujet de *La Malédiction*. La tête du *Fils puni*, première pensée du maître, vente Hamelin, décembre 1868, 1.220 francs. A la vente du 25 novembre 1842 (Paillet, expert), une tête d'étude, 650 francs. Une étude G. N. pour *Le Fils puni*, dessin à la sanguine, se trouvait, en mai 1857, à la vente du baron de Vèze, n° 131. Un autre dessin du même, en pied, grandeur du tableau du Louvre, au musée de Tournus. Vente Walferdin, 1860, deux dessins; n° 776, dessins du Louvre, une contre-épreuve du Fils retouchée au bistre. Un dessin au crayon passait à la vente Marmontel, 1883, 200 francs. Sous n° 48, vente du 3 avril 1835; puis sous n° 23, vente du 13 mai 1840, une étude de jeune femme pour ce tableau (Durand-Duclos). Sous le n° 43, vente 3 avril 1837, la tête de la jeune fille les yeux levés au ciel (Georges, expert). Sous le n° 87, vente du comte de Reyneval, avril 1836, étude de jeune fille (Paillet, expert).

168. *Le Malheur imprévu* ou *Le Miroir cassé.*

H. 0m57. L. 0m46. Jeune femme vêtue de satin blanc et assise devant sa toilette regarde avec dépit son miroir qui vient de se briser.
Salon de 1768, n° 139; appartenait à M. Brossette. 1769, vente la Live de Jully, 3.500 francs; 1777, vente Randon de Boisset, n° 207, 3,500 francs à Basan; 1779, vente Thouard, même prix; on le retrouve vente M. B***, avril 1791; puis, 1844, vente du cardinal Fech à Rome, 18.344 francs au marquis d'Hertford. Gravé par R. de Launay en 1779, in-f°; et par Dennel pour la galerie de M. de la Live de Jully.
Un dessin à la sanguine, première idée de ce tableau, au musée de Tournus, provient vente Falconet.

169. *La Mère bien-aimée.*

Jeune femme entourée d'enfants qui l'accablent de caresses. Le père arrive de la chasse; son attitude dénote à la fois la surprise et le plaisir.
Porté sous le n° 152 de l'exposition de 1769, Diderot nous dit qu'il n'y a point paru. Ce tableau a toujours été conservé dans la famille de Laborde. Actuellement collection du marquis de Laborde.
Gravé par Massard en 1775, grand in-f°; par Gouy, en ovale, in-4°; en contre-partie de Massard par un anonyme G***, sous le titre : *L'Heureux ménage.*
Le dessin de l'Albertina à Vienne se trouvait, 1843, à la vente Caroline Greuze. Peut-être celui du Salon de 1765 décrit par

Diderot. Une vieille femme assise (sanguine) se trouve parmi les dessins du Louvre. Le chasseur en pied, sanguine rehaussée de noir, chez M^{me} la baronne Sellière. Une étude à l'huile, G. N., de la tête de la mère, est chez M. le comte de Laborde et un pastel de la même figure chez M. Doucet.

170. *Mendiante debout tenant un Enfant.*

Dessin gravé par Françoise Deschamps, en 1758, in-4° en hauteur.

171. *La Mère de famille.*

Une femme, pauvrement vêtue, tient devant elle un enfant emmailloté; un autre marmot est supendu derrière son dos. Gravé par la Live de Jully.

172. *Mère tenant son enfant.*

Vue à mi-corps, grandeur nature, une mère tient son enfant dans ses bras. Fait par Greuze en 1800. Vente du 15 mars 1851. En 1830, vente Brunet, un dessin sous le titre : *Femme tenant un enfant.*

173. *La Marchande de pommes.*

H. 0m75. L. 0m60. Assise contre un parapet, elle se réchauffe les mains à une chaufferette de terre; sur son giron, une petite fille appuie sa tête. A gauche, un épagneul.
Vente Meffre, 10 mars 1863, 3.200 francs (Febvre, expert).

174. *Un Homme debout (en imitation du bourg-mestre Sixte).*

Il semble regarder un dessin; autour de lui des objets d'art. Gravé par Watelet. C'est peut-être le portrait de ce graveur-amateur.

175. *Mort du bon Père de famille* ou *Malade porté sur un brancard.*

Bois H. 0m57. L. 0m41. — Collection Eudoxe Marcille. A la vente Dubois-Berthaud, 1823, cette esquisse passait sous le titre: *Le Père de famille indigent qu'on transporte à un hospice sur un brancard.* Le vieillard couché est entouré de sa famille désolée. Une jeune mère lui fait embrasser son dernier-né.

176. *Mère tenant un Enfant endormi.*

Jeune femme assise tenant sur ses genoux un enfant endormi; l'index de la main droite porté vers ses lèvres recommande le silence. Fragment du tableau *le Silence*, gravé par Malœuvre. Un dessin passait vente E. de Plinval, 1846, 19 fr. 50. Gravé par Voyez sous le titre : *La Vraie mère*, in-4°.

177. *Mort de Polichinelle.*

Polichinelle est renversé sur les bras d'un jeune garçon dont l'air mélancolique annonce la catastrophe. Vente Didot, 1814. Signé. Grande analogie avec *Monsieur Fanfan jouant avec Monsieur Polichinelle*, de Fragonard.

178. *La Mère fâchée.*

H. 1m29. L. 1m95. — Un garçonnet rebelle au travail supplie sa mère de lui pardonner. Celle-ci feint de ne rien vouloir entendre, pas même les prières d'une jeune fille qui implore, en souriant, le pardon de l'écolier paresseux.
Avril 1866, vente de M. de Valory-Rustichelli, 20.000 francs. Gravé par Devissé, sous le titre : *La Mère sévère* ; in-f° en largeur.

179. *Le Ménage du savetier.*

Un savetier occupé à son travail semble ne pas entendre ses enfants qui se disputent leur soupe; la mère veut apaiser la querelle.
N° 12, vente du 27 janvier 1847. L'expert François ajoute : « nous catalguons ce tableau sous le nom du maître auquel *il était attribué* dans le cabinet de l'amateur ».

180. *La Marchande de fruits.*

H. 0m72. L. 0m58. — Elle est assise et se réchauffe les mains à une chaufferette; une petite fille se serre contre elle, un chien les regarde. Vente Odiot 1869. (F. Petit, expert.)

181. *Les Œufs cassés.*

H. 0m73. L. 0m94. — Fait à Rome, 1756. Exposé au Salon de 1757 sous le titre : *Une mère grondant un jeune homme pour avoir renversé un panier d'œufs que la servante apportait au marché, un enfant tente de racommoder un œuf cassé.*
A fait partie du cabinet Gougenot. En 1870, vente San-Donato 126.000 francs, à lord Hertford. Gravé par P. Etienne Moitte en 1759, in-f° en largeur; par Haid, à la manière noire, in-f° en largeur et par Veyrassat à l'eau-forte pour la vente San-Donato (in-8°).
Une étude passait à la vente du 18 mars 1890 (Feral, expert). Un dessin, aux trois crayons rehaussé de pastel, signé Greuze 1756, H. 0m40. L. 0m53, à la vente du 16 mars 1898, se vendit 610 francs.

182. *L'Orage.*

Une jeune femme assaillie par l'orage s'est réfugiée sous un arbre; agenouillée à côté de son enfant qui dort, elle cherche à le protéger par une draperie qu'elle retient au-dessus de sa tête. Gravé par Jacquemart, in-8°, pour la vente Bischoffsheim et postérieurement en esquisse par un anonyme.
Un dessin de ce tableau, plume et encre de Chine, au musée de Tournus.
Une tête de femme était exposée au Salon de l'an VII, n° 77, sous la rubrique : *La Peur de l'orage*. A été gravée par Bourgeois de la Richardière.

183. *Nina* ou *La Folle par amour.*

H. 0m50. L. 0m38. — Composition de huit figures; portraits d'acteurs et d'actrices célèbres représentant une scène de *Nina* ou *La Folle par amour* : « Nina revient à elle en voyant son amant à ses pieds ». Michu, Philippe, M^{mes} Dugazon et Gauthier en sont les principaux personnages (Bon, expert).
N° 88, vente du 27 août 1832, provenait de la galerie du marquis de Montcalm. Passait, juin 1878, vente Novar à Londres, 2.230 francs, à Martin

184. *Petit garçon en guenilles.*

Un enfant, debout, les vêtements en lambeaux, est très occupé à chercher ses puces.
Gravé par le comte de Breteuil, in-8°.

CATALOGUE

185. **La Paix du ménage** ou **Le Bonheur conjugal**.

Dans un intérieur modeste, deux époux, assis sur un canapé, contemplent avec admiration un enfant endormi dans son berceau.

Le dessin fut fait par Greuze, en 1766, pour Wille qui le paya 120 francs et le donna à graver à l'eau-forte à J.-M. Moreau. Fr. Robert Ingouf le termina au burin, après une retouche de Greuze. Gravé aussi par Wangner, in-f°, et lithographié par Aubry-Lecomte en 1851. Tiré du cabinet de Migneron.

186. **Le Paralytique servi par ses enfants**.

H. 0m95. L. 1m17. — Collection de l'Hermitage à Saint-Pétersbourg, n° 1.520. Ce tableau, que Greuze appelait *Le Fruit de la bonne éducation*, est connu par la gravure de J.-J. Flipart, 1767; gravé aussi en couleurs par Alix, in-f°; par un anonyme, à l'eau-forte, in-12.

Grimm, correspondance de 1767, dit : « La gravure du tableau connu sous le nom *du Paralytique* vient d'être achevée; elle est dédiée à l'Impératrice de Russie qui a acheté ce tableau l'année dernière pour la galerie impériale de Saint-Pétersbourg ».

Une répétition faite par Greuze dans sa vieillesse pour M. Cabasson passait à la vente du 19 décembre 1842. Une étude grandeur naturelle de la tête du vieillard est au musée de Montpellier.

En 1787, vente Vaudreuil, un dessin à l'encre de Chine rehaussé de sépia, signé Greuze, 1760 (H. 0m46. L. 0m43). On le retrouve, n° 30, vente Revil, 1845; provenait de la collection Desfriches, d'Orléans; en 1860, n° 37, vente Dubois, 770 francs; vente Simon, 1862, 600 francs, à M. Danlos qui le revendait 3.000 francs à M. de Labéraudière; en 1885, vente Labéraudière, 10.000 francs à M. Josse; à la vente Josse, mai 1894, 8.000 francs. En 1880, vente Walferdin, un magnifique dessin à l'encre de Chine, rehaussé de couleurs (H. 0m35. L. 0m46), se vendait 1.275 francs à M. le marquis de Castellane.

Un dessin gouaché, signé J.-B. Greuze, 1753, passait, juin 1896, sous le n° 20, à la vente S***.

La tête du paralytique, dessin à la gouache, vente du 17 février 1845. Sous le n° 768 des dessins du Louvre, se trouve cette tête de profil à droite, sanguine, grandeur naturelle.

La tête du vieillard, estompe, crayon noir et sanguine, (H. 0m46. L. 0m25), 1880, vente Mahérault.

187. **La Paresseuse**.

H. 0m67. L. 0m49. — Une grosse cuisinière, assise, à moitié chaussée et qui, au lieu d'éplucher ses légumes, se repose.

Peint à Rome; exposé au Salon de 1757, n° 114, sous le titre : *La Paresseuse italienne*. Il appartenait à M. Boyer de Fonscolombe, passa à sa vente en janvier 1790. Gravé par Moitte, en 1780, in-f°, et en contre-partie par un anonyme.

188. **Paysanne apportant des provisions à un ermite**.

Ancienne galerie Esterhazy.

189. **Le Père lisant la bible**.

H. 0m64. L. 0m86. — Exposé, n° 140, salon de 1755, se vendait 4.750 francs, en 1769, à la vente la Live de Jully à M. Martin, qui le cédait pour le même prix à M. Randon de Boisset; en 1777, vente Randon de Boisset, 6.700 livres, à M. de Saint-Julien; en 1784, vente de M. de Saint-Julien, 6.000 livres à M. Clos; en 1812, vente Clos, il retombait à 4.415 francs à M. Aynard. On le retrouve, en 1855, à la vente Delessert; il était, en 1862, dans la galerie Weyer, à Cologne, et provenait de la famille du marquis de Causa. Actuellement, dans la collection de M^{me} la baronne Batholdi.

Gravé, en 1759, par Pitre Martenasie et par Erard, sous le titre : *Le Père de famille instruisant ses Enfants;* par Lyrieux et par G*** : *Le Père de famille;* par A. N. D., ... avec la légende : *Le Père de famille qui explique un passage de l'Écriture Sainte;* par Levilez en lithographie, de même, par Noël Léon, avec la mention « d'après le tableau de Greuze de la galerie Delessert ». A la manière noire par J.-J. Haïd, sous le titre : *La Dévotion de la famille au logis;* par P*** : *Dévotion sincère au logis*.

Vente Remy, 1759, un dessin acheté 36 francs par Wille. En 1859, une esquisse se trouvait chez M. Hédouin, de Valenciennes; provenait du D^r Boulanger, de Calais, qui la tenait du cabinet Blanquart de Septfontaine. Ce dernier amateur l'avait acheté à la fille de Greuze. En décembre, 1866, vente Hedouin, fut vendue avec *les Ecosseuses de pois*, 580 francs.

190. **Le Père dénaturé abandonné par ses enfants**.

Un dessin à la plume, lavé d'encre de Chine (H. 0m475. L. 0m625), paraît être la première idée de ce tableau. Sur un grabat, vient de mourir, après une agonie épouvantable, suite probable de l'ivresse, le père dénaturé; sa femme terrifiée s'enfuit ainsi qu'un enfant. Acquis en 1898, à la vente Destailleurs, par le Musée de Tournus.

191. **Les Petits orphelins**.

H. 0m89. L. 0m70. — Une jeune fille à genoux, dans une attitude suppliante; son frère, assis à côté d'elle, une pomme à la main, tend une sébille aux passants. An III, vente Duclos-Dufresnoy, 48.501 francs en assignats (970 francs); en 1845, vente cardinal Fech, 25.000 francs.

192. **Les Premières leçons de l'Amour**.

H. 0m39. L. 0m32. — Jeune fille assise dans un fauteuil, interrompant sa lecture pour regarder des colombes qui se béquètent. Gravé par Voyez l'aîné, in-f°.

193. **Le Père de famille remettant la charrue à son fils devant toute sa famille**.

Exposé en l'an IX, n° 159; une des dernières compositions du peintre. Gravé par un anonyme.

Le dessin de ce tableau et celui de *La Veuve et son seigneur*, qui devait faire le pendant, se trouvaient dans la collection de M^{lle} Greuze. Une esquisse à la plume, lavée d'encre de Chine, (H. 0m23. L. 0m37.), vente du marquis de Chennevières, en 1900, appartient au Musée de Tournus.

194. **La Prière du matin**.

H. 0m85. L. 0m51. — Musée Fabre à Montpellier. Jeune fille les mains jointes, agenouillée devant son lit, levant les yeux au ciel, elle est négligemment vêtue.

Vente Duclos-Dufresnoy, en 1795, 29.650 francs en assignat,

(591 francs); en 1836, son possesseur, M. Valadon, en fit don au Musée de Montpellier. Gravé par Pascal et sur bois, d'après lui, par Parent et Pannemaker pour la Gazette des Beaux-Arts, en 1860; et par Boilly in-f° sous le titre : *La Vertu raffermie*, avec quelques variantes. Un pastel (H. 0m59. L. 0m50), probablement une copie, passait, en 1881, à la vente de M. le baron Beurnonville. Dans la vente du marquis de Faz, à Londres, juin 1792, se trouvait une *Jeune fille priant*, portrait de la fille de l'artiste. Gravé sur le titre : *La Vertu raffermie*. C'est peut-être la copie qui passait à la vente Livry, en 1814.

195. **La Privation sensible** ou **Le Départ de la Nourrice.**

Dans la cour d'une maison bourgeoise, une jeune femme embrasse son enfant dans les bras de la nourrice qui va l'emmener. Gravé par Simonet et par Watelet. M. Fivel, architecte à Chambéry, se dit possesseur du tableau.

Le dessin à la plume, lavé d'encre de Chine, était exposé au Salon de 1769, sous le titre : *Le départ de la bercelonnette*. En 1777, à la vente Randon de Boisset, n° 374, avec *Le retour de nourrice*, 1.500 francs à Desmarets; en 1779, à la vente Vassal de Saint-Hubert, n° 163; à celle du 24 avril 1783; sous le n° 204, à la vente Watelet en 1786. On le retrouve en 1810, vente Paignon-Dijonval, n° 3685; en 1842, vente de M. P***, ancien peintre; vente Sorel, mai 1863 ; vente Etienne Arago, n° 141, mai 1892.

196. **Le Pardon.**

Une première pensée de ce tableau passait à la vente du 4 Janvier 1841. (Renoisselet, expert.

197. **Le Père inexorable.**

Vente à Londres, 28 juin 1890, collection du duc de Somerset.

198. **Petite Fille couchée.**

Une fillette étendue sur des coussins, sourit en regardant une poupée et un jeu de cartes.
Collection Jules de B***, 20 mars 1857 (François, expert).

199. **Un Premier chagrin.**

H. 0m55. L. 0m66. — Ce tableau passait, le 8 mai 1866, à la vente du comte d'Espagnac avec le *Triomphe de l'Hymen*. 1.205 francs (Haro, expert).

200. **Le Retour sur soy-même.**

H. 0m46. L. 0m35. — Une femme âgée assise, lisant la *Vie des Saints*. En 1822, le tableau original se vendait 256 francs à la vente Robert de Saint-Victor. Un dessin provenant de la collection Ph. de Chennevières se trouve au Musée de Tournus (H. 0m15. L. 0m10). Gravé par L. Binet, in-f° en travers.

201. **Le Repas.**

H. 0m23. L. 0m21. — Esquisse sur bois. Assis près d'une table, deux vieillards sont en train de prendre leur repas. A droite, un chien, à gauche, une petite fille, debout. Vente Tencé, 1882.

202. **Le Repos.**

Voir *Le Silence*.

203. **Le Retour du père de famille.**

H. 0m73. L. 0m93. — A son retour, la bonne mère lui présente ses deux enfants auxquels il tend les bras. Cabinet T***, vente du 2 avril 1832, n° 22.

204. **Le Retour au village.**

Scène naïve de mœurs patriarcales, n° 62, vente du 27 février 1852 (Febvre, expert). Ne serait-ce pas le même que le précédent?

205. **Retour du jeune soldat.**

Un jeune soldat de retour de la guerre est entouré par sa famille. Collection Albert Langeu. Vente à Munich, 5 juin 1899.

206. **Réunion de Famille.**

H. 0m64. L. 0m78. — Esquisse. Un vieillard assis, entouré de ses enfants, raconte une histoire qui semble exciter leur gaieté.
Vente Couvreur, mars 1875.

207. **Les Sevreuses.**

Un enfant dort sur les genoux d'une femme âgée, tandis qu'une femme plus jeune habille un garçonnet. Des marmots jouent avec des oiseaux et, dans un coin du tableau, un petit garçon conduit un chien avec une corde. Exposé au Salon de 1765. Vente de M. de la Reynières, 1769, n° 75 ; en 1785, vente Dubois, 6.151 francs ; vente Bondon père, en 1831 ; vente Berthaud, 1840. Gravé par Tilliard et terminé par Ingouf, en 1769, in-f° en largeur.

208. **La Savonneuse** ou **La Blanchisseuse.**

H. 0m40. L. 0m31. — Dans une chambre modeste, une jeune fille assise lave du linge dans une vaste terrine.
Salon de 1761, sous le titre : *La jeune Blanchisseuse*. En 1769, à la vente la Live, 2.399 francs, à M. Langlier. Collection de Mme la comtesse de la Ferronnaye, vendu, le 12 avril, 1897, 19.000 francs. Gravé par Danzel.
Le dessin de cette composition passait dans une vente en 1869.

209. **Scène d'intérieur. La Lecture.**

Dans un modeste réduit, un jeune homme semble accablé de tristesse et d'ennui; près de lui, deux jeunes filles dont l'une fait la lecture.
Vente Borghen, 5 décembre 1837 (C. Paillet, expert).

210. **Scène d'intérieur.**

H. 0m67. L. 0m34. — La grand'mère endort un petit enfant. En 1830, vente Marneffe, à Bruxelles. Sous ce même titre, une composition de deux figures passait à la vente du 25 mai 1842. (A. Velly, expert).

211. **Scène d'intérieur.**

H. 0m63. L. 0m78 — Femme allaitant son enfant dans un intérieur rustique. A gauche, sur le devant, une femme vue de dos, s'occupe à récurer un chaudron.
Vente Donjeux, 1793, n° 365, 255 francs. (Lebeau et Paillet, experts).

CATALOGUE

212. **Scène villageoise.**

Sujet villageois tiré d'histoires du temps. Jolie esquisse. Collection Michelet, 1838 (Phenet, expert).

213. **Le Silence.** — **Une mère avec trois enfants.** — **Le repos.**

H. 0m60. L. 0m48. — Salon de 1759, n° 163, titre : *Le Repos*. Caractérisé par une femme qui impose silence à son fils en lui montrant ses autres enfants qui dorment. Acheté par M. de Julienne, il passait, n° 31 à la vente Montillé ou Montulé, en 1783; à la vente Vandreuil, 1787, 2.400 francs; a fait partie de la collection du prince Georges; actuellement collection de Sa Majesté la Reine d'Angleterre, Buck-Pal. Gravé à l'eau-forte par L. Cars et terminé au burin par Claude Donat-Jardinier. (H. 0m435. L. 0m345); gravé aussi par Corbutt, in-f°; par J.-Elie Haïd, in-f°; par Jungler Zetzé, sous le tite *L'Innocence endormie*, in-4°.

214. **Le Testament déchiré.**

Un fils, sollicité par sa femme, croyant son père mort, déchire le testament après l'avoir lu. Le vieillard, ranimé par la colère, se relève et s'écrie : « Malheureux, respecte la dernière volonté de ton père ». Le fils, épouvanté, tombe inanimé dans les bras de sa femme.
Gravé par Levasseur. (H. 0m49. L. 0m64).
Une première pensée, retouchée à l'encre de Chine, rehaussée de blanc sur papier bleu, se vendait, avec quatre scènes pathétiques et morales, à la vente Brunn-Neergaard, en 1814; passait ensuite, sous le n° 55, à la vente du 17 février 1834. Vente du peintre Destouches, en mars 1847, n° 47. C'est sans doute le même dessin qui se vendait à la vente Walferdin en 1860, 235 francs. Etude de la femme, dessin à la sanguine, vente du 20 mars 1882.

215. **La vraie Mère.**

Voir *Mère tenant un enfant endormi*.

216. **La Vertu chancelante.**

Jeune ouvrière assise près de son lit, dans une mansarde. Elle a reçu de son amant une lettre et un bouquet. Elle contemple d'un air inquiet une montre qu'elle tient à la main.
Ce tableau est dans la collection Lionel de Rothschild, à Londres. Gravé par Massard, en 1776.
Vente de la comtesse de Neuchèze, née de Châtellenot, en 1837. Le sujet (H. 0m76. L. 0m62), *attribué à Greuze* (Vallé, expert), se retrouva à la vente du 24 février 1842 (François, expert). En 1847, passait à la vente Durand-Duclos, un tableau (H. 0m64. L. 0m54), qui, sauf quelques différences dans les détails était la composition de *La Vertu chancelante*, vendu 510 francs.
La jeune fille est assise sur un tabouret très bas avec les jambes repliées sous elle. A été gravé par A. Boilly.
En 1878, vente Camille Marcille, une étude de la tête de la jeune fille, de *La Vertu chancelante*, pastel (H. 0m41. L. 0m32). Une étude poussée de la jeune fille, crayon noir et rouge, lavée d'encre, se trouve dans les dessins du Louvre.

217. **La Vertu rafermie.**

C'est *La Prière du matin*, du Musée de Montpellier, gravée sous ce titre par A. Boilly.

218. **La Vertu en danger.**

Une jeune fille, demi-nue, assise dans un fauteuil, réfléchit au contenu d'une lettre ouverte sur ses genoux, n° 33, vente du 25 février 1833. (Bon, expert).

219. **La Vertu irrésolue.**

Cette composition, *attribuée à Greuze*, représente une jeune fille assise sur son lit. Un genou replié supporte le coude droit; elle semble perplexe, et tient de la main gauche une lettre ouverte.
Gravé par un anonyme en imitation de lavis.
C'est, sans doute, le sujet qui passa, en 1793, à la vente Julliot, sous ce titre : *Jeune femme assise, en toilette de nuit, méditant sur le contenu d'une lettre*. (J. Smith, n° 33).

220. **La Veuve et son curé.**

« Ce sujet est une suite des divers caractères que j'ai déjà traités. Il représente un curé qui va aider une veuve et ses enfants de ses conseils et leur donner des leçons de vertu ». (Greuze, *Journal de Paris*, du 5 décembre 1786, lettre à MM. les curés).
Acheté à l'artiste par le grand duc et la grande duchesse de Russie lors de leur voyage en France, il se trouve dans les palais Paulowski, près Saint-Pétersbourg.
Gravé par Levasseur, in-f°.
Une première pensée, à la sanguine, composée de quatre personnages, a été gravée par un anonyme (H. 0m29. L. 0m35). Une tête d'étude pour le tableau, crayon rouge, passait à la vente du 8 janvier 1819.

221. **La Veuve inconsolable.**

H. 0m40. L. 0m32. — Assise dans un fauteuil doré, une jeune femme relit des lettres que contient une cassette ouverte à ses pieds. Elle pose la main sur le buste en bronze de son mari, qu'elle a couvert de fleurs. 1865, vente du duc de Morny, 8.100 francs à lord Hertfort. Actuellement collection Wallace sous le titre de *La Madeleine*.

222. **Vieillard debout.**

H. 0m27. L. 0m32. — Vieillard appuyé contre une table, tenant de la main gauche un plat contenant de la viande et de l'autre une bouteille de vin. 1882, vente E. Tencé.

223. **La Bonne aventure.**

Composition de quatre figures vues à mi-corps. Jeunes filles se faisant dire la bonne aventure. Suivant l'historique de ce tableau, celle du milieu serait la femme de Greuze.
N° 66, vente du 8 décembre 1821.

224. **L'Avare.**

Un avare cache son or; plusieurs personnes l'observent. Tableau inachevé.
N° 80, vente du 10 février 1843. (Bellavoine, expert).

225. **La Cour d'une ferme.**

Vente Caroline Greuze, 1843, n° 41; une étude à la sanguine pour la fermière : femme assise jetant du grain à des poules.

c

226. La Charité romaine.

Un vieillard, assis, les deux bras en avant, boit au sein d'une jeune femme agenouillée derrière lui.

N° 220, vente du chevalier Seb. Erard, 1832; n° 68, vente du prince Scherbatoff, de Russie; en 1838, il était vendu 401 francs. (Paillet, expert). On le retrouve à la vente du 24 mai 1873. En novembre 1841, vente Warneck, n° 111, une belle esquisse à l'encre de Chine. C'est peut-être celle du musée du Louvre. (H. 0m435. L. 0m34). — Janvier 1842, Paris, n° 164, vente Delbecq, de Gand : *Femme nue couchée qui se presse le sein.* Sanguine signée.

227. La Fête des laboureurs.

Ce tableau doit être en Russie.

En 1843, à la vente Caroline Greuze, n° 54, passait une sanguine pour *Le Joueur de fifre;* n° 98, *Le Joueur de cornemuse;* n° 88, tête d'étude du jeune homme; n°s 99, 100 et 101, deux études de main, une étude de tête vue par derrière; au verso, croquis de la tête du joueur.

228. La Fille maudite.

Une première pensée de ce tableau, dessin à la plume lavé, passait, n° 435, vente Greverath, en 1886, 117 francs.

229. Deux jeunes Femmes au lit.

Sujet libre. En 1832, était en la possession de M. Perrignon. (J. Smith, expert).

230. Femme nue assise. (Attribué à Greuze).

Elle tient d'une main un voile et de l'autre un collier de perles.
Vente Rouillard, 1880, n° 32. Vente du 7 mars 1881, 3.700 fr. Sous le n° 37, se trouvait un croquis à la sanguine de ce tableau.

231. La Confidence.

Sous ce titre, un tableau, n° 221, de la vente du chevalier Erard, en 1832, se vendait 5.000 francs à M. Nieuwenhuys. (J. Smith, n° 91).
Voir *Deux jeunes Filles dans un parc,* n° 136.
Le même sujet sous le titre : *Les Deux Sœurs,* repassait à la vente Vaile, Londres, en mai 1903.

232. Le Départ du petit Savoyard.

Il quitte la maison en recevant la bénédiction de son père, en présence de la mère et de ses jeunes frères qui manifestent un chagrin profond.
Esquisse peinte, n° 12, collection Chazaud, 25 mars 1891. (Feral et Lasquin, experts).

233. Le Retour.

Le père aveugle tend les bras vers son fils tandis que la vieille mère joint les mains en remerciant Dieu; les petits enfants entourent joyeux leur frère qui revient sain et sauf au foyer après une longue absence. Sur le seuil de la porte, un domestique porte une malle sur l'épaule.
N° 24, vente Manouvrier de Quaregon, du 24 novembre 1894, à Bruxelles.

234. Le But manqué.

Vente Caroline Greuze en 1843, n°s 65 et 66, deux têtes de jeunes filles. Etudes dessinées pour ce tableau.

235. Le petit Joueur de flûte endormi.

H. 0m78. L. 0m95. — Collection de M. le baron Neveux; exposé au Louvre, en 1885, au profit des orphelins d'Alsace-Lorraine.

236. Jeune Enfant assis.

Attristé d'avoir brisé une carafe où étaient des fleurs. Vente de M. D***, de Bruges. Paris, janvier 1847. (François, expert).

237. Jeune Fille tentée.

Esquisse sur bois. N° 21, vente Jarry, 1853. (Defer expert).

238. Famille à la porte d'une habitation.

Une famille italienne, réunie à la porte d'une habitation après un repas frugal, fait une partie de cartes; n° 164, vente Tardieu fils, avril 1841. (*Ne doit pas être de Greuze*). (Simonnet, expert), 345 francs.

239. La Fille mal gardée (voir la fille séduite).

Cette répétition de *La Fille séduite* passait à la vente du prince de X***, mars 1851, n° 72.

240. La Marchande de légumes.

Les deux têtes de cette composition sont seules terminées. L'attitude de la jeune fille prouve que l'impertinence de l'offre de la bourse était inutile. N° 74, vente du prince de X***, en mai 1851.

241. Scène populaire devant la fontaine des Blancs-Manteaux.

Porteurs et porteuses d'eau sont réunis devant la fontaine et regardent deux femmes qui se disputent; l'une d'elles est à terre avec ses seaux. Dans sa chute, ses jupes se sont relevées et le jet de la fontaine lui coule entre les jambes. Esquisse peinte vers 1770, ainsi que l'indiquent les costumes. Vente Tardieu, 9 et 10 février 1847.

242. Sujet Villageois.

Deux jeunes filles causent en se promenant dans la campagne ; la plus jeune porte dans ses bras une poule qui semble être le sujet de leur conversation.
Vente Tardieu, février 1847.

243. Les Deux petits Savoyards.

N° 48, vente R***, 28 novembre 1860. (Leblanc, expert).

244. La Famille du savetier.

H. 0m69. L. 0m57. — Peinture sur bois.
Le savetier travaille tandis que trois de ses enfants se disputent les restes d'une bouillie contenue dans une casse-

role. La ménagère apprend à marcher à une petite fille. Vente P.V.L***, d'Anvers, juillet 1856, à Bruxelles.

245. *Annette.*

H. 0m61. L. 0m51. — Annette, assise dans le bois, toute désolée, le bailli lui ayant déclaré qu'il ne pouvait procéder à son mariage avec son cousin Lubin.

246. *Lubin.*

H. 0m62. L. 0m51. — Lubin, ignorant ce qu'avait dit le bailli, s'avance tout joyeux au rendez-vous, un bouquet de fleurs à la main, précédé de son chien fidèle.

Ces deux compositions, qui se font pendant, ont été peintes par Greuze, d'après un des contes de Marmontel, *Annette et Lubin*, dans un château de Touraine où Greuze s'était particulièrement lié avec la famille de Goyeneche, écuyer de Monsieur, frère du roi.

Ces deux tableaux sont toujours restés dans cette famille. Vente 25 mars 1875, collection Eduardo de Los Regen, ensemble 7.250 francs.

247. *Des Comédiens.*

N° 31, vente Grimon, du 21 décembre 1855. (Laneuville, expert).

248. *Le Réveil.*

T. H. 1m27. L. 0m96. — Jeune fille assise au bord de son lit, à peine vêtue d'une chemise découvrant sa poitrine. Un petit chien, debout sur le lit, semble en aboyant défendre sa maîtresse. N° 20, vente du 25 mai 1905, collection Ewrard. (P. Féral, expert).

249. *Le Père aveugle.*

H. 0m41. L. 0m33. — Ce sujet, provenant de la collection de J. Wardell, passait le 19 mars 1885 à la vente G. Bohn, à Londres. (Pourrait bien être le sujet gravé sous le nom de *L'Aveugle trompé*).

250. *Scène d'Intérieur.*

H. 0m18. L. 0m30. — Avec figure. N° 23, vente du 19 mars 1885, collection G. Bohn, à Londres. (MM. Christie, Monson et Words, experts).

DESSINS

251. *L'Avare et ses enfants.*

Sanguine. Figure d'homme nu s'élançant hors du lit pour défendre son trésor. (Ne serait-ce pas une première pensée du *Testament déchiré?*)

N° 50, vente Caroline Greuze, en 1843.

252. *Annette.*

Debout auprès d'un puits, une jeune paysanne tient d'une main son tablier rempli de légumes. Elle semble embarrassée et étonnée.

Galerie de l'Albertina à Vienne.

Gravé par Binet, in-f° en hauteur, et par Joubert, même format.

253. *L'Amoureux surpris* ou *La Mère en colère.*

Dessin lavé à l'encre de Chine.

Dans l'intérieur d'une étable, une jeune laitière est distraite de ses occupations par un garçon qui lui conte fleurette. La mère arrive un bâton à la main.

N° 184, vente Van Os, janvier 1851. Vente du docteur W***, d'Oxfort, février 1865, n° 45.

Un tableau, sous ce titre, passait à la vente du 16 février 1857. (Gérard, expert).

254. *Consolation de la vieillesse.*

Dessin à la plume vigoureusement lavé au bistre.

Le vieux père, soulevé par son fils et sa fille, s'attendrit en considérant une ronde de sept petits enfants.

N° 19, vente Caroline Greuze en 1843, 106 francs, à M. de la Salle.

255. *Le Bénédicité.*

Jeune femme assise près d'une table rustique; d'une main elle tient une cuillère et de l'autre un pot de bouillie; à sa droite, deux enfants répètent après elle la prière.

Gravé par Laurent, in-f°, et lithographié par Lafosse, in-4°.

256. *La Bénédiction paternelle* ou *Le Départ de Basile.*

Dessin lavé à l'encre de Chine.

Le père infirme, assis dans un fauteuil, donne sa bénédiction au fils agenouillé devant lui qui va partir. A gauche, la mère et la sœur se désolent.

Exposé au Salon de 1769. En 1846, vente Brunet; Denon, n° 186. Une esquisse du Fils, sanguine (H. 0m30. L. 0m45), se trouve parmi les dessins du Louvre.

Lithographié par Franquenet.

Treizième tableau d'un roman moral dont Greuze voulait faire une suite de tableaux sous le titre : *Basile et Thibault* ou *Les Deux éducations.*

(P. de Chennevières. *L'Artiste*, 28e année).

257. *Le Baiser paternel.*

Un père, assis, de profil à gauche. Inclinée devant lui, sa fille prend sa main qu'elle baise, tandis qu'il lui rend son baiser sur le front.

Gravé par un anonyme. Ovale in-4° en hauteur, sanguine à la manière du crayon ; Paris, chez Bazan et Poignant. Bibl., Nationale).

258. *La Baigneuse.*

H. 0m23. L. 0m24. — Dessin à l'encre de Chine.

Assise et tenant au-dessus d'elle une draperie agitée par le vent. N° 68, collection de M. le marquis de Chennevières, en 1898, 75 francs.

259. *La Bonne éducation* ou *La Lecture en famille.*

Une jeune fille fait la lecture à son père et à sa mère, assis tous deux devant une table sur laquelle ils sont accoudés.

Ce dessin fut fait par Greuze, en 1765, pour le graveur

Wille (Mémoires de Wille par Georges Duplessis), qui le fit graver à l'eau-forte par Moreau, et terminer au burin par Ingouf (H. 0m298. L. 0m244). Lithographié par Morin-Lavigne, sous le titre : *Lecture en famille*, et gravé sur bois par Picard, pour le *Magasin Pittoresque*.

260. *Le Bienvenu* ou *Présentation de l'enfant*.

Dessin à la plume, lavé d'encre de Chine, n° 13, vente Caroline Greuze, 1843, 15 francs.

261. *Le Bonjour*.

Dessin à l'encre de Chine légèrement coloré.
Une jeune fille, à son lever, vient baiser la main de son père tandis que la gouvernante, debout derrière une chaise, l'attend pour faire sa toilette.
En 1817, vente F. D***, 15 fr. 50, à Delahante (Henry, expert) ; se retrouve, vente du 23 février 1818, n° 82.

262. *Un Berger et une Bergère*.

Croquis à l'encre de Chine, n° 1400, vente Dupan de Genève, 1840.

263. *La Balayeuse*.

Plume et encre de Chine, n° 176, vente E. T. Mionnet, décembre 1842, 5 francs à M. Ducastel; n° 498, vente A. Greverath, avril 1856. (Attribué à Greuze) adjugé 9 francs (Defer, expert).

264. *La Barque*.

Dessin lavé d'encre, n° 437, vente A. Greverath, 1836.

265. *Chambre d'un malade*.

Ce dessin passait en 1880, vente Walferdin, n° 305, 150 francs.

266. *Chambre mortuaire*.

Composition à l'encre de Chine, n° 321, vente Walferdin, en 1880. Ce dessin se rapporterait-il à celui (attribué à Greuze) qui passait à la vente du 10 février 1842, n° 91 : Une femme et un garçonnet cherchant à pénétrer dans une chambre où, sans doute, le chef de la famille vient de rendre le dernier soupir. (Bellevoin, expert).

267. *La Consolation de la vieillesse*.

Un vieillard, assis dans un fauteuil, étend les bras pour recevoir un enfant qui, debout sur les genoux de sa mère, s'élance vers lui pour l'embrasser; le père contemple cette scène familiale.
Exposé au Salon de 1769; avril 1881, vente Mailand. Vente Goncourt. Gravé à l'eau-forte par J. de Goncourt, en 1863.

268. *Le Charbonnier* ou *Le Porteur*.

Plume, lavé de bistre et d'encre de Chine. Un homme debout, adossé à un mur, tient de la main droite un bâton et étend la main gauche.
Ce dessin devait compléter celui de *La Femme du marché*, et, à l'origine, n'en faire qu'un, composé des deux personnages. Il passait, dans cet état, sous le n° 104, à la vente du 24 novembre 1785 (H. 0m48. L. 0m35), (Paillet et Lebrun, experts).
Gravé par L. Deschamps, femme Beauvarlet, in-f°, en hauteur.

269. *Le Porteur courtisant la Marchande de poissons*.

Dessin à la plume, lavé de bistre et d'encre de Chine.
Provenant de la collection Hofman, passait à la vente du 8 décembre 1861 et à celle du 17 décembre 1862 (Vignières, expert).

270. *Un Portefaix*.

Dessin à la pierre noire.
Vente N. Roqueplan, mars, 1862 ; repassa à la vente du comte Suchteln, juin 1862.

271. *La Cruche cassée*.

Dessin à la plume, lavé d'encre de Chine (H. 0m16. L. 0m10). Première pensée du tableau, 1810 ; vente Paignon-Dijonval, n° 3688; 1861, vente Macland. En 1880, n° 116, vente Walferdin. était vendu avec la première pensée du *Fils ingrat*, 63 francs.

272. *La Cuisinière*.

Crayon noir et blanc sur papier gris.
Une cuisinière, debout contre une armoire, étudiant sur son livre de dépenses, au retour du marché, la manière de tromper sa maîtresse.
(*Journal de Wille*, P. 125.)

273. *Le Cuisinier*.

Dessin à l'encre de Chine.
N° 90, vente Greverath, avril 1866, 36 francs. (Defer, expert).

274. *Le Départ de Bazile*.

Voir *La Bénédiction paternelle*.

275. *La Dame de Charité*.

Dessin aux trois crayons.
H. 0m49. L. 0m315. — Etude de femme en pied, d'après M^{me} Greuze, pour *La Dame de Charité*. Debout, elle s'incline à gauche, les deux mains tendues et ouvertes.
1858, vente Hope; 1860, vente E. Norblin, 120 francs; vente Goncourt, 1897, n° 119, sous le titre : *Femme au seuil d'une porte*. Gravé par J. de Goncourt, n° 56.

276. *La Diseuse de bonne aventure*. (Daphnis et Chloë).

Dessin au lavis sur papier blanc.
Un jeune homme et une jeune fille se présentent devant une sorcière pour se faire dire la bonne aventure.
1825, vente Raynault de la Lande; on le retrouve, n° 135, vente du 13 octobre 1868; en 1823, n° 289, vente du Baril (Clément, expert); n° 171, vente Carrier en 1866; en 1880, vente Walferdin, sous le titre : *La Sibylle*. Vendu avec *Les Trois Grâces et Les Amours*, 365 francs.
Gravé à la manière du lavis par de Bréa sous le titre : *Daphnis et Chloë*, in-f° en largeur.

Trois dessins à la sanguine et une contre-épreuve de *La Sorcière* se trouvent parmi les dessins du Louvre. Sans doute l'un, sous le titre *Sibylle*, passait vente Mayer en novembre 1859.

277. La Diseuse de bonne aventure.

Dessin à l'encre de Chine.
Jeune fille qui écoute avec inquiétude les révélations que lui fait une vieille chiromancienne à laquelle elle donne sa main à examiner.
Vente du 26 mars 1833. (Henry, expert). Vente du 27 février 1858, n° 35; on le retrouve sous le n° 74, vente Mailaud en 1881. Vente du 7 mai 1886. (H. 0m36. L. 0m27), n° 46.

278. Départ du jeune Ménage.

Dessin au lavis (H. 0m54. L. 0m66).
Composition destinée à faire suite à *L'Accordée de Village*: l'accordée quittant sa famille en larmes.
1843. n° 10, vente Caroline Greuze; fut retiré à 500 francs, prix d'estimation, puis vendu à M. Laperlier; en 1867, vente Laperlier, 251 francs.

279. Le Départ pour le Baptême.

Dessin à la plume, lavé d'encre de Chine.
Vente Greverath, 1866, n° 440, 21 francs.

280. Le Départ du proscrit.

Dessin à l'encre de Chine (H. 0m50. L. 0m64).
Il sort de la maison se dérobant à sa famille; sa femme et ses enfants en pleurs cherchent à le retenir; à gauche un serviteur tient la monture.
Vente Fillon, 1883, 165 francs; n° 110, vente du 17 mars 1886; n° 32, vente Marmontel, mars 1898, 405 francs.

281. Le Départ du petit enfant ou Départ en nourrice.

Dessin à la plume, lavé d'encre de Chine.
La nourrice, assise sur son âne et tenant le bébé dans ses bras, reçoit la dernière recommandation de toute la famille. C'est sans doute une première étude de *La Privation sensible*. Musée du Louvre. (On lit, au bas : fait et donné par Greuze).

282. Le Départ pour l'École militaire.

Dessin sur papier gris, lavé à l'encre de Chine, rehaussé de blanc.
Un fils reçoit les adieux de sa mère et les recommandations de son père; la scène est égayée par la petite sœur qui s'est accrochée au bras du jeune officier dont la brillante tenue la rend aussi heureuse que lui. Vente du 15 août 1856, n° 75. (Horsin-Déon, experts).

283. Les deux Sœurs.

H. 0m50. L. 0m32. — Sanguine.
En 1850, vente Baroilhet, 225 francs.

284. La Déclaration.

Croquis à l'encre de Chine.

En 1861, vente Fleury-Hérard, 105 francs. (Blaisot, expert). N° 69, vente du 11 mars 1872. (Féral, expert).

285. Le Déjeuner du matin.

H. 0m475. L. 0m540. — A la plume, lavé d'encre de Chine.
N° 529, vente du baron de Beurnonville, 19 février 1885.

286. Dispute au Cabaret.

H. 0m25. L. 0m36. — Importante composition de 15 figures dessinées à la plume, rehaussée au lavis de bistre et d'encre de Chine.
Paraît être le même sujet que celui connu antérieurement sous le titre *Italiens jouant à la mourre*.
Reproduit en héliogravure pour la vente du 20 mars 1899. (Roblin, expert).

287. L'Écureuse.

Dessin à la sanguine et au crayon noir.
Dans une cuisine, une jeune femme debout, la coiffe sur la tête et le corsage entr'ouvert, frotte une casserole sur le coin d'un évier.
Ce dessin du Cabinet Damery se vendait 14 livres 10 sols à la vente Basan, en 1798, à M. Remoissenet. A l'Albertina, à Vienne. Gravé par Beauvarlet (J.-F.).

288. L'Éducation du jeune Savoyard.

Le petit Savoyard, assis sur une chaise basse, tourne la manivelle d'une vielle qu'il tient sur ses genoux; derrière lui, sa mère, appuyée d'une main au dossier de la chaise, touche de l'autre main les notes du clavier et montre à l'enfant la manière de se servir de l'instrument.
Dessin aux trois crayons.
En 1775, n° 1.262 du Catalogue Mariette, 352 fr.; en 1803, vente Mesnard de Clesle, 106 fr. Un dessin terminé de cette composition passait à la vente du chevalier de Pène; c'est celui qui est aujourd'hui à l'Albertina, à Vienne.
Gravé à l'eau-forte par Moreau, et terminé au burin par J.-J. Aliamet.

289. Les Enfants surpris.

Deux fillettes assises et un jeune garçon se disputent le pot de confitures qu'ils ont dérobé; le bébé, dans son petit fauteuil, par ses cris, et le chien par ses aboiements, augmentent le tapage. La mère, dissimulée derrière une porte, s'apprête à corriger ces enfants vicieux. Ce dessin était dans le cabinet de M. Damery. Gravé par Elluin, in-f° en hauteur.

290. Enfants recevant la bénédiction d'un vieillard.

Dessin au crayon noir rehaussé de blanc.
En 1860, vente Tourneur, n° 190.

291. Femme debout portant un panier.

H. 0m16. L. 0m11. — Dessin à la plume, lavé d'encre. 1810, n° 3.688, vente Paignon-Dijonval.

292. Femme debout.

Faisant un geste d'effroi; devant elle un jeune garçon lui fait un signe de la main droite.

Dessin à la plume, lavé d'encre de Chine; 1800, vente Mailand.

293. *La Femme jalouse* ou *Les Offres deshonnêtes.*

Dessin lavé à l'encre de Chine.
Un vieillard offre une bourse à une jeune servante qui a l'air de repousser ces propositions ; à côté du vieillard, un jeune garçon se pend à son habit et semble demander la bourse; par une fenêtre, la femme assiste à cette scène.
Gravé par Watelet. 1786, vente Watelet; n° 142, vente du 21 avril 1860, 100 francs; en 1878, vente J. Duclos, une belle esquisse sous le titre : *La Séduction*. — Une première pensée se trouve au Musée de Saint-Pétersbourg; une esquisse de cette composition passait, n° 102, à la vente Henri Cousin, 20 avril 1841 ; c'est peut-être celle de la vente J. Duclos. Une étude de la servante, n° 13, vente du 8 avril 1841. On la retrouve parmi les dessins du Louvre.

294. *Femme et enfants.*

H. 0m220. L. 0m230. — A la plume, lavé d'encre de Chine. Ancienne collection Giroux. Vente du baron de Beurnonville, en février 1885, n° 328.

295. *Les Fermiers brûlés* ou *La Famille pauvre.*

H. 0m455. L. 0m38. — Dessin signé, daté 1763, à la plume, lavé d'encre de Chine. Un homme demandant l'aumône avec sa femme et sa fille.
Ce dessin, exposé au Salon de 1761, n° 197, se retrouve à la vente de Claude Drevet, graveur du roi, en 1782; se vendait 250 francs. Celui décrit par Diderot, daté de 1763, est signé. Musée de Chantilly. Exposé en 1879 sous le titre : *Une famille pauvre.*
Gravé à l'eau-forte par la Live de Jully in-f°, et en contrepartie par Ransonnette ; il le fut aussi à la manière du lavis au bistre par Charpentier.

296. *La Fille grondée.*

Une jeune fille, debout, les yeux baissés, tient un ouvrage de couture à la main ; elle écoute avec confusion la réprimande qui lui est adressée.
Une étude de jeune fille pour *La Fille grondée* appartient au comte de Chasseloup-Laubat.
Gravé par Letellier, d'après un dessin in-f° en hauteur. Sous le n° 304, vente Graverath, 1856 : *Vieille femme qui fait des remontrances à une jeune fille*. Ce dessin, à l'encre de Chine, pourrait bien se rapporter à ce sujet. Vendu 77 francs.

297. *La Fille mal gardée.*

H. 0m40. L. 0m33. — Dessin à la plume, lavé de sépia.
Une jeune fille, debout devant son lit, fait un geste de détresse en voyant un jeune homme s'élancer vers elle les bras tendus ; son chien aboie pour la défendre.
Vente A.-H. Laglenne, 4 mars 1905.

298. *La Femme du marché.*

Voir *La Marchande de poissons* et *La Marchande d'huitres.*

299. *Femme mourante.*

H. 0m44. L. 0m30. — Etude à la sanguine.

Une jeune femme tombe, mourante, entre les bras d'un homme placé derrière elle; un moine à genoux lui montre le ciel. Acquis en 1868, par Arsène Houssaye. Au Musée de Tournus.

300. *La Famille heureuse.*

Composition de huit figures au crayon noir avec des touches de crayon rouge rehaussé de blanc. On y remarque plusieurs repentirs du maitre.
1843, n° 12, vente Caroline Greuze.

301. *Femme debout soutenant un enfant.*

H. 0m25. L. 0m18. Dessin à la plume, lavé d'encre de Chine. Musée de Lille.

302. *La Grand'maman.*

H. 0m35. L. 0m27. — Lavé à l'encre de Chine et au bistre.
Dans un intérieur modeste, adossée à la cheminée et assise sur une chaise basse, la grand'maman, d'un air maussade, tient sur ses genoux un petit enfant. A sa droite, la mère regarde en riant un garçonnet qui joue avec un chien.
Ce dessin était dans le cabinet Damery. En 1779, n° 166, vente Vassal de St-Hubert. Figurait à la vente de 1783; en 1858, on le retrouve à la vente du 6 décembre sous le titre : *Intérieur de famille*, 31 francs; en 1860, vente du 21 avril, 48 francs; en 1879, vente Laperlier, 25 francs; 1887, vente du baron Raoul de Portalis.
Gravé par Binet, in-f°; par F. Pedro, à Venise, in-f°, et par un anonyme.

303. *La Grand'mère paralytique.*

A l'intérieur d'une chaumière, la grand'mère est assise dans un fauteuil ; son fils lui donne à manger; un petit garçon à genoux lui enveloppe les pieds d'une couverture. A côté, la mère travaille entourée de ses enfants.
A l'encre, lavé d'aquarelle. A Mme la baronne Nathaniel de Rothschild.

304. *La Grand'mère endormie.*

Voir *La Vieille Gouvernante.*

305. *Le Goûter.*

Voir *La Maman.*

306. *Homme debout vu de dos.*

Etude à l'encre de Chine. A l'Albertina, Vienne.
La tête tournée de profil à droite, coiffé d'un tricorne, il s'appuie sur une canne qu'il tient de la main gauche.

307. *Homme lisant à la loupe.*

Vieillard assis, de profil à gauche, lisant avec une loupe.
Gravé par Coron. Cette gravure rarissime figurait dans la collection Roth. 1859, vente Alphonse David.

308. *Homme dans un parc.* (Le jeune ménage).

H. 0m385. L. 0m35. — Esquisse encre de Chine.
Un jeune chasseur debout dans un parc. Il tient de la main

gauche le canon de son fusil. Sa jeune femme, assise sur un banc de pierre, presse des deux mains son bras droit et appuie amoureusement sa tête contre lui.

Paraît être la première pensée du *Départ pour la chasse*. Exposé au Salon de l'an VIII.

1897, vente Goncourt, n° 118, sous le titre : *Un Jeune Ménage*. Au Musée du Louvre.

309. *La Jarretière de la mariée.*

H. 0m42. L. 0m60. — Dessin à la plume et à l'encre de Chine.

La jeune mariée est assise au centre, entourée de femmes. Un jeune homme, à ses pieds, a saisi sa jarretière qu'il tient à la main. A droite, une jeune fille écoute les propos de deux villageois. A gauche, plusieurs personnages boivent et mangent. Au premier plan, un jeune garçon dort, accoudé sur une table.

N° 74, à la vente du comte Jacques de Bryas, avril 1898; acheté 3.000 francs.

310. *Italiens jouant à la morra.*

Dessin à la plume, lavé d'encre.

En 1787, à la vente de la présidente de Bandeville, un dessin, fait à Rome en 1756, représentant des joueurs au nombre de quatorze, était acheté 256 francs; ce dessin avait paru au Salon de 1757, n° 121. On le retrouve en 1840, n° 1399, à la vente Dupan, de Genève. Ne serait-ce pas le même qui passait, en 1884, à la vente Cox, à Londres, sous le nom : *Hommes jouant à la monte*. (Voir *Dispute au cabaret*).

311. *Intérieur de ménage rustique.*

H. 0m15. L. 0m22. — Sous ce titre, se vendait un dessin, en 1888, collection Gerling, à Amsterdam. Dans la collection du duc de Feltre, vendue en mai 1867, un dessin à l'encre de Chine et plume, acheté 26 francs par M. Guichardot, représentait une jeune femme lisant une lettre.

312. *Intérieur de famille.*

Dessin à la plume, lavé de bistre et d'encre de Chine.

Vieillard entouré de ses enfants. 5 janvier 1843, n° 21, vente Caroline Greuze, payé 66 francs par Guichardot, sous le titre : *Les Enfants et le Paralytique*. Il repasse à la vente du 18 janvier 1850, 100 francs; on le retrouve en 1882, vente Mailand, n° 72 : *Vieillard assis dans un fauteuil et entouré de sa famille*.

313. *Jeux d'enfants.*

H. 0m30. L. 0m21. — Dans un jardin, trois petits garçons portent sur leurs épaules un enfant qui est habillé à la chinoise et coiffé d'un chapeau rappelant celui des paysannes des environs de Tournus. A gauche, un autre enfant tient ouvert, au-dessus de la tête du jeune mandarin, un vaste parasol. Gravé par Watelet.

314. *Jeu de la main chaude.*

H. 0m28. L. 0m44. — Dessin à la plume, lavé d'encre de Chine.

Dans une grange, les habitants d'un village sont réunis et se livrent au jeu de la main chaude.

En 1772, vente Pruquier, n° 407, 100 francs; 1812, vente Paignon-Dijonval, n° 3789; 1875, vente E. Galichon, 600 francs.

315. *Jeune garçon debout tenant un moulin à vent.*

H. 0m45. L. 0m37. — Dessin au crayon noir et à l'encre de Chine. 1786, vente Saint-Maurice, 73 francs à M. Pregnet. A l'Albertina, à Vienne.

316. *Jeune fille attaquée par un jeune homme.*

A la plume, lavé d'encre de Chine. Signé. Vente du 16 avril 1884.

317. *Jeune garçon et son chien.*

H. 0m12. L. 0m10. — Ovale. Etude à l'encre de Chine.

N° 308, vente Walferdin, 280 francs, à M. Malinet; vente Courtois, du 29 mars 1876, 300 francs.

318. *Jeune garçon la tête couchée sur un chien.*

Dessin d'après nature, au bistre.

N° 42, collection Van Os, du 20 janvier 1851. (Defer, expert).

319. *Jeune enfant et son chien.*

H. 0m21. L. 0m17. — A l'encre de Chine sur papier bleu.

Une petite fille, assise, donne à manger à son chien. Esquisse pour un pendant à *L'Enfant gâté*. Musée du Louvre.

320. *Jeune garçon courant après sa mère.*

Sanguine.
Vente Palla, 1876, 180 francs.

321. *Lubin.*

Jeune pâtre; debout près d'une fontaine. Vente Baudot, à Dijon, 1883.

Gravé par Binet, in-f° haut; et par Joubert, en 1769.

322. *La Leçon de tricot.*

H. 0m28. L. 0m21. — Dessin au crayon noir et estompe. (*Attribué à Greuze*).

La grand'mère apprend à tricoter à une fillette assise à ses côtés et à un jeune garçon qui se tient debout. Collection Dumont, avocat à Mâcon.

323. *Le Lorgnon.*

Dessin à la plume et à l'encre de Chine.

Deux jeunes femmes, assises, dont l'une tient un chien sur ses genoux et offre un lorgnon à un vieillard debout devant elles.

Gravé par J. de Goncourt.

324. *Le Laboureur chassé.*

Sa femme et ses enfants implorent le maître et embrassent ses genoux.

Dessin à l'encre de Chine. N° 147, vente Caroline Greuze, en 1843, 9 fr. 50.

325. *La Maman* ou *Le Goûter.*

Dessin à la plume, lavé d'encre de Chine et de bistre.

Dans une chambre rustique, une jeune femme, assise sur

une chaise de bois, tient de la main gauche une assiette sur ses genoux et de l'autre main donne à manger à deux petits garçons qui se disputent la bouillie.
Ce dessin, sous le titre : *La Bonne mère*, passait, en 1778, à la vente Servat, 140 francs ; en 1832, vente Lagny, 70 francs. Ancienne collection Alfred Beurdeley.
Gravé par Beauvarlet, in-folio.

326. *Le Maître d'école.*

Le magister, assis, tient d'une main une verge et de l'autre indique une lettre de l'alphabet à une petite fille agenouillée devant lui ; tout proche, des enfants étudient leurs leçons. Galerie du prince Georges, à Dresde.

327. *La Marchande de marrons.*

H. 0m40. L. 0m32. — Dessin au bistre et à la plume.
« Voyez cette nichée d'enfants qui vont chercher des marrons, l'attention de cette favorisée à qui la marchande en compte dans son tablier, le regard envieux de celui qui ne peut en avoir, l'importance du bébé qui montre son sou ; la jalousie du quatrième qui préfère ne pas regarder, tandis qu'un autre pleure par derrière (Diderot, Salon de 1761) ».
Exposé en 1783, chez la Blancherie. Il appartenait au chevalier Damery ; en 1798, no 98, vente Basan, 130 francs, à Paillet.
Gravé par Jacques-Firmin Beauvarlet, et, en réduction, d'après Collette, par Lelogeois.

328. *La Marchande de marrons.*

« J'ai acheté à M. Greuze un dessin, il représente une femme qui rôtit des marrons ; des savoyards en achètent et prétendent l'avoir payée, c'est ce qu'elle paraît nier ; dispute pour cela. Il y a neuf figures dans ce dessin et deux chiens. Sur papier blanc à la plume, encre de Chine et bistre. Il m'a coûté 32 livres », dit Wille, dans son journal. Vente F.D..., du 22 janvier 1817, 150 francs à M. Delahante ; no 73, vente de Jacques de Bryas, 6 avril 1898, 1.000 francs.

329. *La Marchande de pommes cuites.*

H. 0m25 L. 0m21. — Dessin à l'encre de Chine.
Une femme, debout, portant un éventaire, met des pommes cuites dans le bonnet d'un petit garçon ; une fillette, en s'éloignant, mord dans une des pommes qu'elle vient d'acheter.
Ce dessin du cabinet Damery se retrouve, en 1879, à la vente de la collection Laperlier.
Gravé par J.-F. Beauvarlet, in-fo, et par Lelogeois, d'après un desin de Collette.

330. *La Marchande de poissons* (La femme du marché).

Une femme, adossée à un mur, est assise sur une chaise ; elle porte le tablier et le bonnet des femmes de la halle. Devant elle, un panier de marée dans lequel doit être placé une lanterne, qui éclaire la figure de bas en haut d'une façon originale.
Le dessin où étaient réunies les deux figures de la marchande et du porteur provenant de la collection Hoffmann. Passait à la vente du 15 décembre 1762 ; en 1782, à la vente du marquis de Menars, sous le titre : *La Marchande d'huitres*, 230 francs, à Paillet. Repassait à la vente Damery, le 25 novembre 1785. Dessin à la plume, lavé d'encre et de bistre (H. 0m49. L. 0m35.)

Gravé par Françoise Deschamps, femme Beauvarlet, in-fo en hauteur.

331. *La Marchande de maquereaux.*

Assise auprès d'une table sur laquelle est une lumière entourée de papier. Dessin à l'encre de Chine.
No 202, vente Watelet 1786 ; vente du baron d'Holbach, mai 1861. Gravé par Watelet. Une eau-forte, non terminée, se trouve au Musée de Tournus.

332. *La petite Marchande de pommes.*

Esquisse en grisaille passait, avec son pendant, à la vente du 15 décembre 1849. (Febvre, expert).

333. *Le Ménage ambulant.*

Un homme, conduisant un âne dans les bâts duquel sont deux enfants ; trois femmes, dont l'une donne le sein à l'un des moutards ; une nichée de bambins, un chien, des ustensiles de ménage composent le trésor de ces bonnes gens.
Gravé par Binet, in-fo en longueur, tiré du cabinet Damery.

334. *La Mélancolie.*

Jeune femme assise, le corps penché en avant dans une attitude de rêverie mélancolique.
Gravé par M. P. Massard, in-fo. et par L. Marvy. Sanguine à la manière du crayon.

335. *La Mère paralytique.*

H. 0m31. L. 0m22. — Lavé à l'encre de Chine. Une femme paralysée, debout, est soutenue par son fils qui l'aide à se trainer jusqu'au fauteuil placé à sa gauche.
1897, vente Goncourt, no 120.

336. *La Mère en courroux.*

Dans la chambre d'une famille aisée, la mère, assise dans un fauteuil, adresse de violents reproches à sa fille debout devant elle ; la petite sœur, entre un chien et une poupée, assiste à cette scène. Ce dessin se trouvait dans la collection Damery.
Sous le titre : *Les Reproches maternels*, un dessin à l'encre de Chine passait, no 239, vente Couton, en 1830.
Gravé par Moitte, in-fo en hauteur et par Voyez.

337. *La Mère sévère.*

Au centre d'un groupe de jeunes filles, la mère, assise, tient une verge à la main. Elle attend d'un air sévère le petit garçon conduit par la servante et dont le pot de confiture, pendu à son cou, dévoile le méfait.
Gravé par Devisse in-fo, en hauteur.

338. *Mort du bon père de famille.*

H. 0m65. L. 0m47. — Dessin à l'encre de Chine et au bistre. Composition de treize personnages représentant un vieillard qui va rendre le dernier soupir.
Exposé au Salon de 1769. Mars 1860, vente Van der Zande, 1.000 francs ; vente du 29 mai 1861, 500 francs à M. Vandeuil. En décembre 1877, vente Alf. Sensier, no 435.
Les Derniers moments du grand'père, plume et encre de Chine (H. 0m30. L. 0m47), 47 francs. (Féral expert).

CATALOGUE

339. *Variante de La Malédiction.*

Dessin à la plume, lavé d'encre de Chine.
Le vieillard, assis dans un fauteuil, parle à son fils que la mère et la sœur lui présentent.
1843, n° 20, vente Caroline Greuze, 43 francs à de la Salle.

340. *Mère avec trois enfants, dont un pleure devant elle.*

1846, n° 102, vente Plinval.

341. *La Mère en colère.*

Voir *L'Amoureux surpris.*

342. *La Malédiction.*

H. 0m075. L. 0m09. — Sous ce titre, un dessin au crayon. Janvier 1883, vente Marmontel, 200 francs.

343. *La Nourrice.*

H. 0m26. L. 0m31. — Sanguine. Musée du Louvre.
Dans un modeste intérieur de paysan, une jeune femme assise sur une chaise rustique présente le sein à un enfant couché dans un berceau. Provient de la collection His de la Salle. Avait passé collection Denon. Ce dessin se rapproche beaucoup de celui de l'Albertina : *Scène d'intérieur.*

344. *Les Offres deshonnêtes.*

Voir *La Femme jalouse.*

345. *L'Ouverture du testament* ou *Le Fils ingrat deshérité.*

Beau dessin à la plume, lavé d'encre de Chine.
Composition de seize figures. Vente Maissiat, à Lyon, 1862, 165 francs, à M. Couvreur.

346. *L'Office divin.*

Dessin au pinceau, lavé d'encre de Chine.
Une douzaine de personnages : hommes, femmes et enfants assistent à l'office.
Collection Chennevières-Pointel, exposée en 1857 au Musée d'Alençon. Acquis, en 1900, à la vente du marquis de Chennevières, par le Musée de Tournus.

347. *La Pouilleuse.*

H. 0m11. L. 0m14. — Dessin à la plume, lave d'encre de Chine. Une jeune femme, assise, peigne un enfant qu'elle retient entre ses jambes.
N° 13, vente Jules Boilly, en mars 1869, 160 francs.
Gravé par J.-B.-J.

348. *Le Porteur.*

Voir *Le Charbonnier.*

349. *Petit Paysan debout et accoudé.*

Gravé par un anonyme, vente Roth, en 1878, en fac-similé de sanguine.

350. *Première pensée de l'Amour.*

H. 0m32. L. 0m26. — Dessin au crayon noir.
Voir aux tableaux : *Premières leçons de l'Amour.*

351. *Présentation de l'enfant au père.*

Voir *Le Bienvenu.*

352. *La Paye chez le fermier.*

H. 0m25. L. 0m36. — Dessin à l'encre de Chine.
Juin 1883, n° 134, vente Marmontel, 800 francs ; n° 21, vente S***, du 1er juin 1898.

353. *La Philosophie endormie.*

La Babuti est assise dans un fauteuil, le dos soutenu par des coussins ; elle est coiffée d'une cornette de nuit et sommeille. Sur ses genoux est un carlin qui veille et auprès d'elle une table chargée de livres de philosophie.
La première pensée de *La Philosophie endormie* se trouve au Musée de l'Ermitage à Saint-Pétersbourg.
Cette composition a été gravée à l'eau-forte par Moreau, et terminée par Aliamet, in-f°, en hauteur. La tête de *La Philosophie endormie*, sanguine, grandeur naturelle, est au Musée de Tournus. Gravée par Demeuse.

354. *Le Repentir.*

H. 0m37. L. 0m27. — Dessin à la plume et au lavis.
Une jeune femme est couchée dans un lit à baldaquin, elle regarde sa mère ; assise dans un fauteuil au pied du lit, une religieuse fait une lecture pieuse.
Vente Damery, 1785 ; vente Alibert, en 1803, n° 568 ; n° 90, vente du 6 décembre 1831.
Gravé par Moitte.

355. *Le Retour de nourrice* ou *Les Préjugés de l'enfance.*

Dessin à la plume, lavé à l'encre sur papier blanc.
La grand'mère, debout, regarde en souriant à travers son lorgnon un jeune enfant ramené de sevrage par la nourrice et qui ne veut pas se laisser caresser par sa mère. Le père nourricier porte sur sa tête le berceau de l'enfant.
Ce dessin était acheté avec *La Privation sensible*, par M. Desmarets, en 1777, à la vente Randon de Boisset, 1.500 liv. ; *Le Retour de nourrice* se vendait seul 199 livres à la vente du joaillier Jacquin en 1773 ; puis, les deux dessins se trouvaient encore réunis à la vente Vassal de Saint-Hubert en 1779 où ils tombaient à 600 livres. Probablement retirés, on les retrouve à la vente du 24 avril 1783. *Le Retour de nourrice* figurait à la vente du colonel O***, 22 novembre 1869.
Gravé par Hubert, en 1767, et par Charpentier à la manière du lavis polychrome, sous le titre : *Les Préjugés de l'enfance.*

356. *Le Ramoneur.*

H. 0m45. L. 0m35. — Dessin au bistre et à l'encre de Chine.
Dans une cuisine, un petit ramoneur cause avec une jeune femme qui enlève d'une main le rideau placé devant la cheminée et de l'autre main tient un balai.
1777, vente Randon de Boisset, n° 525, 421 livres à Langlier ; on le retrouve en 1785 dans le cabinet Damery. En 1810, vente Paignon-Dijonval, passe un dessin à la plume, lavé d'encre de

GREUZE

Chine (H. 0m35. L. 0m25), qui se retrouve, sous le n° 57, vente H. Dreux, du 3 février 1870, 240 francs.
Gravé par Voyez, in-f°, en hauteur.

357. La Réconciliation.

Dessin lavé à l'encre de Chine. Composition de six figures. 1860, vente Walferdin, n° 76, 400 francs.
Esquisse d'un sujet analogue au Musée de Tournus.

358. Le Retour.

H. 0m22. L. 0m36. — Un personnage, rentrant de l'armée avec son fils, surprend des villageois au moment de la moisson. N° 582, vente Benjamin Pillon en mars 1882, 200 francs.

359. Le Retour du soldat.

Esquisse aux deux crayons. Vente du 10 février 1873 ; n° 148, vente 10 février 1862. (Clément expert).

360. Le Retour de voyage.

H. 0m54. L. 0m49. — Près du péristyle d'un palais, une jeune femme, suivie de sa sœur et de ses enfants, tombe dans les bras de son époux, qui descend de cheval.
Composition de 9 figures, 3 chevaux et des chiens, n° 598, vente du 27 et 29 avril 1863 (Vignières, expert); n° 56, vente du 17 février 1834. (Schroth, expert).

361. Le Retour de l'enfant prodigue.

Beau dessin, lavé d'encre de Chine.
Le fils repentant est ramené chez son père par un franciscain.
N° 240, vente Daigremont en avril 1866 (Blaisot, expert); n° 92, vente Boitelle en janvier 1867. (Haro, expert).
Note manuscrite de M. Cottinet : *École de Greuze*.

362. Les Regrets superflus.

Dessin à la plume, lavé d'encre. Au verso, un autre dessin à la sanguine.
N° 101, vente Daigremont, avril 1866. (Blaisot, expert).

363. Le Retour du proscrit.

H. 0m50. L. 0m64. — Dessin à la plume, lavé d'encre de Chine.
Il est descendu de cheval, sa femme se jette dans ses bras; une jeune fille et ses autres enfants accourent vers lui.
N° 581, vente Benjamin-Fillon en 1882, 360 francs.

364. Le Retour du proscrit.

H. 0m22. L. 0m36. — Dessin à l'encre de Chine.
Vente Marmontel en juin 1883, provenant collection baron d'Holbach. On le retrouve à une autre vente Marmontel, en mars 1898, 250 francs.
A cette dernière vente se voyait aussi *Le Départ du proscrit*, dessin à l'encre de Chine (H. 0m48. L. 0m63), vendu 165 fr.; ce sujet se retrouve n° 111, vente du 17 mars 1886; n° 32, vente Marmontel, mars 1898, 405 francs.

365. Le Retour du jeune chasseur.

H. 0m52. L. 0m66. — Dessin à l'encre de Chine, rehaussé de blanc sur papier gris.

Une famille est réunie dans un riche intérieur. La mère félicite son fils au retour de la chasse ; le père, assis dans un fauteuil, écoute le récit du chasseur qui se tient sur la droite, un chien à ses côtés.
Vente du comte Jacques de Bryas, 6 avril 1898, 2.000 francs.

366. La Récompense refusée.

De nombreux personnages sont réunis sous le vestibule d'une riche habitation. Un jeune paysan refuse les présents qu'on lui offre pour avoir sauvé un vieillard attaqué par un loup.
Vente J. Giroux, en mars 1882, 420 francs. (Féral, expert).

367. Scène d'intérieur.

Dessin à la sanguine. A l'Albertina.
Une jeune femme tient dans ses bras un enfant nu et découvre le berceau placé à côté d'elle pour y déposer le bébé qui s'endort.
Cette esquisse se rapproche sensiblement de celle du Musée du Louvre, connue sous le nom de *La Nourrice*.

368. Scène d'intérieur (Une mère de famille).

H. 0m13. L. 0m11. — Dessin à la sanguine.
Jeune femme assise tenant contre elle un enfant debout et contemplant son autre enfant qui dort dans le berceau. Musée de Saint-Etienne (Loire), donné en 1860 par M. Cassia de Saint-Nicolas de Blicyentuit.

369. Scène d'intérieur.

H. 0m23. L. 0m38. — Dessin au lavis à l'encre de Chine.
Dans un intérieur très misérable, un homme relève une femme étendue à terre.
Acquis en avril 1900, à la vente du marquis de Chennevières, pour le Musée de Tournus.

370. La Servante congédiée.

Une femme debout, les poings sur les hanches, écoute d'un air gouailleur les explications que lui fournit sa servante.
Ce dessin était dans le cabinet de M. Damery.
Gravé par Voyez, in-f° en hauteur.

371. Les Suites d'une faute.

H. 0m25. L. 0m36. — Dessin à l'encre de Chine.
En 1880, n° 318, vente Walferdin, 150 francs.

372. Les Soins maternels.

Dessin à l'encre de Chine.
Jeune mère assise sur une chaise, maintenant devant elle sa petite fille à laquelle elle apprend à tricoter.
En 1778, vente Servat, sous le titre : *La Bonne mère*. Provenait de la vente Fournelle, en 1876, où il avait été acheté 60 livres; on le retrouve dans le cabinet Damery, en 1785.
Gravé par Beauvarlet, in-f° en hauteur.

373. Scène d'intérieur.

Dessin à la plume, lavé d'encre de Chine sur papier bleu.
Une jeune femme, suivie de ses enfants, semble rendre

compte de sa conduite à sa mère ; elle est dans le costume des halles.
1808, vente Rohan-Chabot, 200 francs.

374. *La Servante poursuivie*.

Esquisse.
No 76, vente A. Coutaux, 1863. (F. Petit, expert).

375. *Scène villageoise*.

Dessin à l'encre de Chine.
Deux enfants apportent à un berger un petit agneau qui vient de naître ; la mère les suit en bêlant.
No 84, vente Poterlet, en 1840, 27 francs.

376. *Scène d'intérieur*.

Voir *Intérieur de ménage rustique*.

377. *Le Thé*.

Esquisse à l'encre de Chine. (Musée de l'Ermitage).
Dans un salon, une femme, assise près d'une table sur laquelle le thé est servi, reçoit les caresses d'une petite fille ; dans le fond, le père sourit à cette scène.

378. *La Veuve et son seigneur* ou *La Première leçon d'indulgence*.

Le pendant du *Cultivateur remettant la charrue à son fils*. Collection de M^{lle} Greuze. (Caroline de Valory : *Vie de Greuze*).

379. *La Villageoise à la chèvre*.

Dessin à l'encre de Chine.
Jeune villageoise assise dans la campagne ; une chèvre appuie sa tête sur ses genoux.
No 77, vente Laperlier, 1879, 270 francs.

380. *Visite à la nourrice*.

Dessin à l'encre de Chine. Signé : *Greuze 1780*.
No 78, vente Greverath, avril 1836, 15 francs à M. Defer ; no 188, vente du comte de Noé, 1858 ; vente Defer-Dumesnil, mai 1901, no 151, sous le titre : *Visite à la Fermière*, 600 francs.

381. *Visite à la grand'mère*.

No 42, vente de M. de S*** D***, 5 avril 1826. (Schroth, expert).

382. *Vieille femme qui fait des remontrances à une jeune fille*.

Dessin lavé d'encre de Chine.
No 304, vente Greverath, avril 1866.

383. *Vieillard tendant les bras à une jeune fille*.

Dessin lavé à l'encre de Chine.
Le vieillard est assis à gauche. Composition de quatre figures.
No 257, vente E. Tondu, mars 1865.

384. *La Vieille gouvernante*. (La Grand'mère endormie).

H. 0m295. L. 0m365. — Dessin à l'encre de Chine, lavé.
Une vieille femme, occupée à dévider de la laine, s'est endormie ; deux enfants profitent de son sommeil pour prendre leurs ébats.
Gravé par Varendret à la manière du lavis, grandeur de l'original. Par Parizeau, à l'eau-forte, non terminé. No 67, vente Laperlier, avril 1867. Une esquisse à la sanguine, no 23, vente Caroline Greuze 1843.

385. *Enfant jouant à la toupie*.

Sanguine.
Un petit garçon, vu de dos, le bras droit levé, va frapper d'un fouet la toupie qu'il vient de lancer. Cabinet Gougenot.
Gravé à la sanguine par un anonyme (chez la veuve Chereau).

386. *Enfant courant après un papillon*.

Encre de Chine.
Vente du comte de Faucigny, 1867. (Dhios, expert).

387. *L'Aveugle et le Paralytique*.

H. 0m28. Encre de Chine.
Vente Couvreur, décembre 1875 ; vente du 27 mai 1877. (Féral, expert).

388. *Jeune fille debout*.

Elle baisse les yeux et tient de la main droite les plis de sa jupe. Cette figure paraît être une première pensée de *L'Accordée de Village*.
Gravé par Françoise Deschamps, femme Beauvarlet, d'après un dessin du cabinet Damery.
Contre-épreuve à la sanguine, vente Giroux, 23 mars 1882.

389. *Paysanne italienne*.

Debout tournée vers la gauche.
Vente R***, du 7 décembre 1878.
Gravé par Charpentier, en fac-similé de dessin au bistre.

390. *Villageois en voyage*.

H. 0m30. L. 0m38. — Encre de Chine. (Signé Greuze).
Vente du 28 mars 1872. (Féral, expert).

391. *Deux Petites paysannes assises*.

Sanguine.
Collection Laperlier ; vente du 17 février 1879, 205 francs.

392. *La Mort d'un enfant*.

No 49, vente Destouches, 1847.

393. *L'Hospitalité*.

No 50, vente Destouches, 1847.

394. *La Brouille dans le ménage*.

No 51, vente Destouches, 1847.

395. *Scène de famille.*

N° 53, vente Destouches, 1847.

396. *Enfant maudit.*

N° 74, vente Marcille, janvier 1857, 133 francs.

397. *Le petit Commissionnaire.*

H. 0ᵐ30. L. 0ᵐ17. — Sanguine.
Vente A. Mühlbacher, 18 mai 1899.

398. *Jeune mère avec deux enfants.*

N° 252, vente 16 avril 1863. (Clément, expert).
N° 1.301, vente 27 mars 1885, Henri G***, à Londres.

399. *Jeune fille faisant la lecture à sa mère.*

Sanguine.
N° 265, vente 16 avril 1863. (Clément, expert).

400. *Enfant à genoux.*

N° 288, vente 16 avril 1863.

401. *Les Lunettes.*

Lavis.
N° 36, vente du 27 février 1858. (Bouillaud, expert).

402. *Les Comédiens ambulants.*

Esquisse.
Derrière un rideau, on aperçoit trois acteurs costumés.
N° 39, cabinet de E. de Sainerie, en décembre 1858.

403. *Scène d'amants.*

Esquisse à la sanguine (sur panneau).
Vente 29 au 31 mai 1855. (Vignières, expert).

404. *Jeune mère pleurant son enfant mort.*

Sanguine.
N° 67, vente Piat, mars 1897.

405. *Savoyard montrant des marionnettes.*

Encre de Chine. A l'Albertina.

406. *Jeune femme au seuil d'une porte.*

N° 49, vente Goncourt 1896, 600 francs.

407. *La Rosière de Salency.*

Emée, penchée sur Basile défaillant, rend la couronne de roses : « Cruels, c'est votre loi qui le fait mourir; reprenez cette couronne! »
Dessin gravé par Moreau le Jeune, pour l'ouvrage de Billardon, de Souvigny : *La Rosière* ou *La Fête de Salency*, Paris 1768, in-8°.
Gravé par Pierre Fite.

408. *Sophronie* ou *Leçon prétendue d'une mère à sa fille.*

Vignette avec cette légende : « *Ah! Madame vous la voyés!* » (sic).
Dessin exécuté en 1768 pour le livre de Mᵐᵉ Benoît, Londres, 1769, in-8°.
Gravé par Moreau le Jeune.

409. *Scène de l'Arioste.*

Rodomont descendant de cheval et saisissant le moine par la barbe.
Ce dessin servit à illustrer le chant XXIX de l'*Arioste*, édition de Birmingham, 1773.
Gravé par Moreau le Jeune.

410. *Divers habillements suivant le costume d'Italie.*

Sous ce titre fut gravé par les Moitte les vingt-quatre sujets suivants d'après des dessins de Greuze :
1. Savoyard de Chambéry, gravé par E. Moitte.
2. Savoyard de Montmelian, gravé par Moitte.
3. Petite fille savoyarde, gravé par Angélique Moitte.
4. Savoyarde de Lanebourg, gravé par Aug. Moitte.
5. Piémontaise d'Asti, gravé par E. Moitte.
6. Piémontaise d'Asti, gravé par A. Moitte.
7. Génoise, avec le mezzo rabattu, vendant des fleurs.
8. Bourgeoise de Gênes avec le mezzo sur la tête.
9. Paysanne parmesane, gravé par Aug. Moitte.
10. Paysanne bolonoise, gravé par Moitte.
11. Bourgeoise de Bologne, gravé par Aug. Moitte.
12. Paysanne florentine, gravé par Moitte.
13. Florentine coiffée en papillon et tenant une chaufferette.
14. Bourgeoise florentine avec une petite coiffe, gravé par F.-A. Moitte.
15. Florentine, avec petit chapeau, habillée à la dragonne, gravé par Angélique Moitte.
16. Femme du peuple des environs de Pise, gravé par Moitte.
17. Paysanne des environs de Lucques avec l'anneau d'accordée, gravé par F.-A. Moitte.
18. Femme du peuple napolitaine, gravé par Moitte.
19. Paysanne napolitaine tenant un enfant, gravé par Moitte.
20. Femme du peuple napolitaine vêtue comme les jours de fête, gravé par Moitte.
21. Femme du peuple napolitaine se chauffant les pieds à un poêle de braise, gravé par Moitte.
22. Paysanne de la Calabre, gravé par Angélique Moitte.
23. Bourgeoise de Frascati.
24. Femme de Frascati habillée comme les jours de fête.
Les dessins originaux, plume et lavis, exécutés par Greuze pendant son séjour à Rome (H. 7 pouces 6 lignes, L. 5 pouces). passaient, au nombre de vingt, en 1777, à la vente Randon de Boisset (1.099 livres 19 sols). En 1783, vente Vassal de Saint-Hubert, ils font 220 livres.

CATALOGUE

TÊTES D'EXPRESSION

TABLEAUX

Sujets en bustes

411. *A l'Amitié.*

Jeune femme blonde pressant contre son sein un agneau ; sur une colonne on lit : *A l'Amitié*.
Vente J. Wilson, 1874.
Gravé par Walter à l'eau-forte et par Charles Giroux.

412. *A l'Amitié.*

Jeune femme brune, vêtue d'une robe blanche, le bras droit appuyé à une colonne sur laquelle on lit : *A l'Amitié*. Portrait de M^{me} Piot-Danneville; passait dans une vente en 1872, 18.000 francs. (G. Petit, expert).

413. *L'Amour.*

H. 0^m47. L. 0^m37. — Sur bois, en ovale.
Enfant ailé tenant une couronne de fleurs. Tête d'étude pour *Le Triomphe de l'hymen*. En 1777, vente Randon de Boisset, 300 livres, à Paillet; en 1841, vente Perregaud, 7.500 francs; en 1857, vente Patureau, 27.700 francs, à Lord Hertford; actuellement collection R. Wallace.
Gravé par Henriquez. Ovale encadré.

414. *Arthemise.*

H. 0^m45. L. 0^m39. — Couverte d'un voile qui tombe sur ses épaules et vêtue d'une tunique. Au second plan le tombeau de Mausole.
En 1795, vente Duclos-Dufresnoy, 16.100 livres en assignats; vente D.G.F.C., 19 février 1848.
Gravé par Bourgeois de la Richardière, an IX.

415. *L'Aménité.*

H. 0^m48. L. 0^m38. — Jeune fille assise sur une chaise rustique. 1815, vente Giroux.

416. *L'Attention.*

Jeune fille, tête nue et regardant attentivement. Ses longs cheveux flottent. De sa main droite, elle tient une draperie dont elle semble vouloir se couvrir.
Vente Tardieu, 9 février 1847.

417. *L'Attention.*

H. 0^m37. L. 0^m47. — Signé Greuze, 1780.
Jeune femme semblant écouter. Elle porte une robe grise boutonnée au corsage, un fichu blanc bordé de trois raies rouges. Cheveux maintenus par un ruban rouge au sommet de la tête.
En 1825, 2^{me} vente Didot; n° 39, vente Collot, 25 mai 1852; vente Collot, du 29 mars 1855, 1.350 francs.

418. *L'Attention.*

Tête de jeune garçon.
Vente Giroux, 1851, n° 337.

419. *L'Attention.*

Sur bois. — Jeune fille, belle et bien portante. Acheté à M. Pigault, le 4 mai 1835, 500 francs. Note manuscrite au revers. Collection du chevalier d'Armengaud, 1838.

420. *L'Attention.*

Portrait d'une jeune fille ; un ruban retient sa chevelure, ses traits expriment l'attention ; ajustée d'une robe et d'un fichu négligemment posé sur son cou.
N° 80, vente du 27 janvier 1845. (Simonet, expert).

421. *L'Accordée.*

H. 0^m45. L. 0^m37. — Sous ce titre, un buste de fillette.
Ancienne collection de M^{gr} le duc d'Aumale. Se rapproche du sujet : *Le doux regard de Colette*. Vente du marquis de Maisons.

422. *Le Baiser envoyé.*

H. 0^m97. L. 0^m92. — Jeune femme, la gorge découverte, envoyant un baiser d'une main, et de l'autre tenant une lettre. Ce tableau, 1765, était destiné à M^{me} de Grammont, pour être offert au duc de Choiseul. Il passait à la vente de ce dernier en 1772, 2.500 livres ; en 1774, vente Paillet, 1.681 livres ; en 1777, n° 763, vente Conti, 3.601 livres à Remy ; en 1832, dans la collection de sir Robert Wignam Bast; collection de M^{me} la duchesse de Sesto, née Greffulhe. Actuellement dans la collection du baron Alfred de Rothschild, à Londres.
Gravé par Augustin de Saint-Aubin, pour la galerie Choiseul, in-8°; et par Gaillard, sous le titre de *La Voluptueuse*.

423. *L'Attente.*

Jeune fille, la tête légèrement inclinée, souriante, coiffée d'un petit bonnet de mousseline garni d'un ruban rose rayé ; un fichu de gaze laisse apercevoir la poitrine nue ornée d'un bouquet de roses. En 1862, vente du comte de Pembroze, 6.750 francs.

424. *Bacchante.*

H. 0^m65. L. 0^m38. — Bacchante couronnée de pampres. Sur les épaules, une peau de tigre. Cabinet du roi Stanislas de Pologne, acquis par le comte Nicolas de Demidoff; passa en 1870, vente San-Donato, 58.000 francs, à lord Hertford; collection R. Wallace.
Gravé par Rajon ; et en couleur, ovale en largeur, par un anonyme, sous le titre : *L'Agaçante*.

425. *Bacchante.*

H. 0^m46. L. 0^m36. — Bacchante, couronnée de pampres, tenant une coupe qu'elle presse sur son sein ; exprime l'ivresse et le plaisir.
Décembre 1840, n° 72, vente Dubois, 3.510 francs ; 1857, vente Patureau, 17.100 francs, à M. le marquis de Blezié (Lord Hertford).

426. *Bacchante.*

H. 0^m43. L. 0^m35. — La tête inclinée à gauche, couronnée de pampres, cheveux bouclés. Elle regarde en face en souriant. Les épaules et l'un des seins sont découverts ; une draperie flotte sur les épaules.

Gravé par Bourgeois de la Richardière, an IX.
En 1774, vente Vassal de Saint-Hubert, avec une autre tête, 1.681 livres.
On retrouve une tête de Bacchante (H. 0m42. L. 0m35) à la vente Augustin, 20 décembre 1839, 6.000 francs; en 1856, vente Martin, 11.000 francs, à Norzy; en 1860, vente de Norzy 20.200 francs, à M. Léon Say. Selon *La Gazette des Beaux-Arts*, ce serait celle de la vente Patureau.

427. *Bacchante*.

H. 0m46. L. 0m37. — Musée de Metz. Couronnée de pampres. Se rapproche de la précédente.
Vente du 17 avril 1825; une toile de H. 0m43. L. 0m36 se trouvait en 1862, n° 20, vente du 20 février.
Gravé par un anonyme.
Même sujet, vente à New-York, 1896, collection David. H. Zay Junior, à New-York, 5.000 francs.

428. *Bacchante*.

Vue de dos, la tête de trois quarts à droite. Les cheveux, retenus au sommet de la tête par une couronne de lierre, flottent autour du visage et retombent sur les épaules nues. Une peau de tigre entoure le corps.
Gravé par Henry Mayer.
Provenant de la collection P.-L. Parker, esquisse; sans doute la même qui se trouvait en 1864, dans la collection du Rév. Th. Iderton. Une tête de Bacchante passait, n° 120, vente William Richard Drake, à Londres, en juin 1891.

429. *Bacchante*.

Nationale Galerie, à Londres. — Vue de face, la tête inclinée à droite, la bouche entr'ouverte, les cheveux en désordre; elle retient de ses deux mains une écharpe flottante au-dessus de sa tête et venant se croiser sur sa poitrine nue.

430. *Bacchante*.

Jeune fille en buste; demi-nue.
Vente du prince Lubomirski, du 3 mai 1873.

431. *Bacchante à l'amphore*.

H. 0m45. L. 0m38. — La bouche entr'ouverte laisse voir les dents, et la tête, chargée de pampres, est inclinée sur l'épaule. Elle tient dans ses deux mains une amphore.
En 1870, à la vente San-Donato, 17.500 francs.
Gravé par Rajon pour cette vente.

432. *Bacchante* (comtesse d'O***y en).

H. 0m41. L. 0m34. — Coiffée d'une couronne de pampres; cheveux blonds et bouclés autour de la tête. Une draperie bleue posée sur les épaules laisse le sein droit découvert.
N° 26, vente Gailhabaud du 30 mars 1855. (Leblanc, expert). En 1787, à la vente Vaudreuil, n° 99, passait à peu près le même sujet. (H. 0m39. L. 0m30).

433. *Le petit Boudeur*.

H. 0m45. L. 0m37. — Sur bois.
Enfant boudeur, aux cheveux blonds frisés. Il est vêtu d'une veste blanche et d'un tablier bleu à bavette. Assis sur une chaise.

Exposé au Salon de 1761. En 1769, vente la Live de Jully, n° 109, 330 livres; en 1779, vente Thouars; vente du 29 février 1825, 705 francs. En 1831, emporté en Angleterre par John Smith et vendu à E. W. Lake. Passa collection du Rév. Frédéric Leicester et dans celle de M. Nieuwenhuys. En 1874, se trouvait vente Lucien Blin, à Londres, 6.900 francs.
Gravé par Guttemberg en 1825.

434. *Le petit Boudeur*.

Voir *L'Enfant à la pomme*.

435. *Le petit Boudeur*.

H. 0m41. L. 0m33. — Une répétition probablement passait, en 1816, vente Destasnières (Lebrun, expert), vendu avec *La Fille qui regarde en l'air*, 895 francs; n° 43, de la vente du 1er avril 1822, 112 francs; vente Huard, de l'Ile-Bourbon, 1836; vente du 7 juin 1853 (Georges, expert), 465 francs; en décembre 1855, vente Gauthier; en 1858, vente Febvre, n° 289; en avril 1880, vente Walferdin (H. 0m41. L. 0m37), *attribué à Greuze*. On retrouve ce sujet à la vente Roussel à Bruxelles, en 1893.

436. *Le petit Boudeur*.

H. 0m45. L. 0m36. — Tête de petit garçon, de trois quarts. Vente Caroline Greuze, 1843, retiré à 300 francs.
Vente du 18 février 1874 (H. 0m42. L. 0m32), 2.320 francs (Georges expert).

437. *La belle Boudeuse*.

H. 0m46. L. 0m38. — Jeune fille aux cheveux relevés. Vêtue d'un large corset blanc et d'un fichu de gaze qui la laisse décolletée. C'est la tête d'expression que Greuze appelait *La belle Boudeuse*.
N° 96, vente Serreville, 12 janvier 1812.

438. *La petite Boudeuse* ou *L'Enfant à la tartine*.

H. 0m40. L. 0m32. Fillette aux yeux bleus et aux cheveux en désordre. Près d'elle, à portée de sa main, une tranche de pain sec. Une mantille rouge enveloppe ses épaules.
En mai 1890, n° 153, vente Rotham, 10.000 francs à Durand-Ruel. Une esquisse, n° 112, vente du 26 avril 1861; vente du 26 mars 1883, adjugé à 2.000 francs. (Haro, expert).
A la vente du baron de Beurnonville, 1884, n° 388, *Une petite Boudeuse, attribué à Greuze*, 640 francs.

439. *Calisto*.

H. 0m47. L. 0m37. — Jolie tête penchée en arrière; cheveux blonds entrelacés d'un ruban rouge. Les épaules sont couvertes d'une chemise blanche et d'une peau de léopard soutenue par la courroie du carquois.
Vente Jong, à Londres, 10 février 1862, 3.000 francs (Laneuville, expert). Avait figuré, n° 50, vente du 5 décembre 1859.
Gravé par Gaillard, tiré du cabinet de Wille.
Exposé au Salon de 1761 sous le titre : *Une Tête de Nymphe de Diane*. Pourrait bien être le motif qui passait à la vente du 11 prairial an VII, 252 francs.

440. *La Coquette*.

Collection Michaël Zachery (J. Smith, n° 106).

CATALOGUE 31

441. *La Compassion.*

Jeune fille, de trois quarts, la tête inclinée à droite, les cheveux relevés et retenus par un ruban; fichu de gaze autour du cou retombant sur la chemise plissée; écharpe sur le bras.
Gravé par J. Massard dans un ovale encadré, à la manière du lavis.

442. *La Cruche cassée.*

H. 1ᵐ10. L. 1ᵐ85. — Ovale. Musée du Louvre.

Jeune fille, de face, avec un ruban violet et des fleurs dans les cheveux; elle est debout, vêtue de blanc; elle retient des fleurs dans sa robe et porte, au bras gauche, une cruche fêlée.
Se trouvait en 1785 à la vente du marquis de Very, 3.000 fr. à Dulac.
Gravé par Massard, en 1773; par Revil; par Gustave Lévy; L. Massard. Lithographié par Julien, par Levachez, par Weill.
Une répétition, avec variantes, possédée par Mᵐᵉ Du Barry, 22 pluviôse an II, serait le tableau qui passa (H. 1ᵐ05. L. 0ᵐ95), à la vente Minet-Toussaint, en mars 1852, et en avril 1869 à la vente Viennois, à Montpellier. Une esquisse presque terminée se trouvait, en 1867, dans la collection de M. le marquis de Maisons, à Paris; elle est signée.
Le buste, au pastel, de *La Cruche cassée* réuni à celui de la *Tête de l'Accordée*, acquis à la vente Mariette, faisait 2.360 liv. 10 sols à la vente Randon de Boisset; le même pastel, 22 mars 1792, vente Lenglier, 15 livres. Une esquisse au pastel, 2.600 francs à la vente du marquis de Maisons, en 1869. Une autre esquisse du tableau passait à la vente Henri Delange, nº 62, en mai 1838. A la vente du 14 février 1840, une première pensée (H. 0ᵐ42. L. 0ᵐ36), atteignait 1.560 francs. (Simonet, expert). Une première idée, dessin à la plume, lavé d'encre de Chine (H. 0ᵐ16. L. 0ᵐ11), figure dans le catalogue Paignon-Dijonval, nº 3688, et sous le nº 186 à la vente du comte de Noé, 1858, 110 francs, puis vente Mailand en 1881. Une étude pour le buste devait se trouver chez M. de Montluizon, à Narbonne. Un dessin au crayon noir et blanc, vente du vicomte de Plainval, 1846, 29 francs; vente du 7 mai 1879 et en février 1883; vente du baron de Beurnonville (H. 0ᵐ40. L. 0ᵐ31). Sous le nº 316, vente Walferdin, 1880, un dessin à l'encre de Chine.

443. *La Douceur.*

H. 0ᵐ45. L. 0ᵐ35. — Jeune fille blonde vêtue d'une robe noire; un ruban bleu autour de la tête et de longues tresses sur le sein; elle lève les yeux au ciel.
En 1846, vente Saint, 665 francs à M. Giroux; en 1851, vente Giroux, 1.060 francs à M. Delessert; nº 70, vente Delessert, 1855.

444. *Le Doux regard de Colin.*

H. 0ᵐ38. L. 0ᵐ32. — Garçonnet aux longs cheveux blonds tombant sur les épaules, à la chemise déboutonnée et en désordre.
Nº 217, vente Randon de Boisset, en 1777, 2.400 livres à Very. Faisait partie de la galerie Livois, à Angers, en 1791; vente Gamba, 1811, et en 1836 vente de l'expert Henry sous le titre du *Sans-Souci*, 1.800 francs avec son pendant *La Petite Mendiante*. Ce sujet a été reproduit plusieurs fois par Greuze.
Gravé par Dennel, in-4º, et par Hauer sous le titre : *Le Petit frère.*
Le *Sans-Souci* pourrait bien être le *Petit Paysan* de l'ancienne collection du duc d'Aumale.

445. *Le Doux regard de Colette.*

H. 0ᵐ46. L. 0ᵐ37. — Une fillette, assise sur une chaise, de face, la tête tournée à gauche, coiffée d'un bonnet rond et vêtue d'une robe collante. Elle a sur les épaules un léger fichu qui passe sous les bras et va se nouer derrière le dos.
Connu au XVIIIᵉ siècle sous le titre : *Le Bonnet rond.* Nº 24, vente Mariette, 1774. Acquis avec le tableau précédent à la vente Randon de Boisset, 1777; passait en 1783 à celle du marquis de Veri, ensemble 3.000 francs à M. Lebrun aîné. Vente de l'expert Henry, 25 mai 1836, 1.800 francs.

446. *Diane.*

La tête est presque de profil, d'un port majestueux; les cheveux tombent négligemment sur les épaules, un ruban rouge les entoure derrière la tête. Le corselet est rouge et les manches sont jaunes; un fichu de mousseline rayé de rouge et noué en croix sur la gorge.
Acheté en juillet 1760. (*Journal de Wille*, par G. Duplessis).
Gravé par R. Gaillard, in-8º.

447. *L'Écolier.*

H. 0ᵐ50. L. 0ᵐ65. — Il a des livres sous le bras, mais son regard décidé et son chapeau déchiré dénotent qu'il a plus de penchant pour le jeu que pour l'étude.
Vente du 19 mars 1833, et en 1849, vente Montcalm avec *La Rêveuse*, 13.150 francs. Mars 1901, vente collection Henri Lacroix, un tableau sous ce titre (*attribué à Greuze*) adjugé 3.100 francs.

448. *L'Écolier distrait.*

Garçonnet assis devant une table chargée d'un grand livre ouvert sur lequel il est accoudé. Il est vêtu d'une veste blanche garnie autour du cou d'une collerette plissée. Sur la table, un vase contenant des fleurs.
Gravé par Beljambe, in-fº; tiré du cabinet de Saint-Maurice. Ce tableau est actuellement au Musée d'Angers.

449. *L'Écouteuse.*

H. 0ᵐ40. L. 0ᵐ32. — Sur bois.
Vue de face, cheveux ceints d'un ruban rose, légèrement vêtue d'une tunique blanche et d'une mousseline noire voltigeant autour du corps.
En 1822, collection Robert de Saint-Victor, 1.551 francs, à M. Revil; en 1870, nº 117, vente San-Donato, 31.500 francs.
Vente Roger, 1841, une répétition qui serait chez M. de Cambacérès; pourrait être celle qui passa en 1827 à la vente Larochefoucault-Liancourt. (H. 0ᵐ46. L. 0ᵐ37).
Gravé par Courtry, pour la vente San-Donato.

450. *L'Effroi.*

Hᵐ 0ᵐ45. L. 0ᵐ38. — Sur bois.
Jeune fille blonde, de trois quarts, se détachant sur un ciel nuageux. Les cheveux et la voilette qui les couvrent sont soulevés par le vent. Elle joint les mains à hauteur du menton et sa physionomie exprime la crainte.
Vente Lebrun, 19 germinal an VII; décembre 1862, nº 55, collection d'un amateur des Flandres. En 1882, vente Febvre, 9.500 francs, à M. de Beurnonville; en 1883, à la vente de cette collection, 5.000 francs.
Gravé par Salmon.

451. *L'Effroi.*

H. 0m41. L. 0m33. — Physionomie exprimant l'épouvante. Identiquement le même sujet que le précédent. Provenant de la collection du prince Nicolas de Demidoff; vente San-Donato, 11.200 francs.

Gravé par Courtry pour cette vente.

452. *L'Effroi* ou *Thisbé.*

H. 0m47. L. 0m38. — Jeune fille blonde, dans l'attitude de la frayeur. Un voile couvre la tête, la robe est blanche, les bras sont nus. Une écharpe bleue et un ruban rouge dans les cheveux sont les seuls ornements qui complètent la parure. Exécuté en 1775.

N° 90, vente Valory-Rustichelli, avril 1866, 8.000 francs; vente du marquis de Ribeyre, mars 1872, 5.000 francs. Ce sujet paraît être celui qui fut gravé par Bourgeois de la Richardière, an X, sous le titre : *La Peur de l'orage.*

453. *Enfant à la pomme* ou *Le petit Boudeur.*

H. 0m40. L. 0m32. — Sur bois.

La robe est blanche, les cheveux blonds et le tapis de la table sur laquelle il s'appuie est d'un vert tendre. (F. Petit, expert). Provenait de la collection Demidoff, passait en 1870 à la vente San-Donato, 31.000 francs.

Gravé par Hédouin pour cette vente.

454. *Enfant boudeur* ou *Enfant à la pomme.*

Enfant la tête penchée de trois quarts à gauche, les cheveux légèrement bouclés. Un fichu de couleur claire est jeté sur les épaules. Le corps est appuyé sur le bras droit; dans la main, une pomme.

Nationale Galerie, à Londres.

455. *Enfant boudeur* ou *Enfant à la pomme.*

Sous le n° 50 de la vente du 12 janvier 1818 fut vendu un enfant de carnation blonde, appuyé à une table sur le tapis vert de laquelle sont placés une pomme et un morceau de pain. (Ch. Elu, expert). *(Imitation de Greuze).*

En mai 1818, n° 24, ce sujet passait à la vente du Vigier; n° 164, vente Van Os, du 21 janvier 1851, vendu *comme étant de Greuze.* (Defer et Roussel, experts) 5.500 francs. Même année, une copie passait vente Montlouis. Enfin, en 1855, ce sujet figure sous le n° 5, collection Gauthier.

456. *Petite fille à la pomme.*

H. 0m47. L. 0m35. — Une petite fille vue à mi-corps, le bras appuyé sur un coussin, pose la main sur une pomme verte.

N° 3, vente Martin Hermonowska, à Troyes, en 1853.

457. *Enfant tenant une pomme* ou *Enfant au berceau.*

H. 0m40. L. 0m33 ovale. — Jeune enfant au berceau. Il est tête nue, cheveux blonds bouclés; il tient une pomme à la main.

Collection Duclos-Dufresnoy en 1795, n° 22 (H. 0m40. L. 0m31), 15.000 francs en assignats; n° 43, vente Gamba, en 1811, 810 fr. à Lebrun.

Vente du cardinal Fech, 1844. Se retrouve, n° 71, vente Delessert, 1869, 10.100 francs. (Thoré et Burger, experts). Note manuscrite de Burger : *Belle qualité, mais que c'est mou!*

458. *Enfant tenant une pomme.*

H. 0m41. L. 0m32. — Tête de petite fille. Même sujet que le précédent. Collection de M. Maréchal, à Cambray.

459. *Enfant tenant une pomme.*

H. 0m49. L. 0m40. — Ovale.

Sur une petite couchette repose un enfant. Sa tête blonde est penchée sur la main droite qui tient une pomme.

1857, n° 54, vente Patureau, 10.900 francs à M. Fould.

Le Musée de Rotterdam, sous le titre : *Portrait d'un enfant* (H. 0m45. L. 0m36), possède le même sujet provenant de la collection Boymonn léguée en 1847. C'est une répétition ou une copie. Vente J. Duclos, 1878 *(Attribué à Greuze).*

460. *Enfant au chien de Terre-Neuve.*

H. 0m65. L. 0m49. — Jeune garçon, debout, coiffé d'un chapeau garni d'une touffe de rubans, entoure du bras gauche la tête d'un Terre-Neuve ; il tient une balle de la main gauche et un fouet de la main droite.

Salon de 1759. En 1777, vente du cabinet Choiseul; en 1795, vente Duclos-Dufresnoy, 9.100 francs en assignats.

Gravé par Schulte pour le cabinet Choiseul.

Une copie se trouve chez M. Cazagne, sénateur, à Remoulin (Gard); provient de la succession du baron de Castille.

461. *Enfant au chien.*

Un garçonnet à la figure rieuse, coiffé d'un chapeau rond, caresse un épagneul. Une fine collerette de dentelle lui entoure le cou. Collection du prince Youssoupoff à Saint-Pétersbourg.

462. *Enfant pleurant la mort de sa mère.*

En 1792, vente du 22 mars, était adjugé un buste d'enfant exprimant la douleur. Enfant blond, debout, la tête penchée sur son coude appuyé à l'angle d'un tombeau. Habit bleu à boutons de cuivre.

463. *Enfant tenant un livre contre sa poitrine.*

1845, vente Cypierre, 1.605 francs.

464. *L'Espagnole.*

H. 0m45. L. 0m32. — Robe bleue à crevés blancs, grande collerette relevée, les cheveux retroussés. Collection N. de Demidoff, 1870, vente San-Donato, 6.300 fr. Gravé par Courtry.

465. *L'Étude* ou *Le jeune Géomètre.*

H. 0m45. L. 0m37. — Voir *Le petit Mathématicien.*

Gravé par Hédouin, pour la vente San-Donato, où le tableau fait 20.000 francs.

466. *Jeune fille.*

Jeune fille blonde, en buste, près d'une fenêtre.

Vente Adrien Hope, à Londres, 30 juin 1894, 76.125 francs.

467. *Héloïse.*

Jeune fille d'environ 15 ans. Collection du major général Hambrug, 1831. (Jh. Smith, expert).

CATALOGUE

468. *L'Heure du rendez-vous.*

1825, vente Didot. Serait, d'après le Catalogue, le portrait de Sophie Arnould. (Voir aux portraits).

469. *L'Innocence.*

T. 0m62. L. 0m51. — Très jeune fille, entourée d'une draperie flottante, laissant voir le corps nu jusqu'à la ceinture ; elle est assise et tient pressé contre elle un agneau placé sur ses genoux.

En 1795, vente Duclos-Dufresnoy, 21.800 francs en assignats ; il se retrouve dans la collection de M. le comte Pourtalès-Georgier, 1841 ; n° 264, vente Pourtalès, 1864, 100.200 francs, à M. A. de Rothschild.

Gravé par Aristide Louis en 1852, ovale in-f° ; par D.-J. Ruyter, et par Hippolyte Garnier, ovale encadré.

Une esquisse avancée, provenant de la collection Coulet-d'Hauteville, laissée en possession de sa fille par testament, passa à la vente Dupont, 1807, 800 fr. 50.

Un dessin figurait, en 1814, à la vente Didot (H. 0m42. L. 0m35), un dessin au crayon rouge, n° 87, vente du 18 mars 1857. Bibliothèque Nationale, photographie d'un dessin de ce sujet qui se trouve chez M. Hulot.

470. *L'Innocence.*

Fillette brune, de profil à droite, souriante. Ses cheveux frisés sont retenus par un ruban et un foulard. Une étoffe blanche laisse à nu le haut du bras.

471. *L'Innocence.*

H. 0m40. L. 0m32. — Jeune fille à moitié vêtue, tourne les yeux vers le ciel avec une expression d'amour.

Vente Schneider, 1876, 53.000 francs ; vente Haro, 1892, 40.000 francs.

472. *L'Indigence.*

H. 0m54. L. 0m43. — Une pauvrette vue de profil.

En 1851, vente Giroux, n° 340. (Thoré, expert). Exposition rétrospective, 1866, collection de M. Odier.

473. *L'Invitation à l'amour.*

Jeune femme de face, assise ; cheveux bouclés, retombant sur les épaules, retenus par un ruban. Une écharpe couvre les épaules, les bras sont nus. Elle porte dans le creux de la main gauche deux colombes qu'elle caresse de la main droite.

Salon de l'an VII, n° 178, sous le titre : *L'Innocence tenant deux pigeons.* En 1832, collection William Wills, à Redlief. (J. Smith, expert).

Gravé par Masson en 1863.

474. *Jeune fille en prière.*

Voir *La Prière du matin.*

475. *Jeune fille qui offre son sein pour refuge à un oiseau.*

Collection du palais Paulowski à Saint-Pétersbourg.

Foucaud a lithographié, en 1826, une jeune fille aux cheveux bouclés retenus par un ruban ; elle est en chemise et tient contre son sein une colombe.

Est-ce le tableau du palais Paulowski ?... Ne serait-ce pas plutôt le suivant ?

476. *Jeune femme à la colombe.*

Légèrement drapée, elle tourne la tête vers le spectateur. Vente du 2 août 1833.

477. *Jeune fille au panier.*

H. 0m45. L. 0m37. — Ovale. Musée de Montpellier.

Fillette blonde coiffée d'un bonnet de paysanne. La main droite est passée dans l'anse d'un panier de pêches. Fichu blanc, robe rose.

Collection Valadon, 1836.

478. *Jeune fille au panier.*

Elle tient un panier contenant une pomme et un morceau de pain.

Vente Arnault, de l'Académie, 1835.

479. *Jeune fille écrivant.*

H. 0m65. L. 0m50. — Elle est assise, accoudée à son bureau, les cheveux blonds poudrés, coiffée d'un petit chapeau orné de rubans bleus noués sous le menton ; robe blanche, fichu de mousseline ; elle tient une plume à la main.

Au Salon de l'an VIII, n° 170 : *Jeune femme se disposant à écrire une lettre d'amour* ; appartenait à M. C. de Lépine, horloger. 1881, vente du baron de Beurnonville.

480. *Jeune fille interrogeant une fleur* ou *La Simplicité.*

H. 0m70. L. 0m59. — Ovale.

Vue de face, cheveux blonds bouclés noués d'une bandelette rouge. Le costume se compose d'une camisole et d'un fichu blanc ; au bras gauche, un chapeau de paille rempli de fleurs ; elle effeuille une marguerite.

Salon de 1759, n° 104. Cette toile et celle du *Jeune garçon soufflant sur une fleur* se vendaient, en 1782, à la vente du marquis de Menars, 2.399 livres 19 sols, à Rubis ; en 1832, vente du marquis d'Espinoy ; en 1850, n°s 324 et 325, vente du comte d'Espinoy.

Ce tableau ayant plu à Mme de Pompadour, il lui fut donné par Mme de Menars. Greuze, pour l'en dédommager, le lui copia. C'est sans doute ce tableau qui est actuellement dans la collection Morisson.

481. *Jeune garçon soufflant sur une fleur.*

H. 0m72. L. 0m65. — Ovale.

Garçonnet en chemise, vêtu d'une sorte de camisole rougeâtre sans manches ; il porte au bras droit un panier de fleurs, s'apprête à souffler sur la fleur appelée vulgairement *chandelle*, qu'il tient à la main.

Passa aux mêmes ventes que le tableau précédent dont il est le pendant.

482. *La Laitière.*

H. 1m07. L. 0m94. — Une jolie laitière, la tête couverte d'une coiffe en batiste, un fichu de gaze un peu en désordre sur le sein et un tablier blanc devant elle, s'appuie du bras gauche sur le cou d'un cheval. Elle tient de la main droite le

vase dont elle se sert pour mesurer le lait. (Henry et Laneuville, experts).

En 1794, ce tableau se vendait 3.500 livres; en 1821, à la vente Lafontaine, il s'adjuge 7.210 francs à M. Laneuville; collection de M**me** la baronne Nathaniel de Rothschild; actuellement au Musée du Louvre.

Gravé par Levasseur, in-f° en hauteur.

Une esquisse (H. 0**m**30. L. 0**m**23), n° 135, avril 1880, vente Walferdin, 400 francs à M. Hulot. Un dessin de la tête de *La Laitière* est à l'Albertina.

Une tête d'étude de ce tableau, sanguine, se trouve au Musée du Louvre. A été gravée par J. de Goncourt.

483. *Un Matelot napolitain.*

Exposé au Salon de 1757.

484. *La Méditation.*

H. 0**m**40. L. 0**m**31. — Une jeune fille blonde, accoudée à une table; le front dans ses mains, les yeux baissés, elle semble absorbée dans une pensée de mélancolique regret. Les épaules sont enveloppées d'un fichu jaunâtre.

Sous le n° 21, en 1883, et, en 1884, sous le n° 386, se trouvait dans la collection Beurnonville; acheté 800 francs par M. le baron James de Rothschild.

485. *Malice. — Rêveuse. — La belle Pleureuse.*

H. 0**m**46. L. 0**m**39. — En ovale, sur bois.

Elle rit malicieusement en se cachant une partie du visage avec la main. En 1892, vente James à Londres. Ses cheveux blonds sont retroussés et attachés par un ruban bleu; au corsage, une rose entr'ouverte.

Collection du comte d'Auxonne, 1851; en 1870, vente San-Donato, 20.100 francs.

Gravé par Ingouf le jeune, in-f°, et par Courtry pour la vente San-Donato. Une gravure ovale de ce sujet avant la lettre a été attribuée à Saint-Non.

486. *Le Matin.*

H. 0**m**45. L. 0**m**36. — Sur bois.

Jeune fille de trois quarts. Un fichu blanc est noué sur la tête; elle porte une robe blanche qu'entoure une écharpe bleue doublée de blanc. A droite, le dossier d'une chaise.

1870, vente San-Donato, 70.000 francs.

Gravé par Morse, dans *La Gazette des Beaux-Arts* ; — par Courtry, pour la vente San-Donato. — Lithographié par Doizy, Gr. Nat., sous le titre : *La Jeune fille au mouchoir*.

Une copie de ce tableau passait, 1888, vente Walferdin, n° 24.

487. *Le Musicien.*

H. 0**m**54. L. 0**m**46. — Sur bois.

Buste d'homme connu sous le titre : *Tête de Musicien*. N° 341, vente Giroux, 1851.

488. *La Modestie.*

H. 0**m**57. L. 0**m**46. — Ovale.

Vente Randon de Boisset, deux bustes de femme dont l'un représentait *La Modestie*. En 1770, vente la Live de Jully, ces deux bustes, 4.800 livres ; en 1777, vente Randon de Boisset, le même prix ; en 1783, *La Modestie* seule, 2.982 francs, à Paillet ; en 1835, vente de sir John Pringl, acheté par M. H. Philips.

489. *La Mélancolie.*

H. 0**m**46. L. 0**m**38. — Jeune femme vêtue d'un corset blanc, relevé d'un fichu de soie noire; la tête, inclinée, est couverte de gaze qui retombe sur le front (Paillet, expert). N° 173, vente du duc de Choiseul-Praslin, 1793.

490. *La Musique.*

Jeune femme tenant une cithare. Œuvre du maître à son début.

Gravé par F.-A. Moitte, d'après un dessin du cabinet Damery.

491. *La Mélancolie.*

H. 0**m**43. L. 0**m**36. — Femme de face, la tête enveloppée d'un mouchoir blanc, un fichu noir au cou.

En 1779, vente Randon de Boisset, n° 212, 1.251 livres, au prince de Rohan-Chabot.

492. *La Pelotonneuse.*

H. 0**m**73. L. 0**m**60. — Fillette dévidant un peloton de fil à côté d'une table. Un chat guette ses mouvements.

Salon de 1759. Appartenait à M. le marquis de Blondel. En 1769, vente la Live de Jully, 950 francs, à Catelin; en 1772, vente du duc de Choiseul, 1.600 francs ; en 1787, vente [de la présidente Bandeville, 2.505 francs ; vente du 9 avril 1793, 1.280 livres ; en 1865, vente du duc de Morny, 91.500 francs, au marquis d'Hertford. (Collection R. Wallace).

Gravé par Cars, in-f° en hauteur; à l'eau-forte par Flipart. Lithographié par Vogt, sous le titre : *La Dévideuse*. Quelques changements dans la coiffure.

Gravé par J. Varin, pour la collection Hulot.

493. *La Pelotonneuse.*

Une répétition, où une bonne copie, se trouve à Montpellier, chez M. P. Plantier fils, (1895).

494. *Petite Boudeuse.*

H. 0**m**38. L. 0**m**32. — Fillette vêtue en paysanne. Elle appuie sa tête sur sa main et semble prête à pleurer.

N° 244, vente Huard, 1838.

Cette étude pour *Le Gateau des rois*, fut donnée par Greuze au peintre Regnault qui le faisait copier par ses élèves.

Passait, n° 244, vente Huart, 1838.

Vente du 17 avril 1825; du 31 janvier 1834 (H. 0**m**38. L. 0**m**35); en 1864, vente baron de Beurnonville (*attribué à Greuze*), 580 francs.

495. *La petite Mathématicienne.*

Vente John Fowler, Londres, 18 mai 1899, chez Christie, 42.000 francs.

496. *Le petit Mathématicien.*

H. 0**m**45. L. 0**m**37. — Musée de Montpellier. Jeune garçon aux cheveux blonds et bouclés, de trois quarts à gauche ; il s'appuie

CATALOGUE 35

sur une table. Il est vêtu d'une veste blanche, d'un grand col de chemise et il tient de la main gauche un compas ouvert. — Salon de 1757, n° 119. En 1795, vente Duclos-Dufresnoy, 14.900 francs en assignats; en 1816, vente Perrin, 1.700 francs. En 1831, vente Lafontaine de Sévigny. En 1836, il fut donné par M. Valadon au Musée de Montpellier.

497. Le petit Mathématicien.

Une répétition ou une copie de ce tableau se trouve dans la collection du prince de Youssoupoff à Saint-Pétersbourg.

498. Le jeune Géométricien ou L'Étude.

H. 0^m45. L. 0^m37. — Le même sujet et dans les mêmes proportions, sans doute une répétition. Vente du 22 janvier 1868, n° 20 (H. 0^m46. L. 0^m38), 3.150 francs.

En 1870, sous le titre L'Étude, vente San-Donato, 20.000 fr. Gravé par Hédouin pour cette vente.

Ce sujet, même dimension, 1811 vente Paillet, 550 francs et vente Perrin, 1816, présenté *comme une copie*, 570 francs. Vente Julienne, 1767 (H. 0^m53. L. 0^m45), 180 livres.

499. Le petit Dessinateur.

H. 0^m45. L. 0^m38, sur bois. — Même sujet que les précédents. L'expert Paillet, vente du 2 décembre 1887, n° 64, l'attribue à M^{lle} Greuze. Vendu 78 fr. 05, à Breton; n° 612, vente Leroy d'Estiolles, 1861, 5.100 francs; vente du marquis d'Imécourt, 21 avril 1858, sous le titre *Jeune écolier dessinant*, 545 francs, à Rohin.

500. Le petit Dessinateur.

H. 0^m54. L. 0^m47. — Sous la dénomination *Le Jeune artiste*. Un garçonnet assis et tenant sur ses genoux un carton sur lequel il dessine. Vente Vorouzow, avril 1900. Florence, n° 384.

501. La petite Jeannette.

Gravé par Guétin (Christ).

502. Le petit Paresseux.

H. 0^m61. L. 0^m52. — Un jeune garçon, appuyé à une table, s'est endormi sur un livre qu'il tient ouvert de la main droite. Salon de 1755, n° 157. En 1759, vente Live de Jully, avec *La Tricoteuse endormie*, 1540; en 1781, vente Thomas de Pange, n° 46, 1.400 francs à M. Depoyens; en 1793, vente Choiseul-Praslin, n° 173, 630 livres (H. 24 p., L. 18 p.); en 1820, vente de la Thevenin, 2.400 francs. Donné en 1837 par M. Favre au Musée de Montpellier. Au Musée de Nancy, une copie exécutée par P. Falconet, sous le titre : *Le Petit dormeur* (H. 0^m64. L. 0^m58).

503. Petite fille au bouquet de pieds d'alouettes et de fleurs d'oranger.

H. 0^m49. L. 0^m38. — Fillette tenant un bouquet composé de pieds d'alouettes bleus et roses et d'une branche d'oranger. Ses cheveux châtains cendrés se relèvent naturellement; quelques dentelles complètent la coiffure. Le corset est bordé autour de la poitrine par une gorgerette de dentelle; une mantille de bazin ne laisse rien voir de la robe.

En 1795, vente Duclos-Dufresnoy, 9.555 francs en assignats; en 1844, vente du cardinal Fech, à Rome, 1.810 francs.

504. Petite fille au chien.

H. 0^m63. L. 0^m53. — Petite fille, en camisole de nuit, tenant entre ses genoux un chien noir avec lequel elle joue. Elle est coiffée d'un béguin noué sous le menton.

Salon de 1769, n° 155. En 1772, vente du duc de Choiseul, 7.200 francs, à M^{me} Du Barry; à une vente faite par la favorite en 1777, 7.200 francs; en 1785, à la vente du marquis de Veri, il est payé le même prix par Duclos-Dufresnoy; à sa vente, 1795, 140,000 livres en assignats; vente Montabon, 10 juillet 1802, 8.016 francs. Il passa en Angleterre, galerie John Cole. En 1832, vente Taylord, 17.734 francs; 1836, galerie d'Abraham Roberti. A fait partie de la galerie Richard Forster, à Londres; collection actuelle de lord Dudley.

Gravé par Porporati, in-f° en haut.; par Delaunay, pour la galerie Choiseul; par Ingouf, d'après un dessin. A Londres, chez Bowes sous le titre : *Pretty Peggy hand her favourite Dog*; en bois par Johnn Cole, dans Ch. Blanc et par Lorsay dans *Le Magasin Pittoresque*. Lithographié par Jourdy sous le titre : *Le Petit Chien*, par Duvergier et par Julien. Grandeur naturelle.

Au Musée de Berlin, une répétition par Anna Greuze. Au Musée de Toulon, ce même sujet, don de M. Burgevin.

Un dessin de *La Petite fille au carlin* se trouvait, en 1793, à la vente Donjeux; n° 134, vente du comte de la Béraudière, 1883 (sanguine H. 0^m34. L. 0^m25). Une étude du *Carlin*, dessin aux trois crayons, vente Bailly, 1869.

505. Petite fille au chien épagneul.

H. 0^m44. L. 0^m35. — Ovale.

Fillette de trois quarts, cheveux ceints d'une bandelette bleue, épaules couvertes d'un mouchoir blanc; négligemment couchée sur une table, elle tient un épagneul dans ses bras.

N° 529, vente Robert de Saint-Victor, 1822, 3.500 francs à Claussin. (C'est sans doute celui qui se trouvait dans la collection Nicolas de Demidoff, vente San-Donato, 89.000 francs. (Pierre Roux, expert).

Gravé par Morse dans *La Gazette des Beaux-Arts* et par Hédouin pour la vente San-Donato.

506. Petite fille au chien épagneul.

Le chien, couché, appuie l'une de ses pattes sur le bras gauche de la fillette et lève la tête pour la regarder. Ce sujet diffère peu du précédent.

Gravé par Guttemberg sous le titre : *Virginie*. Vente F. C***, 22 mai 1858, à Aix-la-Chapelle.

507. Jeune enfant tenant un petit chien.

H. 0^m43. L. 0^m34. — Sur bois.

Une jeune fille blonde, aux yeux bleus, coiffée d'un bonnet de dentelle. Elle presse dans ses bras un jeune chien.

Vente F. C***, 27 mai 1858, à Aix-la-Chapelle. (F. Laneuville, expert).

508. Petite fille tenant une poupée. — L'Enfant au capucin.

H. 0^m45. L. 0^m38. — Petite fille aux cheveux blonds emprisonnés dans un bonnet blanc; robe d'étoffe grossière et fichu de grosse toile; elle serre contre sa poitrine une poupée habillée en capucin.

Salon de 1765, n° 115; appartenait à M. de la Live de Jully.

En 1770, se vendait 700 livres ; en 1852, 3.050 francs. Actuellement au Musée de Montauban.

Gravé par Ingouf, in-4°, et par Haïd, sous le titre : *La Petite Napolitaine*.

509. *L'Enfant à la poupée*.

Une petite fille, vue de profil à gauche, et regardant en face, a les mains croisées l'une sur l'autre comme pour protéger sa poupée couchée sur une table à côté d'elle.

510. *Le petit Napolitain*.

Enfant, assis, les bras croisés sur une table ; un large chapeau ombrage sa figure. Son air boudeur dénote qu'il n'est pas satisfait de l'assiette de polenta placée devant lui.

Gravé par Ingouf, in-f° ; et par H. Haïd, à Ausbourg.

511. *Le petit Polisson*.

H. 0m65. L. 0m37. — Jeune garçon, de profil, l'air espiègle. Il tient une seringue en sureau dont il s'apprête à lancer le contenu. En 1766, vente du prince de Troy, 152 francs, à M. Coustou. Devait provenir du cabinet de M. de la Live.

Gravé en 1761, par Ch. Levasseur.

512. *Pudeur*.

H. 0m45. L. 0m39. — Jeune fille, de trois quarts, à gauche, ayant les épaules découvertes ; les mains sont croisées sur la poitrine. Collection N. de Demidoff ; 1870, vente San-Donato, 18.700 francs. Gravé par Rajon, pour cette vente.

513. *Psyché*.

H. 0m46. L. 0m37. — Sur bois.

Les yeux sont humides de larmes ; un lien de perles ne retient qu'en partie la chevelure, qui retombe en désordre sur les épaules ; tunique lilas, ornée d'une broderie d'or et retenue par une agrafe placée sur l'épaule gauche. — Tête d'étude pour le tableau : *Le Triomphe de l'Hymen*.

En 1827, faisait partie de la collection de M. B. Paris ; en 1841, vente Perregaux, 8.550 francs, à M. Patureau ; en 1857, vente Patureau, 27.700 francs, à lord Hertford. Au revers, la signature de Greuze, 1786. Collection R. Wallace.

514. *Rêveuse*.

H. 0m46. L. 0m38. — Les cheveux sont maintenus par un ruban violet ; le costume, tout blanc, est très élégant.

Vente N. de Demidoff, en 1870 (San-Donato), 29.000 francs.

Gravé par Hédouin, pour cette vente.

515. *Rêve d'amour*.

Jeune fille couchée. Elle étend les bras comme pour saisir l'objet aimé qu'elle aperçoit dans son rêve. Collection H. Bischoffsheim.

Gravé par Jacquemart pour cette collection.

En 1849, vente Montcalm, à Londres, sous le nom : *Le Premier sentiment* ou *Rêveuse*, acheté 13.150 francs.

516. *Jeune fille rêveuse*.

Acheté 25.000 francs par M. L. de Rothschild à M. le marquis de la Baume-Pluvinel.

517. *Rêverie mélancolique*.

H. 0m46. L. 0m37. — Jeune fille appuyée sur un balcon. Le regard est rêveur, les cheveux blonds flottent sur les épaules à moitié couvertes d'une draperie jaune. Ciel nuageux.

Collection Van de Straclen Moons, à Anvers, du 19 février 1885.

518. *La Tricoteuse endormie*.

H. 0m64. L. 0m54. — Paysanne blonde, vue à mi-corps, dormant, un tricot dans les mains, un panier au bras. La tête penchée légèrement est coiffée d'un bonnet serré par un ruban bleu ; un fichu de mousseline est croisé sur la poitrine ; robe bleue, tablier à bavette.

Cabinet de la Live de Jully. En 1769, à sa vente, 1.540 livres ; vente du 3 messidor an III, chez Lebrun ; en 1793, vente Julliot, 10.001 livres en assignats ; en 1819, vente de M^{lle} Thevenin, 2.400 francs ; vente Lafontaine, 18 mai 1821, 3.100 francs, à l'expert Henry. Se trouvait, en 1838, dans la collection du chevalier d'Armengaud qui l'avait acheté, le 31 mai 1836, à M. Cornillon. Exposé à Paris en 1884. Passait à la vente du prince de Chimay, 90.000 francs à M. Féral.

Gravé par Claude Donat Jardinier, in-f° en hauteur, et en contre-partie par un anonyme, sous le titre : *La Jolie tricoteuse*. A Paris, chez Chereau et Joubert, in-f° en hauteur. Gravé par Flipart.

Un pastel (H. 0m61. L. 0m50), vente San-Donato, 1870.

Une miniature sous le titre : *Petite paysanne blonde*. Vente Ducreux, 1865.

519. *Thaïs* ou *La Belle pénitente*.

Jeune femme penchée en avant, les mains jointes à hauteur de la poitrine. Cheveux bouclés ; une écharpe tombe des épaules, entoure les bras.

Cabinet Duclos-Dufresnoy, vendu 12.000 livres en assignats, 1795. Gravé par Ch. Levasseur. Ovale encadré de fleurs.

520. *La Volupté*.

H. 0m45. L. 0m38. — L'expression tendre et pénétrante, la langueur du regard, la souplesse amoureuse de la ligne du torse, donnent un charme expressif à cette jeune fille.

1839, vente du baron de Monville ; 1870, vente de San-Donato, 31.000 francs.

Gravé par Courtry pour cette vente ; lithographié par Doisi en 1845. Ovale grandeur naturelle.

521. *L'Attente*.

Le sein découvert, l'œil enfiévré d'espoir, elle semble entendre les pas de celui qu'elle attend.

En 1868, vente Khalil-Bey, 2.000 francs ; n° 19, vente C***, 16 mai 1872 ; vente B***, 28 avril 1873 ; vente Michaud, en octobre 1877, 2.950 francs.

522. *Thyrsis*.

Gravé par Metzger.

523. *Le Joueur de vielle*.

H. 0m62. L. 0m54. — Un petit Savoyard jouant de la vielle. N° 248, vente Huard de l'Ile-Bourbon, 1836.

CATALOGUE 37

Jeunes filles, tête nue, rubans dans les cheveux.

524. Diane.

« En juillet 1760, Greuze m'a livré un buste de femme, vue presque de profil, un ruban rouge entoure par derrière la tête ses cheveux qui tombent sur ses épaules. Le corselet est rouge et les manches sont jaunes; le fichu de mousseline rayé de rouge est noué en croix sur la gorge ». *Journal de Wille*, G. Duplessis.
Gravé par Gaillard, in-4°.

525. L'Écouteuse.

H. 0m40. L. 0m32, sur bois. — Légèrement vêtue d'une chemise, elle a quitté sa toilette pour venir écouter. Ses cheveux blonds sont ceints d'un ruban rose.
Gravé par Courtry, in-12, pour la vente San-Donato.
En 1822, n° 528, vente Robert de Saint-Victor, 1.551 francs, à M. Revil; en 1870, vente San-Donato, 31.500 francs. Actuellement collection R. Wallace.
Une répétition, vente Roger, 1841, serait chez M. de Cambacérès. Est-ce la toile (H. 0m46. L. 0m37) qui passait, en juin 1827, n° 25, à la vente Larochefoucault-Liancourt?

526. Jeune fille.

H. 0m46. L. 0m38. — De profil, regardant fixement à droite; les cheveux blonds châtains sont relevés en arrière par un ruban violet. La chemise entr'ouverte laisse voir le sein gauche; fichu blanc.
N° 206, collection La Case. Musée du Louvre.
Gravé sur bois par L. Massard.

527. Jeune fille.

Légèrement renversée en arrière, semble regarder avec attention. Ses cheveux relevés sont retenus par un ruban; son vêtement blanc ne laisse de découvert que le haut de la gorge et le dessus de l'épaule gauche.
Collection du prince Youssoupoff, à Saint-Pétersbourg.

528. Jeune fille.

H. 0m45. L. 0m36. Ovale. — La tête légèrement inclinée sur l'épaule droite; les cheveux châtains sont noués par un ruban rose; la poitrine est en partie recouverte d'un fichu de gaze blanche.
N° 157, vente Denon 1826, 800 francs; repassait à la vente du 29 novembre 1830.

529. Jeune fille.

H. 0m39. L. 0m31, sur bois. — La tête penchée à droite, elle lève au ciel ses yeux langoureux. Un ruban rouge dans les cheveux.
Musée de Montpellier (don Valadon).

530. Rêveuse.

H. 0m46. L. 0m38. — Jeune fille au regard rêveur. Les cheveux sont rattachés par un ruban violet; costume blanc.
Collection Nicolas de Demidoff, 1870, 29.000 francs (San-Donato).
Gravé par Hédouin pour cette vente.

531. Jeune fille.

H. 0m40. L. 0m37. — Ruban rouge dans les cheveux, fichu blanc autour du cou; au corsage un petit bouquet de roses.
Vente du prince Radziwill, mai 1865 (Laneuville, expert); le 26 février 1866, n° 25, collection du prince Sigismond Radziwill.

532. Séréna.

Vue de face, la tête relevée en arrière et penchée à gauche; chevelure frisée, retombant sur les épaules. Un fichu laisse les seins découverts.
Gravé par Bause, en 1785. Ovale encadré, tiré du cabinet de G. Wincker à Leipzig; se trouvait plus tard dans la collection P. West.

533. Jeune fille.

H. 0m45. L. 0m36. — Sa chevelure attachée avec un ruban bleu. N° 47, vente collection Novar, à Londres, en juin 1878, adjugé 5.000 francs à Agron.

534. Jeune fille.

H. 0m43. L. 0m34. — Vue à droite, un ruban bleu dans ses cheveux blonds, le cou nu, corsage rosé et fichu gris.
En 1865, vente Meffre, 580 francs à M. Mauwson (Febvre, expert).

535. Tête de jeune fille.

Vue presque de face, un ruban retient sa chevelure bouclée qui retombe sur le front. Un fichu couvre les épaules, robe basse laissant voir la naissance des seins.
Collection du prince Youssoupoff à Saint-Pétersbourg.

536. Jeune femme en négligé du matin.

H. 0m46. L. 0m38. — Le sein gauche découvert, les cheveux retroussés et attachés par un ruban bleu, vêtue d'une robe du matin. Collection Duclos-Dufresnoy, 1795; n° 79, vente Laneuville du 10 décembre 1821 (John Smith, n° 38).

537. Jeune fille.

H. 0m46. L. 0m38. — Presque de face. Vêtue d'un simple corset, chemise négligemment jetée sur les épaules, ruban bleu dans les cheveux, poitrine nue.
Vente Bondon père, en 1831, 110 francs.

538. Jeune fille.

Elle a un ruban bleu dans les cheveux et un mouchoir blanc sur les épaules; l'expression de la figure est douce et naïve.
En 1857, n° 23, vente de la duchesse de Raguse, 4.115 francs.

539. Jeune fille.

H. 0m56. L. 0m46, ovale. — Étude pour *La Cruche cassée*. De face. Cheveux châtains ondulés et nattés, serrés par un ruban; vêtue d'une robe blanche ouverte sur la poitrine et laissant le sein gauche découvert; un fichu de gaze noire jeté sur les épaules.
Vendu en 1885, par les descendants de Randon de Boisset.

540. *Jolie fille aux fleurs.*

De trois quarts à gauche. Un ruban bleu retient, relevé sur la tête, ses cheveux châtains; corsage bleu à manches jaunâtres; la poitrine découverte; elle tient de la main gauche un bouquet de roses. En 1864, collection Morisson.

Gravé par L. Marin, en 1775, ovale en couleur, sous le titre: *The Pretty Noesgay Girle.*

541. **La Douceur.**

H. 0m45. L. 0m35. — Jeune fille blonde, vêtue d'une robe noire; un ruban bleu est autour de la tête et de longues tresses retombent sur le sein. Elle lève les yeux au ciel.

En 1846, vente Saint, 665 francs, à Giroux; en 1851, vente Giroux, 1.060 francs à Delessert; n° 70, vente François Delessert, en 1869.

542. *Jeune fille.*

H. 0m41. L. 0m32. — De trois quarts, la tête vers la gauche. Elle porte dans ses cheveux châtains un ruban bleu et autour du cou un fichu jaunâtre retombant sur la chemise.

Gravé en couleur par Gaujean, 1886. Musée du Louvre.

543. *Jeune fille.*

H. 0m41. L. 0m33. — Vue de trois quarts vers la droite; le sein découvert. Les cheveux blonds, retombant sur les épaules, sont retenus par un ruban violacé. Un fichu de mousseline flotte sur l'épaule gauche; les yeux sont levés au ciel avec un sentiment de crainte. Gravé par Baude, sur bois. Musée du Louvre.

544. *Jeune fille.*

H. 0m41. L. 0m33. — Ses cheveux blonds, retenus sur le sommet de la tête par un ruban bleu en couronne, retombent sur ses épaules; une écharpe de gaze bleuâtre jetée en arrière. La chemisette blanche laisse voir la naissance des seins.

N° 34, vente Prosper Craibe, 12 juin 1890, 17.500 francs au comte de l'Espine.

545. **La Belle pleureuse.**

Voir *Malice.*

546. *Jeune fille.*

H. 0m42. L. 0m35. — La tête légèrement penchée sur l'épaule; de grands yeux bleus; les cheveux courts et frisés retenus par un ruban bleu.

N° 105, collection du duc de Morny en 1865, 382 francs. (*Attribué à Greuze*).

547. *Jeune fille.*

Tournée à gauche presque de profil, les cheveux retroussés avec un ruban bleu; cou nu, mouchoir blanc sur les épaules; corsage gris à manches blanches; le sein légèrement découvert. N° 107, vente Carrier, en mai 1846, 3.500 francs (Thoré, expert); 24 mars 1851, vente du comte de Narbonne, 6.000 fr.

548. *Jeune fille.*

H. 0m46. L. 0m38, ovale. — La tête légèrement inclinée sur l'épaule droite, le sein découvert, un ruban dans les cheveux; elle a l'air rêveuse.

Galerie Demetry Narischkin. Gravé au trait par Schmit.

549. *Jeune fille aux perles.*

H. 0m43. L. 0m35. Sur bois. — Cheveux blonds retenus par un ruban bleu surmonté d'un rang de perles; fichu violet sur les épaules; le regard indique l'attention.

N° 32, vente du 27 avril 1841. (Georges, expert).

550. *Jeune fille.*

Un ruban bleu est passé dans les cheveux.

N° 24, vente du 4 mars 1845. (François, expert)

551. *Jeune villageoise.*

H. 0m40. L. 0m32 (*attribué à Greuze*). — De trois quarts. Regardant à droite. Cheveux blonds maintenus par un ruban bleu, fichu et tablier grisâtres.

Collection Khalil-Bey, n° 91; vente du baron de Beurnonville, en 1881. (Féral, expert).

552. *Jeune femme brune.*

H. 0m46. L. 0m38. — Un ruban bleu retient ses cheveux, vêtue d'une draperie bleue qui laisse une partie du sein découvert. Vente du 22 mars 1833. (Roux, expert).

553. *Jeune fille.*

H. 0m41. L. 0m33. Ovale. — De face, cheveux relevés par un ruban, regarde à droite. N° 556, vente Saint, en 1846, 450 fr. à Giroux; en 1851, n° 79, vente Giroux, 560 francs.

554. *Jeune fille.*

H. 0m45. L. 0m38. — Blonde, les yeux bleus levés au ciel, la bouche souriante; dans ses cheveux bouclés, qu'un ruban ne retient qu'à demi, de petites roses. Un fichu blanc, un tablier et une robe de tons rompus.

N° 54, vente Saint, 1846, 655 francs à Giroux; en 1851, vente Giroux, n° 80, 436 francs; en 1857, vente Horsin-Déon, provenant de la collection du peintre Langlois de Sezanne, 720 francs.

555. *Jeune fille.*

H. 0m43. L. 0m35. — De trois quarts, un ruban bleu retient sa chevelure. Sa chemisette entr'ouverte laisse voir une épaule et la poitrine.

Vendu à Paris, en avril 1869, n° 11.

556. *Jeune fille.*

H. 0m48. L. 0m36. — De trois quarts, cheveux blonds retenus en arrière par un ruban vert; la chemisette blanche, rabaissée sur le haut du bras, est recouverte d'un corsage gris bordé de de jaune. Vente Cottini, avril 1866. (Rouillard, expert).

557. *Jeune fille.*

H. 0m40. L. 0m32. — De trois quarts; un ruban bleu dans les cheveux; vêtue d'une draperie lilas. Collection de lord Bulver; vente Brooks, avril 1877. (Haro, expert).

CATALOGUE 39

558. *Jeune fille à sa toilette.*

H. 0m42. L. 0m32. — Elle se regarde dans un miroir, en attachant ses cheveux avec un ruban; un collier de perles et une rose sur le bord d'une table.
Vente du 9 mars 1881. (Féral, expert).

559. *Jeune fille.*

La tête inclinée sur l'épaule gauche, yeux bleus, chevelure blonde, ceinte sur le front d'un ruban bleu, corsage violacé surmonté d'un fichu de mousseline blanche.
No 157, vente Tardieu, 1841. (Simonet, expert).

560. *Jeune femme.*

En chemise, les cheveux noués par un ruban.
1783, collection Vassal de Saint-Hubert, 200 francs.

561. *Jeune fille.*

Voir *La Compassion*. Gravé par Massard.

562. *Jeune fille.*

H. 0m40. L. 0m32. — De trois quarts ; les cheveux châtains relevés par un ruban bleu. Robe de même nuance.
Vente du 18 février 1874, 2.350 francs. (Dhios et Georges, experts).

563. *Jeune fille.*

Le sein couvert d'une tunique, un ruban dans la chevelure.
1817, vente Thibault, 601 francs.

564. *Jeune fille.*

Des roses dans les cheveux.
Vente de Montcloux, mai 1867. (Horsin-Déon, expert).

565. *Jeune fille.*

H. 0m45. L. 0m35. — Un ruban bleu entoure ses cheveux blonds dont les tresses retombent sur le sein. Vêtue d'une robe noire, elle lève les yeux vers le ciel.
No 70, vente Delessert, en 1850. (Thoré, expert).

566. *Jeune femme.*

De trois quarts à droite; les cheveux retenus par un ruban et tressés derrière la tête.
Lithographié par un anonyme.

567. *Jeune femme à sa toilette.*

H. 0m21. L. 0m16. — Esquisse peinte légèrement. Fragment d'un tableau. Vente H. Ensninger, 18 février 1874. (Dhios et Georges, experts).

568. *La Mélancolie.*

H. 0m41. L. 0m35. *(Atribué à Greuze)*. Sur bois. Cheveux blonds maintenus par un ruban bleu; robe décolletée avec fichu posé sur les épaules.
No 51, vente Arsène Houssaye, mai 1896, 680 francs.

Jeunes filles, tête nue, vêtues de blanc.

569. *La belle Boudeuse.*

(Voir ce sujet).

570. *Danaë.*

Jeune femme vêtue d'une robe blanche.
Collection du major-général H. Hamburg, en 1832. (John Smith, expert).

571. *Jeune fille en blanc.*

Rappelle la tête du Salon de 1765 décrite par Diderot; appartenait à M. Geoffroy.

572. *Jeune femme.*

Vêtue d'un corsage blanc.
En 1873, collection du marquis de la Borde; 1788, collection Montesquiou.

573. *Jeune fille.*

De trois quarts, coiffée en cheveux tressés et couverte d'une chemise qui laisse voir l'épaule gauche.
En 1803, vente Mesnard de Lisle, 402 francs. (Paillet, expert).

574. *Jeune femme.*

En chemise; cheveux noués par un ruban.
Vente 1783, collection Vassal de Saint-Hubert, 200 francs.
Ce sujet se trouvait dans la collection de Lord Yaboroug, 1836.

575. *Jeune femme blonde.*

H. 0m40. L. 0m32. — Vêtue d'une draperie blanche laissant une partie du sein découvert. Une rose dans les cheveux.
No 54, vente du 20 mars 1833. (Roux, expert).
Pourrait être le même que le no 100, de la vente de M. Breb, en 1866, 1.200 francs.

576. *Jeune femme brune.*

H. 0m46. L. 0m38. — Regard tranquille; un ruban bleu retient les cheveux, et une draperie blanche recouvre en partie les épaules.
Vente du 22 mars 1833. (Roux, expert).

577. *Jeune fille.*

H. 0m46. L. 0m35. — De dos, la tête tournée de trois quarts vers le spectateur, cheveux blonds, une draperie blanche enveloppe les épaules.
Vente du prince d'Aremberg, Bruxelles en 1833.

578. *Jeune fille en chemise.*

Assise au pied de son lit ; elle réfléchit au contenu d'une lettre qu'elle vient de lire.
No 17, vente du 11 mars 1846. (Schroth, expert).

Jeunes filles, tête nue, vêtements de couleur.

579. *Jeune femme.*

Cheveux retroussés et frisés sur les côtés ; corsage bleu, guimpe violette couvrant la gorge.
Exécutée en 1760, pour Wille ; elle fut envoyée en Allemagne. *(Journal de Wille).*

580. *L'Espagnole.*

H. 0m45. L. 0m32. — Robe bleue à crevés blancs, grande collerette relevée au cou, cheveux retroussés.
Collection N. de Demidoff, 1870, 6.300 francs. (San-Donato).

581. *Jeune fille.*

H. 0m39. L. 0m29. — Coiffée en cheveux noués de rubans ; elle est vêtue d'un corsage violet et d'un fichu de mousseline blanche.
1795, vente Duclos-Dufresnoy, n° 24, 7.000 livres en assignats. (John Smith, n° 50).

582. *Jeune fille.*

H. 0m39. L. 0m29. — Pendant du précédent ; chevelure blonde, bouclée, l'air un peu boudeur ; un châle noir et un corset jaunâtre composent son ajustement.
1795, vente Duclos-Dufresnoy, n° 24 ; n° 62, vente Gamba, 1811, retiré à 500 francs. (John Smith, n° 51).

583. *Petite fille au fichu.*

H. 0m41. L. 0m32. — Fillette fraîche et blonde. Robe rouge, fichu blanc couvrant les épaules, noué à la ceinture. Le corps tourné vers la droite, la tête de trois quarts ; les yeux sont bleus, les cheveux frisés.
Collection la Live de Jully, 1769 ; collection du prince de Guise ; vente Provard, 1779 ; collection Lake, à Londres ; collection du Rév. Frédéric Leicester et de M. Nieuwenhuys.
Vente Blin, en février 1874, 10.000 francs. (Féral, expert) ; vente Laurent Richard, 28 mai 1878.

584. *Jeune fille.*

Presque de face, physionomie câline et heureuse, les yeux bleus, cheveux blonds bouclés. De simples ajustements : une robe rouge et un fichu blanc.
N° 83, vente Meffre aîné, en avril 1846.

585. *Jeune fille.*

Fillette d'environ douze ans, vêtue d'une chemise blanche et d'une robe pourpre.
1836, collection Jacques Lafitte, 24.000 francs. (John Smith, n° 83).

586. *Jeune fille.*

H. 0m38. L. 0m30. — Vue de trois quarts, le regard dirigé vers le ciel. Elle est vêtue d'un fichu et d'un vêtement violet.
Passait n° 26, vente du cabinet du comte de Merle, en 1874, vendu 713 francs, à Dubois.

587. *Jeune fille.*

Sur bois.
Les cheveux blonds sont ceints d'un ruban bleu ; robe violette, fichu blanc sur les épaules. Les yeux dirigés vers le ciel. Esquisse poussée. N° 41, vente du 11 décembre 1847.

588. *Jeune femme.*

Ovale.
Un peignoir de linon, jeté sur les épaules, laisse apercevoir un corsage bleu rattaché par un nœud de ruban.
N° 88, vente du 6 février 1862, 1.200 francs, à Rutter. (Laneuville, expert).

589. *Petite fille.*

H. 0m39. L. 0m30. — Sur bois.
De trois quarts, à droite, la tête inclinée en avant ; elle sourit en regardant devant elle. Robe d'un bleu verdâtre, décolletée, garnie près de la poitrine d'une dentelle noire ; fichu blanc sur les épaules, cheveux blonds.
N° 46, collection Prosper Crabbe, 12 juin 1890, 4.250 francs, à Heugel.

590. *Psyché.*

H. 0m46. L. 0m375. — Sur bois.
Un ruban orné de perles retient sa chevelure blonde ; une draperie lilas maintenue sur l'épaule gauche par une agrafe.

591. *Tête de jeune femme.*

Une peau de tigre jetée sur ses épaules laisse voir un des seins.
Collection du marquis de Tourette, à Tournon (Isère).

592. *Portrait de jeune femme.*

Elle semble écouter ; vêtue d'une robe bleue.
N° 23, vente J. A***, Gand, du 25 janvier 1841. (Paillet, expert).

593. *Jeune fille.*

Blonde, vêtue d'un corsage bleu et d'un fichu de gaze.
N° 77, vente Thibaudeau en 1857, 161 francs. (Laneuville, expert).

594. *Portrait de jeune fille.*

H. 0m41. L. 0m32. — De trois quarts à gauche, cheveux blonds légèrement frisés, physionomie douce et enfantine, yeux châtains ; elle porte une robe rose et un fichu de mousseline noué autour du cou.
N° 45, vente du 29 février 1872, 5.850 francs. (Féral, expert).

595. *Jeune fille.*

H. 0m39. L. 0m31. — Sur bois. Vêtue d'une mante bleue garnie de fourrure.
N° 102, vente Bergeret en 1786, 720 livres à M. Julliot.

596. *Jeune femme.*

De face, vêtue d'une mante de soie noire.
N° 125, vente Rouillard, 1853, 1.100 francs.

597. *Jeune femme.*

H. 0m42. L. 0m35. — Cheveux relevés avec une draperie noire sur l'épaule droite.
En 1868, collection Didier.

598. *Jeune fille.*

H. 0m46. L. 0m38. — Cheveux retenus par un léger bandeau; elle est vêtue d'une robe de nuance violette qu'entoure une ceinture blanche. Appuyée sur le dossier d'une chaise.
No 265, vente Pourtalès, 27 mars 1865.

599. *Portrait de jeune fille.*

H. 0m42. L. 0m33. — Tournée vers la droite, cheveux blonds, corsage rose, fichu de mousseline.
Provenant de la galerie Pommersfelden, à M. le comte de Schomborn; vente de mai 1867, retiré à 3.000 francs; no 20, vente du comte de Lamberty, 15 avril 1868, 1.220 francs.

600. *Jeune fille.*

Blonde, cheveux légèrement bouclés, visage frais et souriant; robe bleue, tablier de soie noire orné de dentelles et fichu blanc un peu en désordre laissant la gorge à découvert.
Vente Lafontaine de Savigny, avril 1880, 1.045 francs. (Horsin-Déon, expert).

601. *Portrait de jeune fille.*

De face, les cheveux tombant sur les épaules. Chemise à col rabattu sur une robe d'étoffe rougeâtre.
No 30, vente Odiot père, 3 mai 1845; repassait à la vente Odiot du 20 février 1847. (Ch. Paillet, expert).

602. *Portrait d'une dame.*

En robe rose.
Collection Malton, à Londres, en mars 1892.

603. *Jeune fille.*

No 39, vente Simonet, mars 1863. (Febvre, expert).

604. *Portrait de jeune fille.*

En robe jaune et blanche. Vente Salbe, à Londres, en 1900, 925 fr.

605. *Le Doux regard de Colette.*

Voir aux sujets.

Jeunes femmes en buste, la tête couverte.

606. *La Petite mendiante.*

H. 0m41. L. 0m32. — La tête inclinée sur l'épaule; elle est coiffée d'un bonnet rond garni d'un plissé; fichu jeté sur les épaules et croisé sous un tablier à bavette.
1836, vente Henry avec *Le Sans-Souci*, 1.800 francs.
Ce sujet paraît être une répétition faite par Greuze, du *Doux regard de Colette*, de *La Petite sœur*, gravé par Hauer, et connu aussi sous le nom du *Bonnet rond*.
Gravé par un anonyme en 1813. Collection J. Smith, no 104.

607. *Le Bonnet rond.*

H. 0m14. L. 0m08. — Jeune fille coiffée d'un bonnet rond; son fichu de gaze et son corset sont en désordre. (*Attribué à Greuze*). Vente du 3 février 1823.

608. *Jeune Grecque.*

H. 0m38. L. 0m30. — En habit d'amazone vert, brodé d'or; chemise de dentelle; bonnet lilas en forme de toque.
1774, vente du comte du Barry, 700 livres; en 1779, vente de l'abbé de Gevigny, 750 livres.

609. *Tête d'esclave grecque.*

H. 0m43. L. 0m30. — Sous ce titre, même sujet d'un arrangement différent dans des dimensions plus grandes.
En 1778, vente Langroff, *Une Jeune dame en buste, de trois quarts, en habit de chasse*, peinte pour Mme Du Barry, 700 livres.

610. *Jeune fille au panier.*

H. 0m45. L. 0m37. — Fillette blonde coiffée d'un bonnet de paysanne. Elle s'appuie sur sa main droite passée dans l'anse d'un panier rempli de pêches, posé sur une pierre. Fichu bleu et robe rose.
Don Valadon, 1836, au Musée de Montpellier.

611. *Jeune fille.*

H. 0m44. L. 0m32. — De trois quarts, la tête penchée sur l'épaule droite. Vêtue et coiffée de noir.
En 1780, vente Mauperin, 490 francs.

612. *La Savoyarde.*

H. 0m45. L. 0m38. — Jeune fille la tête penchée sur l'épaule droite. Elle est couverte d'un mouchoir qui passe sous le menton; fichu autour du cou se perdant sous le corsage brun.
En 1770, vente Felino à 700 francs; en 1782, vente Nogaret, 750 livres.
C'est peut-être l'original d'après lequel Greuze a gravé son unique eau-forte.

613. *Jeune fille blonde.*

H. 0m44. L. 0m35. — De trois quarts à gauche; coiffée d'une fanchon. Elle est vêtue d'une robe jaunâtre sur laquelle se détache un fichu blanc et un mantelet de soie noire.
No 77, en 1876, vente Camille Marcille, 3.100 francs, à Beurnonville; 1881, vente du baron de Beurnonville.

614. *Jeune femme au visage souriant.*

H. 0m41. L. 0m33. — Elle sourit sous sa coiffe blanche ou le bleu d'un ruban met de la gaieté. La robe est rayée de noir et de blanc, un fichu couvre les épaules.
Musée de l'Ermitage, Saint-Pétersbourg.

615. *Femme coiffée d'un bonnet.*

H. 0m19. L. 0m15.

F

Collection de L. de Veze d'Amiens, décembre 1846. (Gérard, expert).

616. *Jeune fille coiffée d'un bonnet.*

Paraît être la jeune fille de la collection Calonne, à Londres. Gravé par Walker à la manière noire (rarissime).

En 1831, vente Gaillard Walker, *Portrait d'une jeune fille*, dessin aux trois crayons (Paillet, expert).

617. *Jeune fille.*

H. 0m43. L. 0m35. — En coiffure violette, petit corset et fichu blanc.

En 1788, vente Leglier, 191 livres.

618. *Jeune fille.*

H. 0m45. L. 0m42. — Blonde fillette, vêtue d'une robe jaune; la tête est penchée sur l'épaule droite et coiffée d'un bonnet de lingerie retenu par un ruban rose. (*Attribué à Greuze*). Musée de Montpellier. Don de M. Peyre.

619. *Jeune fille.*

Presque de profil, le visage et les yeux tournés vers le ciel; un fichu rouge sur la tête, un jaune sur le cou; vêtue d'une draperie qui laisse apercevoir une partie de l'épaule et de la poitrine.

Passait, n° 532, vente Robert de Saint-Victor, 1832, 600 fr.

620. *Jeune femme en colère.*

H. 0m49. L. 0m41. Sur bois.

Sa chevelure blonde est couverte d'un fichu de soie violacé. Vêtue d'une camisole blanche recouverte d'une étoffe noire. Elle étend le bras gauche et son regard indique la colère. (Delaroche, expert).

N° 12, vente Clos, 1812, 900 francs à M. Baillon.

621. *Jeune fille.*

H. 0m35. L. 0m27. — Coiffée d'un bonnet blanc garni d'un étroit volant de dentelle et assujetti par un mouchoir passant sous le menton; la tête est inclinée sur l'épaule droite; cheveux noirs, draperie blanche jetée sur les épaules. Musée de Besançon.

622. *La Laitière.*

H. 0m30. L. 0m23. Esquisse.

Coiffée d'un bonnet de lingerie, la tête souriante est inclinée. Une première pensée, n° 135, avril 1880, vente Walferdin, 410 francs, à Hulot. Un dessin est conservé à l'Albertina, à Vienne.

Gravé par J. de Goncourt, d'après un dessin du Louvre.

623. *Jeune fille au mouchoir.*

Voir *Le Matin*.

624. *Le Lever.*

Jolie blonde qui, en déshabillé du matin, jette un regard tendre et rêveur sur le spectateur. Ce sujet, qui paraît se rapprocher de celui gravé par Doisi sous le titre : *La Jeune fille au mouchoir*, passait, en mai 1857, à la vente R. de DE*** (Bouillard, expert); en 1876, vente du comte Georget.

625. *Jeune paysanne.*

H. 0m46. L. 0m37. — Les yeux levés, cheveux châtains, coiffée d'un bonnet de mousseline, un fichu rougeâtre à raies blanches sur les épaules, robe jaunâtre à carreaux.

N° 8, vente Double, 1881, 21.000 francs.

Gravé par Léopold Flameng.

626. *Petite fille blonde, coiffée d'un bonnet en dentelle noire et portant un petit fichu au cou.*

H. 0m37. L. 0m31. — Sur bois.

N° 385, vente Woronzow, à Florence, en avril 1900.

627. *Jeune paysanne.*

H. 0m46. L. 0m37. — Assise sur une chaise, elle regarde à gauche; la tête baissée est coiffée d'un bonnet blanc qu'entoure un ruban rose; vêtue d'une robe grise à raies et d'un fichu blanc.

Appartient à M. Bapterose, à Briare (Loiret).

628. *Jeune paysanne.*

H. 0m52. L. 0m46. — De trois quarts à droite, coiffée d'un petit bonnet coquettement relevé, laissant voir le bout de l'oreille. Son sein, à demi-nu, est caché par un mouchoir à carreaux roses sur fond jaune; tablier de toile à bavette.

Vente du marquis de Blaisel, mai 1870, 7.100 francs. (Féral, expert).

629. *Jeune villageoise.*

H. 0m42. L. 0m32. — La tête tournée vers la gauche. Un petit bonnet noir négligemment posé couvre sa chevelure blonde et frisée; elle porte un fichu blanc, robe grise et tablier rayé à bavette.

Vente du marquis de Blaisel, en 1870, 6.250 francs, à M. Neuwenhuis; n° 29, vente Silvestre, 1810; n° 93, vente du 9 avril 1822 (*Petite fille dans la misère*), 650 francs.

630. *Petite paysanne.*

La tête penchée à gauche. Ses cheveux blonds sont en partie cachés par un bonnet blanc plissé et orné d'un ruban bleu; un fichu est croisé sur sa poitrine. Elle porte un tablier à bavette rayé et une robe rougeâtre.

En 1859, vente du comte d'Houdetot, 1.900 francs; vente Parisez, 1868; n° 39, vente Maulaz, novembre 1875 (H. 0m49. L. 0m32), 4.700 francs; 1887, vente baron de Longuère.

631. *La Petite boudeuse.*

H. 0m43. L. 0m27. — Fillette, 12 à 14 ans, coiffée d'un bonnet blanc tuyauté; est assise sur une chaise dont on aperçoit le dossier; la tête est inclinée sur l'épaule droite, et vue de trois quarts; un fichu blanc recouvre les épaules, ne laissant voir que le cou; la robe, dont on ne voit que les manches, est rouge; le corsage est recouvert d'un tablier à bavette rayé bleu sur blanc.

Collection de Mme la baronne de Précourt. Provenant de l'abbé de Veri, qui le légua au marquis de la Tourette; n'est jamais sorti de cette famille.

632. *La Petite boudeuse.*

H. 0m38. L. 0m33. — Sur bois.
Une tête d'enfant, à la sanguine, *La Boudeuse*, n° 132, vente N. A***, 17 avril 1825.
Ce sujet est gravé par Bonnet, à la manière du crayon rouge, d'après un dessin.

633. *Jeune fille villageoise.*

H. 0m41. L. 0m32. — De trois quarts, la tête inclinée sur l'épaule droite; ses cheveux blonds sont recouverts d'un petit béguin noir. Etude faite pour *La Sœur de l'Accordée*. (Delaroche, expert).
Vente du 5 décembre 1817, 42 fr. 50. (*Doit être une copie*).

634. *La Dédaigneuse.*

H. 0m45. L. 0m37. — Jeune fille au sourire dédaigneux. Elle est coiffée d'un petit bonnet jeté en arrière et orné d'un ruban bleu; un fichu rose couvre sa poitrine.
N° 814, vente Henry, 1834, 464 francs. (Georges, expert).

635. *L'Étonnement.*

D'après l'expert Henry, ce serait le portrait de Mme Greuze dans le rôle des *Trois Sultanes*. Elle est coiffée d'un turban qui retombe en voile derrière la tête et vêtue d'une robe de satin blanc qui est recouverte d'une pelisse violette, à fourrures.
Vente du 23 février 1818, 501 francs.

636. *Jeune fille villageoise.*

H. 0m41. L. 0m32. — Étude enlevée d'un seul coup. Représentée de face, coiffée d'un bonnet rond et vêtue d'une jupe grisâtre. (C'est toujours la jeune paysanne décrite précédemment).
En 1785, vente marquis de Saint-Maurice, 281 francs, à Plantier.

637. *Jeune paysanne.*

H. 0m45. L. 0m36. — Tournée vers la gauche; elle regarde en l'air. La grossièreté de ses vêtements et la simplicité de son bonnet, d'où s'échappent de beaux cheveux blonds, font ressortir la fraîcheur de son teint.
N° 2, vente de M. le baron Larrey, décembre 1842. (Thoré, expert).

638. *Jeune fille.*

En buste, de face, la tête penchée à droite et presque de profil; les cheveux châtains relevés sous un bonnet. Un fichu à rayures recouvre les épaules.
Collection du prince Youssoupoff, à Saint-Pétersbourg.

639. *Jeune fille.*

H. 0m46. L. 0m38. — Elle porte sur la tête une mantille noire qui se croise sur le sein. Esquisse avancée. (*Attribué à Greuze*).
Vente Girard, 29 janvier 1843, 80 francs à M. Sylva.

640. *Jeune fille.*

H. 0m56. L. 0m40. — De trois quarts à gauche, la tête regardant vers la droite. Sur la tête un bonnet blanc plissé; un fichu jeté sur les épaules laisse une partie des seins à découvert. Au Musée de Tournus. Ce tableau a été restauré.

641. *Jeune fille.*

De profil. Fichu noir au cou et mouchoir blanc sur la tête. Chemise négligée.
En 1774, vente Vassal de Saint-Hubert, 1.681 francs.

642. *Jeune fille.*

H. 0m45. L. 0m32. — Elle a la tête coiffée de rouge et la gorge en partie couverte d'un mouchoir de gaze.
En 1786, vente Bergeret, n° 102, 341 francs, à M. Dulac.

643. *Jeune fille exprimant le désir.*

De trois quarts. Cheveux bruns; un filet rouge, en forme de toque, lui couvre la tête; un fichu blanc négligemment noué laisse voir une partie de la gorge; une chemise lui couvre les épaules.
N° 41, vente Colozan, 1801, 380 francs.

644. *Jeune fille.*

Des roses dans les cheveux.
Vente de M. de Montcloux, en 1867. (Horsin-Déon, expert).

645. *L'Adieu.*

Jeune fille aux cheveux blonds ornés de fleurs; les seins sont à peine couverts d'une gaze et elle est vêtue d'une robe blanche, serrée à la taille par une ceinture bleue; son bras nu est en partie caché par une draperie.
N° 40, vente de M. de Saint-M***, mars 1868.

646. *Jeune femme.*

De face, la tête couverte d'un fichu de mousseline, qui, en retombant, cache une partie de sa poitrine nue.
Étude pour la femme dans *L'Aveugle trompé*. Collection Fivel à Chambéry.

647. *Jeune fille.*

Coiffée d'un mouchoir blanc. Les épaules couvertes de draperies blanches et bleues; les cheveux tombent en désordre. Ses grands yeux bleus expriment la mélancolie.
N° 37, vente Duclère, 1847.

648. *Jeune paysanne.*

De face, la tête regardant en l'air. Elle est coiffée d'un bonnet simple, vêtue d'une robe sur laquelle est jeté un fichu croisé sur la poitrine et recouvert d'un tablier à bavette.
N° 68, vente Crosnier, mai 1855.
Gravé par J. Porter, à Londres, sous le titre : *A Courtry Girl*.

649. *Jeune femme.*

De profil, vêtue en Cauchoise. Elle est fièrement campée. Caractère de noblesse et de vérité dans l'attitude.
N° 26, vente du marquis de Veri, 1785, 820 francs, à Paillet.

650. La Modestie.

H. 0m57. L. 0m46. — Jeune fille représentée à mi-corps, négligemment vêtue. Ses longs cheveux bruns tombent sur son sein. La tête, couverte d'un voile, est mélancolique et rêveuse.

N° 54, vente Le Roy, mai 1840. (Simonet, expert). *(Attribué à Greuze).*

651. Jeune fille (L'Attente?)

Le corps penché et la tête regardant à gauche. Le bras droit accoudé sur le dossier d'un lit de repos est levé; la main soutient une écharpe qui flotte au-dessus de la tête et retombe sur les épaules.

Ancienne collection Rothschild. Au Musée du Louvre.

Jeunes femmes, la main levée.

652. L'Attention.

H. 0m57. L. 0m47. — De trois quarts, à droite, la tête penchée à gauche, la main droite à la hauteur de l'oreille, dans la pose de l'attention. Ses cheveux, retenus par un ruban et des perles, retombent sur les épaules demi-nues. Pourrait être la toile de la vente Collot.

Gravé par Bourgoeois de la Richardière.

653. La Compassion.

Gravé sous ce titre par J. Massard.

654. Jeune fille se bouchant les oreilles pour ne pas entendre ce qu'on lui dit.

Exposé au Salon de l'an VIII, sous le n° 178.

655. Jeune fille.

H. 0m41. L. 0m35. — Ovale.

Debout, vue à mi-corps, légèrement accoudée contre un lit de repos, vêtue d'une robe blanche, porte au bras gauche un panier de fleurs. Elle sourit en cachant son visage avec la main droite ; ruban et fleurs dans les cheveux.

Collection du duc de Galliera. Exposé en 1874, au Palais-Bourbon.

656. Jeune fille.

H. 0m41. L. 0m33. — Ovale.

Debout, à mi-corps, semble confuse du désordre de sa toilette. Elle se cache la figure avec la main droite tandis que de la gauche elle arrange le fichu qui lui couvre le sein.

Vente A. Giroux, 1851, 1.060 francs.

657. Jeune fille.

Jeune fille de seize ans. (John Smith, n° 85). De trois quarts à gauche, cheveux retroussés et retenus par un ruban. Une écharpe est jetée négligemment sur les épaules.

Légué en 1840 par Richard Simmons, esquire, à la Nationale Galerie (Londres).

658. Jeune fille surprise.

Saisie dans un moment de surprise et de terreur ; la main est levée.

En 1817, vente du lieutenant-général Thibault, 400 livres; en 1793, vente Julliot. (John Smith, n° 34).

659. Surprise.

H. 0m49. L. 0m41. — Jeune fille aux cheveux épars. La main droite est levée; des perles dans la coiffure. 1825, vente Meffre, 3.700 francs, à M. Valter de Warren; ancienne collection de Mgr. le duc d'Aumale, provenant de la vente du marquis de Maisons, en 1840.

Jeunes femmes, levant la main ou le bras, regardant en haut.

660. La Surprise.

H. 1m50. L. 0m95. — 1852, vente Collot, 4.000 francs.

661. Le Tendre désir.

H. 0m52. L. 0m43. — La tête relevée, regarde en haut; une écharpe de gaze jetée sur les épaules laisse la poitrine nue. Un des bras, levé et tendu, semble indiquer l'objet de ses désirs.

Vente marquis de Veri, 1.101 livres à Hamas, n° 25, 1785; en 1800, vente Tolozan, 381 francs.

Provenant de la collection du marquis de Maisons. Chantilly, collection de Mgr le duc d'Aumale.

Gravé par C*** (Carmona), chez Massard, in-f° en hauteur.

Sous le titre : *Tête d'expression*. Une étude de ce sujet se trouve au Musée de Tournus (H. 0m19. L. 0m14). Sur bois.

662. Jeune femme.

H. 0m55. L. 0m45. — Ovale.

Les yeux fixés au ciel, les bras levés, elle semble implorer le ciel. Vêtements en désordre laissant la poitrine découverte; une draperie jaunâtre flotte derrière elle. Une gaze descend de la tête, entoure l'épaule droite et se perd dans l'étoffe blanche de la robe. (A. Wéry, expert).

Vente Dubois, 7 décembre 1843, 445 francs.

663. La Voluptueuse.

Voir *Le Baiser envoyé*.

N° 3, vente de M. le comte d'Alès de Champsaur, une copie par Mlle Greuze. On la croit retouchée par Greuze.

664. Jeune fille aux mains.

H. 0m56. L. 0m46. Sur bois.

Première pensé de *La Madeleine blonde*.

Vente Laneuville, 1806.

665. Jeune fille.

H. 0m30. L. 0m26. — Étude.

Presque de profil à gauche, la tête relevée en arrière regar-

dant en l'air. Un ruban retient les cheveux relevés sur le sommet de la tête. Les vêtements sont ébauchés.
Galerie Czartoryski.

666. *Jeune fille.*

Sur bois. — Gracieusement inclinée à droite, les yeux levés et la bouche entr'ouverte. Cheveux blonds clairs, collerette blanche; corsage bleu et manches bleues tailladées.
N° 108, vente Carrier, en 1846, 2.500 francs.

667. *Jeune fille.*

H. 0m45. L. 0m35. — Vêtue d'une robe noire, un ruban bleu autour de la tête et de longues tresses blondes sur son sein. Elle lève les yeux vers le ciel.
N° 70, vente Delessert, 1850. (Thoré, expert).

668. *Jeune fille.*

H. 0m38. L. 0m33. — Sur bois.
La tête levée vers le ciel, les cheveux ceints d'un ruban violet; elle est vêtue d'un corsage bleu et d'un fichu jaune.
En 1775, vente Duclos-Dufresnoy, n° 26, 10.000 livres en assignats; vente Gamba, 17 décembre 1811, retiré à 500 francs.

669. *La Contemplation.*

Jeune fille, vue presque de face, regardant en haut.
N° 846, galerie San-Luca, à Rome.

670. *Jeune fille.*

H. 0m53. L. 0m45. — Cheveux flottants, vêtue d'un corset noir et d'un fichu de gaze, les mains jointes, les yeux fixés au ciel. Elle est appuyée sur une table où sont placées plusieurs lettres. (Regnault, expert).
Ce tableau est de Mlle Anna-Gabrielle Greuze.
N° 86, vente Duclos-Dufresnoy, 600 livres en assignats.

671. *Jeune fille regardant en l'air.*

H. 0m38. L. 0m33. — Vente Lebrun, 1814, 895 francs.

672. *Jeune fille aux bleuets.*

H. 0m41. L. 0m33. — Sur bois.
De trois quarts, tête nue, levant les yeux au ciel; tient de la main gauche un bouquet de bleuets qu'elle attache à son sein.
En novembre 1824, vente de M. Marialva, 430 francs.

673. *Jeune fille.*

H. 0m24. L. 0m19. — Sur bois.
Jeune fille levant les yeux au ciel. (Simonet, expert).
Vente Mayer d'Aremann, marchand de tableaux, mai 1845; vente du 15 avril 1856. (Horsin-Déon, expert). *L'expert n'en assure pas l'authenticité.*
En 1883, vente Bachelet, un sujet semblable, *attribué à Greuze*, vendu 250 francs, sous le titre : *Rêveuse.* (H. 0m46. L. 0m38).

674. *Jeune fille.*

Le mouvemet du bras semble indiquer que les mains sont jointes; les yeux levés vers le ciel, les épaules nues sur lesquelles tombent les cheveux en désordre. Nous croyons que c'est une première pensée de *La Prière du matin.* Vente du 4 mai 1863. (Laneuville expert).

675. *Jeune fille.*

De face, la tête légèrement renversée en arrière, les cheveux épars retombent en mèches sur le cou. Les yeux noyés dans une expression d'amour regardent le ciel. Les épaules sont nues, une écharpe passe au-dessus des bras et vient se croiser sur la poitrine qu'elle cache. Musée de Berlin.

676. *Jeune fille.*

H. 0m41. L. 0m33. — Expression de la douleur. De trois quarts, les yeux levés au ciel. Coiffée de cheveux bruns qui retombent sur le front, les épaules et la poitrine; vêtue de blanc et d'un fichu jaunâtre.
1785, vente de M. de Saint-Morys, 599 livres 19 sols à Lenglier.

677. *Jeune femme.*

H.0m46. L. 0m25. — Jeune et belle femme dont l'expression exprime les sentiments qui l'animent.
Vente Randon de Boisset, 1789; vente de l'abbé de Gévigny.

678. *Jeune fille.*

La tête appuyée sur la main gauche et le coude reposant sur une table. Un ruban retient les cheveux.
Musée de Cherbourg.

679. *Jeune femme.*

H. 0m62. L. 0m52. — Coiffée en cheveux, négligemment vêtue. Étude pour *La Malédiction.*
En 1834, vente Laffitte, 2.400 francs; n° 23, vente Hope, 1840; 1858, vente W. Hope, 5.600 francs; à la vente de Lord Hertford, 22.500 francs.

Jeunes femmes la tête appuyée sur la main.

680. *La Méditation.*

H. 0m40. L. 0m31. — Jeune fille blonde, accoudée sur une table, le front dans la main, les yeux baissés; semble absorbée dans une pensée de mélancolique regret. Les épaules sont enveloppées d'un fichu jaunâtre.
En 1884, vente du baron de Beurnonville, 800 francs à M. J. de Rothschild.

681. *Portrait de femme.*

H. 0m60. L. 0m49. — Son regard est fixe et doux, son air pensif et rêveur; sa tête garnie de longs cheveux tombant sur sa poitrine est nonchalamment appuyée sur la main gauche; un peignoir de mousseline couvre ses épaules.
N° 56, vente du 13 mai 1826, 201 francs.

682. *La Femme auteur.*

Représentée dans le costume du siècle dernier; la tête

soutenue par la main gauche ; la main droite occupée à écrire.
N° 24, vente Baudin, 12 janvier 1843, 1.800 francs. (Paillet, expert).

683. *La Réflexion.*

Jeune blonde, la tête légèrement inclinée sur la main gauche et le doigt posé près de la bouche.
N° 22, vente Baudin, 22 janvier 1843, 6.300 francs. (Paillet, expert).

684. *L'Attente.*

Jeune fille dans un ajustement négligé, la tête appuyée sur le bras gauche. Une légère étoffe roulée autour de son corps laisse apercevoir les épaules et le sein.
N° 22, vente Baudin, 12 janvier 1842, 8.050 francs. (Paillet, expert); vente Montigny, de Lille, 22 janvier 1844, 4.600 francs.

685. *Jeune femme.*

De trois quarts, coiffée en cheveux. Elle est assise sur un canapé, la tête penchée sur la main gauche, dans l'attitude d'une personne qui réfléchit.
N° 71, vente du 22 mars 1840. (Simonet, expert).

686. *La Musicienne.*

De face, vêtue d'une robe légère laissant le sein en partie découvert; elle a la tête appuyée sur la main droite. Un cahier de musique est dans son autre main et une écharpe passe négligemment sur les bras.
N° 53, vente du 13 mars 1846; vente Aubert de Trucy, 10 avril 1862, 790 francs. (Simonet, expert).

687. *Jeune fille.*

Étude pour *La Malédiction.*
Les regards fixés vers le ciel, la tête appuyée dans ses mains.
En 1834, vente Delannoy; en 1838, vente du comte de Reyneval, 12.000 francs. (Georges, expert).

688. *Le Désir.*

H. 0ᵐ37. L. 0ᵐ45. — Le corps est incliné. La tête légèrement renversée en arrière est soutenue par les mains. La chevelure qui cache le front est ornée de perles et d'un ruban bleu ; un châle noir couvre en partie la chemise.
Collection Hehrens; passa à la vente Jong, à Londres, le 10 février 1862. (Laneuville, expert).

689. *Jeune fille.*

H. 0ᵐ39. L. 0ᵐ31. — De face, la tête appuyée sur sa main, dans un négligé du matin.
Vente D***, n° 10, avril 1869.

690. *Rêverie.*

H. 0ᵐ61. L. 0ᵐ50. — Jeune fille blonde, assise, le coude appuyé sur le papier dont elle va se servir pour écrire ; la main soutient le menton, elle semble rêver. Robe bleue, sein droit découvert, ruban bleu dans les cheveux.
A appartenu à Mᵐᵉ la duchesse de Penthièvre; à la famille de Montebello ; à M. Philipp, et enfin au comte Daupias.
A sa vente, mai 1894, 34.000 francs.

Une étude à la sanguine (H. 0ᵐ40. L. 0ᵐ39), fut vendue 600 fr.; vente Truchy, mai 1895, elle fait 1.000 francs.

691. *Jeune fille.*

H. 14 p. L. 17 p. (*Attribué à Greuze*). — Vue de trois quarts, la tête penchée sur la main, le bras appuyé sur l'angle d'une table.
N° 533, vente Reben de Saint-Victor, 1822.

692. *Jeune fille.*

H. 0ᵐ41. L. 0ᵐ30. — De trois quarts, assise, la tête penchée ; la joue appuyée sur la main droite. La chemisette a glissé des épaules et découvre le sein ; cheveux blonds retenus par un ruban blanc. Le regard est mélancolique.
Vente Denain, 1893, 2.020 francs.

693. *Jeune musicienne.*

H. 0ᵐ59. L. 0ᵐ48. — Assise, la tête appuyée sur la main gauche; dans la main droite un rouleau de musique. Robe bleue, fichu de mousseline blanche, ruban dans les cheveux.
Vente Raymond Sabatier, 30 mai 1883, 5.000 francs. (G. Petit, expert). Sous le titre : *Portrait de sa fille (?).*

694. *Le Regret.*

H. 0ᵐ54. L. 0ᵐ46. — Jeune fille, négligemment vêtue, dont les longs cheveux retombent sur le cou et laissent à découvert une des épaules ; les yeux sont tournés vers le ciel. La tête est penchée sur le bras gauche qui est appuyé sur une cage dont la porte est ouverte. (Simonet, expert).
N° 79, vente du 27 janvier 1845, 2.255 francs; vente Durand-Duclos, en février 1847, 1.500 francs. (*Attribué à Greuze*).

695. *Portrait de jeune fille.*

H. 0ᵐ53. L. 0ᵐ43. — La tête appuyée sur la main; elle semble réfléchir. N° 32, vente Durand-Duclos, 1847, 380 francs. (*Attribué à Greuze*).

696. *Jeune fille.*

La tête penchée sur la main et les cheveux épars sur le cou. De la collection de Cypierre. Passait, en 1890, à la vente Simon-Jacques Rochard.

Jeunes femmes voilées, Douleur, Effroi.

697. *Artémise.*

De trois quarts à gauche; elle est couverte d'un voile qui tombe sur les épaules et cache une partie de la poitrine. Vêtue d'une tunique garnie d'un galon. Par derrière, le tombeau de Mausole.
Vente du 19 février 1848.
Gravé par Bourgeois de la Richardière, an IX.

698. *Jeune fille en pleurs près d'un tombeau.*

H. 0ᵐ45. L. 0ᵐ36. — La tête penchée est appuyée sur la main gauche. Sa chemise, arrêtée par un ruban bleu, lui

couvre une partie de la gorge; cheveux bruns flottant sur les épaules. (Regnault, expert).

Vente Duclos-Dufresnoy, 1795, 16.100 livres en assignats.

699. *L'Effroi.*

Voir ce sujet.

700. *Thisbé.*

Voir *L'Effroi.*

701. *La Frayeur.*

Tête d'étude pour le tableau du *Fils puni.*

Acheté à Montpellier à une parente de Greuze, dit le catalogue de la vente du prince de Soutzo, 7 avril 1876. On retrouve cette étude à la vente du 1er mai 1876. (Emile Barre, expert).

702. *La Frileuse.*

Un voile transparent lui couvre le front et les yeux; elle est vêtue d'une robe bordée de dentelles, collerette et plissé; elle porte des manchettes et un bracelet. Ses deux mains posées sur un réchaud à anses.

N° 89, vente du 6 février 1862. (Laneuville, expert).

Gravé par Moitte, d'après un dessin tiré du cabinet de M. Charlier, miniaturiste; gravé aussi par Saint-Non, en 1769, à la manière du lavis et, sur bois, par Chevignard, dans *Le Magasin Pittoresque.*

Le dessin (H. 0m16. L. 0m13) passait à la vente Charlier, 28 janvier 1788; il était à la plume, lavé d'encre de Chine.

703. *Jeune fille pleurant son oiseau mort.*

Ovale. Elle est appuyée sur son coude et soutient sa tête languissante avec la main ; ses cheveux blonds sont retenus par un ruban ; un mouchoir de mousseline couvre les épaules. Devant elle, sur une cage, le corps de son serin.

Salon de 1759, n° 107. Figurait sous le n° 110 au Salon de 1765. Appartenait à M. de la Live de la Briche; en 1860, passa en Angleterre, dans la collection du général Ramsay; collection de Mme Nathaniel de Rothschild. Légué par elle au Louvre.

Un pastel, vente du 10 décembre 1844, était regardé comme un original ayant fait partie du cabinet Randon de Boisset; il repassa à la vente 15 décembre 1849.

Une esquisse de cette composition (H. 0m40. L. 0m30), figurait à la vente de M. Villeminot, en 1810; en 1858, vente Arbaud de Foucques, 500 francs.

Gravé par Flipart, in-f° en hauteur et, en ovale polychrome, en Angleterre, par un anonyme.

704. *La jeune Veuve.*

H. 0m43. L. 0m35. — De face, la tête couverte d'un fichu de dentelle noué par un ruban sur la poitrine; la gorge légèrement cachée par une chemisette sortant du corsage; cheveux bruns.

En juin 1827, une toile (H. 0m46. L. 0m38), sous le titre : *La Veuve,* passait à la vente de M. le duc de la Rochefoucauld-Liancourt, n° 25.

Ce tableau se trouve en Angleterre, collection de Lord Dufferin.

Exposé à Paris, en 1897, collection de M. Léopold Goldsmitt.

Gravé, en 1884, par Léopold Massard, sous le titre : *The Youn Widow,* et par E. Joubert, sous celui de : *Simplicity.*

705. *La Peur de l'orage.*

Tête de la femme de *L'Orage.* Salon de l'an VII, n° 77. Ne serait-ce pas ce sujet qui, sous le titre : *Jeune femme dont le visage exprime l'anxiété,* se trouvait, en 1834, collection E.-W. Lake? (John Smith, n° 167).

706. *Jeune fille.* — *L'Anxiété.* — *L'Appréhension.*

Jeune fille exprimant la frayeur; une main est appuyée à un rocher, l'autre portée à son front. Un ruban rouge dans les cheveux. (John Smith, n° 93).

En 1839, vente Augustin, 3.100 francs. (Paillet, expert).

707. *Jeune femme. Expression de la douleur.*

H. 0m44. L. 0m36. — Ses cheveux tressés sont couverts d'un voile noir; la tête repose sur le bras droit. Elle est appuyée sur une table. Vêtement rouge et corsage de satin avec broderies d'or. N° 18, vente Duclos-Dufresnoy, 1795, 12.200 livres en assignats.

708. *Le Désespoir.*

H. 0m20. L. 0m16. — Sur bois.

Jeune femme les yeux levés au ciel, la tête appuyée sur la main droite. Un fichu violet est noué autour de ses cheveux, un châle vert est posé sur ses épaules.

N° 10, vente Jules Duclos, 22 décembre 1878, 550 francs.

N° 97, sous le titre : *La Douleur,* vente Moreau-Chaslon, 6 février 1882, 1.500 francs.

Un sujet analogue à la vente du 13 mai 1896 (H. 0m31. L. 0m27. Sur bois), sous le titre : *La Désespérée.* (Bloche, expert).

709. *Le Coup de vent.*

H. 0m45. L. 0m36. — Tête de jeune fille voilée, les cheveux en désordre et le sein nu.

N° 7, vente Caroline Greuze, 1843, 1.600 francs.

710. *Petite affligée.*

1862, vendu à Londres, au prix de 4.250 francs.

711. *La Modestie.*

Voir ce sujet.

712. *Jeune fille brune.*

H. 0m41. L. 0m32. — Cheveux flottants, la tête couverte d'un voile de gaze; elle est en chemise et porte un fichu noir.

N° 17, vente Duclos-Dufresnoy, 1795, 17.600 francs en assignats.

713. *Vestale.*

H. 0m45. L. 0m35. — Ovale.

Ses regards sont baissés. Un voile de gaze jeté sur sa chevelure blonde descend sur la tunique brodée d'un galon d'or. Exposé en 1785, dans le salon de la Blancherie. Appartenait à M. le duc de Chabot. Vente du 30 mai 1799 (Pretter, expert);

1865, n° 102, vente de M. le duc de Morny, 8.100 francs, à M. Boitelle; n° 60, avril 1886, vente Boitelle, 14.100 francs. Actuellement, collection de M^me la baronne d'Erlanger.

714. *Jeune fille dans la douleur.*

H. 0^m38. L. 0^m24. — Sur bois.
Les cheveux blonds sont retenus par un ruban violet; robe bleue avec manches blanches.
N° 42, vente du 10 avril 1827. (Perignon, expert).

715. *Jeune fille égarée.*

H. 0^m62. L. 0^m50. — De face, le cou et la poitrine nus. Elle semble fuir, sa chevelure est en désordre.
N° 41, vente du 13 mars 1827, catalogue Didot (Henry, expert). Vente du 28 avril 1819, sous la rubrique : *La Jeune fille égarée*, vendu 207 francs à M. Souyn. D'après l'expert Laneuville, ce sujet serait de la vieillesse du peintre.

716. *Jeune fille (La Frayeur).*

H. 0^m49. L. 0^m41. — Jeune fille dont la physionomie exprime l'effroi. Chevelure blonde. Vente du 28 avril 1819, n° 30, 501 francs. A cette même vente, le portrait de M. de Champcenetz faisait 201 francs. (Laneuville, expert). *Jeune fille effrayée* passait à la vente de M. de V***, le 11 février 1861 (Laneuville, expert).

717. *Jeune fille.*

Coiffée d'un voile noir. N° 19, vente Beurdeley, en décembre 1846.

718. *Jeune fille voilée.*

H. 0^m45. L. 0^m37. — Vente Egmont-Massé, à Strasbourg, 1844.

719. *Jeune fille affligée.*

H. 0^m39. L. 0^m31. — Sur bois.
L'ajustement négligé, la coiffure en désordre, ajoutent à l'expression douloureuse de la jeune fille.
N° 1, collection du baron Larrey, décembre 1842 (Thoré, expert).

720. *Jeune fille.*

H. 0^m45. L. 0^m38. — Ovale.
La tête est couverte d'un voile transparent. L'expression de l'étonnement est supérieurement rendue sur la figure ; robe blanche légèrement entr'ouverte. (Wéry, expert).
N° 6, vente Dubois, décembre 1843, 575 francs.

721. *Jeune femme.*

Coiffée d'un voile dont elle tient l'une des extrémités de la main droite.
N° 3, vente du 19 février 1848 (Gérard, expert).

722. *Jeune fille pleurant.*

H. 0^m46. L. 0^m38. — Elle invoque le ciel, des larmes roulent dans ses yeux; un simple ruban rougeâtre retient ses cheveux. Une robe blanche et une étoffe jaunâtre couvrent les épaules et les bras.

N° 45, cabinet de M. de Guignes, janvier 1845 (Defer, expert).

723. *Jeune fille.*

H. 0^m75. L. 0^m46. — Ovale.
Négligemment vêtue, longs cheveux bruns retombant sur le sein. La tête est couverte d'un voile et la physionomie est à la fois mélancolique et rêveuse. Peint dans la vieillesse de Greuze.
N° 80, vente du 26 février 1844.

724. *Désespérée.*

H. 0^m46 L. 0^m37. — Ses cheveux blonds s'échappent d'un voile noir, son peignoir jonquille a glissé sur son epaule, découvrant le sein; elle renverse légèrement la tête, le regard cherchant le ciel, les paupières mouillées de larmes. Belle étude pour *La Malédiction*.
N° 129, vente du 15 mars 1893. (Febvre, expert).

725. *Femme effrayée.*

H. 0^m42. L. 0^m35. — Sur bois.
Première pensée de la femme effrayée qui figure dans *La Malédiction paternelle*. De trois quarts, à gauche, le sein à demi-nu, les cheveux retenus par un cordon lilas.
N° 21, vente du 22 janvier 1868, 5.000 francs. (Febvre, expert). 1869, vente du 16 janvier.

726. *Jeune fille.*

H. 0^m40. L. 0^m33. — La tête couverte d'un voile bleu.
Vente du 17 avril 1875. (Féral, expert).

727. *Jeune fille en deuil.*

H. 0^m45. L. 0^m37. — Vêtue de deuil, exprimant une profonde douleur. La tête est appuyée sur une urne.
N° 100, vente de Vaudreuil, novembre 1787.

728. *La Douleur.*

Jeune femme de profil; ses cheveux blonds sont soutenus par un ruban rose; vêtue d'une chemise blanche. Elle lève les yeux au ciel. (Perrignon, expert).
N° 52, collection Robert Lefebvre, novembre 1831.

729. *Dame en deuil.*

Connu sous le nom de *La Femme de l'auteur*.
N° 52, vente du 4 décembre 1843, (Gérard, expert). Pourrait bien être une copie de *La Vestale*.
Buste de femme, les yeux bleus, la tête couverte d'un épais voile noir, des mèches de cheveux tombent sur sa poitrine nue.
Collection de M. le marquis de la Tourette.

730. *La Veuve.*

H. 0^m55. L. 0^m45. — Femme en habit de deuil. Les vêtements sont inachevés, mais la tête est d'une grande vérité. Greuze peignit cette étude pour une de ses élèves qui la conserva jusqu'à sa mort.
N° 75, vente du 3 avril 1843, 705 francs. (Simonet, expert). Vente du 14 novembre 1843, 650 francs.

CATALOGUE

731. Portrait de jeune femme.

H. 0m50. L. 0m41. — Des boucles de cheveux blonds entourent le visage empreint d'un sentiment de tristesse. Robe bleue ; tête voilée de noir.
Provient du cabinet de M. Amalric ; vente Coutan, n° 75, mars 1844. (Ch. Paillet, expert).

732. L'Innocence.

Jeune fille la tête couverte d'un voile qui laisse voir une partie de la gorge; vêtue d'une robe bleue, un ruban lui ceint les cheveux. Vente du 11 décembre 1844. (Simonet, expert).

733. L'Innocence.

H. 0m40. L. 0m32. — Jeune fille à moitié vêtue, les cheveux défaits, tourne ses yeux vers le ciel avec une expression d'amour et de langueur.
1841, n° 76, vente du 16 décembre; 1876, vente Schneider, 53.000 francs, à Haro; vente Haro, mai 1892, 40.000 francs; vente Haro, 1897, 25.000 francs, à M. Brame.

734. Jeune fille en prière.

H. 0m45. L. 0m35. — De trois quarts, à gauche, le menton appuyé sur ses deux mains jointes. Elle porte des perles et des rubans bleus dans les cheveux. Epaule demi-nue, robe blanche flottante, écharpe noire ; à gauche, le dossier d'une chaise.
Musée de Montpellier. Don Valadon, en 1836.
Gravé par Masson, en 1863, sous le titre : *Le Souvenir*.

735. La Prière à l'Amour.

H. 0m45. L. 0m37. — Brune aux cheveux dénoués, aux yeux noirs implorant, aux mains jointes. Étude terminée de la figure de *La Prière à l'Amour*.
1779, vente de l'abbé de Gevigney, 800 francs.
Gravé par Molés, en 1774, ovale encadré.

736. L'Innocence.

H. 0m22. L. 0m18. — Sur bois.
De profil à gauche, la tête voilée de trois quarts à droite.
Gravé par Walstaff, tiré du cabinet de Joseph Mayer.
Peut être le tableau qui passait, en 1842, à la vente Forbin-Janson ? 1862, vente Thomas Grak, à Londres ; on le retrouve à la vente du 27 février 1892, à Londres.
Gravé par Henri Legrand, sous le titre : *La Réflexion agréable*.

737. Jeune fille.

H. 0m37. L. 0m28. Ovale.
De profil à gauche, les yeux levés ; cheveux blonds s'échappant d'un voile grisâtre. Elle semble implorer.
Collection Gervex.

738. Jeune femme.

H. 18 p. L. 15 p. — En buste, de profil et coiffée à l'italienne; la physionomie exprime l'étonnement et la douleur.
N° 27, vente marquis de Véri, 1785.

739. La Prière.

H. 0m44. L. 0m36. — Fillette en costume bleu, les mains jointes, priant. Un collier de perles s'enroule dans ses cheveux bouclés dont les mèches blondes retombent en ondulant sur sa collerette plissée.
1881, vente de M. le baron de Beurnonville, n° 82.
Gravé par Monziès; lithographié par L.-D. Lancome, en 1844, in-4° en hauteur.

740. Jeune fille en prière.

H. 0m38. L. 0m31. — Les mains jointes appuyées sur un coussin rouge ; cheveux châtains bouclés et arrêtés par un ruban rose; elle est vêtue d'un corset et d'un fichu blanc. (Regnault, expert). N° 21, vente Duclos-Dufresnoy, en 1795, 20.600 livres en assignats.

741. La Prière ou Jeune fille les mains jointes.

H. 0m41. L. 0m32. — Sur bois.
Fillette tournée vers la droite; cheveux châtains bouclés, nattés et serrés par un ruban bleu, chemise blanche à petits plis laissant les épaules nues; les mains jointes.
N° 16, vente Duclos-Dufresnoy, 1795, 34.100 livres en assignats; 1867, vente Prosper Dupré, et en 1889, vente Secrétan, 17.900 francs.
Même sujet probablement, en 1855, vente H. Gauthier, sous le titre : *Petite prieuse*.
Gravé par Henri Legrand sous la rubrique : *La Prière de l'innocence*. Au pointillé, par un anonyme.

742. La Prière.

H. 0m47. L. 0m37. — Une jeune femme, les mains jointes, les yeux levés au ciel, prie avec ferveur. Sa chevelure, retenue par un ruban violet, frôle ses épaules à peine couvertes d'une draperie blanche.
Exécuté en 1760, ce tableau se trouvait, n° 92, à la vente de M. de Valori-Rustichelli, en avril 1866, 2.900 francs.

743. La Belle pénitente.

Jeune femme, les mains jointes, dans l'attitude de la prière. Ses cheveux bouclés retombent sur ses épaules. Une écharpe enveloppe les bras. Gravé par Levasseur, in-f° en hauteur. Ovale encadré de fleurs.

744. La Suppliante.

H. 0m41. L. 0m32. — Sur bois.
L'ardeur de la prière est bien exprimée sur le visage de l'enfant dont les deux mains sont jointes avec ferveur. Les cheveux bruns retombent sur le front et les épaules.
1870, vente Nicolas Demidoff (San-Donato), 10.200 francs, à Lefebvre, de Roubaix ; vente du 4 mai 1896, 8.000 francs.
Gravé à l'eau-forte par Rajon.

745. Jeune fille en prière.

Une jeune fille prie avec ferveur, les bras tendus vers le ciel.
N° 22, vente du 15 mai 1818, collection Vigier.

746. Jeune fille en prière.

Étude d'une des figures de *La Malédiction*.

N° 23, vente du 15 mai 1818, collection Vigier. (Ch. Elie, expert).

747. *Jeune fille suppliante*.

H. 0m38. L. 0m27. — Sur bois.
Jeune fille aux mains jointes.
N° 21, vente Jacques Laffitte du 15 décembre 1831, 1.550 fr. Vente du 16 décembre 1841.

748. *La Prière*. (Jeune fille en prière).

Provenant de la galerie du baron de Cypierre. Collection Tardieu, vente Gresy de Mehun, 2 mars 1853, 2.500 francs.

Jeunes femmes assises.

749. *L'Accordée*.

H. 0m45. L. 0m37. — Sous ce titre, une fillette, à mi-corps, assise, provenant de la collection de Mgr le duc d'Aumale; se rapproche beaucoup du sujet gravé sous la rubrique : *Le Doux regard de Colette*. Vente du marquis de Maisons.

750. *L'Aménité*.

H. 0m46. L. 0m38. — Jeune fille assise sur une chaise rustique.
N° 336, vente Giroux, Pau, 1851.

751. *La petite Sœur*.

H. 0m32. L. 0m42. — Ovale.
Fillette assise sur une chaise. Robe à rayures et fichu de mousseline laissant la gorge découverte. Coiffure plissée garnie d'un ruban rose; les cheveux châtains, relevés sur le front, s'échappent en boucles sur la joue et la nuque.
Signé sur le dossier de la chaise : *J.-B. Greuze*.
N° 11, vente H. D. Roussel du 12 mai 1893, à Bruxelles (T. de Brauwin, expert).
Gravé par Hauer, in-f° en hauteur.

752. *Petite fille à la chaise*.

Cheveux relevés avec un ruban de gaze blanche; vêtue d'une robe violette et assise sur une chaise.
Vente du 25 novembre 1842, adjugé à 600 francs.
L'expert Paillet déclare incontestable l'authenticité de ce tableau.

753. *Portrait de femme*.

H. 0m56. L. 0m45. — Ovale.
Assise et vue à mi-corps. Le peignoir entr'ouvert laisse voir une partie de la gorge.
Vente du comte de Merle, 1784, 714 livres à Paillet.

754. *Portrait de jeune femme*.

H. 0m70. L. 0m57. — Sur bois.
Assise, légèrement appuyée sur son bras droit, les cheveux blonds bouclés, vêtue d'une robe blanche; une écharpe de soie violette entoure ses épaules. (G. Petit, expert).
Vente Martin Coster, mai 1880, 4.300 francs.

755. *Jeune fille*.

H. 0m45. L. 0m35. — Ovale (*Attribué à Greuze*).
Presque de face, assise dans un fauteuil.
Provient du château de Chenonceaux où Greuze est allé peindre Mme Dupuis et Mme de Courcelles.
Vente du 15 mars 1875. (Haro expert). Vente Wilson, 21 mars 1873, 2.550 francs.

Femmes couchées.

756. *Jeune femme*.

H. 0m38. L. 0m30. — Négligemment penchée sur un lit de repos, la tête couverte d'un voile, la gorge presque nue.
En 1777, vente Du Barry, 5.999 livres 19 sols; 1784, vente de M. le comte de Merle, 1880 livres, à Lerouge; 1787, vente Vaudreuil, n° 97.

757. *Jeune femme couchée*.

H. 0m43. L. 0m38. — Jeune femme étendue sur un lit de repos. On ne voit que le buste.
1769, vente de la Live de Jully; 1777, vente Randon de Boisset, n° 210, avec *La Jeune fille vue de dos*, 4.139 livres à Desmarets.

758. *La Volupté*.

H. 0m41. L. 0m34. — Jeune fille couchée, le sein découvert. Provient de la galerie du marquis de Maisons. Ancienne collection de Mgr le duc d'Aumale.
Gravé par Carmona sous le titre : *Le Tendre désir*.

759. *Rêve d'amour*.

H. 0m47. L. 0m37. — Sur bois.
Jeune fille couchée, étendant les bras.
Exposé en 1866 par M. le baron Clary. Doit se trouver dans la collection de M. H. L. Bischoffsheim.
Gravé par Jacquemart, in-8°.
En 1849, à Londres, un sujet identique a été adjugé sous le nom *de Rêveuse*, vente Montcalm, à 13.150 francs.

760. *Jeune fille*.

H. 0m45. L. 0m30. — A demi couchée sur des coussins, la tête renversée voluptueusement; elle a le sein nu.
Vente Ricketts, décembre 1848, 300 francs.

761. *Jeune fille*.

Couchée, le sein découvert. (Laneuville, expert).
N° 22, vente du prince P. de Wultemberg, 1852.

762. *Jeune fille endormie*.

H. 0m28. L. 0m23. — Sur bois.
De trois quarts, penchée sur un oreiller et endormie. (Paillet, expert).
Vente de M. de Saint-Martin, juin 1806, 298 francs à Brun; vente G. Jallabert à Narbonne, mars 1876. (Hoffmann, expert).

CATALOGUE 51

763. *Jeune fille dormant.*

H. 0m22. L. 0m16. — Exposé en l'an VIII (1800), n° 177. Vente L. de Veze d'Amiens, décembre 1846. (Gérard, expert.)

Jeunes femmes vues de dos.

764. *Petite fille.*

H. 0m39. L. 0m31. — Vue de trois quarts, tournée à droite. Cheveux châtains clairs. Robe violette. Petit capuchon blanc sur les épaules.

La jeune fille dite *à la tête retournée* passait, n° 213, vente Randon de Boisset, 1777, 1.600 livres à M. le président Haudrey; 1794, vente de M. Haudrey, à Orléans, 1.201 livres; 1834, n° 20, vente Lafontaine. Probablement acheté par M. Valadon, qui, en 1836, en fit don au Musée de Montpellier.

Gravé par P.G.A. Beljambe, sous le nom de *La Petite Nanette*, et, sur bois, par Sellières, dans *Le Magasin Pittoresque*.

Gravé par Ingouf, dans les *Têtes d'expression*.

765. *Petite fille connue sous le nom de la petite Nanette.*

Ce sujet passait, n° 29, vente J. Castilhon, directeur du Musée de Montpellier, en juin 1853 (ne peut être qu'une copie).

La Petite Fille au capuchon, de la vente du Dr Mercier, 30 mars 1901, vendu 500 francs, pourrait être une copie de ce tableau.

Le même sujet se trouve collection de M. le comte Youssoupoff à Saint-Pétersbourg.

766. *Jeune fille.*

H. 0m44. L. 0m37. — Vue de dos, la tête tournée vers le spectateur, cheveux blonds retenus par un ruban bleu, robe blanche flottante et décolletée.

Gravé par Henry Legrand sous le titre : *La Pudeur agaçante*. Musée de Montpellier. Don Valadon, en 1836.

767. *Jeune fille.*

H. 0m46. L. 0m35. — Peut-être le même sujet que le précédent. N° 32, vente du prince d'Aremberg, 1833, à Bruxelles.

768. *Jeune femme.*

H. 0m43. — L. 0m35. — Ovale.

De dos, la tête tournée vers la droite. Chevelure blonde dont une tresse tombe sur l'épaule. Draperie noire au corsage avec un chiffonné d'étoffe blanche. (G. Petit, expert).

Vente Didier, 1868, et vente Denain, avril 1893, 6.000 francs.

769. *Jeune fille assise.*

H. 0m48. L. 0m38. — Pastel. Ovale. *(Attribué à Greuze).*

Vue de dos, la tête tournée vers le spectateur. Cheveux blonds avec fichu noué sur le front ; robe grise, écharpe bleue et jaune.

N° 176, vente Arsène Houssaye, mai 1896, 1.080 francs.

Jeunes femmes lisant.

770. *La Liseuse.*

H. 0m58. L. 0m48. — Assise dans un fauteuil, un livre à la main, semble sourire. Corsage rose, chemise garnie de dentelles laissant la gorge nue. Coiffe blanche à rubans roses posée sur la chevelure blonde. (Smith, n° 170).

N° 9, vente H.-D. Roussel, à Bruxelles, mai 1893. (Jules de Brauwère, expert).

771. *La Liseuse de romans.*

H. 0m45. L. 0m38. — Le bras gauche de la jeune fille est appuyé sur un livre.

1795, vente Duclos-Dufresnoy, 22.900 livres en assignats.

772. *Jeune fille lisant la croix de Jésus.*

H. 0m46. L. 0m38. — De face, assise, coiffée d'un bonnet de mousseline garni de barbes ; un fichu lui couvre la poitrine. D'une main, elle tient son livre et de l'autre s'appuie sur une table.

Salon de 1763, n° 136. 1767, vente Julienne, 634 livres; n° 54, vente Robineau de Bercy, 1847. (Simonet et Thoré, experts).

Gravé par Marie Boizot, in-f° en hauteur, sous le titre : *La Petite liseuse*, et lithographié par Julien.

Gravé par Picot, à Londres, en 1788, sous le nom de *Paméla*.

773. *Jeune fille.*

Regardant une miniature.

En 1866, vente Brett, 6.630 francs.

774. *La Lecture.*

Jeune femme lisant. C'est un portrait.

N° 108, vente P***, 11 février 1848. (Defer, expert).

775. *La petite Liseuse.*

H. 0m53. L. 0m43. — *(Attribué à Greuze).*

Une petite fille étudie sa leçon dans un livre placé sur une table à côté d'une corbeille.

En avril 1884, vente du baron de Beurnonville, 480 francs; vente du 31 janvier 1885, 270 francs.

776. *Jeune fille.*

Assise devant une table sur laquelle se trouve un livre ouvert et un panier à ouvrage.

N° 35, vente A.-D. Didot, mai 1828. (Henry, expert).

777. *Jeune fille.*

Elle tient une lettre, l'air préoccupé. Vêtue d'une robe jaune et d'un fichu légèrement entr'ouvert.

N° 209, vente Chenard, 1832. (Paillard, expert).

778. *La Lettre d'amour.*

Voir *La Lecture de la lettre.*

Jeune fille en chemise, assise sur un fauteuil, tenant sur ses genoux une lettre ouverte. Bras croisés sur la poitrine.

Collection de Lord Rotschild, à Londres.

779. *Petite fille blonde* ou *La Pensée d'amour.*

H. 0m40. L. 0m37. — Pendant de *La Méditation*. Jeune fille appuyant sa tête sur l'un de ses bras posé sur un livre. Du tiroir de la table sort un porte-crayon.
Collection James de Rotshchild.

780. *Petite fille.*

H. 0m54. L. 0m46. — Fillette assise à une table sur laquelle est un panier; elle pose la main sur un abécédaire et montre, par son air chagrin, le peu de goût qu'elle a pour l'étude.
No 54, vente du 13 mars 1826 (Henry, expert).

781. *La Femme auteur.*

Représentée dans le costume du siècle dernier, la tête soutenue de la main gauche et la droite occupée à écrire.
Vente du 12 janvier 1842, no 24, 1.806 francs (Paillet, expert).

Jeunes filles tenant un agneau, un chevreau, un chat.

782. *Jeune fille tenant un chevreau.*

H. 0m45. L. 0m37. — Elle tient un chevreau dans ses bras; elle a la gorge et les bras nus et est coiffée d'un petit bonnet.
Vente du 30 mars 1814.
C'est probablement le même sujet qui repassait le 28 juin 1890 à la vente, à Londres, du duc de Somerset sous le no 78 et qui fut vendu 630 livres sterling.

783. *Jeune fille tenant un chat.*

Jeune fille la tête couverte d'un voile, couronnée d'une guirlande de roses, tient dans ses bras un petit chat qu'elle presse avec tendresse contre sa poitrine.
No 146, vente Billaudel, en 1841. (Georges expert); et no 84, vente Meffre aîné, 7 avril 1846.

784. *Jeune fille tenant un agneau.*

De trois quarts à gauche, en buste, tête nue, ses cheveux bruns retenus par un ruban. Vêtue d'une draperie blanche, l'épaule nue. Elle tient sur sa poitrine un agneau.
Nationale Galerie à Londres.

Jeunes filles tenant des oiseaux.

785. *Jeune fille à la colombe.*

Cheveux bouclés ornés d'un ruban; elle est vêtue d'une sorte de tunique qui laisse voir une partie des bras et des épaules; la tête est couchée sur le bras gauche qui porte sur une console. Une colombe dans ses bras.
C'est le portrait de Mlle de Pagnan qui devint la mère d'Émile de Girardin.
En 1848, vente des héritiers du baron Walckenaër, 25.000 fr. par Lord Hertford. (Collection A. Wallace).
Gravé en ovale par Beauvarlet, in-fo en hauteur; lithographié par Patout, d'après un dessin de Dupuis, en 1833.

786. *Enfant à la colombe.*

H. 0m41. L. 0m30. — Petite fille tenant une colombe dans ses bras.
A la vente de 1819 (vente Giraud), ce sujet est attribué à Mlle Ledoux.

787. *Petite fille tenant une colombe.*

H. 0m34. L. 0m24. — 1855, vente Dugléré, no 29, 400 francs. (Laneuville, expert). Pourrait bien être le no 31 de la vente du comte de Narbonne, 1851, 224 francs.

788. *La Jeune fille aux colombes.*

Jeune fille aux cheveux épars sur les épaules, le sein découvert, vêtue d'une étoffe légère. Elle tient une guirlande de fleurs, que l'une des deux colombes placées sur ses genoux semble vouloir becqueter. Peinte par Greuze pour M. Wilkinson au prix de 180 livres.
No 142, vente Billaudel, 1841. (Georges, expert); 1848, vente Wells de Redleaf. Ce même sujet repassait à la vente du 28 mai 1894. (Pasquin, expert). A Lord Hertford (Collection R. Wallace).

789. *Enfant tenant un pigeon.*

H. 0m32. L. 0m24. — Sur bois.
Un enfant, de dos, le visage de trois quarts, sourit aux spectateurs, en leur montrant un pigeon qu'il appuie contre sa poitrine.
Collection Didot, en 1819.

790. *Enfant tenant un pigeon.*

H. 0m45. L. 0m30. — Enfant blond, de trois quarts, regardant le spectateur; vêtu d'une chemisette blanche, corsage rose lacé par derrière, un fichu sur les épaules. Il tient un pigeon pressé contre sa poitrine.
Exposé à Paris, en 1897, collection de M. X*** (Groult).

791. *Jeune fille tenant une colombe.*

H. 0m66. L. 0m54. — Vente du comte d'Espagnac, mai 1847. no 216.

792. *Message d'amour.*

H. 0m41. L. 0m33. — Jeune fille serrant contre sa poitrine une colombe qui, dans son bec, porte le message d'amour. Vue de face, à mi-corps, la tête légèrement penchée vers l'épaule droite, recouverte d'une gaze blanche; mantelet lilas.
Collection Emile de Girardin. Auparavant, se trouvait, d'après Smith, dans la collection Emerson.
Vente Emile Pacully, 4 mars 1903, no 7. (G. Petit, expert).

793. *L'Oiseau favori.*

Jeune fille de face, renversée en arrière. Elle lève les yeux au ciel et tient entre ses bras une colombe. Ses cheveux blonds sont retenus par un peigne orné de cinq étoiles.
Collection du prince Youssoupoff à Saint-Pétersbourg.

794. *Jeune fille aux colombes.*

H. 0m80. L. 0m71. — Ovale.

CATALOGUE

De face, assise, les cheveux blonds défaits, la chemise ouverte, laissant voir la gorge à découvert; le corps est entouré d'une draperie bleue. Accoudée au piédestal d'un vase, elle tient une couronne de fleurs; sur ses genoux, un couple de colombes.
Les draperies, les cheveux et le bras droit ont été restaurés.
Vente Sellar, à Londres, 6 juin 1889, 3.020 francs (G. Petit, expert). Sous ce titre, n° 98, vente Prousteau de Mont-Louis, en 1851, portrait indiqué comme étant celui de Mlle Meyer. 39 francs.

795. *Jeune fille qui offre son sein pour refuge à un oiseau.*

Collection du palais Paulowski, près Saint-Pétersbourg.

796. *Jeune fille à la colombe.*

Elle tient, appuyé contre son sein, une colombe effrayée; elle est en chemise, une écharpe jetée sur les épaules.
Ce sujet passait à la vente du 2 août 1833.

797. *La Jeune nourrice.*

C'est une jeune marquise, plutôt qu'une nourrice, à qui le jardinier du château vient d'apporter un nid et qui, accoudée sur son balcon, donne la becquée à l'un des oisillons. Coiffée de rubans et de fleurs. 1811, n° 28, vente Gruel.
Le dessin, encre de Chine et lavis teinté de bistre, qui était dans le cabinet Gougenot, est au Musée de Rouen. Ovale signé : *Greuze, 1757* ((H. 0m28. L. 0m13).
Gravé par Moitte, in-4° en hauteur, et sur bois, par Chevignard, pour *Le Magasin Pittoresque*.

798. *Fillette aux moineaux.*

H. 0m41. L. 0m32. — Fillette découvrant son sein pour recevoir des moineaux qui sortent de leur cage.
Esquisse ovale dans une bordure carrée.
En 1786, vente Saint-Maurice, première pensée de ce tableau, 41 livres à Parjant; vente D***, Paris, 1869, 45.000 francs.

799. *L'Oiseau mort.*

H. 0m66. L. 0m53. — De trois quarts, la chemise recouverte d'un peignoir, les cheveux dénoués. L'oiseau est inanimé sur une table à côté de la cage ouverte.
Salon de l'an VIII. Appartenait à M. Lépine, horloger.
Légué par la baronne Nathaniel de Rothschild au Musée du Louvre.
Gravé par Morse à l'eau-forte, in-8°; par Varin, in-4° en hauteur et par Picot à la sanguine.

800. *Enfant aux perroquets.*

H. 0m64. L. 0m52. — Enfant assis près d'une table et jouant avec deux perroquets. *(Esquisse attribuée à Greuze).*
N° 7, vente Leblanc, 1818. (Reynault et Delalande, experts).

801. *Jeune fille.*

H. 0m60. L. 0m49. — Elle donne à manger à un serin qu'elle tient sur sa poitrine.
Vente Lambert de Porail, 1787; vente du 27 avril 1801, n° 25.

802. *Jeune fille tenant une tourterelle.*

H. 0m55. L. 0m43. — Jeune femme blonde tenant une tourterelle. *(Attribué à Greuze).*
Cabinet Goutte, 3 avril 1841.

803. *Jeune fille.*

H. 0m38. L. 0m31. — Elle entr'ouvre ses vêtements pour réchauffer les oiselets qu'elle élève.
Pourrait être le tableau dont la première pensée parut, en 1786, à la vente Saint-Maurice. Vente D***, à Paris, avril 1869, 4.500 francs.

804. *Les Oiseaux favoris.*

H. 0m39. L. 0m31. — Exécuté dans la dernière année de la vie du maître. Signé.
Peint pour Nicolas de Demidoff. Vente San-Donato à Florence, 1880, 1.800 francs.

805. *Jeune fille tenant un nid d'oiseau.*

N° 59, vente du 15 décembre 1849. (Febvre, expert).

806. *Jeune fille à la colombe.*

H. 0m40. L. 0m30. — En buste, le visage tourné de trois quarts; elle presse entre ses bras une colombe qui ouvre ses ailes.
Acheté à Greuze par le baron Rodier, sous-gouverneur de la Banque de France. Cabinet du comte de L***, à Saint-Pétersbourg; vente du marquis d'A***, 20 janvier 1875.

807. *Jeune fille tenant une cage.*

En buste, de trois quarts; la tête couverte d'un bonnet est penchée à droite; un fichu blanc laisse voir la poitrine. Elle tient une cage et semble étonnée de n'y plus retrouver son oiseau favori. Musée de Nîmes.

808. *Jeune fille tenant une cage.*

Jeune fille assise sur son lit en déshabillé du matin. La main droite placée sur une cage d'où l'oiseau s'est envolé.

Jeunes filles tenant un chien.

809. *Le Chien favori.*

Jeune fille tenant un chien.
Catalogue J. Smith, n° 148; appartenait, en 1832, au prince Troubetskoï, à Saint-Pétersbourg.

810. *Le Favori.*

H. 0m59. L. 0m50. — Ovale.
Marguerite Lecomte a posé pour ce tableau et non Mme Greuze, comme on l'a prétendu. Coiffée d'un toquet noir et tenant sur son épaule un chien qu'elle flatte de la main. Cheveux poudrés, mante noire.
Vente Nicolas de Demidoff, 1870, à M. le baron A. de Rothschild, 60.000 francs.
Gravé par Courtry pour cette vente.

811. *Jeune fille tenant un chien.*

H. 0^m43. L. 0^m36. — Cheveux châtains clairs tombant sur le front, draperie violacée sur l'épaule, manches jaunâtres.
Vente Meffre, 1863, 4.020 francs.

812. *Le Souvenir.*

Jeune femme tenant contre sa poitrine un épagneul roux taché de blanc.
Gravé par Bernarth, grand in-f° en hauteur, en 1805. Tiré du cabinet de M. Saphorin, à Vienne.

813. *Jeune femme jouant avec un chien.*

Les cheveux bruns, relevés en arrière, retombent sur les épaules. Corset rouge. Elle fait tenir debout, sur ses pattes de derrière, un épagneul auquel elle a mis entre les pattes de devant un bâton. Sur une table, des gâteaux.
Gravé par L. Marin, ovale en couleurs, in-f°.

814. *La Petite mère.*

Jeune fille de face, cheveux nattés, collerette de dentelle, vêtue d'un costume de théâtre, porte dans ses bras une nichée de petits chiens. La mère, montée sur une table, tend son museau vers la fillette en appuyant la patte sur son bras.
Faisait partie du cabinet Gougenot. 1811, vente Gruel, n° 38.
Gravé par Moitte, d'après un dessin.
Ce dessin, encre de Chine et lavis teinté de bistre, est au Musée de Rouen.

815. *Jeune fille avec son chien.*

H. 0^m60. L. 0^m47. — Esquisse.
Vente Minet-Toussaint, 27 mars 1852, n° 21 (Laneuville, expert). N° 36, vente Collot, 29 mars 1855, 1.500 francs ; il provenait de la collection Rey, de Marseille. 1851, vente du prince de X***, n° 73, *Jeune fille appuyée sur un chien.*

816. *Jeune fille.*

Portrait d'une jeune fille. Elle tient un chien sur ses genoux.
Vente Tufialkin à Saint-Pétersbourg, 5 mai 1845, 3.950 francs. (Defer, expert).

817. *Jeune fille.*

H. 0^m46. L. 0^m38. — Jeune fille, de trois quarts, inclinée à droite, un ruban dans les cheveux, entoure de ses bras un chien noir.
Collection de M. Marcille.

818. *Jeune fille couronnant un chien.*

H. 0^m70. L. 0^m59. — Elle tient un chien dans les bras et lui passe au cou une couronne de fleurs.
Vente Langroff, en 1786, 1.000 livres. En 1833, dans la collection de M. le chevalier d'Armengaud, qui le tenait de M. Turby.
Au Musée d'Angers. (C'est le portrait de M^{me} de Porcin). Provient de la collection Eveillard de Livois.

819. *Jeune fille au chien épagneul.*

De trois quarts, les cheveux ceints d'un ruban bleu, les épaules couvertes d'un mouchoir blanc ; elle tient un épagneul dans les bras presque nus. Ce tableau a été restauré.
N° 73, vente du 22 février 1842. (Simonet, expert).

Jeunes filles.

820. *Tête de jeune fille.*

H. 0^m35. L. 0^m26. — De trois quarts à gauche, demi-nue, les épaules couvertes d'un fichu de soie, cheveux châtains.
Vente de M. La ***, n° 71, 12 février 1868.

821. *La Coquette.*

Collection Michel Zachary (Catalogue J. Smith n° 106).

822. *Jeune fille.*

Buste de jeune fille et son pendant.
1795, vente Calonne, à Londres. (Catalogue J. Smith. n° 54 et n° 55).

823. *Jeune fille.*

Jeune fille aux belles couleurs. (Catalogue J. Smith, n° 69).
1837, dans la collection Th.-J.-M. Pierrepont ; en 1857, vente M. G. T. Braine, à Londres, 6.000 francs.

824. *Jeune fille.*

Deux bustes faisant pendant. Collection Boursault, de Paris. 1832, collection Georges Morand. (Catalogue J. Smith).

825. *Jeune fille.*

1832, collection Hamilton. (Catalogue J. Smith, n° 89).

826. *Jeune fille.*

Sous le titre : *L'Anxiété plaintive*, acquis en 1849 à la vente Loke, 4.875 francs ; actuellement collection R. Wallace.

827. *Jolie fille.*

Gravé au trait, dans la galerie Lucien Bonaparte, en 1811. (Catalogue J. Smith, n° 65).

828. *Jolie fille.*

Coiffée en cheveux. En 1834, vente Laffitte, 2.400 francs. Se trouve dans la collection Wallace.

829. *Jeune fille.*

Collection Fischer. (Catalogue J. Smith, n° 70.)

830. *Jeune fille.*

En 1829, collection Smith-Owen. (Catalogue J. Smith, n° 76) ; 1864, collection de Lord Owerston (Th. Lejeune).

831. *Jeune fille.*

Collection Wymm Ellei ; collection de Morny.

832. *Jeune fille.*

1864, collection Borden (Th. Lejeune).

833. *Jeune fille.*

1864, collection Bankes (Th. Lejeune).

834. *Jeune femme blonde.*

H. 0m43. L. 0m35. — Ovale.
Étude non terminée. Jeune femme coiffée de longs cheveux bouclés.
1826, vente du baron Denon, n° 158.

835. *Jeune fille.*

H. 0m36. L. 0m27. — Sous le titre : *Tête d'expression*. Au musée de Dijon (collection Trimolet, n° 95).

836. *Jeunes filles*

Trois têtes de jeunes filles se trouvent à Buckingham-Palace, à Londres. L'une d'elles sous le titre : *La Fille paresseuse*.

837. *Jeune fille.*

Galerie Lansdowne, vente 25 mai 1810, à Londres.

838. *Jeune fille.*

H. 0m40. L. 0m28. — N° 13, vente Paul Perrier, en 1843, 1.720 francs. Provenait du cabinet de P. Perrier.

839. *Jeune fille.*

1876, vente Pils, 53.000 francs.

840. *Jeune fille.*

Le 14 juin 1760, G. Wille a présenté à Greuze le comte de Moltke, qui lui a acheté deux têtes de jeunes filles, moyennant quarantes livres d'or (1.000 francs).

841. *La Naïveté.*

Ovale. Collection Vombwell.
En 1821, à la vente Lafontaine de Sévigny, passait un sujet sous ce titre.

842. *La Pitié.*

H. 0m41. L. 0m35. — Tête de jeune paysanne. Elle semble regarder avec pitié un objet que l'on ne voit pas.
N° 338, vente Giroux, 1851. ((Thoré, expert).

843. *La petite Jeannette.*

De trois quarts, la tête relevée, un ruban dans les cheveux. Le fichu, jeté sur les épaules, laisse voir le haut de la poitrine.
Gravé par Guérin.

844. *Le Premier sentiment.*

1849, vente Montcalm, à Londres. Voir *Le Rêve*.

845. *Studio de donzella.*

Elle est vue de trois quarts, entourée de draperies. Semble réfléchir.
Gravé sous ce titre par Christ Silvestrini.

846. *Le Tendre ressouvenir.*

H. 0m41. L. 0m33. — Salon de 1763.

847. *Jeune fille.*

H. 0m60. L. 0m50. — Pourrait être le portrait de la fille de l'auteur. Elle tient une lettre. N° 48, collection Novar, à Londres, juin 1878, à M. Fraser, pour 2.756 francs ; 1896, vente Duvergier, 3.400 francs.

848. *La Petite sœur.*

Fillette de trois ou quatre ans, la tête de trois quarts, à droite, penchée en avant ; cheveux bouclés. Un fichu dont les extrémités sont rentrées dans le corsage laisse la poitrine nue.
Gravé par Lucien, d'après un tableau appartenant à M. Pigalle, sculpteur du roi.

849. *Jeune fille.*

H. 0m43. L. 0m35. — Jeune blonde, dont les vêtements légers laissent les épaules en partie découvertes.
N° 17, cabinet Pérignon, décembre 1817.

850. *Jeune fille.*

H. 0m41. L. 0m32. — Elle tourne la tête vers la gauche, ses yeux regardent le ciel ; cheveux blonds négligemment attachés ; ajustement simple d'une paysanne.
N° 18, cabinet Pérignon, décembre 1817.

851. *Jeune fille.*

H. 0m39. L. 0m32. — La tête inclinée à droite. Avait pour pendant un garçonnet, en buste.
N° 21, vente de Mlle Thévenin, en 1819.

852. *Jeune femme.*

Coiffée de longs cheveux blonds, une étoffe légère entoure les épaules ; la tête inclinée vers la droite.
N° 31, vente du 12 décembre 1831. (Pérignon, expert).

853. *Têtes de jeunes filles.*

H. 0m42. L. 0m32. — Collection de Mme la baronne de Treteigne. Deux sujets faisant pendant, exposés au profit de l'Œuvre d'Alsace-Lorraine, 1885.

854. *Tête de jeune femme* ou *l'Italienne.*

N° 27, vente du marquis de Veri, 1785, 960 francs à Chevalier.

855. *Jeune fille.*

Étude non terminée, cheveux inachevés, vêtements indiqués.
N° 14, vente P*** du 29 avril 1831. (Bon, expert).

GREUZE

856. *Jeune fille.*

Sur bois.
Dans l'attitude de la réflexion; vue de trois quarts.
N° 34, vente du 25 février 1833. (Bon, expert).

857. *Jeune fille.*

N° 54, vente Couton en avril 1830.

858. *Jeune femme.*

N° 46, vente Goyet, en 1857.

859. *Jeune fille.*

Costume simple, dénonçant une condition modeste. Physionomie mélancolique et pensive. N° 144, vente Bilaudel en 1841.

860. *Jeune fille.*

Novembre 1820, vente Quantin Craufurd. Janvier 1842, vente du chevalier Craufurd, n° 42.

861. *Femme.*

Esquisse d'après M^{me} Greuze.
N° 50, vente du 31 mars 1845.

862. *Jeune femme.*

Sur bois.
De face, le sein à moitié caché par une mousseline.
Portrait commencé pour M^{me} de X*** et terminé par Greuze pour M. le prince de Tufialkin.
N° 46, vente du prince de Tufialkin du 5 mai 1845, 4.910 fr.

863. *L'Étonnement.*

N° 25, vente du 4 mai 1845. (François, expert).

864. *Jeune fille.*

Tableau de la jeunesse de l'artiste. Il porte au dos : *Don d'amitié à mon ami de Sers, 1742.* Signé : *J.-B. Greuze.*
N° 18, vente du 18 février 1848. Il provenait de la famille de Sers.

865. *Jeune fille.*

H. 0^m17. L. 0^m14. — Sur bois.
Étude pour *L'Enfant prodigue.*
Vente Ricketts, décembre 1848.

866. *Jeune femme.*

H. 0^m12. L. 0^m10. — Sur bois.
Cette tête semble avoir été la première idée de la figure du *Miroir cassé.*
N° 23, vente Ragu, 23 décembre 1849. (Febvre, expert).

867. *Jeune fille pensive.*

Sur bois.
N° 64, vente comte de R***, 27 décembre 1852. (Laneuville, expert).

868. *Jeune fille.*

H. 0^m45. L. 0^m37.
N° 39, collection Baroilhet, mars 1855, 940 francs. (Petit, expert).

869. *Jeune fille blonde tenant une rose.*

N° 76, vente du comte Thibaudeau, du 13 mars 1857, 610 francs. (Laneuville, expert).

870. *Jeune femme.*

Cabinet de M. le comte Scheremeteff, à Saint-Pétersbourg.

871. *Jeunes filles.*

Collection de lord Murray.

872. *Jeune fille avec un éventail.*

Vente C.F. Johnsone, à Londres, mars 1893.

873. *Jeune fille.*

Vente de Lady Blackwood, mars 1893.

874. *Jeune fille.*

Vente Edmond Rourrd, en juin 1893.

875. *Portrait d'une jeune fille.*

H. 0^m41. L. 0^m32. — Vente J. F. Rauch, à Leipzig, en 1799, 2.134 livres.

876. *Jeune fille.*

H. 0^m40. L. 0^m31. — De trois quarts, carnation blonde, coiffée en cheveux, une épaule en partie découverte. Elle exprime l'étonnement ou l'attention.
Vente du 12 octobre 1799, n° 12, 265 francs à M. Montolien; 1802, vente Montolien, 250 francs.

877. *Jeune fille.*

Expression naïve.
Vente Jauffret, 29 avril 1811, n° 15. (Delaroche, expert).

878. *Petite Paysanne.*

H. 0^m65. L. 0^m54. — Vue dans l'embrasure d'une fenêtre.
Vente du cabinet Lebrun, 4.000 francs; vente Robert Lefebvre, 1831, n° 153.

879. *Jeune fille.*

Sur bois.
Le désordre de sa toilette dénote qu'elle vient d'être la victime de quelque séducteur entreprenant.
Collection Montfort, 1833.

880. *Portrait de jeune fille.*

H. 0^m45. L. 0^m37. — Collection du comte de Robiano, à Bruxelles, en 1837.

CATALOGUE

881. *Femme.*

Pauvresse; de profil. Vente Giroux, mars 1841, n° 1.

882 *Jeune fille.*

H. 0m55. L. 0m37. — Vente Baroilhet, 1860. Un sujet similaire à la vente du comte de R***, avril 1887, 10.800 francs.

883. *Jeune fille*

Collection Simonet, mai 1868, n° 39. (Febvre, expert).

884. *Jeune fille convalescente.*

H. 0m44. L. 0m33. — Vente de M. le comte d'Espagnac, en 1866.

885. *Jeune fille.*

H. 0m43. L. 0m37. — Un fichu de couleur lui couvre en partie le sein; elle baisse les yeux. Ce tableau exprime *La Modestie*. 15 mars 1866, vente du comte de Suleau, pair de France, n° 164. (Horsin-Déon, expert).

886. *La Travailleuse.*

H. 0m83. L. 0m63.
Vente du comte de Suleau, mai 1866, n° 167.

887. *Jeune fille.*

Des roses dans les cheveux.
Vente de Montcloux, mai 1877. (Horsin-Déon, expert).

888. *Jeune fille.*

H. 0m40. L. 0m31. — Tournée vers la gauche, cheveux blonds, un fichu laisse la poitrine découverte. Signé et daté : J.-B. Greuze, 1770.
Vente du comte de Lamberty, avril 1868, n° 22. (Haro, expert).

889. *Jeune fille.*

H. 0m38. L. 0m31. — La tête de trois quarts, tournée à gauche; l'épaule gauche à demi-nue.
Peint pour le commandeur Nicolas de Demidoff; vendu en 1880, 10.000 francs.

890. *Jeune fille.*

Vente du baron de G***, 31 décembre 1880, 8.500 francs.

891. *Jeune fille.*

H. 0m64. L. 0m53. — Ovale.
La tête inclinée sur l'épaule droite, les yeux demi-clos, les seins découverts. Les vêtements sont largement peints.
Vente du docteur Stevens, 25 avril 1874. (Poilly, expert).

892. *Jeune fille.*

H. 0m22. L. 0m18. — Sur bois.
De trois quarts, les épaules découvertes ainsi que la poitrine.
Vente du 5 mai 1874. (Febvre, expert).

893. *Petit Portrait de jeune femme.*

Vente R***, avril 1875.

894. *La Nonchalante.*

Collection de M. d'A***, de Champloiseau, 22 décembre 1875

895. *Jeune fille.*

Vue de trois quarts.
N° 27, vente L. Trilha, décembre 1876.

896. *Jeune fille.*

H. 0m45. L. 0m39. — Portrait ovale, signé à gauche.
Vente du 27 décembre 1881. (Bloche, expert).

897. *Rêverie mélancolique.*

H. 0m46. L. 0m37. — Appuyée sur un balcon, elle regarde mélancoliquement dans le vague ; ses cheveux blonds flottent sur ses épaules à moitié couvertes d'une draperie jaune. Ciel nuageux.
Collection Van de Straclen Moons-Van Lerios, à Anvers, en 1885.

898. *Jeune fille.*

N° 104, vente Thomas Capron. Londres, 17 novembre 1852.

Enfants en buste.

899. *Enfant.*

H. 0m53. L. 0m43. — De face, la tête de trois quarts, regardant fixement à gauche. Cette fillette est coiffée d'un bonnet blanc posé de travers sur sa chevelure blonde; elle est vêtue d'une robe recouverte d'un fichu croisé sur la poitrine.
Collection Waldmonn, à Lyon.

900. *Petit enfant blond.*

H. 0m40. L. 0m32. — De face, légèrement renversé sur sa chaise; il a l'air boudeur et est vêtu d'un corset rougeâtre ; un foulard bleu sur les épaules et les bras.
Musée de Carcassonne, n° 63.

901. *Petit enfant blond.*

H. 0m39. L. 0m31. — Les bras croisés et appuyés sur une table; cheveux frisés, yeux bleus regardant le spectateur; il porte une petite veste jaunâtre et une collerette plissée laissant le cou découvert.
Collection Léop. Double, en 1881, n° 9, 3.750 francs.

902. *Enfant blond.*

H. 0m41. L. 0m35. — Ovale.
Chairs potelées, joues de rubis, cheveux de soie blonde et sourire aux lèvres. Il est vêtu d'une robe bleue avec un tablier noir et un fichu.
Vente Morny, 1865; 1897, collection Edouard André.

903. *Enfant blond.*

H. 0ᵐ41. L. 0ᵐ32. — Dans le mouvement d'un enfant qui va s'élancer vers quelqu'un.
En 1785, vente de M. de Saint-Morys, 600 livres à Langlier.

904. *Enfant au chien.*

Garçonnet à la figure rieuse, vu de trois quarts, à droite, et coiffé d'un chapeau rond placé en arrière; tient dans ses bras un épagneul. Une collerette de dentelle lui entoure le cou; la veste à gros boutons est bordée d'un galon.
Exposé aux *Portraits du Siècle*, en 1865. Vente de M. de Montcloux, mai 1867, n° 27.
Sous le titre: *Les deux Amis*, un sujet semblable passait, en 1865, à la vente A Dumas, 900 francs.

905. *La Tirelire.*

H. 0ᵐ46. L. 0ᵐ38. — Jeune fille de face, mais légèrement inclinée à droite; elle sourit en montrant la tirelire qu'elle tient dans sa main. Vêtue d'un corsage bleu et d'un fichu qui cache la gorge. Vente du 16 juin 1904, n° 18, 765 francs.

906. *Le Petit frère*

Enfant de quatre ans, de face, la tête tournée de trois quarts. Le bras nu appuyé à une table. Vêtement laissant la poitrine découverte.
Gravé par Lucien, en 1771, d'après le tableau original qui se trouvait chez M. Pigalle, sculpteur.

907. *La Petite sœur.*

Pendant du précédent.

908. *Tête d'enfant.*

Dans la collection de lord Russell, 1864. (Th. Lejeune).

909. *Tête d'enfant.*

H. 0ᵐ75. L. 0ᵐ29. — Sur bois.
Fillette aux cheveux blonds retenus par un ruban bleu; l'épaule est nue, la chemise retenue par une ceinture rose.
N° 59, vente Patureau, 1857, 17.200 francs à M. Isaac Pereire; 1872, vente Pereire, n° 63, 32.500 francs.
Gravé par Hédouin, pour la vente Pereire.

910. *Tête d'enfant.*

Vu de trois quarts, ses cheveux retombent en boucles sur son front, sa chemise est entr'ouverte et laisse voir la poitrine.
Gravé par Denon en médaillon; et par Léopold Boucher, en 1857.

911. *Tête d'enfant (Petite fille).*

1864, vente du comte Loches de Bergame, 1.450 francs.
Étude d'enfant, buste non terminé, vente L. de Saint-Vincent, 1852.

912. *Tête d'enfant (Étude).*

En buste, ne montrant que le haut du bras.
Musée Rath à Genève; don de M. Gauthier.

913. *Tête d'enfant.*

H. 0ᵐ40. L. 0ᵐ32. — Étude pour le tableau *La Malédiction*. Doit provenir de la galerie du comte de Perregaux.
1868, vente Khalil-Bey, 5.750 francs; 18 avril 1873, vente du baron de Beurnonville.

914. *Tête d'enfant.*

H. 0ᵐ39. L. 0ᵐ31. — Sur bois.
Petite fille, de face, assise sur une chaise, cheveux blonds bouclés, corsage rose, jupe noire et fichu blanc.
Musée de Montpellier.
Gravé sur bois, par Sellières, dans *Le Magasin Pittoresque*.

915. *Petite fille aux pommes.*

H. 0ᵐ45. L. 0ᵐ35. — Ovale sur bois.
En buste, coiffée d'un bonnet blanc plissé, un fichu bleu sur les épaules; elle est penchée sur une corbeille où se trouvent des pommes. *(Attribué à Greuze)*.
Vente Arsène Houssaye, n° 5, mai 1896.

916. *Petit garçon.*

Âgé d'environ cinq ans.
Vente Batailhe de Francis-Monval, 1828. (Henry, expert).

917. *Une tête de Petit garçon.*

Vente du comte A. de G., 4 juin 1903, 7.050 francs.

918. *La Petite fille aux poupées.*

Elle offre des cerises à l'une d'elles et recommande à l'autre de se tenir droite et bien sage pour en avoir à son tour.
Vente du 12 novembre 1832. (Hue, expert).

919. *Le Petit grognon.*

H. 0ᵐ41. L. 0ᵐ36. — Enfant, en bas âge, pleurant.
En 1836, vente de l'expert Henry, 44 francs.

920. *Enfant.*

Fillette tenant un panier dans lequel il y a une pomme et du pain. Toile signée.
Vente Arnault, 1835.

921. *Tête d'enfant.*

H. 0ᵐ40. L. 0ᵐ32. — Blond; vêtu d'une camisole blanche avec collerette.
A fait partie du cabinet du colonel Malaby à Londres. Vente Couton en 1844, n° 44. (Ch. Paillet, expert).

922. *Enfant.*

H. 0ᵐ40. L. 0ᵐ32. — De son bras nu il tient un livre contre sa poitrine. Robe rouge. (Paillet, expert).
Vente du comte de Cypierre en 1845, 1.605 francs; en 1897, vente Montesquiou, 1750 francs à M. Lévy.

923. *Petite fille.*

Toque noire et tablier rayé de bleu.

Galerie Robineau de Bercy, en janvier 1847, n° 53. (Thoré, expert).

924. Petite fille dite à La Tirelire.

Fillette comptant de l'argent.
N° 41, vente du 1er mars 1851. (Febvre, expert); n° 127, vente du 4 mars 1852. (François, expert).

925. Enfant.

Étude non terminée.
Vente L. de Saint-Vincent, 1er mars 1852. (Wallée, expert).

926. Petite fille.

H. 0m42. L. 0m33. — Elle penche la tête en avant et retient d'une main les draperies qui voilent sa nudité; ses cheveux ondulent sur ses épaules. (G. Petit, expert).
N° 19, vente Tavernier, 10 juin 1894, 17.400 francs.

927. Jeune garçon.

H. 0m39. L. 0m31. — De trois quarts, vêtu de satin blanc, avec collerette de mousseline. Il porte une ceinture noire. Assis dans un fauteuil recouvert de damas jaune à fleurs nuancées. N° 97, vente de M. de Vaudreuil, 1787.

928. Petite fille.

H. 0m38. L. 0m28. — Le regard levé en haut, vêtue d'un fichu rayé et d'un tablier noir; elle est coiffée d'un mouchoir jaune. (Paillet, expert).
1814, vente J.B.P. Lebrun, 71 fr. 50; octobre 1816, vente Destaisnières.

929. Petite fille.

D. 0m16. — Sur bois, en rond.
De trois quarts, les cheveux ceints d'un ruban et le cou garni d'une collerette.
N° 80, vente Bondon père, en 1881. (P. Roux, expert).

930. Petite fille.

L'expression du plaisir anime son visage. En 1868, collection Parisez. (Horsin-Déon, expert).

931. Petite fille.

N° 41, collection de M. le comte de V***, décembre 1858. (Laneuville, expert).

932. Petite fille.

H. 0m44. L. 0m27. — A droite, la tête de trois quarts vers le spectateur; vêtement violet. Charmant portrait. Vente San-Donato, en 1880, 12.050 francs.

933. Enfant.

Jeune enfant assis. N° 49, vente B***, du 22 mai 1852.

934. Petit garçon.

H. 0m41. L. 0m34. — La chemise tombante laisse voir une partie de la poitrine, bras droit relevé, chevelure blonde en désordre.
Vente M***, 10 mars 1866 (Febvre, expert).

935. Petit garçon.

H. 0m44. L. 0m35. — Tête nue tournée vers la gauche, cheveux dans un désordre enfantin; robe de satin blanc garnie de mousseline; ceinture noire.
Vente de M. le comte de Choiseul en mars 1866, n° 6. (Febvre, expert).

936. Petit garçon.

H. 0m37. L. 0m30.
Mars 1866, vente de M. le comte de Suleau, ancien pair de France. (Horsin-Déon, expert).

937. Jeune enfant (Portrait).

H. 0m56. L. 0m45.
De la collection de M. le vicomte de Magnieu, exposée en 1866.

938. Enfant lisant.

H. 0m55. L. 0m45.
Vente collection Aerts de Metz, 31 mai 1884. (Siméon, expert).

939. Jeune enfant.

De trois quarts à droite; la tête regardant en face est penchée sur l'épaule; les cheveux, partagés sur le front, tombent en boucles. Vêtement blanc.
Collection du prince Youssoupoff à Saint-Pétersbourg.

940. Enfant pleurant la mort de sa mère.

En 1792, à la vente du 22 mars, était adjugé un buste d'enfant exprimant la douleur.
Au Musée de Tournus se trouve une copie représentant un enfant blond, debout, vêtu de bleu, appuyé sur son bras. Il pleure sur un tombeau.

941. Jeune garçon et un chien.

N° 35, vente Alexandre Dumas, 1865, 900 francs.
Sous le titre : *Les Deux Amis*.

942. Jeune garçon.

H. 0m39. L. 0m31. — Tête d'enfant exécutée en pleine pâte.
Vente D*** en avril 1869.

943. Enfant.

Sur bois.
Il tient une grappe de raisin. (Thoré et Lasquin, experts).
N° 56, vente Robineau de Bercy, 27 janvier 1847.

944. Paul.

Jeune garçon assis devant une table chargée de livres et de papiers. Il tient une plume et semble réfléchir à la lettre qu'il écrit. Gravé par H. Guttemberg.

945. Jeune garçon.

H. 15 p. 1/2. L. 12 pouces.
De trois quarts, la tête nue; il est habillé d'un vêtement bleu.
N° 30, vente du marquis de Veri, 1785, avec tête d'enfant, 1.905 livres à Hamon.

Jeunes garçons en buste.

946. L'Attention.

H. 0m35. L. 0m32. — Jeune garçon dont l'ensemble de la physionomie exprime l'attention.
1851, vente Giroux, n° 337.

947. Jeune garçon.

H. 0m43. L. 0m32. — Sur bois.
Dans le costume d'un ouvrier; la tête de trois quarts; cheveux courts. *(Œuvre de la jeunesse de Greuze).*
Vente de la galerie Livois; vente Gamba, n° 64, 1811; retiré à 2.166 francs.

948. Jeune garçon.

H. 0m48. L. 0m36. — De trois quarts à droite, la tête penchée en avant; cheveux blonds frisés, la chemise est entr'ouverte et apparaît sous le vêtement marron.
Vente Tavernier, 1894, 7.500 francs.

949. Jeune garçon.

H. 0m39. L. 0m31. — Sa petite robe entr'ouverte laise voir la naissance de l'épaule gauche et une partie de la poitrine; cheveux blonds ardents.
Peint par Greuze pour M. Lastigue. Devenait par héritage la propriété de M. Pallu. En 1866, vente Pallu, retiré à 7.900 francs. Est encore dans la famille, à Poitiers. *(Attribué à Greuze).*

950. Jeune garçon.

Collection Baring, en 1864. (Th. Lejeune).

951. Jeune homme (Étude pour *La Malédiction*).

Son regard exprime l'épouvante. Vêtu d'un habit bleuâtre. (Ch. Pillet).
En 1837, vente de la duchesse de Raguse, 5.000 francs.

952. Jeune garçon.

H. 0m38. L. 0m29. — Cheveux bouclés. Vêtu d'un gilet noir sans manches.
En 1795, vente Duclos-Dufresnoy, n° 23, 3.086 livres en assignats. (Collection J. Smith, n° 52.)

953. Jeune garçon.

H. 0m40. L. 0m32. — Cheveux blonds frisés, vêtu de noir avec gilet rouge et collerette de mousseline.
En 1795, vente Duclos-Dufresnoy, avec le précédent, sous le n° 23. En 1866, vente Paul Van Cuyck, n° 43.

954. Jeune garçon.

H. 0m43. L. 0m37. — Musée de Metz.

955. Jeune garçon villageois.

H. 0m45. L. 0m38. — De trois quarts à droite, la tête relevée en arrière. Il semble regarder avec beaucoup d'attention. Ses cheveux bouclés tombent sur son front et sur ses épaules; un gilet entr'ouvert et la chemise déboutonnée laissent voir le haut de la poitrine.
Collection du marquis de Maisons; vente du 20 mars 1833, Ancienne collection du duc d'Aumale. Actuellement à Chantilly. (Musée Condé).

956. Le Petit villageois.

H. 0m46. L. 0m37. — Sujet à peu près identique au précédent. Garçon blond d'une douzaine d'années, la tête légèrement inclinée sur l'épaule gauche. Vêtu d'un habit gris et d'un gilet rouge entr'ouvert sur la poitrine.
En 1810, vente Silvestre, 270 francs (Ch. Paillet); vente du 9 avril 1822, avec son pendant, 650 francs; vente Warneck, novembre, 1841, n° 109 (Georges, expert); 1882, vente Febvre, sous le titre : *Tête d'enfant*, fut acheté 24.050 francs, par M. de Beurnonville; 1883, vente du baron de Beurnonville, sous le titre : *Le Petit villageois*.

957. Tête de petit garçon.

A la vente du comte A. de G. (Ganay), 20 juin 1903, fut adjugé 7.050 francs.

958. Portrait d'un petit garçon.

Charmante tête; longs cheveux bouclés. Il est vêtu négligemment et parait réfléchir.
N° 85, vente Meffre aîné, en avril 1846.

959. Portrait de jeune garçon.

H. 0m67. L. 0m53. — Ecolier, assis devant une table, tenant à la main un livre. Habit gris et gilet bleu.
Musée de l'Ermitage à Saint-Pétersbourg, n° 1519.

960. Un Moissonneur.

H. 0m18. L. 0m15. — Collé sur carton, esquisse.
Vu à mi-corps, la tête couverte d'un chapeau; il tient à deux bras une gerbe.
Vente Baudot, à Dijon.

961. Jeune garçon.

Dont la physionomie exprime l'admiration.
Salon de 1763, n° 135. Diderot le décrit : « Tête de paysan dont les cheveux mats et jaunes sont de cuivre ». Il appartenait au cabinet Mariette, vendu en 1775; on le retrouve, en 1780, vente Sonneville.

962. Petit garçon.

H. 0m41. L. 0m33. — De trois quarts et coiffé de cheveux bruns.
En 1784, vente du comte de Merle, 401 livres à M. le marquis d'Ambert.

CATALOGUE

963. *Jeune homme au tricorne.*

H. 0m61. L. 0m50. — Vêtu d'un habit verdâtre et coiffé d'un tricorne noir.
Musée de l'Ermitage, Saint-Pétersbourg, n° 1518.

964. *Jeune garçon.*

En 1859, vente de Lord North Wick, 3.510 francs. Même sujet, n° 299, vente colonel Hombio, à Londres, en juin 1891. Même sujet, vente Johnston, en mai 1893.

965. *La Jeunesse studieuse.*

H. 0m61. L. 0m46. — Jeune garçon assis devant une table, couvrant son livre avec la main et répétant mentalement la leçon qu'il vient d'apprendre. De trois quarts, ses cheveux blonds, attachés sur le sommet de la tête, retombent sur les épaules. Vêtu d'une veste à gros boutons.
Exposé en 1757, n° 119, sous le titre : *Un écolier qui étudie sa leçon*. Avait été peint en Italie. En 1764, vente de Troy, 250 livres ; en 1812, vente Clos, n° 13, 754 francs. Collection Ramsay, à Londres.
Gravé par Levasseur.

966. *Jeune paysan.*

H. 0m53. L. 0m45. — Vêtu d'une veste grise et d'un gilet jaune ; les cheveux, rejetés en arrière, découvrent le front et tombent sur les épaules.
N° 67, en 1838, vente du prince Scherbatoff, 665 francs ; en 1840, vente Hope ; en juin 1860, vente Louis Fould, 4.100 francs ; 1882, vente E. Fould, n° 72.

967. *Jeune villageois.*

H. 0m47. L. 0m38. — De trois quarts, la tête inclinée vers la droite ; cheveux blonds retombant en boucles. Il porte un habit gris et un gilet roux à gros boutons. La chemise ouverte laisse voir une partie de la poitrine.
Vente du marquis de Blaisel, 1870, 6.100 francs.

968. *Le Petit paysan.*

H. 0m40. L. 0m32. — Sur bois.
Physionomie naïve et douce, cheveux blonds tombant sur le front, yeux bleus, costume pittoresque.
De la collection Nicolas de Demidoff, en 1870, 16.000 francs.
Gravé par Hédouin, pour cette vente.

969. *Jeune garçon.*

H. 0m38. L. 0m32. — Tête nue, chevelure blonde retombant sur le collet. Il regarde avec attention.
Vente de Mlle Thévenin, en 1819, n° 20, avec son pendant.

970. *Jeune homme.*

H. 0m38. L. 0m32. — La physionomie dénote l'étude. Cheveux blonds retombant sur les épaules. Une veste en drap brun et un gilet rouge forment son costume.
Vente Dubois, décembre 1843, n° 27, 2.125 francs.

971. *Jeune homme.*

Étude.

De profil, vente Saillant, 21 décembre 1845. (A. Wéry, expert).
Vente Lafontaine, du 15 août 1834.

972. *Jeune homme souffrant.*

Tête nue, la chemise entr'ouverte, vêtu d'un habit couleur laurier. Ce sujet provenait de la vente Lebrun, du 31 décembre 1781.

973. *Jeune garçon.*

Appuyé sur une table, couverte d'un tapis bleu sur laquelle un de ses bras est étendu ; il tient une rose à la main. Vêtu de blanc. (Laneuville, expert).
Vente du 4 mai 1868, 16.900 francs.

974. *Jeune garçon.*

De face.
N° 8, vente du 14 avril 1847. (Simonet, expert).

975. *Jeune garçon.*

H. 0m40. L. 0m32. — Coiffé de cheveux blonds bouclés, le doigt posé sur la bouche. Le col est rabattu sur un gilet violet.
Avril 1865, à la vente du prince de Beauveau, 16.100 francs.

976. *Jeune garçon.*

H. 0m46. L. 0m40. — De longs cheveux tombent en boucles sur ses épaules ; gilet jaune et veste grise. (Febvre, expert).
Vente Meffre, 1865, n° 24, 1.910 francs.

977. *Jeune garçon.*

H. 0m57. L. 0m30. — Adolescent s'appuyant sur sa main.
Vente du comte de Suleau, mai 1866. (Horsin-Déon, expert).

978. *Jeune homme.*

H. 0m54. L. 0m45. — Exposé à Paris, en 1866. Collection de Mme Thuret.
Tête d'étude du Jeune homme dans *L'Accordée de Village*.
Vente Lucien Bonaparte, en 1834, 25 francs.

979. *Jeune garçon.*

H. 0m45. L. 0m35. — Coiffé d'un grand chapeau noir.
N° 46, vente Novar, à Londres, 1er juin 1878, 3.150 francs à Lawrie.

980. *Jeune homme.*

Le corps de face et la tête tournée de trois quarts, col rabattu ; cheveux retombant sur les épaules. Vente Beuzebac, du Havre, en 1867, 500 francs.

981. *Jeune garçon.*

En buste, la tête penchée de trois quarts à droite. Il semble affligé ; la main gauche est appuyée sur le cœur. Collerette plissée autour du cou.
Collection du prince Youssoupoff.

982. *Jeune garçon brun.*

H. 0m55. L. 0m45. — Etude d'enfant. La tête seule est terminée.
1867, collection Laperlier, 1.500 francs, à M. Malinet.

983. *Jeune villageois.*

H. 0m38. L. 0m27. — Vu de trois quarts à droite, cheveux blonds, habit de villageois.
Vente J***, 24 février 1869. (Febvre, expert).

984. *Jeune garçon.*

H. 0m39. L. 0m30. — Il a les cheveux blonds et regarde vers la droite. Étude pour le tableau du *Fils maudit*.
Vente du 23 mars 1872, n° 23. (Féral, expert).

985. *Petit garçon.*

H. 0m40. L. 0m31. — Tête nue, de trois quarts, cheveux blonds, chemise ouverte, veste gris foncé. Sa physionomie exprime la crainte.
Vente Mertin, 14 mai 1874, 6.000 francs.

986. *Jeune garçon.*

H. 0m39. L. 0m32. — Peint en 1802. Est représenté de face, vêtu de bure, le col de la chemise entr'ouvert; la tête penchée sur l'épaule gauche.
Vente Nicolas de Demidoff, à Florence, 1880, 3.000 francs.

987. *Jeune paysan hollandais.*

H. 0m37. L. 0m31. — Vu de face, peint pour le commandeur Nicolas de Demidoff.
N° 1.470 de la vente de 1880, 27.000 francs.

988. *Jeune garçon.*

Vente Unger, novembre 1881, 2.600 francs à M. Mangini.

989. *Jeune garçon.*

H. 0m11. L. 0m09. — Sur bois, ovale.
Vu presque de face et tourné vers la droite; habit gris-lilas déboutonné sur la poitrine. De longs cheveux tombent sur les épaules.
Vente Gailhabaud, mai 1855, n° 28.

990. *Homme.*

H. 1m17. L. 0m98. — Il lève la tête vers le ciel en faisant de ses mains un geste de prière.
Vente Bigillon, à Grenoble, avril 1869.

991. *Jeune garçon caressant un chien.*

Vente du chevalier Seb. Erard, 1832, n° 119, 1.000 francs.

992. *Le Petit garçon à la collerette.*

H. 0m45. L. 0m35. — Garçonnet vu à mi-corps, posant ses mains sur sa collerette.
Vente Martin Hermonowska, à Troyes, 1853, n° 1.

Vieillards en buste

993. *Tête de vieillard.*

H. 0m46. L. 0m54. — Vente L. D. V. (Louis de Veze) d'Amiens, décembre 1846.

994. *Vieillard* (Étude).

Vente Castillon, n° 30, 21 janvier 1853.

995. *Vieille femme.*

Coiffée d'une mante. Portrait d'une grande vérité.
N° 82, vente du baron Silvestre, en 1851.

996. *Vieillard.*

H. 0m43. L. 0m35. — Tête de vieillard très expressive.
Vente de M. le baron Martial Daru, 1827; vente du 26 mars 1833 (Henry, expert); 1867, vente du comte Lochis de Bergame, 3.010 francs.

997. *Vieille femme.*

Cette tête se trouve au musée de Madrid.

998. *Tête de vieillard.*

H. 0m66. L. 0m54. — De trois quarts, le tête découverte. Étude pour *La Malédiction*. Faisait partie de la collection du roi Georges III. Avait été donné au miniaturiste Arbaud de Lauzanne.
Vente du comte de Lamberty, avril 1868, 3.010 francs (Haro, expert).

999. *Tête de paralytique.*

H. 0m63. L. 0m53. — De profil, sur un oreiller, une étoffe brune au cou. Tête d'étude pour *La Dame bienfaisante*.
Au Musée de Montpellier. (Legs Febvre, 1837).

1000. *Vieillard.*

Le vêtement est garni de fourrures.
Gravé par Marcenay de Ghuy, 1764.
Avait, dit-on, été gravé par Greuze et retouché par Marcenay de Ghuy.

PASTELS

1001. *Buste de l'Accordée.*

H. 0m41. L. 0m33. — Étude pour la tête de la jeune mariée. Morceau très poussé.
En 1764, vente de la Live de Jully ; 1777, vente Randon de Boisset, n° 215. Avec le buste de *La Cruche cassée*, il était acheté 2.360 livres 3 sols par M. Broquard; vente G***, 31 janvier 1853, une esquisse de ce sujet. Une tête de jeune fille pour *L'Accordée* parut, en 1833, à la vente Caroline Greuze, 8 francs à David. Un portrait de *L'Accordée*, peint sur porcelaine, provenant d'un don de Greuze à Mme Beurée, passait à

la vente du 8 avril 1841. En 1865, vente Ducreux, une étude au pastel, 210 francs.

1002. **Bacchante.**

H. 0^m40. L. 034. — Pastel.
Tournée vers la gauche, blonde, couronnée de pampres ; la poitrine découverte, chemise blanche et écharpe violette. Expression de langueur. Vente 7 mai 1887 ; vente Hulot, 10 mai 1892, 500 francs. (Féral, expert).

1003. **Bacchante.**

H. 0^m43. L. 0^m43. — Couronnée de feuillages. Les cheveux blonds tombent en désordre sur les épaules qu'une draperie rose laisse à découvert. Signé : *Greuze, 1795.*
Vente Valori-Rustichelli en 1866, n° 93, 960 francs.

1004. **La Crainte.**

Cette figure passait, en 1825, à la vente Didot.

1005. **La Dame de charité.**

H. 0^m45. L. 0^m37. — Étude pour la figure de *La Dame de charité*. La tête penchée en avant, couverte du capuchon d'une mante grise.
Provenant de la collection Beurnonville, 1881 ; vente Calamard à Lyon, 1887 ; vente Hauptmann, 22 mars 1897, n° 12. Haro, expert). Gravé par Massard.

1006. **L'Effroi.**

H. 0^m40. L. 0^m32. — Jeune femme, la poitrine à demi découverte, est saisie de terreur. Ses cheveux sont retenus par un ruban.
Vente Martial Pelletier, du 21 avril 1870, n° 11 ; vente Hulot, en mai 1892, n° 152, 1.300 francs ; vente Couvreur, n° 1875.

1007. **Tête de jeune fille.**

Salon de 1765, n° 115. Appartenait au baron de Buzenval, inspecteur-général des Suisses.

1008. **Tête de jeune fille.**

H. 0^m40. L. 0^m32. — Vue presque de face, un ruban bleu attache les cheveux blonds ornés, à gauche, de fleurs blanches. Fichu de mousseline à rayures claires sur une robe bleue.
Vente Camille Marcille en 1876, n° 27, 205 francs.

1009. **Deux jeunes filles.**

H. 0^m46. L. 0^m41. — Vêtues et coiffées agréablement ; l'une des deux repose sa tête sur l'épaule de son amie.
1781, vente Pange, 440 livres, à Quesnay.

1010. **Jeune fille.**

Vente Marcille, janvier 1857, n° 35, une tête de jeune fille, 35 francs. N° 75, autre tête de jeune fille, 153 francs.

1011. **Buste de jeune fille.**

H. 0^m39. L. 0^m31. — En buste, de trois quarts, à gauche, la tête relevée. Un ruban dans les cheveux.

N° 29, vente 17 décembre 1900. Collection du comte de C***, (Castel), 1.000 francs.

1012. **La Prière du matin.**

H. 0^m59. L. 0^m50. — Jeune fille blonde, agenouillée, les mains jointes, les bras appuyés sur son lit, les regards levés au ciel. Elle est vêtue d'un peignoir blanc, les épaules recouvertes d'une mantille de taffetas noir, garnie de dentelles. C'est une répétition d'une partie du tableau conservé au Musée de Montpellier.
Vente du 26 janvier 1878, n° 16, 1.320 francs, à M. le baron de Beurnonville ; vente du baron de Beurnonville, 1881, n° 88, 19.000 francs ; vente Moreau-Chaslon, 8 mai 1886, 500 francs. (Féral, expert).

1013. **La Volupté.**

H. 0^m45. L 0^m36. — Buste de jeune femme, de face, la tête légèrement penchée sur l'épaule droite ; peignoir blanc orné d'une rose, laissant le sein gauche à découvert.
Vente du 22 mars 1792 ; vente Couvreur, mars 1875, 2.680 fr.

1014. **Jeune fille.**

Jeune fille souriant. Étude d'une des figures du *Paralytique*. Collection du docteur Benoît, n° 40.
Vente Fremy, 20 janvier 1859, n° 3, 205 francs.

1015. **Jeune fille.**

N° 23, collection du général marquis d'Hautpoul, en avril 1853.

1016. **Portrait de jeune fille.**

Dans le mouvement d'une personne attentive.
Les vêtements sont inachevés. Vente Aubert de Trucy, mars 1846.

1017. **Jeune fille assise.**

La gorge nue. Se regarde dans un miroir qu'elle tient sur ses genoux. (Schmith, expert).
Vente du 20 avril 1843. N° 159.

1018. **Portrait de jeune fille.**

Elle semble attentive. Pastel inachevé dans les vêtements.
Vente du 1^{er} mars 1846, n° 55.

1019. **Jeune femme.**

H. 0^m46. L. 0^m35. — Regardant en haut.
1779, vente Vassal de Saint-Hubert, 392 francs.

1020. **Jeune femme.**

H. 0^m29. L. 0^m24. — La tête de trois quarts, coiffée d'une fanchon de mousseline.
Vente Bergeret, fermier-général, 1786, n° 138.

1021. **Le Petit lever.**

Vente N***, du 26 janvier 1869. (Febvre, expert).

1022. *Jeune garçon.*

Vente du 30 novembre 1872. (Dhios, expert).

1023. *Tête d'enfant.*

Vente L. Thilha, en décembre 1876.

1024. *Jeune fille endormie.*

La tête appuyée sur un coussin.
Passait n° 160, vente du 20 avril 1843 ; se trouve n° 103, vente du 16 mai 1852.

1025. *Jeune fille.*

H. 0m39. L. 0m31. — Pastel.
De trois quarts, à droite, elle regarde en l'air; cheveux relevés retenus par un ruban ; le sein en partie découvert.
Vente du comte C***, du 17 décembre 1900, n° 29, 1.000 fr.

DESSINS

1026. *Jeune fille.*

Dessin aux trois crayons.
Vente Gailhard Walter, 1831. (Paillet, expert).

1027. *Portrait de jeune femme.*

H. 0m28. L. 0m22. — Dessin à l'estompe, sanguine et crayon noir.
Un fichu noué autour du cou, perles dans les cheveux.

1028. *La Rêverie.*

H. 0m31. L. 0m43. — Jeune fille couchée, le bras replié sous la tête.
Vente Caroline Greuze, en 1843, n° 30, à M. Marcille, 10 fr.

1029. *Volupté.*

H. 0m33. L. 0m50. — Jeune fille étendue, la tête appuyée sur un coussin, la main droite repose sur la hanche.
Vente Caroline Greuze, 1843, n° 31.

1030. *La Misère.*

Sanguine.
Femme accroupie, la tête appuyée sur la main. Ses cheveux sont en désordre et tout son corps affaissé.
Vente Caroline Greuze, en 1843, n° 32, à Faivre, 10 francs.

1031. *La Douleur.*

H. 0m43. L. 0m33. — Sanguine.
Pendant du précédent. Femme accroupie au pied d'un arbre et la main sur une urne renversée.
Vente Caroline Greuze, en 1843, n° 33, 25 francs.

1032. *La Douleur.*

H. 0m45. L. 0m32. — Sanguine au crayon.

Jeune femme couronnée de lauriers et regardant le ciel ; les mains sont jointes.
Vente du 5 décembre 1859 ; vente Siret, en 1863.

1033. *Le Coucher.*

C'est la figure du *Coucher* de Vanloo. La main gauche posée sur la toilette.
Vente Caroline Greuze, 1845, n° 35, 42 fr. 50.

1034. *Rêveuse.*

Contre-épreuve sanguine.
La tête renversée est appuyée sur la main. C'est le portrait d'une princesse romaine aimée de Greuze.
Vente Caroline Greuze, 1843, n° 39.

1035. *La Douleur.*

H. 0m57. L. 0m48. — Deux têtes exprimant la douleur.
1875, vente Saint-Maurice, 120 livres à Montval.

1036. *La Jalousie.*

Sanguine.
Tête de jeune fille traitée vigoureusement.
Vente de M. le marquis de Ribeyre, en mars 1872, 95 francs.

1037. *Jeune fille en prière.*

Vente Reyne, mai 1872. (Ch. Rouillard, expert).

1038. *La Poésie.*

Grande jeune fille, un peu raide, assise dans un fauteuil, la tête appuyée sur la main gauche et le coude sur une table chargée de livres.
Gravé par F.-A. Moitte, d'après un dessin du cabinet Damery.

1039. *La Fleuriste.*

Jeune fille en buste dans un cadre ovale. Les cheveux sont relevés.
Corsage ouvert, avec manchettes de dentelles. Elle tient une corbeille de fleurs dans laquelle elle a pris une rose, dont elle va respirer le parfum.
Gravé par F. A. Moitte.

1040. *Le Fou.*

Crayon rouge.
Vente à Anvers du 21 février 1559.

1041. *Deux jeunes filles.*

Dessin à l'encre de Chine.
Collection de S. A. le duc de Saxe-Weimar.

1042. *Tête d'Enfant.*

H. 0m28. L. 0m23. — Dessin à la sanguine.
De trois quarts à droite, les cheveux embroussaillés, la bouche parlante, les yeux expressifs.
Vente du 12 mars 1893, n° 8. (Febvre, expert).

CATALOGUE

1043. *Enfant caressant un chien.*

H. 0m20. L. 0m29. — Esquisse à l'encre de Chine.
Vente E. Calando, 12 décembre 1899, n° 82. (P. Rollin, expert).

1044. *Jeune fille.*

H. 0m42. L. 0m32. — Tournée vers la droite. Étude à la sanguine pour *L'Effroi*.
Collection de M. Ch. Drouet.

1045. *Jeune fille.*

H. 0m34. L. 0m28. — Tournée de trois quarts, à gauche. La tête est légèrement inclinée vers le sol. Cheveux frisés sur le front.
British Museum *(De Greuze ou de son atelier)*.

1046. *Étude de Jeune fille.*

H. 0m29. L. 0m40. — A la sanguine. De profil. Nue, agenouillée, les bras étendus.
Collection de M. Ch. Drouet.

1047. *Jeune garçon.*

H. 0m44. L. 0m32. — De trois quarts, vers la gauche. Coiffé d'un chapeau. Le cou est dégagé, les yeux arrondis par la surprise. Sanguine.
Collection de M. Ch. Drouet.

1048. *Homme.*

H. 0m41. L. 0m32. — Étude à la sanguine pour la tête du *Fils puni*.
Collection de M. Ch. Drouet.

PORTRAITS

1049. *Amici (la Signora)*, cantatrice.

H. 0m62. L. 0m48. — A mi-corps, cheveux bruns retenus par un ruban rouge; corset drapé et relevé de rubans.
Salon de 1759, n° 111, sous le titre : *Portrait de Mlle de Amici en habit de caractère*.
Etait acheté 159 francs par le marchand de tableaux Constantin; 1785, vente Godefroy, 360 livres ; vente Donjeux; repassait, en 1813, à une seconde vente Godefroy, n° 49; puis, en 1824, à la vente du cabinet Torras, 561 francs; en 1832, se trouvait en Angleterre, collection Lake (J. Smith, n° 166).

1050. *Alembert (Jean le Rond d'.)*

Pastel signé.
Vente du 18 novembre 1875, n° 85.

1051. *Angiviller (le comte d')*, Surintendant des Beaux-Arts.

H. 0m66. L. 0m50. — Salon de 1763. Au Musée de Metz.

1052. *Angoulême (Marie-Thérèze-Charlotte de France, duchesse d')*, fille de Louis XVI, 1775-1843.

De face, la tête tournée de trois quarts à gauche, les cheveux bouclés sont recouverts d'une écharpe de gaze noire flottante qu'elle retient, à gauche, de la main droite. Cette écharpe passe sur les épaules et couvre une partie de la poitrine nue.
N° 95, vente de M. le marquis de Saint-Cloud, 1864, (Laneuville, expert).

1053. *Angoulême (le duc d')*, enfant.

N° 92, vente Metzer, 27 avril 1857. (Febvre, expert).

1054. *Arnould (Sophie)*.

En 1825, à la vente Didot, passait un buste sous le titre : *L'Heure du rendez-vous*. C'est le portrait présumé de Sophie Arnould, à qui Massard a dédié *La Cruche cassée*. En 1843, vente Mainnemare, n° 16, *Portrait de Sophie Arnould*.
Adjugé, 7.900 francs. Collection Richard Wallace.

1055. *Babuti, libraire. Beau-père de Greuze.*

H. 0m59. L. 0m48. — Ovale.

« Le portrait est de toute beauté. Et ces yeux éraillés et larmoyants, et cette chevelure grisâtre, et ces chairs et ces détails de vieillesse qui sont infinis au bas du visage. Greuze les a tous rendus, et cependant sa peinture est large ». *(Diderot, Salon de 1761)*.
Salon de 1759, n° 113, et Salon de 1761, n° 71.
Ancienne collection de Mme Lyne Stephens.
Ce même sujet collection Kann, sous le titre : *Portrait d'un vieillard*.

1056. *Babuti, beau-frère de Greuze.*

H. 0m65. L. 0m50. — Ovale.
En buste, de trois quarts à droite; cheveux poudrés, cravate blanche, chemise à jabot, habit noir.
Vente du 10 février 1865; repassait, n° 201, vente Th. Basile, en avril 1883, 1.300 francs; 1885, vente Jules Burat, 500 francs; en 1870 à la vente du 4 juin, il monta à 1.600 francs.

1057. *Beauharnais (Joséphine de)*, femme de Napoléon Ier.

Ce tableau est dans la famille Bonaparte.

1058. *Beaulieu (Mlle Cécile des Farges de)*.

Ce portrait, acheté en 1864, par M. Cenat Moncaut, chez un marchand de curiosités, fut reconnu par un des parents de Mlle de Beaulieu.

1059. *Bertin (Édouard-François)*, enfant.

H. 0m46. L. 0m36. — Peintre paysagiste, né à Paris en 1797.
Exécuté dans les dernières années de la vie de Greuze. En buste, presque de face, les cheveux blonds retombent sur le front et sur les épaules ; col blanc, ceinture jaune, veste rouge doublée de noir. Les bras nus jusqu'au coude sont pendants et cachés par une tablette en pierre.
Collection Louise Bertin. Collection Léon Say.

1060. Bonaparte (Napoléon), lieutenant d'artillerie, 1789.

H. 0m56. L. 0m46. — Musée de Versailles, n° 4634.
L'habit et le gilet sont à l'état d'esquisse, la tête seule est terminée.
Acheté, en 1843, à la vente Caroline Greuze où il avait été retiré à 3.000 francs.
Passait, n° 62, à la vente du 26 mars 1844.
Une étude de ce portrait, à la même vente, fut acquise par M. Marcille, 36 fr. 5o.

1061. Bonaparte (Napoléon).

H. 0m42. L. 0m35. — En habit de général. De trois quarts, tourné vers la gauche, avec le haut collet brodé et la cravate noire.
Collection Meffre, 1845, 880 francs; collection Pinard. Exposé aux *Portraits du siècle*, en 1885; appartenait au comte de Las-Cases.
Gravé par A. Blanchard, pour le mémorial de Sainte-Hélène.

1062. Bonaparte (Napoléon), premier consul.

H. 0m70. — L. 0m55.
Debout, vêtu d'une tunique collante rouge. La main est appuyée sur une table couverte d'un tapis et chargée de papiers.
N° 96, vente Valori Rustichelli, en août 1866, 620 francs.
Exposé en 1885, aux *Portraits du siècle*. Appartenait à M. de Montifiore.

1063. Beaumarchais. Présumé de

H. 0m59. L. 0m48. — *(Attribué à Greuze)*.
Cheveux poudrés, cravate blanche, jabot de dentelles, habit violet; en buste et de trois quarts.
1884, vente Beurnonville, n° 92. Exposé en 1885, aux *Portraits du siècle*. Appartenait à M. J. Naudin.

1064. Bacherach, négociant à Saint-Pétersbourg.

« Le 11 novembre 1763, M. Bacherach a payé à M. Greuze, pour son portrait qu'il lui avait fait, vingt-cinq louis d'or. Le portrait n'était qu'un buste sans mains, mais parfait dans toutes ses parties. » (G. Duplessis, *Journal de Wille*).

1065. Baculard d'Arnaud (Eugène de).

H. 0m65. L. 0m54. — Ovale.
Vêtu d'une chemisette retenue par une écharpe bleue. La tête est de face, légèrement inclinée sur l'épaule droite; les cheveux blonds, relevés sur le front, retombent sur les épaules. Il tient dans ses bras un chat noir.
Peint en 1776. Donné au Musée de Troyes par Mme Eugène de Baculard d'Arnaud.

1066. Bouvard, médecin.

H. 0m56. L. 0m48. — Passait à la vente du 26 mai 1806.

1067. Baptiste aîné (Nic. Anselme dit).

H. 0m57. L. 0m45. — Pastel.
Acteur de la Comédie-Française. En buste, cheveux poudrés, habit bleu, gilet blanc et cravate de mousseline.
Exposé en 1860, au Louvre; appartenait à M. L. Godard.

1068. Baptiste (Mme), femme du précédent.

H. 0m57. L. 0m45. Pastel.
Coiffure à la victoire, robe de mousseline blanche, fichu de gaze rose noué sur le sein.
Appartenait à M. L. Godard, en 1860.

1069. Brionne (Mme la comtesse de).

H. 0m20. L. 0m20. — Dessin à l'encre de Chine.
Vente Martin Hermonowska, en 1853, n° 26.

1070. Belleville, pépiniériste du Jardin des Plantes.

Coiffé d'un chapeau gris à larges bords. Le vêtement n'est qu'indiqué.
Vente Everard, n° 45, Londres, mars 1855. (François, expert).

1071. Buffon (M. de).

Une esquisse de ce tableau, provenant de la vente du marquis de Chennevières, 1900, est au Musée de Tournus. On y lit : *Maquette du portrait de M. de Buffon, par J.-B. Greuze, 1778*. Représenté dans un ovale, en buste, encadré, habit rouge à boutons d'or et jabot de dentelles. Peinture à l'huile.

1072. Brinvilliers (Mme la marquise de).

H. 0m20. L. 0m27. — Sur bois. (Esquisse).
Représentée au moment où le bourreau la fait monter sur le bûcher.
Vente Gouvreur, 26 mars 1875, n° 238.

1073. Caffieri, sculpteur du roi.

H. 0m81. L. 0m65. — Portrait enlevé avec fougue.
Salon de 1765, n° 121.

1074. Catherine II, impératrice de Russie.

Dessin. Ovale.
En médaillon, de profil, la couronne sur la tête.
Gravé à l'eau-forte, par Gaucher, 1782.

1075. Camerena (Mme), belle-sœur du peintre, femme d'un officier général.

H. 0m62. L. 0m50. — Ovale.
Vue presque de face, les cheveux crêpés autour de la tête, au cou une large collerette plissée. Collection de Mme Paul Lacroix, à Paris.

1076. Calonne (de).

H. 0m80. L. 0m60. — De trois quarts, à gauche, les cheveux poudrés, vêtu d'un habit violet.
Exposé en 1885 aux *Portraits du siècle*. Vente de Mme de Lafaulotte, 1886, n° 445, 1.020 francs.

1077. Champcenetz (Mme la marquise de).

H. 0m63. L. 0m52. — Signé : *Greuze*, 1770. Ovale.
Jeune femme brune, en buste, aux cheveux noirs, à peine nuagés d'un œil de poudre; ils descendent en boucles sur les

épaules, qu'enveloppent les plis d'un peignoir de mousseline blanche.
Vente du 28 avril 1819, 201 francs à Bilaud ; 1874, vente Jacques de Reiset, à M. H. de Greffulhe.
Gravé par Morse.
Gravé dans la galerie des Dames Françaises, 1790. A figuré à l'Exposition organisée, en 1874, au Palais-Bourbon, en faveur de l'Œuvre des Alsaciens-Lorrains.

1078. *Crussol (Bailli de)*.

H. 0m55. L. 0m45. — Exposé en 1885, *Portraits du siècle;* appartenant à M. le marquis de Lavalette.

1079. *Clairon (Mlle)*, **actrice, 1723 à 1803.**

1834, vente Lucien Bonaparte, no 39, 10 francs.
Ancienne collection Arsène Houssaye.

1080. *Chartres (Portraits de Monseigneur le duc de et de Mademoiselle).*

H. 1m15. L. 0m81. — Ces deux portraits étaient sur la même toile.
Salon de 1763, n° 128.
« Je n'aime pas ce portrait ; il est froid et sans grâce (celui de Mademoiselle). Il est gris et cette enfant est souffrante, il y a pourtant dans celui-là des détails charmants, comme le petit chien. (Diderot) ».

1081. *Condorcet.*

Musée de Versailles. (Don de Mlle Cottini, 1899).

1082. *Courcelles (Mme de)*.

H. 0m80. L. 0m60. — Ovale.
A mi-corps, la tête presque de face et le corps de trois quarts ; assise dans un fauteuil, à sa toilette, en peignoir de mousseline agrémenté de rubans rayés blanc et rose. Une main est posée sur la poitrine, l'autre retient un fichu de gaze jeté sur les épaules. Cheveux relevés en nattes sur la tête.
Provenant du château de Chenonceaux ; appartient à Mme la comtesse Duchâtel. A figuré, en 1874, à l'Exposition des Alsaciens-Lorrains, Palais-Bourbon.

1083. *Courcelles (Mlle de)* **depuis comtesse Guibert, à 15 ans.**

H. 0m80. L. 0m60. — Ovale.
A mi-corps, debout, de trois quarts à droite. Cheveux relevés; robe, garnie de dentelles et de rubans, en partie cachée sous un tablier noir. Elle s'appuie sur une table et semble montrer le dessin du portrait de sa mère qu'elle tient des deux mains.
Collection de Mme la comtesse Duchâtel ; provient du château de Chenonceaux.

1084. *Courteille (Mlle de)*, **à l'âge de 15 ans.**

H. 0m77. L. 0m62. — Ovale.
Debout, vêtue de blanc; elle respire une rose qu'elle vient de prendre dans une corbeille placée sur son bras gauche.
Conservé dans la famille de Courteille jusqu'en 1848.
Avril 1860, vente de la comtesse Lehon, 6.000 francs.

1085. *Custine (Mme la marquise de)*.

H. 0m60. L. 0m48. — Appartient à M. le marquis de Dreux-Brézé qui l'exposa en 1865.

1086. *Chauvelin (Mme la marquise de)*, **âgée de 22 ans.**

H. 0m92. L. 0m72. — Presque de face, assise sur un sofa, le corps et la tête légèrement inclinés; elle a, sur les genoux, un chien havanais. Son visage est souriant; les cheveux, relevés et dégageant le front, sont frisés en rouleaux et poudrés. Une aigrette blonde ajoute à la coquetterie de cette coiffure. Elle est vêtue d'une robe de satin blanc et d'une veste à la Polonaise bordée de fourrures.
Exécuté en 1765. Vente d'Imécourt, 1877, 70.032 francs à M. Heine.
Collection du baron Alphonse de Rothschild.
Gravé par A. Lalauze, pour le catalogue de la vente d'Imécourt.

1087. *Choiseul (Mme la duchesse de)*. **Présumé.**

H. 1m60. L. 1m25.
En élégant costume de paysanne de l'époque. Elle arrose des fleurs; son fils, auprès d'elle, un panier de roses au bras, tient à la main un œillet.
Vente A. Couteaux en 1863. (F. Petit, expert).

1088. *Chenier (André)*.

Vente du 14 mars 1842, n° 16 (A. Véry, expert).

1089. *Contat (Mlle)*.

27 décembre 1844, n 105, retiré à 800 francs. (François, expert).

1090. *Duchanoy (M)*.

Exposé, en 1885, aux *Portraits du siècle*. Appartient à M. Duchanoy.

1091. *Danton (Georges-Jacques)*, **Présumé.**

H. 0m60. L. 0m38. — (*Attribué à Greuze*).
Cheveux courts, poudrés, col découvert, vêtement de velours à galons d'or.
Ancienne collection Ch. Colligny. Appartient actuellement à M. Turpain, à Nancy.

1092. *Denon (Dominique Vivant)*, **1747-1825.**

H. 0m62. L. 0m48. — Sur bois.
Représenté en habit noir, le coude appuyé sur le bord d'une table et tenant à la main une médaille d'or. Greuze avait 70 ans lorsqu'il fit ce portrait.
1826, vente Denon, 300 francs à l'expert Henry. Vente R***, en 1849. Actuellement au Musée de Cherbourg.

1093. *Dumouriez (Charles-François)*, **général français.**

De face, cheveux blancs roulés, habit noir à jabot de dentelles.
Appartient à M. Pradelle.

1094. **Duthé** (*Rosalie Gerard, dite Mlle*). **Actrice, 1750-1831.**

Figure dans le catalogue San-Donato sous le nom de *Flore*. C'est, dit-on, le portrait de la Duthé. La gracieuse déesse tient dans ses mains une guirlande de fleurs; l'amour qui l'accompagne apporte une couronne de roses.
Vente Nicolas de Demidoff, 1870, 18.000 francs à M. Arsène Houssaye.
Gravé à l'eau-forte par Courtry.
Portrait de Mlle Duthé, pastel signé. Vente du prince Tufialkin, 5 mai 1845, n° 48; vente du 15 décembre 1849.

1095. **Dezède ou Dezaide.**

En buste, de trois quarts, la tête penchée en arrière, les yeux levés au ciel. Il se dispose à écrire sur un cahier placé devant lui, sur une table. La main droite soutient sa tête.
Collection Gilbert, à Paris. Gravé sur bois par Gromont, d'après un dessin de Chevignard pour *Le Magasin Pittoresque*.

1096. **Ducreux** (*Léon*), **peintre de la reine Marie-Antoinette.**

Vente J. Ducreux, janvier 1865, 50 francs; appartient à Mme Renou.

1097. **Ducreux** (*Antoinette*), **filleule de Marie-Antoinette.**

Assise, la tête légèrement penchée, cheveux blonds bouclés, retenus par un ruban; vêtue d'une robe grise. Dans ses bras, le chien noir de l'avocat Gerbier.
1865, vente Ducreux.

1098. **Ducreux** (*baronne*).

H. 0m75. L. 0m63. — Pastel.
Décolletée, cheveux poudrés sous un bonnet de dentelles; vêtue d'une pelisse rouge garnie de fourrures; les mains cachées dans un manchon.
Vente Ducreux, 1865, 100 francs. Exposé en 1885, aux *Portraits du siècle*. Appartient à M. Witte.

1099. **Ducreux** (*Jules*).

Pastel. Il tient une palette.

1100. **Ducreux** (*Rose*).

Pastel. Elle est coiffée en cheveux, poudrée, le col entouré d'une large fraise.
1865, vente Ducreux, 34 francs.

1101. **Dusausse** (*Claude-Guillaume*), **peintre-décorateur à Châlon-sur-Saône.**

H. 0m53. L. 0m43. — Ce serait lui qui aurait donné les premiers principes du dessin à Greuze, son ami et son parent.
Ce portrait est encore dans la famille Dusausse.

1102. **Dupin** (*Mme*).

Greuze fit ce portrait au château de Chenonceaux.

1103. **Dauphin** (*Mgr le*).

H. 0m75. L. 0m48. — Salon de 1761, n° 98. En marge d'un livret de ce Salon, conservé à la Bibliothèque Nationale, de Saint-Aubin a esquissé un croquis de ce portrait.

1104. **Du Barry** (*Mme*).

Coiffée en cheveux et négligemment habillée d'un peignoir blanc orné de gros nœuds de rubans bleus.
Vente Mainnemare, février 1843, 1.500 francs.

1105. **Du Barry** (*Mme*).

Dans le costume d'un berger Pompadour. Veste de soie rose, cheveux poudrés et bouclés. Un petit chapeau est posé sur le coin de l'oreille. Exécuté vers 1770.
1866, n° 95, vente Valori Rusticheli, 2.405 francs; 1837, à la vente du marquis de Maisons, deux dessins à l'encre de Chine, pour le portrait de Mme Du Barry.

1106. **Demidoff** (*Paul-Nicolawich*).

En costume hollandais. Vente San-Donato, 1877.

1107. **Demidoff** (*Alexandre*).

Vente San-Donato, 1877.

1108. **Diderot.**

H. 0m39. L. 0m29. — Dessin au crayon noir rehaussé de blanc. Tête de profil tournée vers la gauche.
1857, vente Marcille, 135 francs; vente Walferdin, 1888, 200 fr. Gravé par A. de Saint-Aubin, par Benoit, par Dupin fils, par Gaucher, par Duhamel, par Ryder.
H. 0m59. L. 0m48. — Portrait présumé de Diderot. Habit de soie violette, gilet de satin blanc broché; la chemise ornée d'un jabot de dentelles.
Vente du 18 janvier 1869.

1109. **Duménil** (*Mlle*), **de la Comédie-Française.**

Dans le rôle de Calypso. Provenant de la collection François Lenormant, passait à la vente Moreau-Wolsey, 1869. (Féral, expert). *(Attribué à Greuze).*

1110. **Dores** (*M.*)

En buste, perruque poudrée, habit grisâtre. (Esquisse).
Vente du 17 mars 1886. (Féral, expert).

1111. **Demidoff** (*Le prince*), **enfant.**

H. 0m30. L. 0m28. — Dessin aux crayons noir et blanc, sur papier bleu. De face, en buste, le col de la chemise entr'ouvert, la tête penchée sur l'épaule gauche; il porte un vêtement garni de boutons.
Étude de même grandeur que le portrait peint, en 1802, par l'artiste, pour son protecteur, le commandeur Nicolas de Demidoff. Collection Roussel, à Bruxelles, en mai 1893. (Jules de Brunswère, expert).

1112. **Duval**, (**le médecin**).

H. 0m46. L. 0m38. — Figure en buste, grandeur naturelle, de profil, à droite.

Acquis en 1898, de M^me Manson, pour 2.000 francs. Musée du Louvre.

1113. *Dugazon (Louise-Rosalie).*

Sous le titre : *Portrait d'actrice*, se trouvait à la vente Georges, 27 mars 1851.

1114. *Ertborn (le chevalier Florent Van).*

Galerie de M. le comte Charles de Bergeyck à Anvers.

1115. *Fabre d'Églantine,* conventionnel.

H. 0^m60. L. 0^m48. — Ovale.
En buste, de trois quarts tourné vers la gauche, cheveux poudrés, cravate blanche, gilet jaune, habit noir à boutons de métal.
Musée du Louvre, collection La Caze.

1116. *Fagnan (Mme de).*

« Greuze a fait de M^me de Fagnan, ma grand'mère, le beau portrait que l'on voit dans la galerie du duc de Morny ». (Lettre d'Émile de Girardin à A. Houssaye).

1117. *Fagnan (Mlle de),* plus tard M^me *de Girardin.*

« Et de ma mère l'admirable portrait connu sous le titre de : *La Jeune fille à la colombe*, chef-d'œuvre acheté, en 1848, 35.000 francs, par M. Herfort aux héritiers du baron de Wilckenser. Actuellement collection Wallace ». (Lettre d'Émile de Girardin à Arsène Houssaye en 1876).

1118. *Farges (M. Boissier des),* officier des dragons de la reine.

Buste à l'état d'ébauche. La révolution empêcha Greuze de le terminer.

1119. *Farges (Mme des).*

Très beau portrait conservé dans la famille des Farges.

1120. *Farges (Le marquis Teyssier des).*

H. 0^m62. L. 0^m52. — Ovale.
En buste, de trois quarts à gauche; poudré, cravate blanche avec jabot de dentelles, gilet jaune et habit vert à revers rose avec boutons d'argent.
Vente E. Barre, 1894, 1.480 francs.

1121. *Fleury (Jean-Baptiste),* maître-chirurgien de la Faculté de Paris.

H. 0^m60. L. 0^m49. — Ovale.
De trois quarts à droite. Est coiffé d'une perruque poudrée; cravate blanche et jabot de dentelles, habit noir à brandebourgs.
Vente Camille Marcille, 1876, n° 39, 300 francs.

1122. *Fleury.*

H. 0^m80. L. 0^m63. — Le comédien vu à mi corps, tenant d'une main une bouteille et de l'autre un verre. Il est assis sur une chaise. De son habit violet s'échappent un jabot et des dentelles.

Ce portrait a été exécuté par Greuze, en 1774, sur une esquisse de Nattier que la mort surprenait pendant ce travail.
N° 97, vente de M. de Valori Rustichelli, avril 1866, 5.500 francs.

1123. *Franklin (Benjamin).*

Vêtu d'un large habit de velours rouge, garni de fourrures et d'un gilet de même étoffe, d'où sort un jabot de dentelles. Les cheveux retombent sur les épaules; yeux bleus pleins de douceur.
Musée de Douai, n° 166. Don Bra, 1852. *(Attribué à Greuze)*

1124. *Franklin.*

H. 0^m75. L. 0^m67. — Ovale.
Longs cheveux tombant sur un habit vert, garni de martre, cravate blanche, gilet blanc déboutonné.
Provient de la collection de l'abbé de Veri. N'est pas sorti de cette famille. Actuellement collection baronne de Précourt.

1125. *Fromont de Castille (Édouard).*

H. 0^m95. L. 0^m74. — *Attribué à Greuze.*
Enfant blond, assis de trois quarts à gauche, il est coiffé d'un chapeau, vêtu d'une veste et d'un pantalon jaune à raies bleues. Il caresse un chien blanc, tacheté de feu et de noir.
D'une main il tient une balle et de l'autre un petit fouet.
Paraît être *L'Enfant au chien*, gravé par Schlutze.
Collection de M^me Camille Lelong; exposé en 1897; à sa vente, mai 1903, n° 520, 22.300 francs.

1126. *Franklin (Benjamin).*

H. 0^m80. L. 0^m64. — Pastel, ovale.
En buste, n° 397, vente San-Donato, 1870.
Un portrait, ovale, figurait, en 1889, à l'*Exposition de la Révolution*, au Louvre. Il provenait de la collection Penon. Il avait passé à la vente du 6 mars 1849, n° 169. (Girard, expert).
Un dessin se voyait à la vente du 17 avril 1891. (Bloche, expert).

1127. *Fontenelle (Bernard Le Bovier de).*

Signé : *Greuze*, 1793. Musée de Versailles, 4374.

1128. *Gabriel,* architecte.

H. 0^m64. L. 0^m50. — Vu de trois quarts, en habit de velours gris et jabot de dentelles. La main gauche tenant un crayon est posée sur un carton à dessin.
Vente Duglere en 1853, 119 francs (Laneuville, expert). Collection de M. le comte de Schlesching. (Voir *Journal des Arts*, janvier 1902).

1129. *Gensonné (Armand).*

H. 0^m55. L. 0^m46. — Sur bois.
En buste, de trois quarts vers la droite, cheveux poudrés, gilet blanc, cravate blanche et habit noir fermé par un bouton.
Musée du Louvre, n° 378, collection La Caze.
Vente Bécherel, 1883, un portrait (H. 0^m45. L. 0^m34), en buste, de trois quarts, habit à collet relevé, présentant des analogies avec celui de la galerie La Caze, fut vendu 460 francs. En 1888, vente Pertuiset, 365 francs.

1130. Gluck (Christian), compositeur de musique.

H. 0m61. L. 0m47. — Ovale.
De face, vêtu d'une robe de chambre ponceau; le col ouvert laisse apercevoir un jabot de dentelles sur la veste bleue; tête nue, perruque poudrée, la main passée dans le gilet.
Vente Oppigez, 1882, 5oo francs à Duplessis. Avril 1887, vente Vibert, 2.000 francs. Actuellement collection du prince de Roumanie.

1131. Gougenot (Louis) abbé de Chezal Benoist, 1719-1767.

Ce portrait, peint en 1756 ou 1757, est un des meilleurs du maître.
Vente Metzer en 1857. n° 94.
Gravé par Dupuis.

1132. Gresset (Jean-Baptiste-Louis), poète français, 1709-1777

En buste, de trois quarts à droite, les cheveux poudrés et frisés, cravate blanche et jabot de dentelles.
Gravé par Hopwood.

1133. Greuze (Jean-Baptiste).

H. 0m74. L. 0m60. — Ovale. Figure en buste, grandeur naturelle.
De trois quarts, tourné à droite, cheveux bouclés et poudrés; cravate blanche flottante, gilet grisâtre et habit bleu à col rabattu. Salon de 1763.
Vente la Live de Jully, 1769, 3oo francs. Acquis, en 1820, de M. Spontini, 2.000 francs, par le roi Louis XVIII. Musée du Louvre, n° 264.
Gravé par Hesse en 1823; par Bordes; par Belliard; par Desmarets; par Nesle et Alophe.

1134. Greuze (Jean-Baptiste).

H. 0m65. L. 0m52. — Esquisse sur bois. Figure en buste, grandeur naturelle.
De trois quarts, la tête découverte, tournée à droite; col de chemise rabattu sur un vêtement gris. Paraît être le portrait exposé au Salon de 1761.
Vendu 3oo livres en 1769, vente la Live de Jully à M. Lenglier; 1845, vente de Cypierre, 430 fr. à M. La Caze. Musée du Louvre, salle La Caze.
Gravé par Léopold Flameng, 1862.

1135. Greuze (Jean-Baptiste).

H. 0m64. L. 0m54. — De trois quarts à droite, les cheveux relevés et poudrés. Robe de chambre violette, cachant un habit bleu à bandes jaunes; cravate blanche.
Provenant de la collection J. Duclos, 1890, vente Rotham 3,150 francs à M. Foinard. Vente du 10 juin 1893. (Féral, expert).

1136. Greuze (Jean-Baptiste).

H. 0m55. L. 0m45. — Un crayon à la main, vu de trois quarts, cravate blanche, cheveux poudrés.
Ce portrait a été donné par Greuze à son ami Ricci, le dentiste.
Vente Roche, 6 décembre 1855, 1.000 francs

1137. Greuze (Jean-Baptiste).

H. 0m50. L. 0m43. — De trois quarts à droite, cheveux bouclés et légèrement poudrés, habit brun jaunâtre à parements, col de velours bleu pâle. Un crayon dans la main droite. Semble âgé de trente cinq ans.
Acquis par Arsène Houssaye, en 1876, pour le Musée de Tournus.

1138. Greuze (Jean-Baptiste) Portrait présumé de.

H. 0m90. L. 0m71. — Assis à une table, la plume à la main, la tête penchée et tournée de trois quarts vers la droite.
Portrait peint pour le commandeur Nicolas de Demidoff. 1870, vente Demidoff, 6.5oo francs. 1882, vente Febvre, 4.3oo francs. En 1885, à l'exposition des *Portraits du siècle*, il appartenait à M Moreau-Chaslon. En 1892, à la vente comte Daupias, sous le titre : *Portrait d'homme*, il fait 9.000 francs.

1139. Greuze (Jean-Baptiste).

H. 0m53. L. 0m40.
Son portrait, vieux, fut exposé aux *Portraits du siècle*, en 1885; il appartenait à M. Abram.

1140. Greuze (Jean-Baptiste).

H. 0m71 L. 0m57. — (*Attribué à Greuze*).
En buste, cheveux blancs, habit bleu à grands revers, gilet rouge, cravate blanche.
1889, vente Secrétan, 4.100 francs.

1141. Greuze (Jean-Baptiste). Portrait présumé de.

H. 0m80. L. 0m60. — En buste, presque de face, la tête légèrement tournée à droite, cheveux courts et blancs; vêtement gris-verdâtre et gilet rouge. La cravate blanche laisse voir le cou.
Vente du marquis de Blaisel, 18 mai 1870, 5.000 francs.

1142. Greuze (Jean-Baptiste).

H. 0m60. L. 0m50. — (*Attribué à Greuze*).
De trois quarts, dans un costume d'atelier.
Vente du 1er avril 1882. (Haro, expert).

1143. Greuze (Jean-Baptiste).

H. 0m51. L. 0m47. — (*Attribué à Greuze*).
Exposé en 1804. Vente du marquis de Valori Rustichelli, avril 1866, 3.000 francs.

1144. Greuze (Jean-Baptiste).

« Cette magnifique peinture, dit le catalogue, provient de la loterie des enfants pauvres de Moscou, et a été offerte par S. M. l'Impératrice de Russie en 1863 ».
Collection C*** de Saint-Pétersbourg, novembre 1867; mise à prix, 10.000 francs.
Un portrait du peintre passait à la vente du 20 mars 1850, 53 francs.
Un T. ovale. (H. 0m38. L. 0m30).
N° 75, vente A. Giroux, 12 février 1851, 521 francs.
Collection Meynier Saint-Fal, n° 23, vente du 15 avril 1860, un portrait du peintre. (Febvre, expert).

Dans la collection Marcille, vendue en 1857, se trouvait ce même portrait. Habit gris, large col bleu rabattu, 180 francs, à M. Eudoxe Marcille.
H. 0m75. L. 0m60. — De trois quarts à droite, habit bleu, gilet jaunâtre, chemise à jabot garnie de dentelle blanche. Musée de Tournus.

1145. *Greuze (Jean-Baptiste)*.

Pastel.
Nous montre Greuze en 1754, tout jeune encore.
Collection Walferdin, 1880, 65 francs.

1146. *Greuze (Jean-Baptiste)*.

Pastel.
Exposé en 1847, à l'Exposition des artistes.
Cabinet de M. Mundlows Sano, n° 77, vente 14 mars 1853.

1147. *Greuze (Mme)*.

Pastel.
Pendant du précédent, n° 78, même vente. (Febvre, expert).

1148. *Greuze (Jean-Baptiste)*.

H. 0m39. L. 0m25. — Sanguine.
Greuze assis, dessinant, vu en pied et tourné de trois quarts à gauche.
Vente Eugène Tondu, n° 255, 1865.
Ancienne collection du duc d'Aumale.
(Exposé en 1879, aux *Maîtres anciens*).

1149. *Greuze (Jean-Baptiste)*.

Dessin. Vente Marcille, 12 janvier 1857, n° 76, portrait de l'artiste. Vendu 180 francs.

1150. *Greuze (Jean-Baptiste)*.

H. 0m13. L. 0m11. — Ovale.
Dessin au lavis et à l'encre de Chine sur papier blanc. Vu de profil.
1876, vente Trilha à M. G. Duplessis.
Gravé par J.-J. Flipart. Et à la manière noire, par un anonyme, à Paris, chez Bligny ; au trait, pour l'ouvrage de Mme de Valory, *L'Accordée de Village*, Paris, 1844.

1151. *Greuze (Jean-Baptiste)*.

H. 0m55. L. 0m48. — Assis, le bras gauche appuyé sur une commode ; il tient sur ses genoux un carton de gravures et regarde un tableau placé sur un chevalet. A la muraille est accroché un portrait de Rembrandt ; une palette est placée sur un tabouret.
N° 19, vente du 20 février 1862 ; vente du 1er avril 1882, *Greuze en costume d'atelier* (H. 0m60. L. 0m50). (Haro, expert).
Autre portrait de Greuze, gravé en 1875, par Varin : de profil à droite, cravate et jabot de dentelles.

1152. *Greuze (Mme Anne-Gabrielle Babuti)*.

H. 0m65. L. 0m48. — En vestale.
Les mains croisées sur la poitrine, les yeux levés au ciel, un voile ramené à grands plis sur la tête. Salon de 1761, n° 99.

En 1865, vente Boitelle, 14.000 francs. Actuellement collection de Mme la baronne d'Erlinger.

1153. *Greuze (Mme)*.

H. 0m80. L. 0m50. — Ovale.
Cheveux relevés ; longue tresse qu'elle relève d'une main sur ses épaules et qui tourne plusieurs fois autour de son bras. Tablier de taffetas noir sur une robe de satin blanc.
Portrait exécuté pendant une grossesse de Mme Greuze.
Salon de 1763, n° 133.

1154. *Greuze (Mme)*, (La Philosophie endormie).

H. 0m82. L. 0m65. — Pastel.
Le sein découvert. Assise et comme glissée sur une bergère, elle a la tête renversée de côté contre l'oreiller jeté sur le dossier du siège. Un battant-l'œil ouvert et flottant met autour de ses cheveux roulés la blancheur et la légèreté de son chiffonnage ; de ses deux bras abandonnés, l'un pose sur un livre ouvert que porte une table ; l'autre descend le long du corps ; sur ses genoux veille un carlin. A ses pieds, elle a laissé tomber son tambour à broder ; elle dort.
Exposé au Salon de 1765.
Gravé par G. M. Moreau, à l'eau-forte, terminé par Aliamet.
L'étude de la tête de *La Philosophie endormie*, sanguine, passait, en 1883, à la vente Montfort (rond encadré). Probablement celui qui se trouve au Musée de Tournus.
Gravé par Demeuse, imitation de sanguine, grandeur naturelle.

1155. *Greuze (Mme)*.

Étude de *La Mère Bien-Aimée*. Dessin à l'encre de Chine.
C'est en même temps l'étude de *La Philosophie endormie*.
« Comment se fait-il qu'ici le caractère soit décent, et que là il cesse de l'être ? les accessoires, les circonstances, sont-elles nécessaires pour prononcer juste des physionomies ». Diderot.
Ce dessin fut exposé au Salon de 1763, sous le n° 123.

1156. *Greuze (Mme)*, dame de charité.

H. 0m49. L. 0m31. — Collection de Goncourt, n° 119 ; titre : *Jeune Femme au seuil d'une porte*. Dessin au crayon noir et à la sanguine.
Étude d'après Mme Greuze, pour la composition gravée par Massard : *La Dame bienfaisante*.
Une étude semblable à la sanguine est au Musée du Louvre. Ce dessin provient de la vente Hope. (Féral, expert).
Gravé par Massard.
Un portrait de Mme Greuze, de profil, crayon noir et sanguine. N° 143, vente Febvre, en 1882.

1157. *Greuze (Mme)*, le Favori.

H. 0m81. L. 0m65. — Portrait de Mme Greuze, coiffée de blonde, tenant sur ses genoux un épagneul à longs poils noirs ; le chien agacé s'élance avec fureur en montrant les dents. Sa maîtresse le retient par un ruban, elle sourit. La figure est penchée en avant et la gorge découverte. Salon de 1765, n° 121.

1158. *Greuze (la mère de)*, portrait présumé.

H. 0m62. L. 0m53. — De face, le teint assez vif sous les cheveux blancs, les yeux sévères, la bouche pincée ; elle est

vêtue d'une robe grise sur laquelle est noué un fichu blanc brodé. Signé en bas, au milieu.
Vente du 15 mars 1893, n° 174. (Fabre, expert).

1159. Greuze (Mme).

H. 0^m57. L. 0^m46. — Sous le titre : *l'Etonnement*, portrait de M^{me} Greuze.
Costume de Roxane dans Bajazet. Coiffée d'unturban et vêtue d'une robe de satin blanc recouverte d'une pelisse violette. (Henry, expert).
Vente du 24 février 1818, 501 francs. Vente du 28 décembre 1899, sous le titre : *La Fierté*, 560 francs, à Simon.

1160. Greuze (Mme).

Souriante. Vêtue à la grecque; tunique retenue au haut du bras par un bracelet d'or; une peau de tigre sur l'épaule gauche laisse voir la poitrine à découvert. Cheveux châtains retombant sur les épaules.
Vente Parisez, janvier 1868.

1161. — Greuze (Claudine Roch), mère de l'artiste, femme de Jean.

De trois quarts. La tête couverte d'une marmotte de mousseline blanche retenue par un foulard de soie noire noué sous le cou ; robe brune ouverte et retenue sur la poitrine par un nœud de rubans, jabot et manchettes de dentelles ; les mains couvertes de gants de peau blanche laissant passer l'extrémité des doigts. Elle tient contre sa poitrine un livre à tranche dorée.
Provenant de la famille Roch.
En 1885, chez M. Nolin, curé de la paroisse Saint-Pierre, à Mâcon.

1162. Greuze (Jean-Louis), père de l'artiste.

Même provenance que le précédent. Emporté en Suisse lors de l'invasion de 1870. Est perdu.

1163. Greuze (Mlle), fille du peintre.

Le col est nu; la main se détache sur une draperie blanche et bleue. Une rose dans les cheveux.
Vente Caroline Greuze, 1842, n° 6, 1.500 francs.

1164. Greuze (Mlle), fille du peintre?

H. 0^m68. L. 0^m53. — A mi-corps, assise sur un canapé, presque de face, la tête appuyée sur la main droite ; les cheveux, courts et bouclés, sont ornés de perles.
Elle porte une robe blanche laissant voir le sein couvert d'une guimpe de gaze; une écharpe violette entoure les épaules.
Vente du marquis de Blaisel, 1870, 3.800 francs.

1165. Greuze (Mlle).

H. 0^m59. L. 0^m48. — A mi-corps, assise, la tête appuyée sur la main gauche ; de l'autre, elle tient un rouleau de musique. Robe bleue avec fichu de mousseline blanche ; un ruban dans les cheveux.
En 1883, vente Raymond-Sabatier, n° 68.
Un portrait de Mlle Anna Greuze avait figuré dans le cabinet de M. le comte de Nattes.

1166. Gabriel, architecte de Louis XV et de Louis XVI.

H. 0^m65. L. 0^m54. — Il tient un carton et un crayon de la main gauche.
Vente A. Dugleré, janvier 1853, 119 francs. (Laneuville expert). Collection du baron de Schlichting.

1167. Guibert, architecte des châteaux royaux.

H. 0^m81. L. 0^m65. — Ovale.
Il tient la tête d'une statue. Salon de 1765.
N° 23, vente du 29 novembre 1841 ; vente Robineau de Bercy, 1847, 500 francs ; vente R***, du 28 février 1849 (provenait du prince de Royan); vente du 2 février 1852.
Gravé par un anonyme.

1168. Gotha, (prince héréditaire de) et Saxe-Gotha.

H. 0^m48. L. 0^m40. — « Greuze lui a donné un air renfrogné et sombre qui s'accorde mal avec la sérénité ordinaire de son âme; mais enfin puisque ce prince est appelé à faire le métier de souverain, et que ce métier n'est pas plaisant, je pardonne à l'artiste. » Grimm.
Salon de 1756, n° 156.

1169. Grétry, musicien.

Assis dans un fauteuil, le bras posé sur un bureau et en train de composer. Divers instruments sont près de lui.
Vente du 29 janvier 1847, n° 89. (Simonet, expert).

1170. Hervey (Miss).

Ne serait-ce pas cette jeune fille de face, un éventail à la main gauche, assise dans un fauteuil Louis XV, un peu raide avec sa grande collerette plissée, qui fut gravée à l'eau-forte par Watelet ?

1171. Houard (M.), ou Ouare, marchand de vins à Beaune.

Passait en 1858 à la vente Jousselin; acheté 300 francs.

1172. Husard, fondateur de l'École de dessin de Nantes.

H. 0^m65. L. 0^m55. — Collection Metzel, avril 1857, n° 89.

1173. Jeaurat (Etienne), peintre, 1699-1789.

H. 0^m81. L. 0^m65. — De trois quarts, tourné à gauche. Assis dans un fauteuil, la tête couverte d'un bonnet de drap noir bordé d'or. Il porte une houppelande violette et un gilet noir. Salon de 1769.
Musée du Louvre. Acquis, 1824, à la vente Fleury, 1.800 fr.; vente François, 7 novembre 1860, une esquisse de ce portrait. On la retrouve vente Julien Courtois, 1876.
Gravé qar Staub; par Filhol.

1174. Jason (Louis), musicien.

H. 0^m51. L. 0^m43. — En buste, tête découverte, cheveux poudrés et frisés. Cravate blanche, habit fermé d'un seul bouton.
1836, vente Henry, 180 francs.

CATALOGUE

1175. **Hérault de Séchelles, enfant.**

H. 0m63. L. 0m46. — Ovale. (*Attribué à Greuze*).
Collection B***, 6 janvier 1889. (Féral, expert).
Vente du 3 avril 1903, collection Gérard de Contades, 23.000 fr.

1176. **Joseph.**

H. 0m68. L. 0m57. — Le modèle de l'Académie de peinture, Joseph, représenté tenant un ustensile de cuisine. Signé : *J.-B. Greuze, 1750.*
En 1760, vente du comte de Vence ; 1786, n° 26, vente Watelet ; 1818, vente Detaille, et enfin, 1851, vente de Vèze. (Laneuville, expert).

1177. **Levasseur (J.-Charles), graveur, 1734-1810.**

H. 0m65. L. 0m54. — Vêtu de noir, à l'espagnol, avec manchettes et col rabattu sur les épaules.
Ce portrait fut donné par Greuze et Levasseur à M. Descamps, directeur de l'Académie de Rouen.
En 1831, vente Le Tourneur. Le portrait de Levasseur a été brûlé, en mai 1871, dans l'incendie qui a détruit la majeure partie du cabinet de M. J.-E. Gatteaux.

1178. **Ledoux (Mlle Philiberte), peintre, élève de Greuze.**

H. 0m60. L. 0m50. — Sur bois.
A mi-corps, cheveux frisés ; robe blanche décolletée, écharpe bleue passée autour du corps. Elle est accoudée sur le bras gauche et tient une couronne.
Novembre 1841, vente P***, (Defer, expert) ; avril 1880, vente Walferdin, 3.000 francs ; 1889, vente Secrétan, 10.900 francs, à M. Sedelmeyer.
H. 0m50. L. 0m41. — Ovale. Esquisse. Les cheveux indiqués au bitume.
20 novembre 1841, vente Cousin, 284 francs, à M. Warneck.

1179. **Ledoux, frère de Mlle Ledoux.**

H. 0m44. 0m36. — Longs cheveux tombant sur l'habit.
1840, n° 109, vente Carrier ; 1880, n° 136, vente Walferdin, 3.000 francs au baron Ménard.

1180. **Laborde (Pauline de), baronne d'Escars.**

H. 0m60. L. 0m49. — Ovale.
En buste, de face, la tête penchée à gauche ; cheveux châtains partagés sur le sommet de la tête, retombant en boucles sur les épaules ; robe en satin blanc, écharpe sur les épaules.
1874, vente Delessert ; collection de M. le marquis de Laborde. Exposé en 1878 au Trocadéro.

1181. **Laborde (Mme de) Nettini.**

H. 0m40. L. 0m31. — Sur bois. Ovale.
C'est la tête grandeur naturelle de *La Mère Bien-aimée*. Appartient à M. le comte de Laborde.
M. Jacques Doucet possède une tête d'étude pour *La Mère Bien-aimée*. De trois quarts, à gauche, en buste, la tête rejetée en arrière. Coiffée d'un bonnet. Bouche entr'ouverte.

1182. **J. de Laborde.**

Dessin. N° 152, vente Defer-Dumesnil, mai 1901, 1.200 francs.

1183. **Laborde (Joseph de).**

H. 0m49. L. 0m33. — Crayon noir, rouge et estompe.
Profil à droite. C'est l'étude grandeur naturelle du chasseur dans *La Mère Bien-aimée*.
Vente Villenave, n° 445, 1842. Appartient au comte Léon de Laborde.

1184. **La Live de Jully (Ange-Laurent de). 1725-1775.**

H. 1m15. L. 0m90. — Assis, jouant de la harpe ; cheveux poudrés, robe de chambre de soie blanche, culotte courte.
Salon de 1759. En 1764, vente la Live de Jully. Actuellement à Paris, collection de Mme la comtesse de Goyon.

1185. **La Live de Jully (Ange-Laurent de).**

H. 0m62. L. 0m48. — Pastel.
A mi-corps, nu-tête ; en robe de chambre bleuâtre.
Salon de 1765. A la vente de la Live de Jully, en 1770, 300 livres à Langlier.
Autre portrait dessiné par Greuze en 1756.
En buste, de face, la tête regardant de trois quarts. Il est assis devant une table, tenant une plume de la main droite ; la gauche est appuyée sur un livre sur lequel on lit : *Les hommes illustres de France.*
Se trouve chez Mme la comtesse de Fitz-James. Provient de la famille de Goyon, alliée aux Montesquiou.
Gravé par A. de Saint-Aubin en 1760.

1186. **Lavoisier (Antoine-Laurent), chimiste, 1743-1794.**

H. 0m72. L. 0m62. — Tête nue tournée vers la gauche ; cheveux relevés et poudrés, cravate blanche et jabot de dentelles ; habit de soie foncée, gilet jaune broché de fleurs.
Vente Leroy-d'Estiolles, 22 février 1861 ; vente du 31 janvier 1862, n° 37, 1.750 francs. Appartient à Mme Ketzner.

1187. **Lebas (Jacques-Philippe), graveur, 1707-1783.**

Salon de 1755, n° 30.

1188. **Lœtitia.**

Brune aux yeux noirs, aux mains jointes.
Peint à Rome en 1756.
Gravé par Moles, sous le titre : *La Prière à l'Amour.*

1189. **Lamballe (Marie-Thérèse de Savoie-Carirignan, princesse de), 1749-1792.**

H. 0m33. L. 0m40. — Esquisse sur bois.
La princesse de Lamballe livrée au bourreau.
Vente du vicomte de Suleau, avril 1858 ; octobre 1877, vente de M. le comte A. P***
Dessin aux trois crayons, vente Nadault de Buffon, mars 1883, 540 francs.

1190. **La Pérouse (Jean-François de Galoup, comte de), navigateur.**

Collection Colmaghi, à Londres (cf. Th. Lejeune).
Ce portrait, fait par ordre de Louis XVI, porte la date de 1785.
Vente du 27 avril 1856, n° 18. (Laneuville, expert).

1191. *Lefebvre* (Mme).

La femme du diplomate du premier Empire est représentée jouant, d'une main, du forte-piano; son autre main, tenant une orange, est appuyée sur les touches.
Salon de l'an VIII, n° 175. Dans la famille de Goncourt.

1192. *Lecomte* (Marguerite).

H. 0m59. L. 0m50.
Dans ses bras, un petit chien qu'elle caresse. Coiffée d'un toquet noir, cheveux poudrés, mante noire sur les épaules.
Vente Nicolas de Demidoff, 1870, sous le titre : *Le Favori (Portrait de M^{me} Greuze)*. Acheté 60.000 francs par M^{me} A. de Rothschild.
Gravé par Courtry, pour cette vente. Gravé par Watelet, 1760, avec cette mention : Marguerite Lecomte, des Académies de Peinture et Belles-Lettres de Rome, etc.

1193. *Lenoir*, lieutenant de Police, 1732-1807.

De trois quarts, cheveux poudrés et frisés; cravate blanche nouée autour du cou.
Gravé par Chevillet en 1777.

1194. *Legrand*, marchand de tableaux.

H. 0m36. L. 0m29. — Dessin aux deux crayons, lavé d'encre de Chine.
A mi-corps, presque de face vers la droite; vêtement boutonné avec grande pèlerine; haute cravate blanche, cheveux longs et bouclés. Ancienne collection Pillet.
A figuré à *l'Exposition des dessins de Maîtres anciens*, 1789, École des Beaux-Arts.

1195. *Linguet* (Simon-Nicolas-Henri), littérateur, 1736-1794.

De trois quarts à droite; tête découverte, cheveux rejetés en arrière, cravate autour du cou retombant sur la poitrine, manteau garni de fourrures.
Gravé par Augustin de Saint-Aubin, 1780; et par un anonyme, au pointillé, d'après Saint-Aubin.

1196. *Louis XVI*.

1769, vente la Live de Jully; 1809, vente de lord Rendlesheim.
Gravé par Ingouf.

1197. *Louis XVI*.

H. 0m69. L. 0m50. — Debout, revêtu du manteau royal, la main sur le sceptre. C'est l'esquisse d'un tableau connu par la gravure.
Vente Caroline Greuze, 1843; vente Baroilhet, 1860, 860 fr. Probablement racheté par le possesseur; repassait, en 1872, à une seconde vente Baroilhet, 500 francs.

1198. *Louis* (Antoine), chirurgien et électricien, 1723-1792.

De face, tourné à droite. Assis dans un fauteuil devant une table chargée de papiers et de livres; tient de la main droite une plume. Habit ouvert, cravate blanche, jabot de dentelles.
Gravé par Cathelin.

1199. *Louis XVI*, jeune.

Collection du comte d'Hautpoult. Exposé en 1874.
Sous le n° 151, vente Casimir-Périer, en 1831, le portrait, *dans le style de Greuze*, d'un petit garçon tenant un lapin blanc, fut présenté comme étant celui de Louis XVI enfant. (H. 0m54. L. 0m43). (Laneuville, expert).

1200. *Lupé* (comte de).

H. 0m65. L. 0m48. — Exposé au Salon de 1763.

1201. *Lepécheux*, premier peintre du roi de Sardaigne.

H. 0m74. L. 0m62. — Vu de trois quarts, à mi-corps, tenant ses pinceaux et sa palette à la main. (Roux, expert).
Vente du 1er décembre 1831.

1202. *Lamballe* (Marie-Thérèse de Savoie Carignan, princesse de).

A mi-corps. La main gauche soutient les plis de la robe de satin vert, dont le corsage décolleté est lacé sur la poitrine; la main droite porte une fleur. Les cheveux poudrés, roulés autour de la tête, retombent sur le cou en grosses boucles. Une écharpe, lilas tendre, flotte sur l'épaule gauche; le coude droit est appuyé sur une console dorée. Les bras nus au-dessus du coude; dentelles aux manches.
Vente Duclerc, du 22 février 1847, n° 36.

1203. *Ledoux* (Claude-Nicolas), architecte, 1746-1806.

« Beau portrait, bien authentique », dit le catalogue.
Vente P***, artiste dramatique, du 10 février 1848, n° 43 (Defer, expert).

1204. *Louise de France* (Mme), fille de Louis XV, 1738-1772.

Ce tableau se trouvait, en 1890, à *l'Exposition du Mobilier* à l'École des Beaux-Arts.

1205. *La Tour* (le marquis de).

H. 0m73. L. 0m59. — Ovale.
De profil, tourné vers la gauche. Coiffé d'une calotte gris vert et vêtu d'une robe de chambre violette, laissant voir un gilet rougeâtre. Daté 1780. Appartenait à la famille de Valory, à Avignon.
Vente Gailhabaud, du 30 mars 1855, n° 27.

1206. *Larochefoucauld* (François et Alexandre de), fils du duc de Liancourt et de Mlle de Lannion.

H. 0m52. L. 0m41.
Deux enfants à mi-corps. L'aîné se présente de face, vêtu d'un habit vert à revers rose, garni de boutons d'acier. Son frère, appuyé contre lui, porte un habit gris avec col de dentelles.
Exposé à Paris en 1897. Collection de M. le duc de La Roche-Guyon.

1207. *Marans* (M. de).

Dessin. Exposé au Salon de 1763.

1208. *Martin (J.)*, musicien.

H. 0ᵐ80. L. 0ᵐ60.
En 1885, exposé à Paris aux *Portraits du siècle*. Appartient à M. Lenoir.

1209. *Mollien (la comtesse)*, enfant.

H. 0ᵐ60. L. 0ᵐ48. — Ovale.
Enfant de dix ans, en buste, de trois quarts à gauche. Ruban retenant des cheveux bouclés; elle est en chemise et serre contre sa poitrine une nichée de petits chiens. *(Exposition des Cent chefs-d'œuvre*, 1892). Appartient à M. Ernest Dutilleux.
Gravé sous le titre de *Fille aux petits chiens*.

1210. *Mollien (la comtesse)*.

H. 0ᵐ46. L. 0ᵐ39. — Ovale.
De profil, un ruban bleu retient les cheveux, un fichu de gaze couvre les épaules.
Étude pour : *La comtesse Mollien tendant les bras à son jeune enfant*.
En 1865, vente Morny, 925 francs. A nouveau, vente Morny, 1884, 10.750 francs. (Haro, expert).

1211. *Moreau (Monseigneur)*, évêque de Mâcon.

Par suite d'une délibération des États du Mâconnais, ce portrait avait sans doute été exécuté pour la salle des États.

1212. *Marie-Antoinette*.

Vente Peel à Londres, mai 1900, 1350 guinées (33.750 francs) à M. Wertheimer. *(Attribué à Greuze)*.
« Ce joli portrait n'est pas plus celui de Marie-Antoinette qu'il n'est de Greuze ». (Emile Dacier).

1213. *Mozart*, enfant.

Pastel. Collection prince de Roumanie.

1214. *Mercier (Mme)*, née Élisabeth-Louise-Claire Bochet.

H. 0ᵐ66. L. 0ᵐ53. — De face, inclinée à gauche, cheveux châtains, retenus par un nœud de ruban bleu et un rang de perles. Robe de mousseline blanche, décolletée. Le bras gauche est appuyé sur une table Louis XVI.
Collection Louis Auvray, à Tours.

1215. *Marie Stuart*.

Vente du 28 avril 1840. Collection provenant du château du Petit-Bourg. (Paillet et Gérard, experts).

1216. *Mongiraud (Mme de)*.

Miniature. Dans un médaillon.
Vente J. Ducreux, 1865.

1217. *M*** (Les quatre enfants de M. le comte de)*.

H. 0ᵐ11. L. 0ᵐ08. — Sur bois.
Vente Huard en 1836.

1218. *Mayer (Mlle)*.

Jeune fille aux colombes. Indiqué comme le portrait de Mˡˡᵉ Mayer.
Vente Rousseau de Mont-Louis, 1851, 39 francs. (Defer et Laneuville, experts).

1219. *Necker*, Présumé de.

H. 0ᵐ18. L. 0ᵐ15. — Petite esquisse ovale.
Vente Laforge à Lyon, mars 1869; en 1877, vente H. Ensmenger, n° 250. (Ch. Georges, expert.)

1220. *Ouare (M.)*, ou *Houard*, marchand de vins à Beaune.

Vente Jousselin, 1856, au comte de Nieuwerkerke, 300 francs.
Lithographié par Vanderbarch.

1221. *Olivier (Mlle)*, actrice du Théâtre de la Nation.

H. 0ᵐ55. L. 0ᵐ47. — En buste; robe blanche garnie de rubans bleus, ceinture de même couleur. La tête appuyée sur le bras gauche; toque bleue garnie de plumes blanches et rouges.
En 1856, vente Féréol, 1.610 francs. En 1868, vente Didier, 6.500 francs; en 1893, vente Denain, 15.000 francs. A figuré à l'*Exposition des Arts au début du siècle*, 1891.

1222. *O...y (comtesse d')*.

H. 0ᵐ41. L. 0ᵐ34. — En bacchante, la tête coiffée de pampres. Une draperie bleue, drapée sur les épaules, laisse le sein droit découvert. (Ch. Leblanc, expert).
Vente Gailhabaud, 30 mars 1855, n° 26.

1223. *Pange (Mlle de)*.

H. 0ᵐ42. L. 0ᵐ33.
Salon de 1763, n° 132.

1224. *Pange (Mme la marquise de)*.

Peint en 1770. De face, la tête penchée, avec un œil de poudre, les deux mains, effilées comme son visage, posées sur un coussin; vêtue d'une robe gris-bleu qui dégage la poitrine.
Exposé à Nancy, en 1875, par M. le marquis de Pange.

1225. *Pigalle (Jean-Baptiste)*, sculpteur, 1714-1785.

Salon de 1757, n° 116.

1226. *Orléans (le duc d')*.

Miniature.
A sa toilette, chemise garnie de dentelles, gilet vert brodé d'or, cheveux poudrés.
Vente Ducreux, 1865.

1227. *Piot-Danneville (Mme)*.

Jeune femme appuyée sur une colonne portant ces mots : *A l'Amitié*. Elle tient une lettre. Signé et daté 1798.
Était resté à Tournus, dans la famille Bessard, jusqu'en 1870. Vendu à cette époque avec le suivant, 18.000 francs.

1228. *Piot (Jean-Baptiste)*.

Ce marchand de domaines fut le père naturel de E. Piot, le collectionneur.

1229. *Piot (Françoise Barro)*, femme d'Abraham, morte en 1827.

H. 0m87. L. 0m67. — En buste, de trois quarts à gauche; coiffée d'un bonnet de mousseline; robe gris-bleu garnie de dentelles. Les mains, croisées sur la poitrine, tiennent un livre.
Œuvre de la jeunesse de Greuze. Vente Bessard, 1876. Au Musée de Tournus.

1230. *Piot* (le chanoine).

H. 0m73. L. 0m53. — De face, la chevelure poudrée; la main droite ramène un pan du manteau sur la poitrine.
Œuvre de la jeunesse de Greuze. 1876, vente Bessard. Au Musée de Tournus.

1231. *Polonaise (Jeune)*.

A la vente Du Barry, en 1777, était retiré à 500 livres. En Angleterre, à Hampton-Court. (Th. Lejeune).

1232. *Pompadour (J.-Antoinette Poisson)*, marquise de.

Ce tableau doit être à Londres, à Hampton-Court. (Th. Lejeune).

1233. *Porcin (Mme de)*.

H. 0m70. L. 0m50. — Ovale.
En buste, assise de face, tête nue, cheveux châtains parés de myosotis. Voile de tulle sur les épaules, robe de soie blanche ouverte; elle tient sur le bras gauche un petit chien épagneul, et, de la main droite, lui passe au cou une couronne de roses et de bluets.
Provient de la collection Livois. Au Musée d'Angers.
Lithographié par Gilbert.
Une copie se trouvait dans le cabinet du chevalier d'Armengaud. C'est peut-être le tableau du Musée de Lille?

1234. *Penthièvre (le duc de)*, fils du comte de Toulouse.

Pastel. Forme ovale.
Presque de face, poudré et portant l'habit bleu.
Vente du 2 avril 1875, 4.000 francs. (Haro, expert).

1235. *Piron*, Portrait présumé de.

H. 1m25. L. 0m96. — *(Attribué à Greuze)*.
Vu de face, assis dans un fauteuil, les jambes croisées; entr'ouvrant un livre d'une main et de l'autre jouant avec une tabatière.
Ce portrait a été attribué à Drouais.

1236. *Piron (Alexis)*.

En costume du matin; il est assis sur une chaise, tenant d'une main une prise de tabac et de l'autre sa tabatière. (Gérard, expert).
Vente du prince de la Paix, du 22 mai 1854, n° 17.

1237. *Rue (Don Joseph del)*, supérieur de la Congrégation de Saint-Maur.

En robe de bure, le capuchon relevé sur la tête chauve; assis devant une table chargée de papiers; la main droite relevée tient une plume.
Exécuté pendant le voyage de l'artiste en Italie, 1756.
Gravé par Moitte. Actuellement chez le comte de Murard, château de Bresse (Saône-et-Loire).

1238. *Roland (Mme)*.

Esquisse.
Billaudet, décembre 1841, n° 145.

1239. *Robespierre (Maximilien)*, 1759-1794.

Ovale. *(Attribué à Greuze)*.
Vente Germeau, mai 1868. Collection du comte de Rosebery.

1240. *Staël (Anne-Louise-Germaine Necker, baronne de)*.

H. 0m21. L. 0m16. — Sur bois.
De trois quarts, regardant le spectateur.
Vente Huard, 1836, n° 249.

1241. *Saint-Morys (M. de)*, conseiller au Parlement de Paris.

H. 0m65. L. 0m50. — Sur bois.
De trois quarts, cheveux poudrés, cravate et rabat de mousseline blanche tombant sur une robe noire à manches rouges. (Costume du Parlement de Paris).
Don de M. Clarke de Feltre, 1830, au Musée de Nantes.
Provient de la famille de Saint-Morys.

1242. *Saint-Morys (Etienne-Benjamin Kalard, comte de)*, enfant.

H. 0m65. L. 0m54. — Sur bois.
De trois quarts, cheveux bruns, veste de satin blanc; collerette tuyautée autour du cou; assis dans un fauteuil de velours rouge, devant une table, la main posée sur un livre ouvert. Deux roses dans un vase.
Musée de Nantes, n° 762. Même provenance que le précédent.

1243. *Silvestre (Louis de)*, maître à dessiner des enfants de France.

De trois quarts, la tête couverte d'une perruque poudrée et frisée, habit à gros boutons laissant voir la cravate blanche et le jabot de dentelles. La main gauche est appuyée sur un carton de dessin.
Salon de 1755. Appartient à M. le baron de Silvestre.
Gravé par Augustin de Saint-Aubin à l'état d'eau-forte avec la lettre.

1244. *Stainville*, ambassadeur de France à Rome.

Peint en Italie en 1756. (Voir voyage de l'abbé Barthélemy).

1245. *Stainville (Mme)*, femme de l'ambassadeur.

Peint en Italie, 1756.

CATALOGUE

1246. **Rousseau (Jean-Jacques).**

Dessin au crayon noir.
Vente C***, 16 avril 1884. (Clément, expert).

1247. **Strogonoff (le comte Alexandre de)**, âgé de cinq ans.

H. 0m46. L. 0m38. — En buste, de trois quarts à gauche, cheveux blonds tombant en boucles sur les épaules; vêtu d'une casaque blanche boutonnée sur le devant et garnie d'une collerette retombant sur les épaules.
(Voir : *Deux œuvres de Greuze*, par Alfred Prost. Paris, 1905, in-8°).
Musée de Besançon, 1905. Legs Paris.

1248. **Strogonoff (Paul de).**

Gravé par Legrand, en ovale, avec la légende : *L'Amour et l'Amitié par moi sont couronnés.*
Vêtement blanc, à large collerette plissée retombant sur les épaules.

1249. **Saint-Val (Mlle de)**, actrice du Théâtre de la Nation.

H. 0m54. L. 0m44. — De profil à gauche. Costume oriental du rôle des *Trois Sultanes*.
Vente Laurencel, 1834; vente Devèze, n° 22, mars 1855 (Laneuville, expert). Vente S. du 8 avril 1870; vente Couvreur, 26 mai 1875.

1250. **Saint-Val (Mlle de)**, du Théâtre de la Nation.

Vente Guéting du 19 janvier 1848, n° 29.

1251. **Talleyrand (prince Ch.-Maurice)**, portrait connu sous le titre :

H. 1m25. L. 1m05. — Cheveux longs, gilet blanc, culotte courte et bottes à revers jaunes. Assis, le coude appuyé sur le dossier d'un fauteuil, la main droite étendue sur le piédestal d'une statue.
Peint en 1793. Vente Caroline Greuze, 1843; 1845, vente Meffre, 1.500 francs.
Collection de M. Chaix d'Est-Ange.
(*Talleyrand étant mort en 1754, ce n'est donc pas lui qui est reproduit*).

1252. **Tassart (Mme).**

H. 0m81. L. 0m65. — Salon de 1765. En 1860, vente R..., 1.000 francs.

1253. **Tessier des Farges (le marquis).**

Vente Barre des 25-26 janvier 1894, 1.480 francs. (Mannheim et Bloche, experts).

1254. **Théroigne de Méricourt (Anne-Joseph Terwage, dite).**

De trois quarts à gauche, coiffée d'un bonnet garni de rubans et de lilas. La robe décolletée laisse voir le haut de la poitrine. Ceinture nouée au corsage.
Collection Furtado-Heine.

1255. **Tupinier (Jean)**, jurisconsulte.

H. 0m60. L. 0m50. — Sur bois.
De trois quarts; habit noir à boutons de métal, cravate blanche, gilet gris à revers blancs. Il tient une plume de la main droite; le coude appuyé sur une chaise.
Ce portrait, signé *J.-B. Greuze*, fut fait en 1797. Il est resté dans la famille Tupinier, à Cuisery (Saône-et-Loire).

1256. **Valvende (Mme de la).**

H. 0m75. L. 0m59. — Ovale.
Assise dans un fauteuil. Un peignoir de mousseline blanche, dont elle tient d'une main les cordons dénoués, laisse voir la gorge; des fleurs blanches, artificielles, ornent les cheveux relevés en nattes au sommet de la tête.
En 1853, à la vente du 7 juin, provenant de la collection Charles Purvis, de Londres, fut adjugé à 4.501 francs. (Georges, expert). (Décrit par J. Smith. Catalogue raisonné).

1257. **Viette (Mme de).**

H. 0m60. L. 0m49. — Ovale.
A mi-corps, cheveux blonds frisés, serrés par un ruban bleu orné de fleurs; robe bleue, décolletée, bordée d'un galon d'or, fichu de gaze sur l'épaule gauche.
Vente A.***, 31 mars 1842; collection du comte de Belleval; 1883, vente du baron de Beurnonville, 10.100 francs.
Gravé par Mordant, pour cette vente.

1258. **Watelet (C-.H)**, littérateur, dessinateur, graveur, 1718, 1786.

H. 0m96. L. 0m81. — Salon de 1763.

1259. **Le même.**

H. 1m45. L. 1m03. — Il tient un compas et considère une statuette en bronze, de la Vénus de Médicis.

1260. **Le même.**

Dsssin. Debout, accoudé à une fenêtre, regardant une carte ou un dessin. A côté de lui, sur une table, un buste, des livres; sur un fauteuil, une épée; derrière lui, un chien.
Gravé à l'eau-forte, par Watelet.

1261. **Vigée-Lebrun (Mme)**, peintre.

Assise, à mi-corps, cheveux blonds retenus sur le sommet de la tête par une sorte de turban blanc; la robe blanche, entr'ouverte sur la poitrine, laisse voir la gorge; ceinture bleue. Le bras gauche est appuyé au dossier d'un canapé.
Peint vers 1801. Collection du baron le Pic, à Poitiers. (Ce portrait a été restauré).

1262. **Wille (Jean-Georges)**, graveur du roi, 1715-1808.

H. 0m60. L. 0m50. — Expression forte et énergique, teint fleuri, regard coloré mais un peu dur. Les cheveux sont légèrement poudrés; il porte un habit de soie noire, un jabot de dentelles et un gilet de brocart.

Peint en 1763. Exposé au Salon de 1765, n° 118. Vente du chevalier de Soleau, vers 1830. (Haro et Laneuville experts). Vente du 21 mars 1840, cabinet M. T***, n° 56 ; vente du 6 avril 1840, n° 110 ; 1869, vente Delessert, 28.800 francs, à M^{me} Ed. André.

Gravé par Muller, 1776 ; par G. Lévy ; par Gilbert, sur bois ; par Robert, dans *La Gazette des Beaux-Arts*.

1263. *Du même.*

A la vente du chevalier Coninck de Merckem, à Gand, 4 avril 1856, un portrait de Wille fut vendu 1.000 francs à M. Van Mark, de Liège.

1264. *Wille (Jean-Georges).*

H. 0^m41. L. 0^m31. — Un autre portrait de Wille se trouve au Musée d'Autun.

1265. *Wille (la femme de).*

Exposition du mobilier à l'École des Beaux-Arts, 1890.

1266. *Vernet (Joseph).* **Présumé de.**

H. 63. L. 49. — En 1851, vente Giroux, 682 francs.
Vente de M. de W***, 24 mars 1844, n° 56. (Remoiselet, expert).

1267. *Valreas* ou *Valras (Henri-Constance),* évêque.

Au Musée de Mâcon, provient de la collection Ronot.

1268. *Orléans (le duc d'),* père de Philippe-Égalité.

H. 0^m51. L. 0^m32. — Crayon rouge et noir, estompe.
Debout, la main gauche appuyée sur une canne, la droite dans la poche de l'habit.
1810, vente Paignon-Dijonval, n° 392 ; vente Defer, 1842, 60 francs pour le Musée du Louvre.
Gravé à l'eau-forte par de Goncourt.

1269. *Vestris,* père.

En buste, la tête nue, le regard assuré.
Vente Tardieu, février 1847.

Inconnus.

1270. *La Femme aux roses.*

H. 0^m55. L. 0^m45. — Vêtement de soie grise, décolleté sur une guimpe blanche ; des roses au corsage et dans les cheveux.
1873, vente Poncelet d'Auxerre, sous le titre : *Portrait présumé de Marie-Antoinette* ; en 1893, n° 65, vente du 13 mars (Febvre, expert).

1271. *Femme.*

H. 0^m59. L. 0^m51. — Coiffée d'un chapeau noir orné d'une plume blanche ; la tête appuyée sur la main gauche. Écharpe noire sur vêtement de mousseline.
N° 103, vente du prince de Caraman, 1830.

1272. *La Veuve.*

H. 0^m54. L. 0^m43. De trois quarts, couverte d'un voile noir, robe de la même couleur ; le haut de la collerette est garnie de mousseline.
1827, vente Larochefoucault-Liancourt ; 1831, n° 101, vente Letourneur ; 1843, vente H... et L..., 765 francs.

1273. *Femme au chapeau de paille.*

Portrait présumé de la femme de Greuze. Elle est coiffée d'un chapeau de paille.
Vente G. Polivanoff, 30 novembre 1842, n° 39, 500 francs.

1274. *Inconnue.*

H. 0^m54. L. 0^m44. — Ovale.
Brune, cheveux poudrés, ornés d'une guirlande de roses. La robe de soie bleue est ouverte et bordée d'une haute garniture. Bouquet de giroflées à la ceinture.
Vente du duc de Morny, en 1865, n° 103, 6.100 francs. (Laneuville, expert).

1275. *Une actrice.*

H. 0^m60. L. 0^m48. — Vente Casimir-Périer, en 1832, n° 130, (Laneuville, expert).

1276. *Un homme de lettres.*

H. 0^m66. L. 0^m58. — Sur bois.
De trois quarts, cheveux poudrés, cravate blanche, habit brun, gilet jaune à revers ; la main gauche à plat sur un livre posé sur une table.
Vente de Beurnonville, 1884.

1277. *Mme la marquise de***.*

H. 0^m92. L. 0^m73. — Représentée accordant une guitare.
Salon de 1759, n° 119.

1278. *Un grand seigneur.*

H. 0^m64. L. 0^m54. — Habit de velours bleu ; gilet tissé d'or et d'argent d'où s'échappe un jabot de dentelles. La croix de Saint-Louis sur la poitrine.
Vente Boitelle, n° 61, 1866, 2.950 francs.

1279. *Femme âgée.*

H. 0^m80. L. 0^m64. — En buste, coiffée d'un bonnet blanc à gros plis qu'entoure une étoffe noire nouée sous le menton. Elle est vêtue d'un mantelet noir et d'une robe bleue ; autour du bras gauche, des dentelles blanches. La main droite dans un manchon.
Vente Camille Marcille, n° 38, 1876, 1.100 francs, au baron de Beurnonville ; en 1881, n° 87, vente Beurnonville.

1280. *Jeune femme.*

H. 0^m48. L. 0^m42. — De trois quarts à droite ; la tête coiffée d'un large chapeau de paille garni d'une églantine et d'un bluet. Robe blanche, collerette laissant voir le cou et une partie de la poitrine.
Collection Marcilly. Exposé en 1885, aux *Portraits du siècle.*

CATALOGUE

1281. *Inconnu.*

Portrait de M^{lle} de*** sentant une rose.
Exposé au Salon de 1759, n° 111.

1282. *Inconnu.*

H.0^m70. L.0^m60. — Portrait de M***, docteur de la Sorbonne.
Exposé au Salon de 1759.

1283. *Inconnu.*

H. 0^m60. L. 0^m52. — De trois quarts, à gauche, perruque blanche, et vêtements noirs. Musée de Marseille.

1284. *Jeune homme.*

H. 0^m59. L.. 0^m39. — (*Attribué à Greuze*).
L'habit bleu garni d'un collet noir, le cou enveloppé d'une cravate rose qui retombe sur la poitrine. Cheveux poudrés.
Musée de Grenoble. Recueilli par l'administration lors de sa fondation, en l'an VIII.

1285. *Inconnu.*

H. 0^m65. L. 0^m50. — Sur bois. Ovale.
Tient une plume de la main droite.
Collection Eudoxe Marcille. Exposé, en 1885, n° 115, *Portraits du siècle*.

1286. *Inconnu.*

H.0^m47. L.0^m38.— Homme vêtu de gris, les cheveux poudrés.
Vente Laperlier, 1886, 6.000 francs. (F. Petit, expert).

1287. C***.

Dans un paysage avec sa femme.
Exposé au Salon de l'an VIII, n° 178.

1288. *Inconnu* (homme).

H. 0^m65. L. 0^m54. — Ovale.
De trois quarts à droite, vêtu d'un habit havane, cheveux poudrés et jabot de dentelles.
Musée de Tournus. (Dépôt de l'État, 1872).
Provenant de la collection Louis La Caze, n° 135.

1289. *Inconnu.*

H. 0^m46. L. 0^m40. — Portrait de femme.
Collection Loyseau d'Entragues.
A figuré à l'Exposition organisée en 1874 en faveur de l'*Œuvre des Alsaciens-Lorrains*.

1290. *Femme âgée.*

H. 0^m70. L. 0^m49. — Coiffée d'un turban et vêtue d'un costume verdâtre.
Peint dans la vieillesse de Greuze. Vente de M. le chevalier de D***, 23 mars 1824. (Laneuville, expert).

1291. *Vieillard.*

H.0^m67. L.0^m50.— Signé à droite, dans le fond: *Greuze, 1779*.
Vente du 25 mai 1866. (Dhios, expert).

1292. *Portrait d'enfant.*

H. 0^m41. L. 0^m32. — Vu à mi-corps, de trois quarts à gauche; vêtu de blanc; le cou potelé, très dégagé. Il avance le bras droit, le gauche est ployé; cheveux blonds tombant sur les épaules.
Vente du prince Galitzin, à Bruxelles, 1870; vente E. Kums, à Anvers, 18 mai 1898, 4.000 francs.

1293. *Portrait d'une jeune femme.*

H. 0^m59. L. 0^m48. — Vêtue à l'antique; bras nus, bracelet de perles au-dessus du poignet; des roses blanches retiennent un voile fixé dans la chevelure. Elle lève les yeux au ciel.
Collection Tabourier en 1898, n° 98, 3.100 francs.

1294. *Portrait d'un docteur.*

H. 0^m55. L. 0^m41. — Buste d'un homme âgé.
Vente de M^{me} la comtesse de Mergez, n° 16, 26 mars 1870.

1295. *Une Cantatrice.*

H. 0^m60. L. 0^m48. — Assise dans un paysage, à mi-corps, vêtue d'une robe bleue avec fichu de mousseline sur les épaules; cheveux blonds et abondants, serrés par un ruban bleu. A la main, une partition.
Vente du 22 mars 1872. (Féral, expert).

1296. *Jeune homme.*

De face et la tête nue; le col de la chemise rabattu sur un habit lie de vin.
Vente B***, à Saint-Germain-en-Laye, 17 mars 1854. (Georges, expert).

1297. *Homme de loi.*

H. 0^m66. L. 0^m54. — Sur bois.
Assis devant un bureau, occupé à écrire. La figure de trois quarts vers la gauche, dans l'attitude de la réflexion; habit bleuâtre.
Vente du 22 février 1872, n° 6, 6.200 francs. (Féral, expert).

DESSINS

1298. *Un Chanoine.*

H. 0^m15. L. 0^m11. — Dessin au crayon rouge. Ovale.
On ne voit que la tête et le commencement des épaules.
Vente Simon, 1862, 70 francs.

1299. *Inconnue* (femme).

H. 0^m59. L. 0^m49. — Ovale.
De trois quarts à droite, cheveux grisonnants relevés en arrière, vêtue d'une robe de soie jaune recouverte d'une pelisse bleue bordée de fourrure.
Exposé à Paris en 1897. Appartient à M. H. J., provenant de la collection Eudoxe Marcille.

1300. *Homme.*

H. 0^m66. L. 0^m54. — Ovale.

Il est représenté assis, tenant d'une main un livre posé sur ses genoux.
Vente du 4 mars 1897. (Haro, expert).

1301. *Jeune homme.*

H. 0^m15. L. 0^m12. — Dessin à la pierre noire, rehaussé de blanc. Signé.
Il est vêtu d'un costume Louis XVI.
Musée d'Alençon, n° 245, don de M. Godard, 1865.

1302. *Homme.*

H. 0^m35. L. 0^m30. — Crayon noir et estompe.
A mi-corps, la tête tournée vers la droite; cheveux blonds, bouclés; il porte une cravate blanche et un habit à large col rabattu.
Vente L. Decloux, 15 février 1898, 1.955 francs.

ÉTUDES ACADÉMIQUES

DESSINS

1303. *Académie.*

H. 0^m38. L. 0^m49. — Estompe, crayon rouge et noir.
Homme nu, assis de profil à gauche, la jambe droite étendue, la tête baissée, appuyée sur les mains croisées. Le genou gauche replié. (Signé : *Greuze, 1758).*
Provenant de la collection de l'Evêque de Callinique. A la Bibliothèque Nationale.

1304. *Homme nu, assis.*

H. 0^m38. L. 0^m29. — Sanguine sur papier gris.
1810, vente Paignon-Dijonval, n° 3.693. Au Musée de Montpellier. Don Fabre. Signé à droite.

1305. *Jeune homme debout.*

Sanguine.
Vu de dos, n° 53, vente Caroline Greuze, 1843.

1306. *Homme nu, debout.*

Sanguine.
N° 173, vente Carrier, 10 mars 1846. (Thoré, expert).

1307. *Homme nu, suspendu par les mains.*

Sanguine.
N° 174, vente Carrier, 1846, 200 francs.

1308. *Femme.*

H. 0^m46. L. 0^m24. — Crayon noir et blanc sur papier gris.
1810, vente Paignon-Dijonval, n° 3.692.

1309. *Homme assis, tirant sur une corde.*

H. 0^m39. L. 0^m48. — Sanguine.
Daté de 1739. N° 263, Musée de Montpellier ; don Fabre.

1310. *Femme nue, assise.*

H. 0^m46. L. 0^m38. — Sanguine.
Les deux mains placées devant la poitrine. Étude probable pour *La Charité romaine.*
N° 29, vente Caroline Greuze, en 1843, 30 francs. Collection E. Strauss.

1311. *Femme nue, assise.*

H. 0^m29. L. 0^m42. — Sanguine.
Elle regarde avec effroi vers la gauche.
1880, vente Walferdin, 215 francs; vente de M. le baron de Schwiter, 1883.

1312. *Femme nue, assise.*

H. 0^m45. L. 0^m37. — Sanguine.
Signé des initiales de l'artiste.
Vente Laperlier, 1879, 60 francs ; sous le même titre : *Etude pour la Madeleine*, 1883, vente Schwiter.

1313. *Le Sommeil.*

H. 0^m36. L. 0^m50. — Femme nue, couchée, vue de dos, en raccourci.
N° 34, vente Caroline Greuze, 1843.

1314. *Jeune fille nue.*

H. 0^m39. L. 0^m32. — Sanguine.
Assise et de dos.
N° 36, vente Caroline Greuze, 1843 ; retirée à 25 francs.

1315. *Femme nue.*

Sanguine.
Debout, près d'une draperie qui indique un lit.
N° 38, vente Caroline Greuze, retirée à 15 francs.

1316. *Femme nue.*

Accroupie de dos.
Collection H. Gibert, à Aix.

1317. *Femme nue.*

Sanguine.
N° 151, vente Claret, architecte, en décembre 1850. Ce même sujet passait n° 360, vente du 13 avril 1863.

1318. *Femme nue.*

H. 0^m59. L. 0^m37. — Crayon noir et sanguine.
Vue de dos, une main posée sur l'angle d'une toilette; la jambe gauche appuyée sur un fauteuil.
Vente Caroline Greuze, n° 35, sous le titre : *Le Coucher*, 42 fr. 50 ; n° 121, vente de Goncourt, 1897, 600 francs ; n° 30, vente A. Marmontel, 28 mars 1898, 600 francs.

1319. *Jeune fille nue.*

H. 0^m43. L. 0^m34. — Sanguine.
Accroupie et tournée vers la gauche. Étude pour une composition gravée sous le titre : *Les premières leçons de l'Amour.*
Vente L. Decloux, février 1898, 380 francs.

CATALOGUE

1320. *Figure de femme nue.*

Sanguine.
Debout, de dos. Le bras étendu repose sur une draperie.
N°37, vente Caroline Greuze, 1843, 10 francs.

1321. *Femme nue soulevant une draperie.*

Sanguine.
N° 40, vente Caroline Greuze, contre-épreuve, 10 fr. 50.

1322. *Innocence.* (Femme nue, assise).

Sanguine.
N° 76, vente Marland, 1881.

1323. *Femme nue, couchée.*

Sanguine. Au verso : *Un intérieur villageois.*
N° 101, vente du 2 février 1844.

1324. *Femme nue, de dos, allant se mettre au lit.*

Crayon noir et sanguine.
N° 376, vente Defer, mars 1859, 37 francs.
(Réminiscence du *Coucher à l'italienne*, de Vanloo.)

1325. *Jeune fille nue.*

Sanguine.
Étude pour *La Dame bienfaisante.*
Vente Walferdin, 1860, 10 francs.

1326. *Jeune fille nue, couchée.*

Contre-épreuve.
Vente Desperret, juin 1865.

1327. *Jeune fille entrant au bain.*

Lavis et encre de Chine.
N° 243, vente Daigremont, 1866.

1328. *La Source.*

H. 0^m49. L. 0^m31. — Sanguine.
Jeune fille nue, le bras appuyé sur une urne renversée.
Vente du 20 décembre 1872. (Dhios et Georges, experts).
Vente E. Calendo, en 1899.

1329. *Femme nue, assise.*

H. 0^m32. L. 0^m41. — Sanguine.
N° 93, vente du 28 février 1877, 25 francs; n° 605, vente Giroux, mars 1882, 17 francs.

1330. *Étude de femme nue.*

N° 141, vente Greverath, 1856, dessin à plusieurs crayons, 20 francs.

1331. *Enfant nu.*

Étude à la sanguine.
1887, vente Raoul de Portalis, 11 francs, pour le Musée de Tournus.

1332. *Enfant nu et debout.*

Sanguine. N° 59, vente Caroline Greuze, 1843.

1333. *Trois enfants nus.*

N° 56, vente Caroline Greuze, en 1843.

1334. *Enfants nus.*

L'un à la sanguine, l'autre à la mine de plomb.
N° 175, vente Carrier, 1846.

1335. *Enfant nu.*

Sanguine. Vente Couvreur, décembre 1875.

1336. *Job.*

Sanguine.
Figure de vieillard nu et assis, les yeux levés vers le ciel.
N° 46, vente Caroline Greuze, 1843.

1337. *Vieillard nu, renversé à terre.*

Sanguine.
N° 52, vente Caroline Greuze, 1843.

1338. *Homme assis.*

Gravé dans *L'Artiste* en imitation du crayon noir.

1339. *Homme debout.*

Sanguine. Vente Cambray, 1895. Au Musée de Tournus.

1340. *Figure académique.*

H. 0^m47. L. 0^m33. — Dessin au crayon rouge.
Musée de Douai, n° 478. Don Bréa.

1341. *Gladiateur couché.*

Sanguine.
N° 68, vente H. M., 3 mars 1899.

1342. *Lutteurs.*

H. 0^m56. L. 0^m41. — Crayon noir rehaussé de craie et de sanguine. Signé : *Greuze, 1759.*
N° 34, vente du 23 février 1903. (Roblin, expert).

1343. *Homme en pied.*

H. 0^m39. L. 0^m27. — Crayons de couleur. Au verso, une étude de femme. N° 78, vente du 23 mai 1903.

TÊTES D'ÉTUDES GRAVÉES

Vingt-quatre *Têtes d'étude* ont été gravées, d'après les dessins de J.-B. Greuze, par Ingouf et par Letellier.
Les cahiers A et B, contenant douze têtes, par Ingouf; les cahiers C et D, contenant aussi douze têtes, par Letellier.

1391. *Jeune garçon.*

De profil, à gauche. Grandeur naturelle.
Gravé par Thérèse-Eléonore Hémery, femme Lingé; grandeur naturelle; imitation du crayon rouge.

1392. *Homme.*

Lithographié par Valois.

1393. *Petite boudeuse.*

Gravé par Louis-Morin Bonnet, à la manière du crayon rouge.

1394. *Jeune femme endormie.*

Tête de *La Philosophie endormie*.
Gravé par Demeuse, grandeur naturelle; à la manière du crayon rouge.

1395. *Vieille femme.*

Tournée à gauche.
Gravé par Hogard, grandeur naturelle; à la manière du crayon rouge.

1396. *Femme.*

Dans l'attitude de la prière, une épée entre les bras. Grandeur naturelle.
Gravé par un anonyme, grandeur naturelle; imitation du crayon rouge.

1397. *Vieille femme.*

Gravé par un anonyme, grandeur naturelle, d'après un dessin du cabinet Denon.

1398. *Jeune garçon.*

Coiffé d'un vaste chapeau.
Gravé par un anonyme, demi-nature; à la manière du crayon noir.

1399. *Enfant.*

La tête levée.
Gravé à la manière du crayon, par Massard.

1400. *Homme.*

Coiffé d'un tricorne, de profil, à gauche.
Gravé par H. Leroy, à la manière du crayon.

ÉTUDES

DESSINS

1401. *Jeune fille tenant une flèche brisée.*

H. 0m42. L. 0m31. — Encre de Chine.
Étude pour un portrait allégorique.
Collection du baron de Schwiter, avril 1883, 750 francs.

1402. *Jeune villageoise rêvant.*

Au lavis. On croit lire la signature de Greuze.
Vente Raoul de Portalis, 1887, 155 francs.

1403. *Paysanne assise.*

H. 0m19. L. 0m14. — Crayon noir.
Vente Schwiter, 1883.

1404. *Femme debout tendant les bras.*

Sanguine sur papier blanc.
Étude pour *Le Ménage de l'Ivrogne*. N° 771, dessin du Louvre.
Gravé par Goncourt.
H. 0m49. L. 0m33. — Contre-épreuve du dessin précédent. (Dessin du Louvre).

1405. *Accordée de village.*

Première pensée de ce tableau. (Dessin du Louvre).

1406. *Vieille femme assise dormant.*

H. 0m15. L. 0m11. — Dessin à la plume, lavé d'encre de Chine.
Provenant de la vente de M. de Chennevières, en avril 1900. Acquis par le Musée de Tournus.

1407. *Jeune paysanne assise.*

H. 0m45. L. 0m33. — Crayon noir et sanguine, lavé d'encre de Chine.
Esquisse poussée de la jeune fille de *La Vertu chancelante*. (Dessin du Louvre).

1408. *Étude de deux figures.*

H. 0m70. L. 0m11. — Dessin à la plume lavé d'encre de Chine.
Femme corpulente debout, la jupe relevée; derrière elle, une autre femme dont on voit seulement la tête et le bras gauche. (Dessin du Louvre).

1409. *Tête de Christ.*

Dessin aux trois crayons.
N° 91, vente Caroline Greuze, 1843.

1410. *Tête de mort.*

N° 92, vente Caroline Greuze, 1843.

1411. *Joueur de cornemuse et Joueur de fifre.*

Étude pour le tableau : *La Fête des Laboureurs*.
N°s 98 et 54, vente Caroline Greuze, 1843.

1412. *Tête de Cupidon.*

N° 80, vente Caroline Greuze, 1843, 24 fr. 50 à Marcille.

1413. *Tête de l'Amour.*

N° 81, vente Caroline Greuze, 7 francs. Au Musée de Tournus.

CATALOGUE

1414. *Figure d'étude pour Psyché.*

N° 27, vente Caroline Greuze, 1843.

1415. *Figure d'étude pour l'Amour.*

N° 28, vente Caroline Greuze, 1843.

1416. *Étude de femme.*

Sanguine. La femme assise qui jette du grain à ses poules, dans le tableau intitulé : *La Cour d'une ferme.*
N° 41, vente Caroline Greuze, 1843.

1417. *Lutte de deux petits garçons.*

Étude pour le tableau : *La Maman.*
N° 93, vente Caroline Greuze, 1843.

1418. *Mains tenant une écharpe.*

Étude de crayon noir rehaussé de blanc.
Vente 3 mai 1858. (Vignières, expert).

1419. *Étude de Berceau.*

H. 0^m31. L. 0^m45. — Crayon noir rehaussé de sanguine.
Vente Ph. de Chennevières, 1900. Au Musée de Tournus.

1420. *Cinq études d'amours.*

N° 95, vente Caroline Greuze, 1843.

1421. *Études de mains.*

Quatre études de mains sur la même feuille pour *La Fête des laboureurs.* N° 12, vente Caroline Greuze.

1422. *Études de mains.*

Quatre dessins à la sanguine, vente Defer, en 1859.

1423. *Mains.*

Sanguine. — Étude de bras et de mains de femme.
Vente Walferdin, en 1860.

1424. *Main.*

Sanguine. — Étude de main, grandeur naturelle.
N° 176, vente Carrier, mars 1846.

1425. *Main.*

Dessin pierre noire et sanguine, estompé.
Vente D***, 17 mai 1876.

1426. *Études de bras et mains.*

H. 0m32. L. 0m40. — Crayon rouge.
Un des bras porte un bracelet au poignet.
N° 65, vente Villenave, 1842, 14 fr. 50 à M. Marcille.

1427. *Bras.*

H. 0m27. L. 0m37. — Crayon rouge.

On voit l'intérieur de la main ; les doigts tiennent un cordon.
N° 651, vente Villenave, 1842, 12 fr. 50, à M. Marcille.

1428. *Bras.*

Bras pour *L'Accordée ou La Laitière*, estompe et sanguine, grandeur demi-naturelle.
Vente F.-V. Villot, 1859, 19 fr. 50.

1429. *Bras.*

Sanguine. — Étude.
N° 176 *bis*, vente Mionnet, décembre 1842, 16 francs à Mariette.

1430. *Étude de jambes.*

Sanguine.
Étude pour La Pudeur dans *Le Mariage de Psyché.*
N° 103, vente Caroline Greuze, 1843.

1431. *Pied.*

Étude du pied de la mère dans le tableau du *Fils puni.*

1432. *Pied.*

Étude du pied du fils dans le tableau du *Fils puni.*
Vente Walferdin, 1860, 3 fr.

1433. *Colombes.*

Étude pour *Le Mariage de Psyché.*
N° 104, vente Caroline Greuze, 1843.

1434. *Mains.*

Sanguine. — Grandeur naturelle.
Main d'homme aux doigts allongés.
Main de femme avec une manchette.

1435. *Main.*

Main de femme tenant une draperie.

1436. *Main.*

Main de femme.

1437. *Main.*

Main de jeune fille tenant l'anse d'un vase.
N° 103, vente Caroline Greuze.

1438. *Mains.*

Deux autres études de mains de femme.

1439. *Main.*

Main de femme sur papier blanc, à la sanguine, rehaussée de blanc.

1440. *Bras.*

Bras d'homme. N° 104, vente Caroline Greuze, en 1843.

1441. Études de chiens.

Chien couché et endormi. Sanguine et contre-épreuve.
N° 108, vente Caroline Greuze.

1442. Chien.

Chien couché, vu de profil ; trois autres études de chien sur la même feuille.

1443. Chien.

Chien couché, étude sur papier bleu au crayon noir, rehaussée de blanc.

1444. Chien.

Trois pattes de chien, étude à la sanguine.
N° 108, de la même vente.

1445. Chien.

Sanguine. — Étude. Chien d'arrêt.
N° 72, vente Mayer, 1859 ; n° 812, vente du 7 février 1861.

1446. Étude de chiens.

Estompe et crayon noir.
Le chien dans le tableau de *La Malédiction*.
N° 434, vente Greverath, avril 1856, 26 francs ; n° 11, vente du 28 mars 1866.

1447. Chien.

H. 0m28. L. 0m43. — A la plume, lavé d'encre de Chine.
N° 94, vente Giroux, 1876.

1448. Tête d'aigle.

Étude d'un grand caractère ; au verso, esquisse d'un fauteuil.
N° 109, vente Caroline Greuze, 1843.

1449. Étude de taureau.

Pastel d'une belle couleur. Se trouvait, avec une autre étude de la tête du taureau et une contre-épreuve de la même tête, n° 107, vente Caroline Greuze.

1450. Taureau.

N° 108 même vente : jambes du taureau. Sanguine.

1451. Études de femmes et d'enfants.

Six dessins à la plume et à l'encre de Chine.
Vente Guichardot, 1875.

1452. Études de têtes (cinq).

Vente Batailhe de Francis-Monval, janvier 1828, n° 60.

1453. Études de têtes.

Figures de jeunes filles, de vieillards et de jeunes garçons.
Quinze dessins à la sanguine.
Vente collection P***, 18 novembre 1841.

1454. Études de têtes.

Cinq contre-épreuves de têtes à la sanguine.
N° 176, vente Et. Mionnet, 29 décembre 1842, à Colin, 7 fr. 50.

1455. Figure drapée.

H. 0m44. L. 0m28. — Étude à la sanguine. Musée de Lille.

1456. Jeune pâtre près d'une fontaine.

Dessin.
Vente Baudot, à Beaune, 1883.

1457. Première pensée du tableau de La Bonne mère de famille.

Dessin au crayon noir et estompe.
Passait, n° 149, vente L. de Saint-Vincent, du 18 avril 1852.

1458. Études de têtes.

Dix dessins, études lavées à l'encre de Chine.
Nos 99 et 100, vente de M. le vicomte de Plinval, en avril 1846, vendu 48 francs à Mayer.

1459. Études de têtes.

Douze dessins à la sanguine.
N° 103, même vente, adjugés en 5 lots, à 1 franc et 1 fr. 50.

1460. Études de têtes.

Deux têtes d'expression, lavées à l'encre de Chine.
N° 179, vente Carrier, 10 mars 1846.

1461. Études de têtes.

Deux têtes d'expression, étude à la sépia.
N° 119, vente L. de Saint-Vincent, 1852, vendu 52 francs à Febvre.

1462. Études de têtes.

Trois têtes d'étude à la sanguine ; sept autres à la sanguine, lavées d'encre de Chine.
Nos 84 et 85, vente Greverath, du 7 avril 1856.

1463. Études de têtes.

Douze autres études à la sanguine.
Nos 86 à 88 de la même vente ; ensemble 41 fr.

1464. Études de têtes.

Études de têtes et de femmes dans l'attitude de la prière.
Quatre dessins à la sanguine, n° 351, vente du baron de Beurnonville, en 1885.

1465. Études de têtes.

Quatre croquis.
Vente J. Ducreux, n° 89, en 1865, 5 fr. 50.

1466. *Études de têtes.*

Croquis de têtes, études sanguine, huit pièces.
Vente Charles Leblanc, en décembre 1866, 8 fr. 50.

1467. *Études de têtes.*

Quinze pièces, sanguine et estompes. Collection E***, du 5 juin 1874, vendu 40 francs à Mahérault.

1468. *Études de têtes.*

Cinq études de têtes à la sanguine.
N° 206, vente Saint en 1846, furent adjugées 67 francs.

1469. *Études de têtes.*

Quatre têtes à la sanguine.
N° 207, vente Saint, 20 francs.

1470. *Études de têtes.*

Sept dessins et contre-épreuves à la sanguine.
N° 375, vente Defer, en 1859.

1471. *Deux compositions tirées de la Fable.*

Lavées à l'encre de Chine.
N°s 79 et 80, vente Baroilhet, 1856, 9 fr. 50 et 19 francs.
En 1857, sous le même titre, elles repassaient à la vente Greverath, 20 francs.

1472. *Amour sur un piédestal.*

H. 0m29. L. 0m22. — Sanguine.
Deux études pour le même sujet.
N° 330, vente de M. le baron de Beurnonville, février 1885.

1473. *Berceau.*

Une étude pour *La Mère Bien-aimée*.
N° 378, vente Defer, mars 1859.

1474. *Étude d'Ange.*

Encre de Chine rehaussée de blanc.
Vente Fleury-Herault, 1861, 1 fr. 50. (Blaisot, expert).

1475. *Jeune femme et enfant.*

Dessin à la mine de plomb.
N° 82, vente J. Ducreux, 1865.

1476. *Jeune paysanne filant.*

Mine de plomb.
N° 83, vente J. Ducreux, 1865, 1 fr. 25.

1477. *Une dame et un jeune homme.*

Mine de plomb.
N° 84, vente J. Ducreux, 1865.

1478. *Trois figures de jeunes filles.*

Dessin au crayon, rehaussé de blanc.

Au centre, une jeune fille souriante envoyant un baiser de la main.
N° 256, vente E. Tondu, mai 1885.

1479. *Bacchante debout.*

Croquis à la plume.
Vente Despéret, juin 1865, 10 francs à M. Armand.

1480. *Deux chats.*

Croquis à la plume.
Vente Valory Rustichelli, 1866, n° 202.

1481. *Scène d'intérieur.*

Esquisse à l'huile. Première pensée pour un tableau non exécuté.
Vente Charles Leblanc, décembre 1866, 3 fr. 50.

1482. *Dame apprêtant des couleurs.*

Plume et bistre.
Vente Ch. Leblanc, décembre 1866, 6 fr. 50. (Vignières, expert).

1483. *Le Nourrisson.*

H. 0m27. L. 0m25. — Croquis à la plume et à l'encre de Chine.
Vente du 19 février 1869. (Féral, expert).

1484. *Le Petit chien.*

H. 0m19. L. 0m30. — Dessin aux deux crayons sur papier teinté jaune.
Étude pour le tableau : *La Petite fille au chien*.
Vente J. Boilly, mars 1869, 80 francs. (Blaisot, expert).

1485. *Amour poussant un rideau.*

Sanguine.
Collection E***, vente 5 juillet 1874, 1 franc à M. Mahérault.

1486. *Deux jeunes filles venant consulter un vieillard.*

Esquisse à l'huile. Les têtes sont terminées.
Vente E*** juin 1874, 6 francs à M. Loup.

1487. *Enfant courant après sa mère.*

Sanguine.
Étude pour le tableau : *La Malédiction paternelle*.
Vente du prince N. de Soutzo, février 1876.

1488. *Un vieillard et un enfant.*

Dessin à la plume.
Musée de Compiègne, n° 138.

1489. *Jeune homme courant après une jeune fille; un amour le pousse.*

H. 0m17. L. 0m12. — Lavé d'encre de Chine.
Acquis, en avril 1900, pour le Musée de Tournus, à la vente de M. de Chennevières.

1490. Femme et enfant.

Plume et encre de Chine.
Vente Giroux, 23 mars 1882, 75 francs.

1491. Vieillard et enfant.

Dessin à l'encre de Chine.
Groupe pour *La Malédiction*.
N° 112, vente Raoul de Portalis, mars 1887, 75 francs.

1492. Jeune fille debout.

H. 0m45. L. 0m34. — Plume, encre de Chine et crayon noir.
C'est la jeune servante dans *La Femme jalouse*. De trois quarts à gauche; elle tient de la main droite la bourse que son maître vient de lui donner.
Au Louvre.

1493. Jeune fille debout.

Sanguine. Représentée dans l'attitude de la tristesse.
N° 260, vente E. Tondu, mai 1885.

1494. Jeune fille assise.

Sanguine et pierre noire légèrement estompée.
Vente Despéret, 6 juin 1865, 40 francs, à M. Clément.

1495. Étude de femme.

Sanguine.
Figure de la femme dans *Le Testament déchiré*.
Vente Laperlier, du 10 mars 1882, 30 francs.

1496. Femme debout.

H. 0m38. L. 0m24. — Esquisse à la plume et à l'encre de Chine.
Foulard autour de la tête, les bras baissés et les genoux pliés; la tête presque de face. A droite, une table.
Au Louvre.

1497. Jeune fille souriant.

H. 0m40. L. 0m31. — Sanguine sur papier bleu.
Renversée en arrière, presque de face; coiffée d'un bonnet de mousseline noué sous le menton.
1842, vente Villenave, 96 francs à M. Eudoxe Marcille.

1498. Jeune fille.

Sanguine. Grandeur naturelle.
De trois quarts à droite, regardant en l'air; la main appuyée sur la joue, cheveux relevés en arrière et retenus par un ruban.
A *L'Albertina*, à Vienne.

1499. Jeune fille.

Dessin à la sanguine. Grandeur naturelle.
De face, dans les cheveux relevés et bouclés, une branche de roses.
A *L'Albertina*, à Vienne.

1500. Jeune fille riant.

Sanguine. Grandeur naturelle.

De trois quarts à droite, un ruban retient les cheveux relevés sur la tête. A *L'Albertina*, à Vienne.

1501. Jeune fille endormie.

Sanguine. Étendue sur un lit; les cheveux bouclés sont retenus derrière la tête par un ruban, un sein découvert.
Gravé par Lucien.

1502. Jeune fille.

H. 0m34. L. 0m28. — Sanguine sur papier blanc.
De trois quarts à droite, la tête inclinée en arrière; les yeux regardant en haut, cheveux retenus par un ruban.
N° 85, vente Camille Marcille, 1876, 305 francs.

1503. Jeune femme debout.

H. 0m50. L. 0m33. — Sanguine. De profil à droite, courbée en avant, les deux mains jointes à la hauteur du menton.
Probablement étude de la jeune fille dans *La Malédiction*.

1504. Jeune femme debout.

Même sujet; contre-épreuve du dessin.
Au Louvre.

1505. Femme assise.

H. 0m38. L. 0m32. — Crayon rouge.
Étude pour la figure de *La Belle-Mère*.
Musée de Tournus.

1506. Le Désespoir.

Tête de jeune femme.
N° 67, vente Caroline Greuze, 1843, 19 fr. 50.

1507. Tête de femme.

H. 0m43. L. 0m35.
De profil, le menton appuyé sur le poing gauche; un mouchoir retient les cheveux derrière la tête.
1778, n° 37, vente R. P. Augustins. (Lebrun, expert).

1508. L'Étonnement.

Tête de femme coiffée d'un mouchoir. (Étude pour *La Malédiction*).
N° 73, vente Caroline Greuze, 1843, 7 fr. 50.

1509. Étude de femme.

Sanguine. A mi-corps, drapée.
N° 44, vente Caroline Greuze, 1843.

1510. Femme assise.

H. 0m42. L. 0m28. — Encre de Chine et sépia.
Étude pour le tableau *L'Enfant prodigue*.
N° 59, vente Derenaucourt, 1883.

1511. Femme à genoux.

Mine de plomb.
N° 86, vente Ducreux, 1865.

1512. *Dame assise.*

Mine de plomb.
N° 87, vente Ducreux, 1865.

1513. *Le Musicien.*

Crayon noir.
Vente du 10 mai 1882.

1514. *Homme à genoux.*

H. 0m35. L. 0m45. — Sanguine.
De profil à gauche. Au Louvre.

1515. *Homme à genoux.*

H. 0m45. L. 0m30. — Sanguine.
La tête appuyée sur le bras gauche. Étude pour *La Malédiction.* Au Louvre.

1516. *Jeune fille debout.*

H. 0m47. L 0m41. — Sanguine.
Contre-épreuve. De profil à gauche. Au Louvre.

1517. *Homme debout.*

H. 0m49. L. 0m34. — Sanguine sur papier blanc.
De face, la tête inclinée en avant, le bras gauche levé et la main étendue; le bras droit retombe le long du corps. Pourrait être une étude pour *L'Ivrogne chez lui.*
Au verso, une esquisse de la femme de *L'Ivrogne.* Au Louvre.

1518. *Homme debout.*

H. 0m51. L. 0m32. — Sanguine sur papier blanc.
De trois quarts à droite, la tête penchée en avant, le bras droit pendant. De la main, il se frappe la poitrine. Étude pour *Le Fils puni.* Au Louvre.

1519. *Enfant debout.*

H. 0m51. L. 0m34. — Sanguine.
La tête couchée sur le bras droit. Appuyé sur le dossier d'un lit, il regarde avec attention devant lui. Étude pour *La Dame de charité.* Au Louvre.

1520. *Vieille femme assise.*

Sanguine. Étude pour *La Mère Bien-aimée.* Au Louvre.

1521. *Vieillard assis, tendant les mains.*

H. 0m57. L. 0m44. — Sanguine.
Esquisse pour *L'Ermite.* Au Louvre.

1522. *Homme debout.*

H. 0m57. L. 0m35. — Étude pour *Le Fils puni;* grandeur du tableau du Louvre. Au Musée de Tournus.

1523. *Tête de vieillard.*

Le père dans *La Malédiction.*
N° 88, vente Caroline Greuze, 1843, 36 francs.

1524. *Vieillard malade.*

Crayon noir et encre de Chine.
Vente Bruzard, avril 1839.

1525. *Jeune homme à genoux.*

Étude aux deux crayons.
N° 2, vente du 5 décembre 1859.

1526. *Jeune homme accoudé à un piédestal.*

Lavé à l'encre de Chine.
Vente du 8 novembre 1867, 6 fr. 50. (Vignières, expert).

1527. *Gentilhomme assis.*

H. 0m39. L. 0m29. — Sanguine.
Vente S. de Boilly, mars 1869, 70 francs.

1528. *Vieillard assis.*

Sanguine.
Vente J. Giroux; vente du 1er mars 1876, 26 francs. (Féral, expert).

1529. *Vieille femme assise.*

Sanguine.
Vente L. Trilha, décembre 1876.

1530. *Jeune homme assis.*

Crayon noir rehaussé de couleur. Étude pour *Le Fils puni.*
N° 48, vente du 7 mai 1887. (Féral, expert).

1531. *Le Fils repentant.*

Sanguine.
Vente C***, 16 avril 1884.

1532. *Jeune paysan vu à mi-corps.*

Crayon rouge.
N° 188, vente Brunet-Denon, 1846.

1533. *Enfant en pied.*

Sanguine. Étude pour *La Malédiction.*
Vente Evans Lombe, 1863, 46 francs.

1534. *Jeune femme en costume italien.*

Sanguine.
Vente Evans Lombe, 1863, 12 francs.

1535. *Jeune garçon debout.*

Sanguine.
Vente Charles Leblanc, en décembre 1866. Étude de mains, 22 francs. (Vignières, expert).

1536. *Enfant dormant.*

Sanguine. Signée.
Vente du 8 novembre 1867, 30 francs. (Vignières, expert).

L

1537. *Homme drapé*.

Sanguine.
Musée de Lille.

1538. *Tête de la grand'maman*.

Dans le tableau de *La Mère Bien-Aimée*.
N° 45, vente Destouches, 1847.
Un dessin au crayon noir, grandeur naturelle, se trouve dans la collection du duc de Saxe-Weimar.

Têtes de jeunes filles.

1539. *Jeune fille*.

H. 0m40. L. 0m35. — Crayon rouge.
De trois quarts, les mains jointes à la hauteur du menton, un voile jeté sur les cheveux. Expression de douleur.
Au Musée d'Angers.

1540. *Jeune fille*.

Sanguine, grandeur naturelle. De profil à droite, les yeux baissés, un foulard noué sur la tête.
Vente Laperlier, 10 mars 1882.

1541. *Jeune fille levant les yeux au ciel*.

H. 0m35. L. 0m29. — Sanguine.
N° 100, vente Mahérault, 1880.

1542. *Petite paysanne*.

Sanguine.
N° 102, vente Mahérault, 1880.

1543. *Deux jeunes filles*.

N°s 9 et 10, vente Ad. D***, 24 janvier 1876.

1544. *Jeune fille*.

De profil. Crayon rouge.
Vente Chenaud, 1832.

1545. *Jeune fille*.

H. 0m45. L. 0m33. — Tête d'étude à la sanguine.
N° 309, vente Walferdin, 1880.

1546. *Jeune fille*.

H. 0m30. L. 0m35. — Sanguine.
La joue appuyée sur la main gauche.
N° 84, vente A. Fould, 1875, 440 francs.

1547. *Petite fille*.

H. 0m34. L. 0m36. — Sanguine rehaussée de blanc.
Cheveux blonds frisés et nattés.
N° 75, vente A. Fould, 1875, 700 francs.

1548. *Jeune fille*.

Sanguine sur papier blanc.
De trois quarts à gauche; coiffée d'un capuchon, penchée en avant, cheveux bouclés. Au Louvre.

1549. *Jeune fille*.

H. 0m46. L. 0m36. — Sanguine sur papier blanc.
De trois quarts à gauche; la tête, renversée en arrière, est couverte d'un foulard. Figure de *La Malédiction*.
Au Louvre.

1550. *Jeune fille*.

H. 0m42. L. 0m31. — Sanguine sur papier blanc.
De trois quarts à gauche, l'air affligé, cheveux rejetés en arrière. Au Louvre.

1551. *Jeune fille*.

H. 0m41. L. 0m45. — Sanguine sur papier blanc. Grandeur naturelle.
Penchée à droite. La tête, soutenue par la main, est couverte d'une draperie. Au Louvre.

1552. *Jeune fille*.

H. 0m36. L. 0m30. — Sanguine sur papier blanc.
De trois quarts à gauche, regardant en l'air; cheveux relevés et nattés.
Au Louvre.

1553. *Jeune fille debout*.

H. 0m51. L. 0m35. — Sanguine.
De trois quarts à gauche, penchée en avant; le bras droit est étendu et le gauche replié sur la poitrine.
Au Louvre.

1554. *Jeune fille*.

H. 0m16. L. 0m12. — Dessin à l'encre de Chine.
De trois quarts à gauche, les yeux baissés.
Au Louvre.

1555. *Jeune fille*.

H. 0m30. L. 0m26. — Crayon rouge.
Presque de face, la tête penchée à gauche; coiffée d'un petit bonnet. Elle semble écouter.
Au Musée de Tournus. Acheté en 1866, par Arsène Houssaye, à la vente Falconet.

1556. *Jeune fille*.

H. 0m44. L. 0m30. — Crayons noir et rouge.
Son sein est découvert, elle baisse les yeux et penche légèrement la tête à gauche.
Musée de Tournus. Même provenance que le précédent.

1557. *Jeune fille*.

H. 0m39. L. 0m35. — Sanguine. Grandeur naturelle.
De profil à gauche, dans l'attitude de la supplication.
Étude pour *La Malédiction*. Au Musée de Tournus.

CATALOGUE

1558. *Jeune fille pleurant.*

H.0^m38. L. 0^m27. — Crayon rouge et estompe. Grandeur naturelle.
Gravé par Janinet.
Vente du 13 avril 1863.

1559. *Jeunes filles.*

N^{os} 65 et 66, vente Caroline Greuze, 1843. Études pour *Le But manqué*.

1560. *Jeune fille endormie.*

Sanguine.
La tête repose sur un coussin, baignée dans une demi-teinte très douce.
N° 62, vente Caroline Greuze, 1843, 30 francs.

1561. *Jeune fille les mains jointes.*

Sanguine.
Étude pour le tableau *Le Fils puni*.
N° 63, vente Caroline Greuze, 1843, 16 francs.

1562. *Jeune fille.*

Sanguine.
Pour le tableau de *L'Accordée*.
N° 64, même vente.

1563. *L'Indifférence.*

De face.
N° 63, vente Caroline Greuze, 1843.

1564. *Jeune fille.*

La tête renversée.
N° 69, vente Caroline Greuze, 1843.
Vendu 41 francs à Rousseaux.

1565. *Jeune fille.*

De trois quarts, en raccourci.
N° 70, même vente, 4 francs à M. Favres.

1566. *Jeune fille.*

Coiffée d'un mouchoir.
N° 72, même vente, 7 fr. 50.

1567. *Jeune fille.*

Étude.
N° 75, même vente, 8 francs, à Walferdin.

1568. *Jeune fille.*

Les yeux levés au ciel.
N° 76, même vente, 4 francs, à Perrignon.

1569. *Jeune fille.*

Préparé par M^{lle} Greuze et terminé par son père.
N° 78, même vente, 2 francs, à Favres.

1570. *La Modestie.*

Les yeux baissés.
N° 74, même vente, 7 francs, à Collin.

1571. *Amoureux désir.*

Voluptuesement renversée.
N° 77, même vente, Favres.

1572. *La Prière.*

Pour le tableau de *La Malédiction*.
N° 79, même vente, 4 fr. 50, à Favres.

1573. *Jeune fille.*

H. 0^m36. L. 0^m32. — Sanguine.
De trois quarts, l'épaule indiquée par un trait.
N° 447, vente Villenave, 1842, 24 fr. 50, à Guichardot.

1574. *Jeune fille assise.*

Encre de Chine.
N° 106, vente E. Durier, 1891.

1575. *Jeune fille.*

Sanguine. Vente Perrignon, 1865, 105 francs.

1576. *Buste d'une Italienne.*

H. 0^m30. L. 0^m24. — Sanguine sur papier blanc.
De profil.
Vente Vassal de Saint-Hubert, 1779, 163 livres.

1577. *Jeune fille.*

H. 0^m33. L. 0^m25. — Coiffée d'une fanchon.
N° 74, cabinet Cousin, en 1841.

1578. *Jeune fille.*

Sanguine. Le bras levé, la main placée sous le menton soutient la tête; elle semble soucieuse.
Collection du duc de Saxe-Weimar.

1579. *Jeune fille coiffée d'un bonnet.*

Sanguine.
Vente Combray, novembre 1895, 400 francs.

1580. *Jeune fille.*

Étude pour *La Malédiction*.
N° 102, vente 8 janvier 1819.

1581. *Portrait d'une jeune fille.*

Dessin aux trois crayons.
N° 43, vente Walter, 15 mai 1831.

1582. *Jeune fille.*

Vente du 11 décembre 1832. (Defer, expert); n° 69, vente du 22 novembre 1859. (Vignères, expert).

1583. *Jeune fille.*

Vente du 27 février 1833. (Bon, expert).

1584. *Jeune fille.*

Crayon et encre de Chine.
Vente Brazard, avril 1839.

1585. *Jeune fille.*

Dessin aux trois crayons, grandeur naturelle.
N° 177, vente Plainval, avril 1846.

1586. *Jeune fille.*

Sanguine.
N° 64, vente de M. le comte de R***, 27 décembre 1852.

1587. *Jeune fille.*

Sanguine.
N° 52, vente L. de Saint-Vincent, 1852.

1588. *Jeune fille.*

Dessin aux crayons rouge et noirs; expression de *La Douleur*.
N° 307, vente Greverath, 1836, 230 francs.

1589. *Jeune fille éplorée.*

Dessin aux trois crayons.
N° 442, vente Greverath, 1856.

1590. *Jeune fille.*

H. 0m28. L. 0m30. — Sanguine.
Buste de jeune paysanne, de profil à droite, les cheveux retenus par un foulard.
N° 135, vente du comte de la Béraudière, 1883. (Clément, expert).

1591. *Le soupir de l'innocence.*

H. 0m51. L. 0m39. — Crayon noir rehaussé de blanc.
N° 325, vente du baron de Beurnonville, février 1885.

1592. *Jeune fille.*

H. 0m39. L. 0m31. — Dessin à la sanguine.
N° 526, vente du baron de Beurnonville, 1885.

1593. *Jeune fille les yeux au ciel.*

H. 0m36. L. 0m30. — Dessin à la sanguine.
N° 327, même vente.

1594. *Jeune fille.*

Sanguine.
Vente Bergeret en 1786.

1595. *Jeune fille coiffée en cheveux.*

H. 0m11. L. 0m10. Croquis au bistre.
Vente Denesle en 1860, 10 francs.

1596. *Jeune fille.*

H. 0m59. L. 0m31. — Crayon et sanguine.
Étude pour la tête de la jeune fille dans *L'Accordée de Village*.
Collection Eudoxe Marcille, 1860.

1597. *Jeune fille effrayée.*

Sanguine.
Vente Destouches, 1847; vente Walferdin, 1860.

1598. *Jeune fille.*

Crayons noir et rouge, grandeur naturelle. Très beau dessin signé : *J. B. Greuze, 1773*. Fait pour le chevalier Damery.
N° 84, vente Walferdin, 1860, 25 francs.

1599. *Jeune fille de profil, les yeux baissés.*

Sanguine.

1600. *Jeune fille.*

H. 0m28. L. 0m21. — Dessin au crayon rouge.
Vente du 25 avril 1863.

1601. *Jeune fille endormie.*

H. 0m31. L. 0m24. — Ovale. Dessin.

1602. *Jeune fille éveillée.*

H. 0m31. L. 0m24. — Dessin.
Vente Maxime Morel, 10 août 1865, 29 francs.

1603. *Jeune fille. Jeune paysanne.*

Deux dessins rehaussés.
Vente Ducreux, n°s 81 et 88, 1865, 5 fr., 5 fr. 50.

1604. *Jeune fille.*

Sanguine. Couverte d'une draperie et tournée vers la gauche.
N° 261, vente Eugène Tondu, mai 1885.

1605. *Jeune fille.*

Sanguine. Les cheveux retenus par un bandeau.
N° 264, vente Eugène Tondu, 1885.

1606. *Jeune fille.*

Sanguine.
De profil, tournée à droite.
N° 262, même vente.

1607. *Jeune fille.*

Aux trois crayons.
Vente Despéret, 6 juin 1865, 6 francs à Robillard.

1608. *Jeune fille.*

Aux trois crayons.
Même vente, 45 francs à Robillard.

CATALOGUE

1609. *Jeune fille couchée.*

Sanguine.
Même vente, 25 francs à Leblanc.

1610. *Jeune paysanne.*

Esquisse.
Vente du 8 décembre 1865.

1611. *Jeune fille.*

Estompe et sanguine.
N° 202, vente Valori Rustichelli, 1866.

1612. *Jeune fille dormant.*

Sanguine.
Vente Charles Leblanc, décembre 1866, 6 fr. 50.

1613 *Jeune fille.*

Grand dessin à l'estompe; un peu fatigué.
Vente du 8 novembre 1867, 10 francs. (Vignières, expert).

1614. *Jeune fille les mains jointes.*

H. 0m16. L. 0m13. — Sanguine.
Étude pour *Le Fils puni*, 21 francs. Vente Boilly, 1869.

1615. *Jeune fille la tête appuyée sur la main.*

Sanguine.
Vente J. de Boilly, 1869, 7 francs.

1616. *Deux têtes de jeunes filles.*

H. 0m33. L. 0m27. — Sanguine.
L'une tournée à droite, l'autre à gauche.
Vente E. Arago, 7 février 1872.

1617. *Jeune paysanne.*

Sanguine.
Vente A. R***, 1er avril 1873. (E. Blanc, expert).

1618. *Jeune fille qui pleure.*

Croquis à l'encre de Chine.
N° 139, vente E***, 5 juin 1874, 2 francs.

1619. *Jeune fille.*

Sanguine.
N° 160, même vente, avec une autre tête, 6 fr. 50, à M. Colardeau.

1620. *Jeune fille.*

Sanguine.
Vente Achille Ricourt, avril 1875.

1621. *Jeune fille.*

Sanguine.
Vente Couvreur, décembre 1875.

1622. *Jeune fille.*

Sanguine.
Presque de profil, le regard levé au ciel.
Vente D***, 17 mai 1876.

1623. *Jeune fille.*

H. 0m40. L. 0m30. — Sanguine.
Vente du 27 mai 1879. (Féral, expert).

1624. *Jeune paysanne.*

H. 0m36. L. 0m28. — Sanguine.
Même vente.

1625. *La Désolation.*

H. 0m42. L. 0m32. — Sanguine et crayon noir.
Vente Marmontel, janvier 1883, 400 francs.
Ce sujet se trouvait vente Destouches, 1847.

1626. *Femme.*

H. 0m35. L. 0m28. — Sanguine sur papier blanc.
Cabinet Louis de G***, 6 avril 1858.

1627. *Jeune mère pleurant son enfant.*

Sanguine.
N° 67, vente Piat, en mars 1897.

1628. *Femme.*

Sanguine.
Presque de face et éclairée par la gauche.
N° 2187, vente Van den Zande, 1885.

1629. *Jeune femme.*

Sanguine.
Vente J-.F. Mahérault, 1880.

1630. *La Madeleine.*

H. 0m40. L. 0m36. — Dessin estompe, sanguine et crayon noir.
En buste. Une abondante chevelure blonde couvre ses épaules; la tête penchée, appuyée sur la main gauche.
1885, vente Burat, 480 francs.

1631. *Sainte Madeleine.*

H. 0m38. L. 0m30. — En buste, tenant une croix.
Vente du baron de Schwiter, 1883.

1632. *Jeune femme voilée.*

H. 0m45. L. 0m36. — Sanguine.
La tête enveloppée dans un voile et vue de profil à droite.
Vente Laperlier, 1879, 50 francs.

1633. *Femme couchée.*

H. 0m32. L. 0m45. — Sanguine.
La tête appuyée sur un coussin.
Vente Schwiter, 1883.

1634. *Jeune femme pleurant.*

H. 0m31. L. 0m47. — Sanguine.
Assise, la tête appuyée sur le bras gauche.
Vente du baron de Schwiter, 1883.

1635. *Vieille femme.*

Sanguine. — Grandeur naturelle.
Presque de profil, à gauche, la tête penchée en arrière. Elle est coiffée d'un capuchon sous lequel passe la dentelle de son bonnet. Musée de Lyon, n° 45.

1636. *Femme dormant. Femme lisant.*

Esquisses à la plume.
N° 179, collection G. S., du 11 mai 1861. (Vignières, expert).

1637. *Femme âgée.*

H. 0m34. L. 0m22. — Sanguine.
N° 84, vente E. Calando, en décembre 1899.

1638. *Jeune femme riant.*

Sanguine sur papier blanc. Grandeur Naturelle.
De trois quarts à droite. Figure dans *L'Enfant gâté*. N° 747, du Musée du Louvre.

1639. *Vieille femme.*

Sanguine.
N° 776. Au Louvre.
Gravé par un anonyme, tiré du cabinet Denon.

1640. *Femme.*

H. 0m34. L. 0m28. — Sanguine. Grandeur naturelle.
De trois quarts à gauche, la tête penchée en arrière, les cheveux relevés. Au Louvre.

1641. *Femme.*

H. 0m32. L. 0m26. — Sanguine sur papier bleu.
De trois quarts à gauche, penchée en avant ; cheveux relevés et retenus sur le sommet de la tête par un foulard. Au Louvre.

1642. *Femme.*

H. 0m45. L. 0m35. — Sanguine sur papier blanc.
De trois quarts à gauche. Sur la tête une mantille qui retombe sur le front. Au Louvre.

1643. *Femme.*

H. 0m41. L. 0m30. — Contre-épreuve sanguine.
De profil à gauche, cheveux relevés et retenus par une dentelle. Au Louvre.

1644. *Vieille femme lisant.*

H. 0m49. L. 0m35. — Sanguine.
Assise, tournée vers la droite, le bras droit appuyé sur une table ; elle a la tête couverte d'un bonnet. Étude pour *La Diseuse de bonne aventure*. Au Louvre.

1645. *Même sujet.*

H. 0m50. L. 0m33. — Crayon rouge.
La table est remplacée par un tapis posé sur les genoux de la sorcière. Au Louvre.

1646. *Femme endormie.*

Plume et encre de Chine.
Vente 13 et 16 avril 1863. (Clément, expert).

1647. *Jeune femme.*

H. 0m28. L. 0m33. — Contre-épreuve retouchée à la sanguine.
De profil à gauche, plus grande que nature ; la bouche entr'ouverte, traits accentués, cheveux relevés retenus par un foulard derrière la tête. Au Louvre.

1648. *Jeune femme.*

H. 0m39. L. 0m39. — Sanguine, grandeur naturelle.
Coiffée d'un bonnet recouvert par un foulard qui passe sous le cou ; les mains jointes, dans l'attitude de la supplication. Musée de Tournus.

1649. *Femme.*

H. 0m17. L. 0m16. — Crayon noir.
Expression de la colère. Musée de Tournus.

1650. *Femme endormie.*

Les bras croisés, appuyée sur les coudes.
Vente Deshayes, n° 121, en janvier 1882.

1651. *Femme.*

Sanguine.
Vente P..., n° 122, en janvier 1882.

1652. *Femme.*

Sanguine.
N° 107, vente Lebe, 1807.

1653. *Femme.*

Sanguine.
N° 71, vente Louise Bertin, 1877.

1654. *Femme.*

A l'encre de Chine, rehaussée de gouache.
Deux bustes de femmes, réunis dans un même cadre, 1755.
N° 16, vente du 11 février 1843. (Alexis Wéry, expert).

1655. *Femme couchée.*

Sanguine.
N° 178, vente du 31 mars 1845.

1656. *Jeune femme.*

Sanguine.
Accoudée sur une table ; expression de la douleur.
N° 183, vente G. S. du 11 mai 1861. (Vignères, expert).

CATALOGUE

1657. *Jeune femme.*

Crayon noir.
Vue de trois quarts à gauche. Musée de l'Ermitage à Saint-Pétersbourg.

1658. *Jeune femme.*

Crayon noir. Musée de l'Ermitage, Saint-Pétersbourg.

1659. *Vieille femme.*

Étude au crayon noir, grandeur naturelle, pour l'aïeule de *La Mère Bien-aimée*. Collection de M. le duc de Saxe-Weimar.

1660. *Jeune fille.*

Dessin provenant de la collection du comte de C...
N° 29, vente du 17 décembre 1900, 1.006 francs.

1661. *Jeune fille.*

Cheveux relevés et souriante.
Vente Antoine Vollon du 27 mai 1901, 250 francs.

1662. *Jeune femme.*

Sanguine.
La tête appuyée sur la main.
N° 308, vente Greverath en 1857, 31 francs.

1663. *Femme.*

Sanguine sur papier blanc.
N° 208, vente Bergeret, 1786.

1664. *Jeune femme.*

H. 0m39. L. 0m31. — Belle étude, grandeur naturelle, au crayon rouge sur papier blanc.
Vente Émile Norblin, 1863, 13 francs.

1665. *Jeune femme.*

Sanguine.
Vente prince Galitzin, 15 avril 1860, 60 francs.

1666. *Femme.*

Sanguine.
Coiffée d'un bonnet, mains jointes.
N° 66, vente du prince Galitzin, 1860, 30 francs.

1667. *Femme.*

Dessin rehaussé.
N° 80, vente Ducreux, 1865, 10 francs.

1668. *Jeune dame en méditation.*

Dessin à l'encre de Chine.
N° 262, vente Daigremont, 1866.

1669. *Jeune femme assise.*

Sanguine.
Expression de l'attention; elle regarde à gauche.
Vente E***, 5 juin 1874, 4 fr. 50.

1670. *Femme.*

Sanguine. Vente Achille Ricourt, 1875.

1671. *Femme assise.*

H. 0m40. L. 0m31. — Sanguine.
Vente du 26 mars 1879. (Féral expert).

1672. *La Grand'mère.*

Dessin à l'encre de Chine de la collection Laperlier.
Vente R. de Portalis, mars 1887, 52 francs.

1673. *Femme les mains jointes.*

Crayon rouge et noir.
N° 12, vente du 27 février 1845.

Têtes d'hommes.

1674. *Homme.*

Sanguine. Pour *Le Fils puni*.
Vente du 10 mai 1882. Une contre-épreuve au Musée de Tournus.

1675. *Le Dessinateur.*

Au crayon noir.
Vente du 10 mai 1882.

1676. *Vieillard.*

Dessin aux trois crayons.
On lit au verso : « Fait par Greuze pour M. Hauzé, son élève, devenu peintre à la cour de Louis XVI ».
Vente du 10 mai 1882.

1677. *Vieillard.*

H. 0m46. L. 0m35. — Estompe crayon rouge et sanguine.
Étude pour *Le Paralytique*.
Vente Destouches, mars 1847; n° 102, vente Mahérault, 1880.

1678. *Homme.*

H. 0m44. L. 0m33. — Sanguine.
De profil à droite. Étude pour *La Malédiction*.
N° 86, vente Camille Marcille, 1876, 120 francs.

1679. *Vieillard.*

Crayon noir et rouge sur papier blanc.
La tête du père dans *L'Accordée de Village*.
Acheté par Wille, en 1761, 72 livres.

1680. *Jeune homme.*

Esquisse de la douleur. Étude pour *La Malédiction*.
Vente du 25 novembre 1887.

1681. *Jeune homme.*

De trois quarts à gauche, cheveux bouclés.
Musée de l'Ermitage, à Saint-Pétersbourg.

1682. *Homme.*

Crayon noir.
De profil à droite, grands cheveux rejetés en arrière.
Musée de l'Ermitage, à Saint-Pétersbourg.

1683. *Homme.*

H. 0m40. L. 0m32. — Étude aux deux crayons sur papier blanc.
No 3691, vente Paignon-Dijonval, 1810.

1684. *Vieillard.*

Sanguine. Grandeur naturelle.
De trois quarts à gauche, penché en avant.
No 270. Musée du Louvre.

1685. *Vieillard.*

Sanguine sur papier blanc. Grandeur naturelle.
Tête de profil à droite. Étude pour *Le Paralytique*.
No 768. Musée du Louvre.

1686. *Buste d'homme.*

Contre-épreuve à l'essence, retouchée au bistre.
Dans l'attitude de la douleur. La main appuyée sur un bâton. Étude pour *Le Fils puni*.
No 774. Musée du Louvre.

1687. *Jeune homme.*

A l'encre de Chine sur papier blanc. Demi-nature.
Expression de la douleur. Étude pour *Le Fils puni*.
No 775, Musée du Louvre.

1688. *Vieillard.*

H. 0m37. L. 0m31.
Tête de trois quarts à droite; contre-épreuve à l'essence.
Musée du Louvre.

1689. *Homme pleurant.*

H. 0m15. L. 0m12. — Plume et encre de Chine.
La main appuyée contre la joue. Tête du *Fils puni*. Musée du Louvre.

1690. *Homme regardant en l'air.*

H. 0m18. L. 0m25. — Encre de Chine.
Sur la même feuille : *Un Amour*. Musée du Louvre.

1691. *Jeune homme.*

H. 0m13. L. 0m10. — A la plume, lavé d'encre de Chine.
Autre étude du *Fils puni*. Musée du Louvre.

1692. *Homme.*

H. 0m37. L. 0m30. — Crayon rouge. Contre-épreuve.

De trois quarts à gauche, cheveux rejetés en arrière, la tête légèrement penchée, l'air affligé.
Étude du mari dans *La Femme colère*. Musée du Louvre.

1693. *Jeune homme.*

Contre-épreuve, grandeur naturelle.
De trois quarts à gauche, la main devant la figure. Musée du Louvre.

1694. *Homme.*

H. 0m48. L. 0m41. — Sanguine sur papier blanc.
De trois quarts à droite, penché en avant, cheveux retombant sur le front. Musée du Louvre.

1695. *Vieillard.*

H. 0m12. L. 0m09. — Lavé au bistre.
De trois quarts à droite, renversé en arrière. Musée du Louvre.

1696. *Vieillard.*

Sanguine. Contre-épreuve.
No 181, vente Carrier, en 1846.

1697. *Vieillard.*

Dessin aux trois crayons.
No 24, vente Ragu, 24 novembre 1849.

1698. *Vieillard.*

Croquis à la sanguine. Dans *La Malédiction*.
Vente Caroline Greuze, 1843, 36 francs; no 285, vente du baron Sylvestre, 1855, 5 fr. 50.

1699. *Vieillard.*

Bistre.
No 39, vente du 15 décembre 1856, 10 fr. 50 à Dramart.

1700. *Le Grand'papa.*

Dessin lavé d'encre de Chine.
No 89, vente Greverath, 125 francs.

1701. *Vieillard endormi.*

Sanguine. Étude pour *Le Paralytique*.
No 304, vente Greverath, 8 francs.

1702. *Jeune homme.*

Sanguine.
No 1354, vente Martial Lepelletier, mai 1867.

1703. *Vieillard.*

Sanguine.
Vente Pallu, 1873, 31 francs.

1704. *Jeune homme assis.*

Étude aux trois crayons.
No 181, vente G. S. du 11 mai 1861. (Vignières, expert).

CATALOGUE

1705. Vieillard.

Sanguine.
N° 69, vente Mayer, du 20 novembre 1859.

1706. Hommes.

Crayons noir et blanc.
N° 175, vente Combray, en novembre 1895, 21 francs. Musée de Tournus.

1707. Hommes, femmes, jeunes filles.

Sanguine et crayon noir. 12 dessins.
Pour ses grandes compositions.
N° 276, vente Combray, en 1895, 68 francs. Musée de Tournus.

1708. Jeunes garçons et Jeunes filles.

Sanguine.
N° 277, vente Combray, en 1885, 20 francs. Musée de Tournus.

1709. Jeune homme.

Vu de profil. Un ruban lui retient les cheveux.
Gravé par un anonyme, fac-similé crayon noir et blanc.

1710. Jeune garçon endormi.

Dessin au crayon noir rehaussé de blanc sur papier bleu. Grandeur naturelle.
Vente Combray, 1895. Musée de Tournus.

1711. Homme endormi.

Sanguine. Grandeur naturelle.
Collection du duc de Saxe-Weimar.

1712. Vieillard.

Trois pièces, sanguine.
Vente Bergeret, 1786, n°ˢ 207 et 108.

1713. Le Paralytique.

Sanguine.
N° 376, vente Defer, 1859; Vente Evans-Lombe, 1863, 50 francs.

1714. Homme regardant le ciel.

Lavé à l'encre de Chine.
Vente Walferdin, 1860, 5 francs.

1715. Portrait d'homme.

Sanguine.
Vente Fleury-Huard, 1861, 2 francs.

1716. Homme.

Sanguine, grandeur naturelle.
La tête appuyée sur la main. Étude pour *Le Paralytique*.
Vente du prince Galitzin, 1863, 25 francs.

1717. Jeune homme.

Sanguine. Vu en raccourci, grandeur naturelle.
N° 60, même vente, 29 francs.

1718. Jeune homme.

Sanguine.
De profil à droite.
N° 62, même vente, 24 francs.

1719. Homme.

Sanguine, grandeur naturelle.
De profil.
N° 64, même vente, 15 francs.

1720. Vieillard.

Crayons noir et rouge.
N° 368, vente Portalis, 1865.

1721. Vieillard.

Sanguine.
Expression de colère.
N° 265, vente Eugène Tondu, mai 1885.

1722. Homme.

Sanguine.
Vente du chevalier Camberlyn, à Bruxelles, 1865.

1723. Homme.

H. 0m48. L. 0m33. — Sanguine.
Vente du 9 février 1869.

1724. Vieillard.

H. 0m10. L. 0m10. — Dessin à la plume.
Étude pour le tableau de *L'Accordée*.
Vente F. de Boilly, 1869, 19 francs.

1725. Homère.

N° 14, vente Laperlier, 1879, 4 francs.

1726. Jeune enfant avec collerette.

H. 0m35. L. 0m30. — Sanguine.
N° 144, vente du 16 et 17 mai 1898, 290 francs.

1727. Vieillard.

Crayon.
N° 160. vente F. du 5 juin 1874, 6 fr. 50.

1728. Tête du Paralytique.

Dessin aux trois crayons.
Vente Texier, janvier 1883, 12 francs à Hue.

1729. Jeune garçon.

Sanguine.

De trois quarts, légèrement penché à droite, grands cheveux tombant sur les épaules.
Musée de l'*Albertina*, à Vienne.

1730. *Jeune garçon.*

H. 0m33. 0m28. — Sanguine.
No 101, vente Mahérault, 1880.

1731. *Jeune garçon.*

H. 0m33. L. 0m27. — Sanguine.
No 86, vente A. Fould, 1815, 200 francs.

1732. *Jeune garçon.*

H. 0m44. 0m30. — Crayon rouge.
De trois quarts, légèrement penché, les cheveux bouclés rejetés en arrière. Musée de Tournus.

1733. *Jeune garçon.*

Sanguine.
Presque de profil avec une collerette.
No 82, vente Caroline Greuze, 1843.

1734. *Jeune garçon.*

Sanguine.
Tête tournée vers la droite.
Vente Emile Durier, 1891.

1735. *Jeune garçon.*

Sanguine.
De profil, appuyé contre une maison.
No 107, vente Durier, 1891.

1736. *Jeune garçon.*

H. 0m32. L. 0m24. — Crayon rouge.
De trois quarts.
Vente Vassal de Saint-Hubert, 1779, 163 *bis*.

1737. *Jeune garçon.*

Crayon et encre de Chine.
Vente Bruzard, 1839.

1738. *Jeune garçon.*

Sanguine. Contre-épreuve.
No 179, vente Carrier, 1846.

1739. *Jeune garçon.*

No 29 *bis*, vente du 26 mai 1852.

1740. *Jeune garçon.*

No 83, vente Baroilhet, 1856, 15 francs.

1741. *Jeune garçon.*

Sanguine.
No 309, vente Greverath, 1856, 15 francs.

1742. *Jeune garçon.*

Sanguine. De profil.
No 249, vente Pallu, 1873, 20 francs à Delamarre.

1743. *Jeune garçon.*

H. 0m33. L. 0m27. — Sanguine.
Vente A. Fould, 1875, 200 francs.

1744. *Jeune paysan tenant un vase.*

Dessin aux deux crayons.
Vente du 5 décembre 1859.

1745. *Jeune garçon.*

H. 0m30. L. 0m26. — Crayon et sépia.
Vu de profil. Cheveux frisés, bouche entr'ouverte.
Vente Eud. Marcille, acquis en 1860.

1746. *Jeune paysan.*

H. 0m31. L. 0m17. — Sanguine.
1863, vente Soret.

1747. *Petit garçon.*

De trois quarts.
Vente du prince Galitzin, 1863, 15 francs.

1748. *Petit garçon.*

Sanguine. Vu en raccourci, grandeur naturelle.
Même vente, no 61, 16 francs.

1749. *Petit garçon.*

Sanguine.
Couché, grandeur naturelle.
No 63, même vente, 15 francs.

1750. *Jeune garçon.*

Sanguine.
L'air chagrin.
No 259, vente E. Tondu, 1885.

1751. *Jeune garçon.*

Sanguine. Exprimant la colère.
No 243, même vente.

1752. *Jeune garçon.*

Sanguine.
Vente D***, du 17 mars 1876.

1753. *Jeune garçon.*

Sanguine.
Vente du 21 novembre 1877. (Ch. Georges, expert).

1754. *Jeune garçon.*

H. 0m30. L. 0m23. — Sanguine.

De profil.
Vente du 26 mai 1879. (Féral, expert).

1755. *Jeune garçon.*

H. 0m30. L. 0m25. — Sanguine.
Même vente.

1756. *Jeune garçon.*

Sanguine.
De trois quarts à droite. Expression de colère.
Vente Giroux, 23 mars 1882, 52 francs.

Têtes d'enfants.

1757. *Enfant.*

Sanguine sur papier blanc. Grandeur naturelle.
Presque de face, la tête couchée sur le bras gauche.
No 143. Don Lemonnier, 1848. Musée de Rouen.

1758. *Petite fille.*

Sanguine.
De trois quarts à droite, coiffée d'un bonnet, les cheveux tombent en mèches sur le front.
No 104. Musée de Rouen.

1759. *Enfant endormi.*

H. 0m38. L. 0m30. — Sanguine.
No 264, vente Mariette, 1775 ; 1810, vente Paignon-Dijonval. On retrouve ce sujet parmi les dessins du Musée de l'Ermitage.

1760. *Enfant.*

Sanguine.
Vente du comte d'A***, en 1882.

1761. *Enfant.*

H. 0m45. L. 0m33. — Sanguine.
Musée d'Avignon.

1762. *Enfant pleurant.*

H. 0m35. L. 0m31. — Sanguine.
Vente Laperlier, 1879, 100 francs.

1763. *Petite fille.*

H. 0m37. L. 0m20. — Sanguine.
Vente Laperlier 1879, 110 francs.

1764. *Enfant couché.*

Sanguine, grandeur naturelle.
Vente Laperlier, 1879.

1765. *Petit garçon.*

Crayon noir.

De trois quarts à droite, renversé en arrière, regarde en l'air.
Musée de Saint-Pétersbourg.

1766. *Petite fille.*

Couchée sur le bras gauche, grandeur naturelle. Musée de Saint-Pétersbourg.

1767. *Petit garçon endormi.*

Crayon noir, grandeur naturelle.
Musée de Saint-Pétersbourg.

1768. *Enfant endormi.*

Sanguine, grandeur naturelle.
Renversé en arrière, vu de trois quarts à gauche.
No 772. Musée du Louvre.

1769. *Enfant.*

H. 0m33. L. 0m27. — Sanguine sur papier blanc.
De profil à gauche, cheveux relevés et noués en arrière.
Musée du Louvre.

1770. *Enfant.*

H. 0m33. L. 0m26. — Sanguine.
Regardant en l'air, de trois quarts à gauche, cheveux relevés.
Musée du Louvre.

1771. *Enfants.*

H. 0m45. L. 0m35. — Esquisse bistre et terre d'ombre.
Deux petits garçons : l'un vu de face et l'autre de trois quarts à gauche se penchant sur la poitrine de son frère ; ils se tiennent les bras enlacés autour du cou. Musée du Louvre.

1772. *Enfant.*

H. 0m20. L. 0m18. — Crayon rouge et noir.
Étude très poussée de la tête de l'Amour dans *L'Offrande à l'Amour*. Musée de Tournus.

1773. *Petite pleureuse.*

Vente Caroline Greuze, no 71.

1774. *Enfant.*

Cheveux tombant sur le front.
No 83, même vente ; 18 francs à Rousseaux.

1775. *Enfant.*

De profil.
No 84, même vente, retiré à 8 francs.

1776. *Enfant.*

Appuyé sur la main.
No 85, même vente, 9 francs.

1777. *Enfant.*

No 87, même vente.

1778. *Enfant.*

Sanguine. Couché, vu de dos.
No 57, même vente.

1779. *Études d'enfants.*

Sanguine.
Celui de droite est entièrement du maître; celui de gauche retouché par Greuze.
No 62, même vente.

1780. *Petit garçon.*

Contre-épreuve sanguine. Incliné de trois quarts à droite.
No 180, vente Carrier, 1846. On retrouve ce sujet, vente 5 mai 1875.

1781. *Enfant.*

Étude à la sanguine.
No 1073, vente Kaiemann, à Bruxelles, 1859.

1782. *Études d'enfants.*

Lavé d'encre de Chine.
Vente du comte de Noé, 1858.
Nos 310, 311 et 434, vente Greverath, 1856.

1783. *Enfant.*

Sanguine.
No 105, vente du comte de M***, 1812.

1784. *Enfant.*

H. 0m28. L. 0m23. — Sanguine.
De trois quarts à droite, les cheveux embroussaillés.
No 8, vente du 13 mars 1893. (Fabre, expert).

1785. *Enfant.*

Sanguine.
Enfant les bras étendus; étude pour le tableau de *La Malédiction*.
No 180, vente Decaisne, avril 1853.

1786. *Enfant.*

Crayon rehaussé de blanc sur papier bleu.
Vente Van Parys, à Bruxelles, en 1861.

1787. *Enfant.*

Sanguine.
Vente Flury-Huard, 16 francs, à Marquiset.

1788. *Enfant couché.*

Sanguine rehaussé de blanc.
Vente Giroux-Leembruggen, à Amsterdam, 1866.

1789. *Enfant.*

De trois quarts.
Vente Despéret, 6 janvier 1865, 20 francs, à Michel.

1790. *Enfant.*

A demi-couché. Aux deux crayons.
Même vente, 10 francs, à Armand.

1791. *Enfant.*

H. 0m34. L. 0m25. — Sanguine.
Vente de M. de Villars, 1874, 440 francs. (Haro, expert).

1792. *Petite fille.*

H. 0m40. L. 0m32. — Sanguine.
Vente de M. de Villars, en 1874, 500 francs.

1793. *Petit enfant tenant une poupée.*

Esquisse à l'encre de Chine, signé J.-B. Greuze.
Vente E***, 5 juin 1874, 3 francs, à Vignières.

1794. *Enfant.*

Sanguine.
Les cheveux blonds et frisés.
Vente J. Giroux, 23 mars 1882, 270 francs.

1795. *Jeune enfant.*

H. 0m41. L. 0m26. — Sanguine.
Vente du 15 avril 1882. (Haro, expert).

1796. *Enfant.*

Sanguine.
Vu de face. Musée de Lille.

1797. *Quatre enfants.*

Sanguine.
Vente Combray, novembre 1895, 100 francs.

1798. *Enfant.*

Sanguine, grandeur naturelle.
Petite fille de trois quarts à droite, coiffée d'un bonnet.
Musée de Tournus.

1799. *Jeune fille.*

Sanguine.
Presque de face, la tête penchée à droite.
Vente Combray. Au musée de Tournus.

1800. *Homme.*

H. 0m11. 0m10. — Étude à la sanguine.
Musée d'Alençon, don de M. His de La Salle, 1863.

1801. *Jeune fille.*

Dessin à la sanguine.
Musée de Compiègne, no 136.

1802. *Jeune fille.*

H. 0m37. L. 0m32. — Grandeur naturelle.

Contre-épreuve d'un dessin à la sanguine.
Vue de trois quarts tournée et penchée à droite.
Au musée du Puy, don Becdelièvre, 1846.

1803. *Jeune fille.*

H. 0m13. L. 0m10. — Dessin au crayon.
De face coiffée d'une fanchon.
No 240. Don Valadon. Musée de Montpellier.

1804. *Jeune fille.*

Dessin à l'encre de Chine et à la sanguine. Signé à gauche : *Greuze, F. an 1858.*
Assise, coiffée d'un bonnet, de trois quarts penchée à droite, les mains sur les genoux.
No 237. Musée de Montpellier.

1805. *Enfant.*

H. 0m36. L. 0m27. — Sanguine.
No 241. Don Favre. Musée de Montpellier.

1806. *Jeune fille.*

H. 0m38. L. 0m28. — Sanguine.
Tête de profil, tournée à gauche, coiffée d'un bonnet, le haut de la tête non terminé.
No 239. Don Fabre. Musée de Montpellier.

1807. *Jeune homme assis, tête nue.*

H. 0m37. L. 0m30. — Sanguine. Contre-épreuve.
Le bras gauche n'est pas fait. Signé à gauche : *Greuze,* del.
No 238. Don Fabre. Musée de Montpellier.

1808. *Étude de tête.*

H. 0m32. L. 0m25. — Sanguine.
No 622. Donné par M. Gasc, 1860. Musée de Dijon.

1809. *Jeunes filles.*

Deux dessins au crayon rouge, datés 1771.
École des Beaux-Arts de Toulouse.

1810. *Vieille femme.*

Sanguine.
Signé. A Montargis.

1811. *Enfant.*

Sanguine.
De profil, la tête tournée de trois quarts à droite, légèrement penchée à gauche; cheveux en désordre retenus par un ruban.
Don de M. Reynes, 1844. Musée d'Avignon.

1812. *La Mélancolie.*

H. 0m39. L. 0m29. — Sanguine et estompe.
Tête de jeune femme, grandeur naturelle.
No 60, vente de D. et P***, 19 décembre 1898.

MINIATURE

1813. *Petite paysanne blonde.*

1864, vente du cabinet Ducreux, 610 francs.

BIBLIOGRAPHIE

Arts (les), n° 36, année 1904. La collection Jacques Doucet. *Mauzi, Joyant et C^{ie}, éditeurs*.
Arts (les), n° 27, année 1904. Le legs Rothschild. *F. Guiffrey*.
Bachaumont. Lettres sur les peintures, sculptures et gravures de Messieurs de l'Académie royale, exposées au Salon du Louvre, depuis MDCCLXVII jusqu'en MDCCLXXIX. A *Londres, chez John Adamson, MDCCLXXX.*
Bartsch (Adam). Le peintre graveur. *Vienne*, 1803-1821, 21 vol. in-8°.
Basan (F.). Dictionnaire des graveurs, 3 vol. in-12; 1^{re} édition, 1767; 2^e édition, 1789, très augmentée; 3^e édition, 1809, publiée après la mort de Basan.
Bélier de La Chavignerie et Louis Auvray. Dictionnaire général des Artistes de l'École française, depuis l'origine des Arts du dessin jusqu'à nos jours. *Paris, H. Loones, édit.*, 1882.
Béraldi (Henri). Mes estampes. Plaquette in-12. *Lille*, 1884.
Blanc (Charles). Le Trésor de la curiosité. *Paris*, 1857-1858.
Blanc (Charles). Histoire des peintres de toutes les Écoles. T. II, École française : Biographie de Greuze. *Jules Renouard, édit.*, 1862.
Blanc (Charles). Le Manuel de l'amateur d'estampes. *Paris*, 1854-1856. 2 vol. in-8°, divisés en neuf livraisons.
Bocher (Emmanuel). Catalogue raisonné du xviii^e siècle. 6 fascicules.
Bourcard (Gustave). Dessins, gouaches, estampes et tableaux du xviii^e siècle. 1^{re} édition, 1885; *E. Dentu, édit.*; *Damascène Morgand, édit.*, 1893.
Breyan. Dictionnaire des peintres et graveurs. 5 vol.
Brunard (J.). Recueil de l'art et de la curiosité ou Revue des ventes publiques de 1875-76-77-78. *Paris*, 1878.
Bruun-Neergaard (T.-C.). Sur la situation des Beaux-Arts en France, ou lettres d'un Danois à son ami. *Paris, à l'ancienne Librairie Dupont, rue de la Loi*, an IX-1801.
Bulletin de l'Art français, année 1877.
Charavay. Revue des Documents historiques. Année 1874.
Chennevières (Ph. de). Les dessins de maîtres anciens exposés à l'École des Beaux-Arts en 1879. *Paris, Gazette des Beaux-Arts*, 1880.
Chennevières (Ph. de). Un roman de Greuze : Bazile et Thibaut ou Les Deux éducations. Annuaire des Artistes, 2^e année, p. 265-274. 1861. Sur le même sujet : le Journal de l'Empire du 11 frimaire, an XIV.
Delort. Mes voyages aux environs de Paris.

BIBLIOGRAPHIE

DIDEROT (Denis). Les Salons. Œuvres complètes, t. X et XI. *Garnier, frères, édit.*, 1876, Paris.
<small>Les Salons de Diderot commencent en 1759 et finissent en 1781. Les Salons de 1773, 1777. 1779 manquent.</small>

DIDEROT. Supplément aux œuvres de Diderot ; *Belin*, 1818. Lettres sur le Salon de 1769.

DILKE (Lady). French painters of the XVIII. Grand in-8°. *Londres*, 1899.

DUMESNIL (Robert). Le peintre-graveur français. 1835, 9 vol., continué par BAUDRICOURT (Prosper de), 1859-1861, 2 vol.

DUPLESSIS (Georges). Mémoires et Journal de Jean-Georges Wille. *Paris, Renouard*, 1857,

DUPLESSIS (Georges). Essai de bibliographie contenant l'indication des ouvrages relatifs à l'Histoire de la gravure et des graveurs, in-8°. *Paris, Rapilly*, 1863.

DUPLESSIS (Georges). Histoire de la gravure en France, in-8°. *Rapilly, Paris*, 1861.

DUSSIEUX (L.). Les artistes français à l'étranger (pages 13, 92, 172 à 174-179-438-444-444-445-447). *Gide et J. Baudry, édit., Paris*, 1856.

GALICHON (Emile). La Galerie de San-Donato. *Gazette des Beaux-Arts*, du 1er janvier 1870.

GAUCHER. *Journal de Paris*. Numéro du 3 août 1782. (Notice sur J.-J. Flipart).

GAUTHIER (Théophile). Guide de l'amateur au Musée du Louvre. *Charpentier, édit.*

GONCOURT (Edmond et Jules de). L'Art du XVIIIe siècle, 2me série. *Charpentier, édit.*, 1882.

GONCOURT (Edmond et Jules de). La maison d'un artiste, 2 vol.

GONSE (Louis). Les chefs-d'œuvre des Musées de France. *H. May, édit.*, 1900.

GRÉTRY. Essais sur la musique.

HEINECKEN. Dictionnaire des graveurs.

HOUSSAYE (Arsène). Histoire de l'Art français au XVIIIe siècle. Coustou, Bouchardon, Watteau, Greuze, etc. *Henri Plon, édit., Paris.*

HUBER et ROST. Manuel des curieux et des amateurs de l'Art. *Paris*, chez *Fuchs*, et à *Zurich*, chez *Orell*, 1797-1808, 9 vol. in-8°.

JOUBERT. Manuel de l'amateur d'estampes, 3 vol. 1821.

JOURNAUX. La feuille nécessaire, 1759 ; L'Avant-Coureur, 1769 ; Le Journal de Paris. 5 décembre 1786.

LAFENESTRE (Georges) et RICHTENBERGER (Eugène). La peinture en Europe. Le Louvre. *Paris, Société française d'Éditions d'Art.*

LECARPENTIER. Notice sur Greuze, 1805, in-8°.

LECOY DE LA MARCHE. Académie de France à Rome. *Gazette des Beaux-Arts*, septembre 1870-1871.

LEJEUNE (Théodore). Guide théorique et pratique de l'amateur de tableaux, t. I, p. 276 et suiv. *Veuve Jules Renouard, édit., Paris*, 1864.

LETTRES D'UN VOYAGEUR ANGLAIS. Elles ont pour objet les estampes gravées d'après les tableaux de Greuze.

LEX. Inauguration du Musée Greuze à Tournus. Société des amis des Arts et des sciences de Tournus. In-8°. *Tournus*, 1894.

MARIETTE (P.-J.). Abacedario de P.-J. Mariette et autres notes inédites de cet amateur sur les Arts et les artistes. Édité par Ch. de Chennevières et A. de Montaiglon. T. IV des Archives de l'Art français. *J.-B. Du Moulin, Paris*, 1853-1854.

MARTHA. La délicatesse dans l'art. *Paris, Hachette, édit.*, 1884.

MARTIN (Paul). Annales de l'Académie de Mâcon, année 1878, in-8°. « Greuze et Diderot ».

MONTAIGLON (A. de). Procès-verbaux de l'Académie Royale de peinture et de sculpture. 1648-1792, 8 volumes.

NORMAND (Charles). J.-B. Greuze. *Librairie de l'Art*, 1892. Collection des artistes célèbres.

NOUVELLES ARCHIVES DE L'ART FRANÇAIS, année 1878. *Archives de l'Art français*, T.V.I.

PORTALIS (le baron Roger) et H. BÉRALDI. Les graveurs du xviiie siècle. 3 vol. *Damascène Morgand*, 1880.

RENOUVIER. Histoire de l'Art pendant la Révolution, considérée principalement dans les estampes. Suivie d'une étude sur Greuze. *Paris, Renouard*, 1873.

REVUE UNIVERSELLE DES ARTS. *Années 1855-1863*.

SMITH (John). A catalogue raisonné of the works of the most eminent Dutch, Flemish, and French painters. The worths of J.-B. Greuze, t. VIII. *Published by Smith and Son. London*, 1837.

THORÉ. Catalogue des tableaux de Greuze, 1843. In-8°.

VALORY (Mme de). Greuze ou l'Accordée de village, 1813.

VIARDOT (Louis). Les Musées de France. *Hachette, édit.*, 1860.

TABLE DES GRAVEURS
des Œuvres de J.-B. Greuze

Adam (Pierre) . . . *L'Accordée de village.*
H. 0m11. L. 0m14.

Aliamet (Jean-Jacques). *L'Éducation du jeune Savoyard.*
H. 0m33. L. 0m26. — L'eau-forte pure est de Moreau-le-Jeune.

— *La Philosophie endormie.*
H. 0m41. L. 0m31. — Premier état à l'eau-forte pure, le corsage boutonné.

Alix (Pierre-Michel). *L'Accordée de village.*
H. 0m31. L. 0m40. — Gravé en couleurs (aquatinte); gravé en noir.

— *Le Paralytique servi par ses enfants.*
H. 0m31. L. 0m40. — Gravé en couleurs (aquatinte); gravé en noir.

Aristide (Louis). . *L'Innocence.*
H. 0m22. L. 0m18.

Avril (Jean-Jacques). *Le Fils ingrat.*
H. 0m33. L. 0m40.

— *Les Regrets inutiles.*
H. 0m33. L. 0m46.

Badin *Cahier de six têtes.*
H. 0m15. L. 0m11. — Dessinées par J.-B. Greuze.

Basan *Le Baiser paternel.*
H. 0m21. L. 0m16. — Gravé en imitation de dessin à la sanguine.

Baude *Jeune fille.*
H. 0m26. L. 0m20. — Gravé sur bois.

— *L'Accordée de village.*
Gravé sur bois, 1893.

Bause (Jehan-Frederick) *Serena* (1785).
H. 0m19. L. 0m17. — Ovale.

Beauvarlet (Jacques-Firmin) *Mendiante tenant un enfant.*
Fac-similé d'un dessin au bistre.

— *La Maman.*
In-folio.

— *L'Écureuse.*
H. 0m38. L. 0m30. — Premier état : *La Cureuse.*

— *La Marchande de marrons.*
H. 0m43. L. 0m31.

Beauvarlet (Jacques-Firmin) *La Marchande de pommes cuites.*
H. 0m43. L. 0m31.

— *Les Soins maternels ou La Leçon de tricot.*
H. 0m34. L. 0m21.

— *Jeune fille à la colombe ou Donnant à manger à une tourterelle.*
Ovale avec encadrement.

Beauvarlet (femme). (C.-Fr. Deschamps). *Femme du marché.*
H. 0m31. L. 0m24.

— *Le Charbonnier.*
H. 0m32. L. 0m25.

— *Jeune fille debout ou Jeune fille timide, Servante se mettant en route.*
H. 0m38. L. 0m24.

Beljambes (Pierre-G.-A.) *La Petite Nanette.*
H. 0m23. L. 0m17.

— *L'Écolier distrait.*
H. 0m34. L. 0m24.

Belle (G.). . . . *Le Père de famille.*
In folio.

Bemont (Georges) . *Jeune fille.*
Lithographie. Salon de 1898.

Benoit (Guillaume-Philippe) . . . *Portrait de Diderot.*
H. 0m18. L. 0m12.

Bernarth *Jeune fille tenant un carlin ou Le Souvenir.*
A la manière noire. Buste grandeur naturelle.

Binet (Louis). . . *Annette.*
H. 0m32. L. 0m25.

— *Lubin.*
H. 0m32. L. 0m25.

— *Le ménage ambulant.*
H. 0m44. L. 0m33. Eau-forte.

— *La Grand'maman.*
H. 0m43. L. 0m31.

— *Le Retour sur soy-même.*
H. 0m30. L. 0m37.

Blanchard (A.), fils. *Bonaparte*, capitaine d'artillerie.
Demi-nature.

GREUZE

Bligny *Le Fils puni.*
Contre-partie de la gravure de Moreau.

— *Portrait de Greuze.*

Boilly (Alphonse) . *La vertu chancelante.*
H. 0m35. L. 0m25.

— *La Vertu raffermie ou La Prière du matin.*
H. 0m35. L. 0m26.

Boilly (Jules). . . *La Pouilleuse.*
H. 0m12. L. 0m10. — Imprimé chez Delâtre, 1864.

Boizot (Louise-Marie-Adélaïde) . . *La Petite liseuse* (1785).
H. 0m23. L. 0m19.

Bonnet (Louis-Marin. *La Petite boudeuse.*
H. 0m32. L. 0m26. — En imitation de sanguine.

— *Jeune femme, la tête couverte d'un foulard noué sous le cou.*
Imitation de sanguine.

— *Étude du portrait de Madame Greuze.*

— *Tête de jeune femme, dirigée à droite.*
Imitation de sanguine.
(Voir L. Marin, pseudonyme de Bonnet.)

Boucher (Léopold). *Tête d'enfant.*
Gravé en 1857. Médaillon rond de 0m085 de diamètre.

Bourgeois de la Richardière (Antoine-Achille) . . *Arthémise.*
H. 0m22. L. 0m17.

— *L'Attention.*
H. 0m21. L. 0m16.

— *La Peur de l'orage.*
H. 0m21. L. 0m16. — Gravé en couleurs et en noir.

— *Bacchante.*
H. 0m20. L. 0m15. — Gravé en couleurs et en noir.

— *Le Désir.*
H. 0m20. H. 0m15.

Bréa (de) *Daphnis et Chloé ou La Diseuse de bonne aventure.*
H. 0m44. L. 0m58. — En imitation de lavis.

Breteuil (Charles-Louis, comte de) *Le Garçon en guenille.*
H. 0m15. L. 0m11. — Eau-forte.

Carée *Tête d'enfant.*
Grandeur naturelle.

Carmona (Marrot-Salvator) . . . *Le Tendre désir.*
Planche exécutée sous la direction de J. Massard.

Cars (Laurent) . . *Aveugle dupé.*
H. 0m43. L. 0m34. — Dédié à la Live de Jully.

— *Le Silence.*
H. 0m43. L. 0m34. — Terminé par Claude Donat-Jardinier.

Cars (Laurent) . . *La Pelotonneuse.*
H. 0m28. L. 0m22.

Cathelin (Louis-Jacques) *Le Chirurgien Louis.*
H. 0m35. L. 0m25.

Cauwes (Paul-Emile Louis) . . . *Simplicité.*
Salon de 1898.

Charpentier (François-Philippe) . *Les Préjugés de l'enfance.*
H. 0m47. L. 0m43. — A la manière du lavis rehaussé.

— *Les Fermiers brûlés ou Étude de mendiante.*
H. 0m37. L. 0m30. — A la manière du lavis.

— *Tête d'enfant coiffé d'un bonnet.*
Imitation de dessin à la sanguine. Grandeur naturelle.

— *Tête de jeune fille.*
H. 0m37. L. 0m31. — En imitation de sanguine, grandeur naturelle.

— *Paysanne italienne debout.*
Dans le genre du lavis.

Chevignard . . . *Portrait de Dezède.*
H. 0m15. L. 0m14. — Gravé sur bois pour *Le Magasin Pittoresque.*

— *La Jeune nourrice.*
H. 0m15. L. 0m14. — Gravé sur bois pour *Le Magasin Pittoresque.*

— *La Frileuse.*
H. 0m15. L. 0m14. — Gravé sur bois pour *Le Magasin Pittoresque.*

Chevillet (Juste) . . *Lenoir, lieutenant de police.*
H. 0m27. L. 0m19. — En médaillon, 1778.

Civil *La Malédiction.*
H. 0m07. L. 0m08.

— *Le Fils puni.*
H. 0m07. L. 0m08.

— *L'Accordée de village.*
H. 0m07. L. 0m08.

— *La Dame bienfaisante.*
H. 0m07. L. 0m08.

— *Le Paralytique.*
H. 0m07. L. 0m08.

Collette (A.) . . . *La Marchande de marrons.*
H. 0m22. L. 0m17.

— *La Marchande de pommes cuites.*
H. 0m22. L. 0m17.

Corbutt (Charles) . *L'Enfant gâté.*
H. 0m32. L. 0m25.

— *Le Silence.*
H. 0m32. L. 0m25.

Coron *Vieillard lisant à la loupe.*
In-4°.

— *Le Tendre désir.*
In-folio.

Cosson *Le Petit paresseux.*
Gravé sur bois pour *Le Magasin Pittoresque.*

Courtry (Charles-Jean-Louis) . . . *Flore.*
H. 0m11. L. 0m09.

TABLE DES GRAVEURS

Courtry (Charles-Jean-Louis). . . *L'Écouteuse.*
H. 0m08. L. 0m07.
— *L'Effroi.*
H. 0m08. L. 0m07.
— *L'Espagnole.*
H. 0m08. L. 0m07.
— *Le Favori.*
H. 0m09. L. 0m07.
— *Malice.*
H. 0m08. L. 0m07.
— *La Volupté.*
H. 0m08. L. 0m07.
— *Le Matin.*
H. 0m08. L. 0m07.
Danzel (Jérôme) . . *La Savonneuse.*
H. 0m40. L. 0m32.
Daullé *La Jeunesse studieuse.*
— *Le Petit polisson.*
Delaunay *Le Malheur imprévu.*
— *L'Offrande à l'Amour.*
— *Petite fille au chien.*
Gravures au burin in-4°, pour la galerie Choiseul, 1772.
Demeuse (l'ainé) . . *Tête de La Philosophie endormie.*
En imitation de sanguine, grandeur naturelle.
Dennel (Louis) . . *Le doux regard de Colin.*
H. 0m24. L. 0m18.
— *Le Doux regard de Colette.*
H. 0m24. L. 0m18.
Denon (Vivant) . . *Tête d'enfant.*
Médaillon, 0m08 de diamètre.
Deschamps (Fr.) . *Paysanne tenant un enfant.*
In-4° en hauteur.
Devisse *La Mère sévère.*
H. 0m30. L. 0m41.
Dochy (Henri) . . *Portrait d'enfant.*
Gravé sur bois (Salon 1891).
Drivet *La lecture de la Bible.*
H. 0m06. L. 0m05. D'après Martenasie.
Duhamel *Portrait de Diderot.*
Dunker (B.-A.) . . *Invocation à l'amour.*
Eau-forte pure. Pour la galerie Choiseul.
Dupin *Portrait de Diderot.*
Dupuis (Nicolas-Gabriel). . . . *Portrait de Gougenot.*
H. 0m17. L. 0m12.
Eichens *La Cruche cassée.*
H. 0m44. L. 0m31. — Ovale.
Elluin (François-Rolland) . . . *Les enfants surpris.*
H. 0m36. L. 0m26.
Erard *Le Père de famille instruisant ses enfants* ou *La lecture de la Bible.*
H. 0m09. L. 0m15. — D'après Martenasie.
Filhol *Portrait de Jeaurat.*
Fite (Pierre) . . . *La Rosière de Salency.*
H. 0m23. L. 0m09.
Flameng (Léopold). *Danaë.*
H. 0m13. L. 0m23. — Tiré de la collection Bonnet. Diffère de la *Danaë* de la collection La Caze.
Flameng (Léopold) . *Portrait de Greuze.*
H. 0m12. L. 0m09.
— *Jeune paysanne.*
H. 0m17. L. 0m14.
Flipart (Jean-Jacques) *Portrait de Greuze.*
H. 0m18. L. 0m12.
— *L'Accordée de village.*
H. 0m55. L. 0m64.
— *Le Gâteau des rois.*
H. 0m48. L. 0m64.
— *Le Paralytique.*
H. 0m49. L. 0m63.
— *La Tricoteuse endormie.*
H. 0m28. L. 0m22.
— *La Pleureuse* ou *La Perte du serin.*
H. 0m36. L. 0m26.
— *La Pelotonneuse.*
H. 0m28. L. 0m22. — Eau-forte terminée par Laurent Cars.
Formstecher . . . *La Laitière.*
Grand in-folio.
Franquenet . . . *La Bénédiction paternelle* ou *Le Départ de Bazile.*
A la manière du crayon noir.
Gaillard (Robert) . *Le Fils ingrat.*
H. 0m48. L. 0m62.
— *Le Fils puni.*
H. 0m49. L. 0m62.
— *La Femme colère.*
H. 0m49. L. 0m62.
— *La Voluptueuse.*
H. 0m37. L. 0m26.
— *Diane.*
H. 0m20. L. 0m16.
— *Calisto.*
H. 0m20. L. 0m16.
Garnier (H.) . . . *L'Innocence.*
H. 0m39. L. 0m32.
Gaucher (Charles-Etienne) . . . *Catherine II.*
H. 0m16. L. 0m10.
— *Diderot.*
In-8°. De profil.
Gaujean *Jeune fille.*
Collection La Case. — Gravé en couleurs.
Gérard (Charles) . *L'Accordée de village.*
H. 0m11. L. 0m14. Salon de 1841.
— *Regrets tardifs.*
H. 0m11. L. 0m14. — Salon de 1891.
Germain et Gibert. *Mme de Porcin.*
H. 0m17. L. 0m14. — Ovale. Gravé sur bois pour *Le Magasin Pittoresque.*
Gilbert *Mme de Porçin.*
Lithographie.
Giroux (Charles) . *A l'Amitié.*
Eau-forte. Salon de 1891.
Goncourt (Jules de) *Consolation de la vieillesse.*
H. 0m19. L. 0m24.
— *Femme étendant les bras.*

Goncourt (Jules de).	*Tête de femme coiffée d'un bonnet.*	Hédouin (Edmond).	*L'Enfant à la pomme.* H. 0^m08. L. 0^m06.
—	*Dame de charité.* H. 0^m25. L. 0^m16.	—	*L'Étude.* H. 0^m08. L. 0^m07.
—	*La Laitière.*	—	*Petite fille au chien épagneul.* H. 0^m08. L. 0^m07.
—	*Portrait d'homme en pied.* H. 0^m26. L. 0^m16.	—	*Le Petit paysan.* H. 0^m08. L. 0^m06.
Gouy (de)	*La Mère bien-aimée.* H. 0^m13. L. 0^m18. — Ovale, gravé en noir et en couleurs.	—	*Rêveuse.* H. 0^m08. L. 0^m07.
Grangenet. . . .	*Tête de jeune garçon.* Fac-similé de sanguine, grandeur naturelle.	—	*Petite fille.* H. 0^m08. L. 0^m06.
—	*Tête de jeune garçon riant.* Fac-similé de sanguine, grandeur naturelle.	Hémery (Louise-Rosalie).	*Tête d'enfant riant.* Imitation du crayon à la sanguine. Grandeur naturelle.
Gréen	*Six têtes d'expression.* Gravé en 1787.	—	*Tête de jeune fille pleurant.* Grandeur naturelle.
Greuze (J.-B.) . .	*Tête de femme coiffée d'une marmotte.* H. 0^m11. L. 0^m09.	—	*Tête de jeune fille boudeuse.* Grandeur naturelle.
—	*Étude de tête, pieds et mains.* Pour le *Départ du jeune Savoyard.*	Hémery (Thérèse-Eléonore) . . .	Voir *Lingée.*
Gromont	*Portrait de Dezède.* Gravé sur bois pour *Le Magasin Pittoresque.*	Henriquez (Benoît-Louis)	*L'Amour.* H. 0^m37. L. 0^m26. — Ovale en bordure.
Guérin (Christophe)	*La Petite Jeannette.* H. 0^m20. L. 0^m16.	—	*La Prière à l'Amour.*
Guttemberg (Jacob)	*Le Petit boudeur.* H. 0^m20. L. 0^m20.	Hogard	*Tête de vieille femme.* Sanguine. Grandeur naturelle.
—	*Paul.* H. 0^m27. L. 0^m22.	Hoin (Claude) . . .	*La Mort de Marie-Madeleine.* H. 0^m45. L. 0^m34. — En imitation du lavis au bistre.
—	*Virginie.* H. 0^m27. L. 0^m22.	Hopwood	*Portrait de Gresset.* H. 0^m25. L. 0^m05.
Guy (Achille). . .	*Tête de jeune fille.* Musée du Louvre, Salon de 1898.	Hubert (François) .	*Le Retour de nourrice.* H. 0^m47. L. 0^m43.
—	*L'Heureux ménage (La Mère bien-aimée).* Contre-partie de la gravure de Massart, en réduction.	Ingouf (Pierre-Ch.)	*La Bonne éducation.* H. 0^m38. L. 0^m21. — Ingouf termina cette planche gravée à l'eau-forte par Moreau-le-Jeune.
Haïd (Jehann-Elie).	*La Dévotion de la famille au logis (Lecture de la Bible).*	—	*La Paix du ménage.* H. 0^m30. L. 0^m20. — Gravé à l'eau-forte par Moreau-le-Jeune; achevée par Ingouf-l'aîné.
—	*Le Silence.* H. 0^m32. L. 0^m25.	—	*Petite fille au chien.* H. 0^m19. L. 0^m15. — Gravé par Ingouf et par Delaunay, dans le cabinet Choiseul; publié par Basan, 1771.
—	*Le Petit Napolitain.* H. 0^m27. L. 0^m20.		
—	*La Petite Napolitaine. (L'enfant à la poupée.)*		
—	*L'Accordée de village.* H. 0^m45. L. 0^m62.	—	*Petite fille tenant une poupée habillée en capucin.* H. 0^m19. L. 0^m15.
—	*L'Occupation. (La Pelotonneuse.)* H. 0^m39. L. 0^m30.	—	*Petit Napolitain.* H. 0^m18. L. 0^m15. — Par Ingouf-le-jeune (François-Robert), 1747-1812.
—	*Les œufs cassés.* H. 0^m36. L. 0^m45.		
Haïd (John-Jack) .	*Le Chagrin (Jeune fille pleurant son serin mort).* H. 0^m29. L. 0^m25. — A la manière noire.	—	*Rêveuse ou Malice, la Belle Pleureuse.* H. 0^m38. L. 0^m27. — Ovale encadré. Gravé par Tilliard et Ingouf.
—	*La Raillerie. (Femme agaçant un chien).* H. 0^m29. L. 0^m26.	—	*Les Sevreuses.* H. 0^m32. L. 0^m40.
Haüer	*Le Petit frère.* H. 0^m29. L. 0^m21.	—	*La fille confuse.* H. 0^m30. L. 0^m36. — Planche terminée par Ingouf-le-Jeune, sur une eau-forte d'Ingouf-l'aîné, 1773.
—	*La Petite Sœur.* H. 0^m29. L. 0^m21.		

TABLE DES GRAVEURS

Ingouf (Pierre-Ch.). *La Petite Nanette.*
H. 0m15. L. 0m11. — Une des têtes ci-dessous porte ce titre.
— *Suite de douze têtes.*
H. 0m15. L. 0m11. — Tirées en partie du tableau *Le Paralytique.*
— *Le roi Louis XVI.*
Jacot. *Bacchante.*
Jacques (Charles) . *Portrait de Greuze.*
H. 0m15. L. 0m12.
— *Suite de têtes, d'après J.-B. Greuze.*
13 pièces.
Jacquemont (J.) . . *L'Orage.*
H. 0m14. L. 0m15.
— *Rêve d'amour.*
H. 0m18. L. 0m09.
Janet (E.) *L'Aveugle trompé.*
H. 0m07. L. 0m05.
Janinet (François) . *Tête d'homme coiffé d'un chapeau.*
Fac-similé de sanguine. Grandeur naturelle.
— *Tête de femme regardant à gauche.*
A la manière du crayon rouge. Grandeur naturelle.
— *Tête d'enfant.*
A la manière du crayon rouge. Grandeur naturelle.
— *Tête d'homme renversé.*
A la manière du crayon rouge. Grandeur naturelle.
— *Tête de vieillard.*
A la manière du crayon rouge. Grandeur naturelle.
— *Tête d'homme (Le Fils puni).*
A la manière du crayon rouge. Grandeur naturelle.
Jardinier (Claude Donat) *Le Silence.*
H. 0m43. L. 0m38. — Eau-forte de L. Cars terminée au burin ; avant la lettre.
— *Tricoteuse endormie.*
H. 0m28. L. 0m22.
— *L'enfant gâté.*
Par Malœuvre. Retouché au burin par Jardinier.
Jazet (Jean-Pierre-Marie) *L'Accordée de village.*
H. 0m23. L. 0m33. — Gravé à la manière noire.
Joubert. *Annette.*
H. 0m30. L. 0m22.
— *Lubin.*
H. 0m30. L. 0m21.
Joubert (Ferdinand). *Innocence.*
Ovale. Salon 1861.
— *Simplicity.*
H. 0m21. L. 0m18. — Ovale. Salon 1865.
Jungfer (Zuzé) . . *L'Innocence endormie.*
H. 0m23. L. 0m32.
Lacroix (Paul) . . *L'Innocence.*
— *Le Retour sur soy-même.*

Laguillermie (Frédéric-Auguste). . . *La Cruche cassée.*
Eau-forte. Salon de 1895.
Lalauze (Adolphe) . *Mme de Chauvelin.*
H. 0m15. L. 0m10. Salon 1878.
— *La Cruche cassée.*
Eau-forte. Salon 1891.
Lallemand. . . . *Frontispice pour les Costumes d'Italie.*
La Live de Jully (Ange-Laurent de) (1725-1779) *Les Fermiers brûlés.*
H. 0m37. L. 0m30. — A l'eau-forte. Le même sujet a été gravé sous le titre : *Le Fermier brûlé*, chez Basan.
— *La Mère de famille.*
H. 0m23. L. 0m19. — Gravé par la Live de Jully et Charpentier.
Lasteyrie (le comte de) *Tête du Paralytique.*
Imitation du crayon. Grandeur naturelle.
Launay (Robert de). *Offrande à l'Amour.*
H. 0m21. L. 0m15.
— *Le Malheur imprévu.*
H. 0m48. L. 0m36.
— *Jeune fille au chien.*
H. 0m14. L. 0m11. — Gravé dans la galerie de Choiseul.
Laurent (Pierre). . *Le Bénédicité.*
H. 0m41. L. 0m34. — Le Blanc attribue à tort à un autre graveur, André Leblanc, la planche du *Bénédicité.*
Lebas (Philippe). . *Heureuse union.*
H. 0m53. L. 0m62.
— *Les Écosseuses de pois.*
H. 0m34. L. 0m47.
— *L'Aveugle trompé.*
— *L'Enfant gâté.*
Legrand (Henri). . *Le Trouble inconnu.*
— *La Pudeur agaçante.*
— *Paul, comte de Strogonoff, enfant.*
— *La Réflexion agréable.*
A la manière du crayon. Grandeur naturelle.
— *Prière de l'Innocence.*
Le Délire. Grandeur naturelle.
Lelogeois *La Marchande de marrons.*
D'après un dessin de Collette, in-8°.
— *La Marchande de pommes cuites.*
D'après un dessin de Collette, in-8°.
Lempereur (L.) . . *Annette.*
H. 0m30. L. 0m22. — Gravure attribuée à Joubert.
Letellier (Claude-François) . . . *La Fille grondée.*
H. 0m32. L. 0m21.
— *Six têtes de différents caractères.*
H. 0m15. L. 0m11.

Letellier (Claude-François) . . .	Six têtes de différents caractères. H. 0m15. L. 0m11.
Levasseur (Charles).	La Belle-mère. H. 0m50. L. 0m65.
—	La Belle-mère, en réduction. H. 0m43. L. 0m43.
—	Le Testament déchiré. H. 0m49. L. 0m64.
—	La Veuve et son curé. H. 0m50. L. 0m65.
—	Jeunesse studieuse. H. 0m24. L. 0m19.
—	La Laitière. H. 0m35. L. 0m23.
—	Le Petit polisson. H. 0m22. L. 0m18.
—	Thaïs ou La Belle pénitente. H. 0m39. L. 0m28.
—	Portrait de Levasseur. H. 0m30. L. 0m22.
Lévy (Gaston) . .	La Cruche cassée. H. 0m38. L. 0m27. — Salon de 1877.
—	Portrait de Ville.
Lingée (Thérèse-Éléonore Hémery)	Tête de petit garçon. De profil à gauche. En imitation du crayon rouge. Grandeur naturelle.
—	Tête d'enfant riant. En imitation du crayon rouge. Grandeur naturelle.
—	Tête de petite fille couchée sur le bras gauche. En imitation du crayon rouge. Grandeur naturelle.
—	Tête de jeune fille regardant en l'air. En imitation du crayon rouge. Grandeur naturelle.
Lorsay.	Un Premier ami (La Petite fille au carlin). H. 0m14. L. 0m11. — Gravé sur bois pour Le Magasin Pittoresque.
Louis (Aristide). .	L'Innocence. Gravé pour la galerie Pourtalès. Salon 1853.
Lucien (Jean-Bapt.).	Tête de jeune fille endormie. Imitation de sanguine. Grandeur naturelle.
—	Tête de jeune garçon regardant à gauche. Fac-similé de sanguine. Grandeur naturelle.
—	Tête de vieillard aveugle. Fac-similé de sanguine. Grandeur naturelle.
—	Le Petit frère. H. 0m19. L. 0m15. — Ovale.
—	La Petite sœur. H. 0m19. L. 0m15. — Ovale.
Lyrieux.	Le Fils ingrat ou La Malédiction paternelle.
Lyrieux.	Le Père de famille lisant la Bible. H. 0m36. L. 0m45.
Macret (Charles-Prosper-Adrien).	Invocation à l'Amour (1778). H. 0m45. L. 0m37.
Malœuvre (Pierre).	L'enfant gâté (1772). H. 0m43. L. 0m34.
—	La Bonne mère.
Manigaud (Jean-Cl.).	La Jeune veuve. Salon 1885.
Marais	L'Ermite. H. 0m49. L. 0m63. — 1er état, eau-forte pure.
Marcenay de Ghuy.	Vieillard à la toque et à l'habit garni de fourrure (1764). H. 0m06. L. 0m05.
Mariage (Louis-Fr.).	Portrait de Greuze (1785). H. 0m28. L. 0m25.
Marin (Louis). . .	Jeune femme jouant avec un chien. H. 0m22. L. 0m13. — Ovale. Gravé en couleurs.
—	Jeune femme tenant un bouquet. H. 0m22. L. 0m13. — Ovale. Gravé en couleurs.
Martenasie (Pitre) .	Le Père de famille lisant la Bible (1759). H. 0m37. L. 0m46.
Marvy (Louis) . .	La Mélancolie. Gravé pour l'Artiste.
Maury (Rose). . .	Tête d'enfant. De profil, à droite, demi-nature, à la manière du crayon.
—	Tête de jeune fille. Penchée à gauche, demi-nature, à la manière du crayon.
Massard (Jean-Bapt.)	La Dame bienfaisante (1778). H. 0m49. L. 0m62.
—	La Mère bien-aimée (1775).
—	La Cruche cassée (1772). H. 0m48. L. 0m35. — Ovale.
—	Vertu chancelante (1776). H. 0m47. L. 0m35.
—	La Jeune nourrice.
—	Tête de la Dame de charité. H. 0m20. L. 0m12.
—	La Compassion.
—	Enfant. La tête levée. Grandeur naturelle. A la manière du crayon.
Massard (Jean-Baptiste Félix). . .	La Mélancolie.
Massard (Léopold).	La Jeune veuve (1884). H. 0m28. L. 0m22.
—	Tête de jeune fille. Collection La Caze. Salon 1883.
Masson (Alphonse).	L'Invitation à l'Amour. H. 0m25 L. 0m20. — Salon de 1864.
—	Le Souvenir (1863). H. 0m22. L. 0m18.
Metzger	Thyrsis.
Meyer (Henri). . .	Bacchante. H. 0m35. L. 0m29.

TABLE DES GRAVEURS

Mirel.	*L'Accordée de village.* H. 0m35. L. 0m44.
Moitte (Pierre-Ét.) .	*La Mère en courroux.* H. 0m39. L. 0m28.
—	*Le Repentir.* H. 0m39. L. 0m28.
—	*Le Donneur de sérénade* ou *L'Accordeur de guitare.* H. 0m34. L. 0m27.
—	*La Paresseuse.* In-folio.
—	*Le Geste napolitain* (1763). H. 0m36. L. 0m45.
—	*Les Œufs cassés* (1759). H. 0m36. L. 0m45.
—	*Don Joseph del Rue.* H. 0m29. L. 0m21.
Moitte (François-Auguste). . . .	*La Jeune nourrice.* H. 0m22. L. 0m16.
—	*La Petite mère.* H. 0m22. L. 0m16.
—	*La Poésie.* H. 0m21. L. 0m16.
—	*La Musique.* H. 0m21. L. 0m16.
—	*La Fleuriste.* H. 0m23. L. 0m17.
—	*La Frileuse.* H. 0m22. L. 0m16.
Moitte	*Divers habillements suivant le costume d'Italie.* 1. Savoyard de Chambéry. 2. Savoyarde de Montmeillan. 3. Petite fille savoyarde. 4. Savoyard de Lanebourg. 5. Piémontaise d'Asti. 6. Piémontaise d'Asti. 7. Gênoise avec le mezzo rabattu. 8. Bourgeoise de Gênes. 9. Paysanne parmesane. 10. Paysanne bolonaise. 11. Bourgeoise de Bologne. 12. Paysanne florentine. 13. Florentine coiffée en papillon. 14. Bourgeoise florentine. 15. Florentine avec un petit chapeau. 16. Femme du peuple, environs de Pise. 17. Paysanne des environs de Lucques. 18. Femme du peuple napolitaine. 19. Paysanne napolitaine. 20. Femme du peuple napolitaine les jours de fête. 21. Femme du peuple napolitaine se chauffant. 22. Paysanne de la Calabre. 23. Bourgeoise de Frascati. 24. Femme de Frascati en habit de fête. Cette série a été gravée par P.-É. Moitte, F.-A. Moitte et Angélique Moitte.
Moles	*La Prière à l'Amour* ou *L'Offrande à l'Amour* (1774). H. 0m37. L. 0m26.
Moles	*L'Accordée de village.*
Monzies. . . .	*La Prière.*
Mordant	*Mme de Viette.* H. 0m16. L. 0m12.
Moreau (Jean-Mich.)	*Le Bonheur conjugal* (1765) ou *La Paix du Ménage.* Eau-forte pure, terminée au burin par Ingouf-l'aîné. Grand in-4º.
—	*La Lecture* ou *La Bonne éducation.* Eau-forte pure, terminée par Ingouf-l'aîné, grand in-4º.
—	*La Philosophie endormie.* H. 0m39. L. 0m31. — Eau-forte pure. Le corsage boutonné. Terminé au burin par Aliamet.
—	*La Rosière de Salency* (1768). H. 0m12. L. 0m09. — Vignette.
—	*Ah! madame vous le voyez.* H. 0m12. L. 0m09. — Vignette pour Sophronée de Mme Benoist. Gravé en 1768.
—	*La Mano al monto.* H. 0m15. L. 0m11. — Vignette pour le ch. XXIX de l'Arioste.
—	*La Malédiction.* H. 0m07. L. 0m08. — Gravé de mémoire en 1777.
—	*Le Fils puni.* H. 0m07. L. 0m08. — Gravé de mémoire.
—	*La Dame bienfaisante.* H. 0m07. L. 0m08.
—	*Le Paralytique.* H. 0m07. L. 0m08.
—	*L'Éducation du jeune Savoyard.* Eau-forte pure, terminée au burin, par Aliamet. In-folio.
Morse	*Jeune fille au chien épagneul.* H. 0m19. L. 0m14.
—	*L'Oiseau mort.* H. 0m15. L. 0m11.
—	*Le Matin.* H. 0m19. L. 0m14.
—	*Mme la marquise de Champcenetz.* H. 0m15. L. 0m11.
Muller (Johann-Gotthard). . . .	*Portrait de Ville* (1776). H. 0m28. L. 0m22.
Muller (Georges-H.)	*Portrait de jeune fille.* Gravé sur bois. Salon de 1895.
Nargeot.	*L'Accordée de village.* H. 0m11. L. 0m15.
Noel (Alph.-Léon) .	*La Lecture de la Bible.* Salon de 1855.
Pascal (Jacques). .	*Le Repentir de Sainte Marie-Madeleine.* H. 0m16. L. 0m11. — Gravé en 1858.
—	*La Prière du matin.*
Parent (Th.) et Pannemaker. . . .	*La Prière du matin.* H. 0m12. L. 0m09. — Gravé sur

GREUZE

Parizeau (Philppe-Louis) bois pour *La Gazette des Beaux-Arts.*
 Paysanne endormie (1769).
 H. 0m19. L. 9m26.
Paulier (Clémentine) *Frileuse.*
 Salon de 1895.
Pedro (E.). . . . *La Grand'maman.*
 H. 0m36. L. 0m30.
Pepe. *L'Accordée de village.*
Piaud *La Bonne éducation.*
 Gravé sur bois.
Picot (Victor-Marie). *Paméla* (Londres, 1788).
 H. 0m12. L. 0m10.
— *L'Oiseau mort.*
 Fac-similé de sanguine.
Pipard (Charles). . *Tête de femme.*
 Lithographie. Salon 1898.
— *Tête de jeune fille.*
 Lithographie. Salon 1886.
Porter *La Jeune paysanne.*
 H. 0m15. L. 0m12.
Porporati (Carlo-Antonio. . . . *La Petite fille au chien.*
 H. 0m41. L. 0m29.
Rajon *Bacchante.*
 H. 0m08. L. 0m07.
— *Bacchante à l'amphore.*
 H. 0m09. L. 0m07.
— *Pudeur.*
 H. 0m08. L. 0m07.
— *La Suppliante.*
Ransonnette . . . *Le Fermier brûlé.*
 H. 0m38. L. 0m29.
Raufe *Séréna.*
Reets (Pierre-Jean-Baptiste). . . . *Jeune fille.*
 H. 0m22. L. 0m20.
Revil (Achille) . *La Cruche cassée.*
 H. 0m20. L. 0m16. — Ovale.
Ridinger (Jean-Jac.). *L'Accordée de village.*
 H. 0m45. L. 0m62.
— *Le Paralytique.*
 H. 0m45. L. 0m62.
Robert (F.). . . . *Portrait de Ville.*
 H. 0m13. L. 0m10. — Gravé sur bois dans *La Gazette des Beaux-Arts*, 1867.
Rœmer (Hermann). *Tête de jeune fille.*
Ruyter *L'Innocence.*
Saint-Aubin (Augustin de) *Portrait de Diderot* (1764).
 H. 0m17. L. 0m13.
— *La Live de Jully.*
 H. 0m25. L. 0m20.
— *Le Baiser envoyé.*
 H. 0m16. L. 0m13.
— *Portrait de Linguet* (1780).
 H. 0m17. L. 0m10. — Ovale.
— *Portrait de Sylvestre.*
 In-folio. Portrait destiné à la réception du graveur à l'Académie.
Saint-Non (Jean-Cl.). *La Frileuse* (1767).
 H. 0m10. L. 0m08. — Ovale. Petite pièce gravée en imitation de bistre.

Saint-Non (Jean-Cl.). *La Belle pleureuse.*
 Ovale in-4°.
Saint-Paul. . . . *Nuptial felicity.*
— *Nuptial blessing.*
Salmon. *L'Effroi.*
 H. 0m15. L. 0m13. — Salon de 1882.
Schultz (Johann-Gottfried) . . *Enfant au chien de Terre-Neuve* (1779).
 H. 0m20. L. 0m15.
Sellière. *Deux têtes d'enfant.*
 Gravé sur bois, dans *Le Magasin Pittoresque.*
Silvestrini. . . . *Studio di donzella.*
 H. 0m12. L. 0m10.
Simonet (Jean-Baptiste). *La Privation sensible.*
 H. 0m37. L. 0m27.
Sintzenith. . . . *La Cruche cassée* (1800).
 Petit in-folio en largeur.
Sirand, à Londres. *Jeune fille pleurant son oiseau mort.*
 Ovale en couleurs.
Sixdeniers. . . . *L'Accordée de village.*
 H. 0m57. L. 0m76. — A la manière noire.
Smith *Buste de jeune fille.*
 H. 0m09. L. 0m07.
Staub *Portrait de Jeaurat.*
 H. 0m11. L. 0m09.
Stokolpt *L'Aveugle trompé.*
 H. 0m24. L. 0m32.
Strange (Robert). . *Portrait de Robert Strange.*
 In-8°. Dans un médaillon entouré d'une bordure.
Suber (Léon). . . *Quatre têtes d'expression: La Tricoteuse endormie.*
 H. 0m11. L. 0m08.
 Le petit Napolitain.
 H. 0m11. L. 0m09.
 La Savonneuse.
 H. 0m10. L. 0m08.
 Vieillard dans L'Accordée.
 H. 0m11. L. 0m09. — Eau-forte.
Tamisier *La Frileuse.*
 H. 0m15. L. 0m13. — Ovale. Gravé sur bois.
— *Jeune nourrice.*
 H. 0m15. L. 0m13. — Ovale. Gravé sur bois.
Taverne (Pierre-Gustave) *Napoléon Bonaparte.*
 Salon de 1895.
Testa (Angelo) . . *Santa Maria Egiziaca.*
 H. 0m27. L. 0m17.
Tilliard (Jean-Bapt.). *Les Sevreuses* (1769).
 H. 0m32. L. 0m40. — Planche terminée par C. Ingouf.
Valentin. *Le Gâteau des rois.*
 H. 0m12. L. 0m15. — Gravé sur bois.
Valter *A l'Amitié* (1874).
 Eau-forte, in-folio en hauteur.
Van Geleyn (Arthur) *La Cruche cassée.*
 Lithog. Salon de 1892.

TABLE DES GRAVEURS

Varin *Greuze.*
 H. 0m10. L. 0m07. — De profil.
— *Jeune fille pleurant son oiseau mort.*
 Fac-similé de sanguine.
— *La Pelotonneuse.*
 Fac-similé de sanguine.
Verendret. . . . *La Vieille gouvernante.*
 H. 0m30. L. 0m36. — En collaboration avec Parizeau.
Veyrassat. . . . *Le Geste napolitain.*
 H. 0m10. L. 0m13. — Eau-forte.
— *Les Œufs cassés.*
 H. 0m10. L. 0m13.
Vitasse (Théodore-François) . . . *Exemple d'humanité.*
 H. 0m34. L. 0m43.
Voisin (Louis) . . *Rêveuse.*
 Lithog. Salon de 1895.
Voyez (Nic.-Joseph). *La Bonne mère.*
 H. 0m21. L. 0m16.
— *La Première leçon de l'Amour.*
 H. 0m39. L. 0m32.
— *La Jeune bergère.*
Voyez le jeune, (François) . . . *La Mère en courroux.*
— *Le Ramoneur.*
 H. 0m38. L. 0m26.
— *La Servante congédiée.*
 H. 0m36. L. 0m26. — Avant la lettre.
Walker (Joanis). . *Jeune fille riant coiffée d'un bonnet.*
 Gravé à la manière noire.
Walstaff *L'Innocence.*
Waltner (Charles). *A l'Amitié.*
 H. 0m16. L. 0m13. — Eau-forte.
Wangner *La Paix du ménage.*
Watelet (Claude-Henri) *La Fille confuse.*
 Aquatinte.
— *L'Heureuse mère.*
 H. 0m22. L. 0m23.
— *Jeux d'enfants.*
 H. 0m36. L. 0m21.
— *Watelet en robe de chambre, debout.*
 En imitation du *Bourgmestre Six*, de Rambrandt.
— *Les Offres deshonnêtes.*
 H. 0m33. L. 0m26.
— *Miss Hervey? Jeune fille à la collerette.*
 H. 0m20. L. 0m14.
— *La Privation sensible.*
 H. 0m51. L. 0m41.
— *La Marchande de maquereaux.*
— *Marguerite Lecomte.*
 In-8o.
Weil (Jacques) . . *La Cruche cassée.*
 H. 0m20. L. 0m16.
Weisbrod (Carl) *Six têtes de différents caractères, d'après M. Greuze etc.»*
Anonyme *L'Accordée de village.*
 H. 0m13. L. 0m18.

Anonyme *Amour discret.*
 Fac-similé de sanguine. In-folio en hauteur.
— *Le Bienvenu.*
 Aquatinte.
— . . . *Buste de Bacchante.*
 A la manière noire.
— *L'Agaçante.*
 Gravure en couleurs.
Anonyme (Basan). . *Le Baiser paternel.*
 In-4o. Ovale. Fac-similé de sanguine.
—. . . . *La Cruche cassée.*
 In-4o. Ovale. En couleur.
— *Cultivateur remettant la charrue à son fils.*
— *Départ des petits Savoyards.*
 H. 0m43. L. 0m34.
— *La Dame de charité.*
 H. 0m05. L. 0m08.
— *Le Père de famille qui explique un passage de l'Écriture sainte.*
 H. 0m36. L. 0m44. — (A.N.D.).
— *Divertissement gracieux d'une famille villageoise.*
 H. 0m35. L. 0m45.
— *Heureux ménage.*
 H. 0m32. L. 0m44. — (G.).
— *Le Père de famille lisant la Bible.*
 H. 0m30. L. 0m37. — (G.).
— *Piété filiale.*
 H. 0m35. L. 0m45. — En contrepartie. Réduction du *Paralytique.*
— *Jeune fille.*
 Gravé dans la galerie Bonaparte.
— *L'Oiseau privé.*
 H. 0m39. L. 0m31.
— *Occupation paisible ou Écosseuses de pois.*
 H. 0m36. L. 0m45.
— *Le Gâteau des rois.*
 H. 0m48. L. 0m65.
— *Le Gâteau des rois.*
 H. 0m46. L. 0m61. — A la manière noire.
— *Le Paralytique servi par ses enfants.*
 H. 0m48. L. 0m65.
— *Petite fille au chien.*
 H. 0m27. L. 0m22.
— *Portrait du jeune comte de Strogonoff.*
 H. 0m23. L. 0m29. — Ovale encadré.
— *La Prière.*
 H. 0m13. L. 0m10. — A la manière du pointillé.
— *Tête de femme coiffée d'un bonnet, les mains jointes.*
 A la manière du crayon rouge. Grandeur naturelle.
— *Tête de vieille femme couverte d'un voile, les mains jointes.*
 A la manière du crayon rouge. Grandeur naturelle.

Anonyme *La Veuve et son curé.*
H. 0m29. L. 0m34. — Fac-similé de sanguine.

— *Tête de femme, de profil, coiffée d'un chapeau.*
H. 0m20. L. 0m14. — A la manière du crayon.

— *La Jolie tricoteuse.*
H. 0m24. L. 0m19. — Contrepartie de la gravure de Donat-Jardinier.

— *La Vertu irrésolue.*
H. 0m14. L. 0m11. — Aquatinte.

— *Enfant debout, vu de dos.*
H. 0m28. L. 0m20. — Fac-similé de sanguine.

— *Petit paysan debout et accoudé.*
Fac-similé de sanguine.

— *Portrait de Guibert.*

— *Le Fils puni* (1778).
Petite vignette.
Tableau de M. Greuze, gravé de mémoire.

— *Académie (homme assis).*
Fac-similé de dessin à la sanguine.

— *L'Agaçante* (tête de Bacchante).
Gravé en couleurs.

— *Jeune femme, un ruban dans les cheveux.*
Fac-similé de dessin. Grandeur demi-nature.

Anonyme *Petite fille au chien.*
H. 0m14. L. 0m11.

— *L'Orage.*
H. 0m14. L. 0m11. — Esquisse au burin.

— *La Voluptueuse.*
H. 0m22. L. 0m21. — Gravé au burin.

— *Portrait de Greuze.*
H. 0m15. L. 0m12. — De profil. A la manière noire.

— *Jeune garçon.*
Coiffé d'un vaste chapeau. A la manière du crayon noir.

— *Homme pleurant.*
Étude pour *La Malédiction*. En imitation de lavis.

— *La Diseuse de bonne aventure.*
Fac-similé d'un dessin au lavis.

— *Jeune fille.*
Coiffée d'un mouchoir. (B.N.).

— *Jeune fille.*
Qui offre son sein pour refuge à une colombe. En imitation du dessin. Grandeur naturelle.

— *Tête d'homme.*
Fac-similé des deux crayons.

— *Petite mendiante.*
Gravé en 1813.

— *Prière du matin.*
Gravé sur bois pour *Le Magasin Pittoresque*. Titre : *Une Fille de Grétry*.

TABLE DES LITHOGRAPHIES

exécutées d'après les Œuvres de J.-B. Greuze

Alophe.	*Portrait de J.-B. Greuze.* Lithographié pour *L'Artiste*. Grandeur demi-nature.
Arosa	*Étude du bras pour « La Laitière. »*
Aubry-Lecomte	*La Paix du ménage* (1851). H. 0m16. L. 0m13.
—	*Portrait de J.-B. Greuze.*
Augay	*Sainte Marie-Madeleine.*
Belliard (Zéph.)	*Portrait de J.-B. Greuze.* Grandeur tiers nature.
Bordes	*Portrait de J.-B. Greuze.* Lithographié pour *Le Musée Français*.
Burch (Van der)	*Portrait de Ouare* (1826).
Carlier (Marius-Georges)	*Portrait du duc d'Orléans.* Salon de 1897.
Delpech	*Portrait de J.-B. Greuze.* H. 0m10. L. 0m08.
Denizard (Étienne-Adolphe)	*La Cruche cassée.* Salon de 1886.
Desmarets (L.)	*Portrait de Greuze.*
Devachez	*La Cruche cassée.* H. 0m51. L. 0m27.
Doisi	*Jeune fille au mouchoir* (1845). Grandeur naturelle.
—	*Le Délire* (1845). Grandeur naturelle.
Ducollet	*La Petite Jeannette.(La Pelotonneuse).*
—	*Perrette. (Le Doux regard de Colette.*
Duvergier	*Tête de jeune garçon.* Grandeur naturelle.
Fauchon (Hippolyte)	*Étude.* Salon de 1892.
Formarcher	*La Laitière.* Ovale.
Foucaud	*Jeune fille tenant une colombe.*
Hesse	*Portrait de J.-B. Greuze* (1823). H. 0m25. L. 0m22.
Huot	*Le Paralytique.* H. 0m28. L. 0m36.
Jourdy	*Petite fille au chien.* H. 0m16. L. 0m13.
Julien	*La Cruche cassée.*
—	*La Liseuse.*
—	*Petite fille au chien.*
Lafosse	*Le Bénédicité.*
Lancome	*La Prière.* H. 0m15. L. 0m12.
Le Roy	*Tête d'homme coiffé d'un tricorne.* H. 0m28. L. 0m22.
Levillez	*Père de famille lisant la Bible.*
Lhanta	*L'Accordée de village.* H. 0m49. L. 0m60.
Marin-Lavigne	*La Bonne éducation.*
Mathis (A.)	*Mère chrétienne exerçant son enfant aux actes de charité.* H. 0m09. L. 0m24.
—	*La Malédiction paternelle.* H. 0m30. L. 0m24.
Nesle	*Portrait de J.-B. Greuze.* Grandeur tiers nature.
Noel (Léon)	*Le Père lisant la Bible* (1847). H. 0m36. L. 0m45.
Patout	*Jeune fille à la colombe.* H. 0m38. L. 0m50.
Tassaert (Octave)	*Le Paralytique servi par ses enfants.*
Valois	*Tête d'homme.*
Vogh	*La Dévideuse.* H. 0m28. L. 0m19.
Weber	*Portrait de Ch. Levasseur.* H. 0m11. L. 0m07.

CATALOGUE

DES VENTES DES XVIIIᵉ & XIXᵉ SIÈCLES

où figurèrent des OEuvres de J.-B. Greuze

A

1776. Arcambole (M. d').
30 mars.
1803. Alibert.
25 avril et 2 mai.
1825. A...
17 avril.
1833. Aremberg (Prince d').
Juillet.
1834. Armengaud (chevalier d').
Collection.
1835. Arnault, de l'Académie.
16 avril.
1839. Augustin.
20 décembre.
1841. A. (J.), de Gand.
15 et 26 janvier.
1843. Aguado (mᵉ de Marismas).
Avril.
1845. Avemann (Mayer d').
Mars.
1846. Aubert de Trucy.
13 mars.
1847. Alliance des Arts.
10 et 11 décembre.
1851. Aussonne (comte d').
« Aymard.
1852. Arzujon (comte d').
2 mars.
1856. Ales de Champsaur.
28 février.
1858. Arbaud de Jonques.
26 février.
1862. Aubert de Trucy.
30 mars.
1872. Arago (E.).
7 février.
1875. A. de Champloiseau.
Décembre.

1875. A... (marquis d').
20 janvier.
1878. Astruc (Zacharie).
11 et 12 avril.
1882. A. A...
31 mars.
1884. Aerts (de Metz).
30 mars.
1889. Ayerst.
12 novembre.
1890. Ayscough-Fowhes (Londres).
21 juin.
1892. Arago (Etienne).
4 et 5 mai.

B

1759. Blondel (marquis de).
« Bandel.
1765. Bezenval (baron de).
1783. Bordes (marquis de la).
1786. Bergeret.
1787. Bandeville.
1790. Boyer de Fonscolombe.
28 juillet.
1791. B...
4 avril.
« B...
1797. Basan.
An vi.
1808. Bonaparte (Lucien).
17 mars 1834.
1814. Brunn Neergaard.
30 août.

1820. Bareira.
3 et 4 janvier.
1828. Batailhe de Francès-Monval.
8 février.
1830. Burnel.
Mars.
1831. Bondon (père).
Juin.
1832. Bon (expert).
29 novembre.
1834. Bonaparte (Lucien), prince de Canino.
17 et 20 mars.
1832. Boursault.
Collectionneur.
1837. Borghen (Van).
5 et 6 décembre.
1839. Bruzard.
24 avril.
1840. Berthault.
23 novembre.
1841. B... (Baron de), à Dordech.
Novembre.
1841. Billaudel.
1 et 2 décembre.
1842. Belleval (comte de).
1843. Baudin.
12 et 13 janvier.
1846. Brunet-Denon.
1ᵉʳ février.
1846. Beurdeley.
21 et 22 décembre.
1852. B...
24 mars.
1854. B..., à Saint-Germain-en-Laye.
17 mars.
1855. Baroilhet.
12 mars.

1856. BAROILHET.
10 mars.
1857. BRAINE, à Londres.
« BOILLY (Jules de).
21 mars.
« BENOIST.
30 mars.
1860. B... R.
4 et 5 mai.
« BEAUSSET (marquis de).
12 avril.
« BAROILHET.
2 et 3 avril.
1861. BARDON (Ch).
4 avril.
1863. BUFFET.
1er avril.
1864. BRETH (John Watkin).
3 avril.
1865. BEAUVEAU (prince de).
Avril.
1866. BOITELLE.
24 et 25 avril.
« BREB.
26 et 27 mars.
1867. BOITELLE.
10 janvier.
« BAROILHET.
24 décembre.
« BEURZEBOC, du Havre.
18 février.
1869. BOILLY (Jules de).
Mars.
« BIGILLON, à Grenoble.
30 avril.
1870. BLAISEL (marquis de).
10 et 17 mars.
« B... (de).
4 avril.
1872. BAROILHET.
15 et 16 mars.
1873. BEURNONVILLE (comte de).
28 avril.
1874. BLIN.
28 février.
« BRANICKI (comte).
1876. B.
24 mai.
1877. BROOKS.
18 avril.
« BERTIN (Louis).
15 juin.
1878. B... et F...
24 mai.
1881. BEURNONVILLE (baron de).
14 mai.
« BONDON.

1882. BARTON-HILL.
« BLANC (Marie).
Mars.
1883. BASCLE (Théo).
Avril.|
« BÉRAUDIÈRE (comte de la).
16 avril.
« BAUDOT.
Avril.
« BOISSIÈRE (Ch. de).
29 février.
« BEURNONVILLE (baron de).
22 mai.
« BOISSIEU (Ch. de).
22 février.
« BECHEREL.
22 novembre.
1884. BEURNONVILLE (baron de).
3 juin.
1885. BOHN (G.), esq. à Londres.
19 mars.
« BEURNONVILLE (baron de).
29 et 31 janvier.
« BEURNONVILLE (baron de).
16 et 19 février.
« BONNET.
2 juin.
« BURAT (Jules).
Avril.
« BÉRAUDIÈRE (comte de la).
18 et 30 mai.
1886. BREARF (Oger de).
22 mai.
1889. B...
6 février.
1890. BAUR.
11 décembre.
1891. BOITELLE (B.).
13 mars.
1892. BIANCOURT (baron de).
19 mai.
« BUZAREINGUES (Girou de).
Février.
1893. BAILHENCOURT (Rodolphe de)
Décembre.
« BLACKWOOD (Lay A.), à Londres.
28 mars.
« BOULTON (Will.), à Londres.
14 janvier.
1894. BARRE (Emile).
31 janvier.
« BARRE (Emile).
19 mars.
1897. BOUILLON (F).
24 et 29 mai.

1897. BAUDOT, à Dijon.
12 février.
1898. BRYAS (Jacq.), (comte de).
4 ou 6 avril.

C

1772. CHOISEUL (comte de).
6 avril.
1777. CONTI (prince de).
8 avril.
1788. CHARLIER, miniaturiste.
28 juin.
« CALONNE (de).
21 avril.
1792. CHOISEUL-PRASLIN.
18 février.
1795. CALONNE (de), à Londres.
1799. CAHU, médecin.
An VII.
1812. COUTANT.
14 avril.
« CLOS.
19 novembre.
1825. CORDA.
1830. COUTAN.
18 avril.
« CARAMAN (duc de).
Mai.
1832. CHENARD.
17 décembre.
1833. COULET.
22 octobre.
1841. COUSIN (Henri).
20 avril.
« COUSIN (Henry).
20 mars.
« CRISENOY (de).
29 mars.
1842. CRAUFURD (chevalier de).
10 janvier.
« CABASSON.
1844. COUTAN.
19 mars.
1845. CYPIERRE (comte de).
10 mars.
1846. CARRIER.
10 mars.
1848. COURTEILLE.
1851. CLARET, architecte.
16 et 19 décembre.
1852. COLLOT.
26 mai.
« CAPRON (Thomas), esq., à Londres.
17 novembre.

GREUZE

1853. Castilhon (François).
21 janvier.
1855. Collot.
29 mai.
« Crosnier.
22 mai.
1856. Coninck de Merckem.
4 juin.
1857. Chennevières-Pointet.
Collectionneur.
1858. C... F.
27 mai.
1863. Couteaux (A.).
20 avril.
1865. Camberlyn (chevalier).
5 novembre.
1866. Cuyek (Paul-Van).
7 février.
« Cottini.
21 avril.
« Choiseul (comte de).
12 mars.
1867. C..., de St-Pétersbourg.
1er novembre.
1868. C..., de Bruxelles.
Avril.
« Carrier.
6 ou 7 avril.
1872. C... (de).
10 mai.
1875. Carrier.
5 mai.
« Couvreur.
20 mai.
« Couvreur.
1er décembre.
« Champloiseau (d'A... de).
22 décembre.
1876. Courtois (Justin).
28 mars.
1880. Coster (Martin), à Londres.
20 mai.
1884. Cox (William), à Londres.
18 février.
« C...
16 avril.
1885. Caraman-Chimay (prince de)
Avril.
1886. Courtin (Aug.).
29 mars.
1887. Calamard (J.-B.).
7 décembre.
1889. Camben, à Londres.
1890. Crabbe, de Bruxelles.
19 juin.
1891. Chazaud.
25 mars.

1891. Chamblay de la Charce, (baron de la Tour-du-Pin).
26 février.
1895. Combray.
21 et 23 novembre.
1898. Chennevières (marquis de).
5 et 6 mai.
« Calando.
11 et 12 décembre.
1899. Calendo (E).
7 et 12 décembre.
1900. C... (comte de). Castel.
17 décembre.
« Christre et Cⁱᵉ, à Londres.
17 mars.
1903. Contades (Gérard de).
Avril.

D

1774. Du Barry (le comte).
1777. Du Barry.
1778. Dulac.
1782. Drevet, sculpteur.
1785. Damery.
21 novembre.
« Dubois.
1793. Donjeux.
29 avril.
1795. Duclos-Dufresnoy.
18 avril.
1797. Darney.
1807. Dupont (Mme Vve).
28 décembre.
1814. Didot.
30 mars.
1816. Destaisnières.
18 novembre
1817. D... (F.).
22 janvier.
« D... (F.).
1818. Detaille.
Février.
1819. Didot.
28 décembre.
1823. Dubois-Berthaud.
17 mars.
1824. Defer.
« D... (chevalier de).
28 mai.

1825. Didot.
1826. Denon (Baron Vivant).
1er mai.
1827. Didot.
13 mars.
« Daru (baron).
23 octobre.
1828. Didot (A).
Mars.
1830. D... (baron).
29 novembre.
1831. D... S... D...
10 janvier.
1832. Doncœur.
27 novembre.
1834. Desfriches, à Orléans.
6 mai.
1835. Durand-Duclos.
3 et 4 avril.
1836. Du Barry.
1837. Delaunay.
3 avril.
1838. Delange (Henri).
18 mai.
1840. Dubois.
7 et 10 décembre.
« Dupan, de Genève.
26 mai.
1842. Defer.
1843. Dubois.
7 ou 9 décembre.
« Delbecq, de Gand.
18 janvier.
1845. D... H.
30 janvier.
1846. Duval, de Genève.
12 mai.
1847. Destouches, peintre.
5 mars.
« D..., de Bruges.
18 janvier.
« Durand-Duclos.
12 février.
« Duclerc.
22 février.
« Durand-Duclos.
18 février.
1850. Delessert (François).
Collectionneur.
« Despinoy (comte de).
14 janvier, 16 février.
1853. Dugleré (A.).
11 janvier.
« Decaisne.
5 avril.
1855. Devère.
17 mars.

1857. Dr... (R. de).
 12 mai.
1859. Defer (P).
 Mars.
 « David (Alphonse).
 28 novembre au 5 décembre.
1860. Denesle.
 30 mars.
 « Dubois.
 16 février.
1863. Demidoff (prince).
 Janvier.
 « Demidoff (prince Anatole).
 Janvier.
1865. Ducreux (Joseph).
 17 janvier.
 « Dumas (Alexandre).
 28 mars.
 « Despéret.
 6 juin.
 « Dumas.
1866. Daigremont.
 30 mars.
 « Daigremont.
 6 avril.
1867. Dupré (Prosper).
 27 avril.
 « D... (baron).
 5 décembre.
1868. Didier (Henri).
 10 juin.
 « Dittmer.
 6 juin.
1869. Delessert.
 15 et 18 mars.
 « D... à Paris.
 1er et 3 avril.
1870. Dreux (H.).
 3 février.
 « Demidoff (prince), San-Donato.
 21 février au 10 avril.
1872. Del...
 10 décembre.
1876. D... (A.).
 24 janvier.
 « D...
 13 mai.
1877. D... (F.).
1878. Duclos (Jules).
 21 novembre.
 « Duclos (Jules).
 22 novembre.
1881. Double.
 30 mai.
1882. Deshayes (de la Celle), vente P.
 Janvier.

1883. Derenaucourt.
 7 avril.
1890. Dugier, (D.-H.).
 10 juin.
1891. Durier.
 16 mars.
 « Drake (W.-R.), (Angleterre).
 27 juin.
1892. Daupias.
 16 mai.
1893. Destailleurs, (architecte).
 26 ou 27 mai.
 « Denain.
 6 et 7 avril.
1896. Duvergier (Mlle).
 27 et 29 mai.
1898. Decloux (Léon).
 14 et 15 février.
 « Dana.
1900. Defer-Dumesnil.
 Mai.
1902. Devillars.
 13 octobre.

E

1809. Emler.
 27 décembre.
1827. Edon.
 21 mai.
1832. Erard (le chevalier Sébastien).
 7 août.
 « Espinoy (le marquis d').
 13 novembre.
1847. Espagnac (comte d').
 4 et 8 mai.
1850. Espinoy (comte d').
 17 janvier.
1855. Everard, du Louvre, et Meffre.
 24 mars.
1863. Evans Lombe.
 27 avril.
1866. Espagnac (comte d').
 3 mars.
 « Exposition.
 « Exposition rétrospective.
 Juillet.
1867. E...
 9 décembre.
1868. Espagnac (comte d').
 8 mai.
1874. Ensminger.
 10 février.

1874. E...
 4 juin.
1875. Eduardo de Los Reyen.
 25 mars.
1877. Ensmenger (Henry).
 5 mars.
1883. Exposition (portraits du siècle).
 Avril.
1905. Edwards (P.L.).
 25 mai.

F

1775. Felino.
1776. Fournelle.
1779. Frovard.
1824. Fleury (Léon).
 22 avril.
1834. F..., de Nantes.
 2 décembre.
1842. Forbin-Janson (marquis de).
 2 mai.
1845. Fech (cardinal).
 17 mars.
1856. Féréol (de).
 22 janvier.
1858. Febvre.
 25 novembre.
1859. Frémy.
 20 janvier.
 « Failly.
 14 ou 19 avril.
1860. François.
 7 novembre.
 « Fould.
 4 juin.
 « Fau (Joseph F.).
 16 mars.
1861. Flury-Hérard.
 14 mai.
1866. Falconet.
 10 décembre.
1867. Faucigny (comte de).
 11 avril.
 « Feltre (duc de).
 6 mai.
1875. Fould (Achille).
 14 mai.
1878. F...
 24 mai.
1882. Febvre.
 17 avril.
 « Fillon (Benjamin).
 20 et 24 mai.

1884. FILLON.
28 janvier.
1889. FOUR (Vincent).
19 août.
1892. FOZ (marquis de).
10 juin.
1894. FRANCHETTI (baron).
8 mars.
1897. FERRONNAYE (la comtesse de).
12 avril.
1899. FOWLER (John).
6 mai.
1900. FALBE, à Londres.

G

1779. GEVIGNY (l'abbé).
1er décembre.
« GENDH.
1811. GRUEL.
16 avril.
« GAMBA.
17 décembre.
1813. GODEFROY.
14 décembre.
1817. GREUZE (Mlle).
1er décembre.
1819. GIROUX (Alphonse).
Exposition.
1830. G... (baron de).
1841. GIROUX (Alphonse).
Mars.
« GOUTTE.
Avril.
1843. GREUZE (Caroline).
26 janvier.
1845. GUIGNES (comte de).
17 janvier.
« GAUTIER, de Rouen.
20 mars.
1848. GUÉTING.
10 février.
1851. GIROUX (Alphonse).
9 février.
« GEORGES.
Mars.
« GIROUX et Cie.
10 février.
1853. G..., ancien pair de France.
1er février.
« GRESY DE MEHUN.
2 mars.
1855. GAILHABAUD.
30 mars.
« GAUTHIER.
26 décembre.

1855. GRIMON (G.)
21 décembre.
1856. GREVERATH.
7 avril.
1857. GOYET (Eugène).
26 juin.
1858. GERMAIN (Charles).
12 juin.
« G... (Louis de).
6 avril.
1859. G..., (consul).
7 décembre.
1861. GIRAUD.
14 mai.
« G... S.
11 mai.
1862. GARLE (Th.), à Londres.
24 mai.
« GILDEMEESTER.
31 mai ou 1er avril.
1863. GALITZIN (prince).
15 avril.
1864. GILBERT.
1868. GERMEAU.
6 mai.
1870. GALITZIN (prince), à Bruxelles.
1875. GALICHON.
10 mai.
« GUICHARDOT.
7 ou 20 juillet.
1876. GEORGET (comte).
8 février.
1880. G..., (baron de).
31 décembre.
1882. GIGOUX (J.).
20 mars.
« GUICHARD (E.)
7 ou 8 mars.
1886. GROTE, à Leipzig.
Juin.
1888. GERLING (H.), à Amsterdam.
2 octobre.
1890. G...
19 décembre.
1892. GUNZBURG (baronne de).
12 décembre.
1893. GALERIE UNIVERSELLE.
13 mars.
1897. GONCOURT (de).
15 et 17 février.
« G... et T...
16 mai.
1900. GUYOT DE VILLENEUVE.
28 mai.
1903. G..., (comte A. de).
4 juin.

H

1772. HUQUIER.
Novembre.
1794. HAUDRY.
1810. HOTELARD. (J.B.H.)
22 mars.
1832. HAMILTON (Robert).
Mars.
1833. HACQUIN.
Janvier.
1836. HUARD.
6 avril.
« HENRY.
15 mars.
1840. HOPE.
15 mai.
1853. HERMONOWSKA (Martin).
25 mai.
« HAUTPOUL (général marquis Charles d').
14 avril.
1855. HOPE.
4 ou 16 juin.
1856. HESME.
3 mars.
1857. HETZER.
29 avril.
« HORSIN-DÉON.
27 mars.
1858. HOUDETOT (comte d').
9 mai.
1861. HOUSSAYE.
18 février.
« HOLBACH (baron d').
6 et 7 mai.
1862. HOFMAN.
15 décembre.
1866. HÉDOUIN (P).
10 décembre.
« HORSIN-DÉON.
27 mars.
1868. HAMELIN.
5 décembre.
1883. HARO.
31 mai.
1891. HAMBRO (colonel), à Londres.
23 juin.
1892. HUTCHINSON, à Londres.
27 février.
« HULOT.
10 mai.
« HARO.
30 mai.
1896. HOUSSAYE (Arsène).
22 et 23 mai.
1897. HAUPTMANN.
22 mars.

CATALOGUE DES VENTES

I

1858. Imécourt (marquis d').
21 avril.
1877. Imécourt (comte d').
5 mai.

J

1767. Julienne (de).

1773. Jacquin, joaillier.

1793. Juliot.

1811. Jauffrey.
29 avril.
1848. Joinville, à Londres.
Juin.
1853. Jarry.
7 avril.
1858. Jousselin.
6 et 15 avril.
1862. Jong, à Londres.
10 février.
1869. J...
24 février.
1873. Jo... à Auxerre.
17 mai.
1876. Jalabert.
6 mars.
1887. Jacob.
7 mars.
1890. Joseph (E.), à Londres.
26 juillet.
1893. Johnstone, à Londres.
18 mars.
1894. Josse (H.-H.-A).
28 mai.

K

1858. Kaïeman (D.).
26 avril.
1859. Kaïeman (D.), à Bruxelles.
27 avril.
« Kaïeman (D.), à Bruxelles.
2 mars.
1866. Kibbe.

1868. Khalil-Bey.
18 janvier.
1869. Koucheleff-Besborodko.
5 juin.
1875. Kouchencel (comtesse).
18 mai.
1890. Kayser (Frédéric), Amsterdam.
25 novembre.
1898. Kums (Édouard).
17 et 18 mai.

L

1764. La Live de Jully.

1778. Le Brun (J.-B.-P.).
10 décembre.
1783. La Borde (marquis de).

« Lebas.

« Lebœuf.
Avril.
1785. Lebrun.

1787. Lambert du Porail.
27 mars.
1788. Lebrun.
10 décembre.
« Langroff.

« Lépine.

1791. Livois, à Angers.

1792. Lenglier.

1799. Lebrun.

1807. Lebe.
14 décembre.
1813. Laneuville.
14 novembre.
1814. Livry (de).
5 février.
« Lebrun.
23 mai.
1818. Leblanc.
26 juin.
1821. Lafontaine.
2 juin.
1826. Lapevrière, receveur général.
19 avril.
1827. Larochefoucauld-Liancourt.
17 juin.
1831. Lefebvre (Robert).
Mars.
« Lafontaine de Sevigny (de).
Décembre.
« Le Tourneur.
Février.
« Laurencel (de).
10 janvier.
1834. Lafontaine (A).
Avril.
« Lafitte (Jacques).
15 décembre.
1839. Las Marimas (marq' de).

1840. L. T. (Th).
20 mars.
« Le Roy.
22 mai.
1842. Lebreton.
14 mars.
« Larrey (le baron).
6 décembre.
« Lancy (baron).

1852. Lebrun.
Mars.
« L... (Ch).
29 mars.
« Lagny.

1854. Labouchère.
4 mai.
1856. L... (P.-V.), à Anvers.
21 juillet.
1858. Laterrade.

1859. Lebeil.

1861. Lajarriette.
4 ou 9 mars.
« Lehon (comtesse).
2 avril.
« Leroy d'Estiolles.
21 février.
1863. Lombe (Evans).
27 avril.
1864. Latour.

1866. Leembruggen (Gérard).
5 mars.
« Le Blanc (Charles).
3 décembre.
« Laneuville (F).
9 mai.
1867. Lochis de Bergame (comte).
4 et 5 février.
« Laperlier.
11 avril.
« Lepelletier (Martial).
29 avril.
1868 Lamberty (comte de).
15 avril.
« La...
12 ou 13 janvier.
1869. Laforge, à Lyon.
1er mars.
1872. Laloge (de).
9 avril.
1873. Lubomirski (prince).
3 mai.
« Laurent-Richard.
23 ou 25 mai.
1874. Loyseau d'Entragues.

1879. LAPERLIER.
17, 18 février.
1880. LAFONTAINE DE SAVIGNY (de).
5 avril.
1881. L...
19 mai.
1882. LAPERLIER.
Mars.
1885. LABERAUDIÈRE.
18 ou 30 mai.
1886. LAFAULOTTE.
5 avril.
1887. LONGUÈRE (baron de).
1892. LARKING, à Londres.
3 avril.
1893. LEYS.
20 février.
1896. LEFEBVRE, à Roubaix.
4 mai.
1899. LANGEN (Albert), à Munich.
5 juin.
1901. LACROIX (Henri).
Mars.
1903. LELONG.
Octobre.
1905. LAGLENNE.
2 et 3 mai.

M

1775. MARIETTE.
1781. MAUPERIN.
1782. MENARS (marquis de) et de MARIGNY.
Février.
1783. MONTULLÉ.
1784. MERLE (comte de).
1er mars.
« MENARS (marquis de) et de MARIGNY.
1788. MONTESQUIOU.
1802. MONTOLIEU.
« MONTABON.
10 juillet.
1804. MESNARD DE CLESLE.
11 nivôse, an XI, 2 janvier.
1824. MARIALVA (marquis de).
Novembre.
1830. MARNEFFE.
24 mai.

1833. MONTFORT (marchand de tableaux).
Décembre.
1837. M... (comte de), V. MAISONS.
3 avril.
1838. MOYON.
17 janvier.
« MICHELOT.
Mars.
« MONVILLE (baron de).
7 et 10 mars.
1839. MARIMAS (marqs de LAS).
1840. MAISONS (maréchal, marquis de).
27 avril.
1842. MIONNET.
21 décembre.
1843. MAINNEMARE.
21 février.
« MARIMAS (marqs de LAS).
20 avril.
1844. MONTIGNY, de Lille.
22 ou 24 juin.
1845. MUSIGNY (de).
7 mars.
« MAYER D'AVEMANN.
14 mars.
« MEFFRE.
25 mars.
1846. MEFFRE.
6 et 7 avril.
1849. MONTCALM, à Londres.
1851. MONT-LOUIS (POURTEAU de).
6 mai.
« MIGNERON.
1852. MORNY (comte de).
24 mai.
« MINET-TOUSSAINT.
27 mars.
1853. MUNDLER et SANO.
14 mars.
1856. MARTIN (V).
21 avril.
1857. M... (comte de).
« METZER.
27 et 29 avril.
« MARCILLE.
12 et 13 janvier.
« MARCILLE.
2 et 3 mars.
1858. MOURIAU.
11 mars.
1859. MAYOR.
22 novembre.

1860. MEYNIER SAINT-FAL.
10 avril.
1861. MORNY (de).
1862. MAISSIAT, à Lyon.
14 mai.
1863. MEFFRE.
9 mars.
1864. MORISSON.
« MASSÉ (Egmont).
7 et 14 février.
1865. MORNY.
31 mai.
« MEFFRE.
1er mai.
« MAUREL (Maximin).
10 avril.
1867. MONTCLOUX.
27 mai.
1868. MARCOTTE GENLIS.
17 février.
1869. MOREAU WOLSEY.
23 mars.
« MAISONS (marquis de).
10 juin.
1870. MERGEZ (comtesse de).
26 mars.
1874. MERTON.
24 mai.
1875. MICHIELS (Alfred).
21 avril.
« MAULAZ.
29 novembre.
1876. MARCLLE (Camille).
7 mars.
« M...
1er mai.
1877. MICHAUD.
11 mars.
« M CHAUD.
11 octobre.
1880. MAHERAULT.
Mars.
1881. MAILAND.
19 avril.
1882. MOREAU-CHASLON.
6 février.
« M... (comte de).
6 février.
1883. MARMONTEL.
25 janvier.
1885. MARCILLY.
1886. MOREAU-CHASLON.
8 mai.
« MERA.
Février.
1890. MAY (E).
4 juin.

CATALOGUE DES VENTES

1890. Marquiset.
28 avril.
« Mazaroz Ribalier.
1er décembre.
1892. Malton (Londres).
10 mars.
1894. Manouvrier de Quarigon.
5 novembre.
1897. Montesquiou-Fezensac.
19 mars.
« M..., artiste peintre.
15 mai.
1898. Marmontel (A).
28 et 29 mai.
1899. M. H..., artiste peintre.
3 mai.

N

1782. Nogaret.
1785. Nourri.
1837. Neuchèze (comtesse de).
10 avril.
1851. Narbonne (comte de).
24 mars.
1858. Noé (comte de).
7 et 8 avril.
« Norblin (Émile).
1er mars.
1859. Northwick (lord).
26 juillet.
« Nieuwenhuys.
1860. Norblin (Émile).
16 et 17 mars.
« Norzy (de).
12 ou 15 mars.
1869. N...
26 janvier.
1878. Novar (à Londres).
1er juin.
1883. Nadault de Buffon.
5 mars.

O

1833. Orléans (duc d').
19 mars.
1845. Odiot (père).
3 mars.
1847. Odiot.
20 février.
1851. Os (Van).
20 janvier.
1869. Odiot.
25 mars.
« O... (colonel).
12 novembre.

1882. Oppigez.
2 mai.
1886. Oger de Breard.
17 mai.

P

1771. Pigalle.
1774. Paillet.
1781. Pange (Thomas de).
5 mars.
1785. Paillet et Lebrun.
21 novembre.
1787. Porail (Lambert du).
27 mars.
1789. Parizeau.
1792. Praslin et Choiseul-Praslin.
1810. Paignon-Dijonval.
Cabinet.
1814. Paillet.
2 juin.
1816. Perrin (jeune).
5 mars.
1817. Pérignon.
7 décembre.
1827. Paris.
1831. P...
30 avril.
1832. Périer (Casimir).
24 novembre.
1835. Pringle (John).
1838. Périer (Casimir).
18 avril.
1839. P... (à Lyon).
9 Mars.
1840. Petit-Bourg (Château de).
22 avril.
« Poterlet.
7 décembre.
1841. Pourtalès - Georgier (comte de).
« P... (artiste peintre).
18 novembre.
« Perregaux (comte de).
8 décembre.
1842. Polivanoff.
Novembre.
1843. Perrier (Paul).
16 mars.
1846. Plinval (E. de).
15 avril.

1848. P... (artiste dramatique).
10 février.
1851. Prousteau de Mont-Louis.
12 mai.
1852. Paul, de Wurtemberg.
Juillet.
« Paix (prince de la).
22 mai.
1853. Puvis (à Londres).
1857. Patureau.
21 avril.
1858. Pillot.
6 au 8 décembre.
1861. Parys (Van).
16 avril.
1862. Pembroze (comte de).
30 juin.
1863. Poussin.
29 avril.
« Pallu, à Poitiers.
4 février.
1864. Pereire.
1865. Pourtalès.
27 mars.
« Perrignon (N).
17 mars.
1867. Pommersfelden.
17 mai.
« Pelletier (Martial).
28 avril.
1868. Parisez.
25 janvier.
1870. Pelletier (Martial).
28 avril.
1872. Pereire (Emile).
6 mars.
1873. Poncelet, à Auxonne.
25 mars.
« Palla.
28 avril.
« Pilté.
16 avril.
1874. P...
18 avril.
1876. Pils.
21 mars.
« P...
7 avril.
1877. P... (comte de).
22 octobre.
1881. P...
7 mars.
1883. Pallu.
4 février.
1887. Portalis (Raoul de).
14 mars.
1896. P... (comte de).
9 novembre.

1897. Piat.
22 et 23 mars.
1898. Piogey, le docteur (C. P.).
3 mai.
1900. Peel, à Londres.
Mai.
1903. Pacully (Emile).
3 et 4 mai.

Q

1832. Q... (comte de).
17 avril.
« Quesnay.

R

1759. Remy.
1777. Randon de Boisset.
27 février.
1792. Reynière (Grimod de la).
1799. Rauch, à Leipzig.
1807. Rohan-Chabot.
8 décembre.
1825. Renaud de la Londe.
1826. Reichshofen (Mathieu de).
1er février.
1837. Raguse (duc de).
« Robiano (comte de).
1er mai.
1838. Rayneval (comte de).
16 avril.
1841. Roger (baron).
23 décembre.
1842. Revil (M. N. R.).
29 mars.
1845. Revil.
24 février.
1847. Robineau de Bercy.
27 janvier.
1848. Ricketts.
8 décembre.
1849. R...
24 février.
« Ragu.
24 novembre.
1851. Rousteau de Saint-Louis.
1852. R... (comte de).
27 décembre.
1853. Rollin, avocat à Lyon.
2 avril.
« Rouillard.
21 février.
1855. Roche (docteur).
6 décembre.

1857. Raguse (duchesse de).
14 décembre.
1860. R...
28 novembre.
1862. Roqueplan (N.).
1er mars.
1863. Reimes (de).
28 décembre.
1865. Radziwill (prince).
16 mai.
1866. Radziwill (prince).
29 février.
1869. Rendfeshamen.
1872. Ribeyre (marquis de).
26 mars.
« Reyne.
27 mai.
1873. R... (A.).
1er avril.
« Richard (Laurent).
1874. Reiset (Jacques de).
1875. R... (de).
18 février.
« Ricourt (Achille).
23 avril.
« R...
17 août.
1877. Richard (Laurent).
1878. Richard (Laurent).
23-25 mai.
1879. Riesener.
1er ou 11 avril.
1880. Rouillard.
24 mars.
1885. Randon de Boisset.
1890. Rotham.
29 mai.
« Rochard (Simon-Jacques).
1893. Roussel.
23 mai.
« Rank, à Londres.
29 février.
« Round (Ed.), à Londres.
24 janvier.
1895. Roussel.
29 mai.
« Rutter.
5 décembre.

S

1778. Servat.
3 février.
1784. Saint-Julien.

1786. Saint-Morys.
Février.
1789. Sonneville (Serreville).
1806. Saint-Martin (de).
7 mai.
1811. Silvestre (A. de).
28 février.
1812. Sereville (de).
21 janvier.
1822. Saint-Victor (Robert de).
26 novembre.
1826. S. D. (de).
3 avril.
1827. Specht, à Argenteuil.
16 mai.
1830. Solirène (Ch. de).
19 avril.
1833. Sirot.
22 mai.
1838. Sitter (Van), de Milderbourg.
2 mai.
« Scherbatoff (prince).
Mars.
1845. Saillant.
22 décembre.
1846. Saint.
4 mai.
1851. Silvestre (baron de).
4 décembre.
1852. Saint-Vincent (L. de).
8 mars.
« Saint-Vincent (L. de).
28 avril.
1858. Suleau (vicomte de).
17 avril.
« Saineric (E. de).
17 décembre.
1860. Saint-Paul (Meynard de).
Avril.
1862. Simon.
10 mars.
« Suchtelin (comte de).
Juin.
1863. Simonet.
7 mai.
« Soret (René).
4 mai.
« Soyecourt (marquis de).
31 janvier.
1864. Saint-Cloud (marquis de).
31 janvier.
1865. Straclen (Van de).
19 février.
1866. Suleau (comte de).
15 mai.
1867. Schomborn (comte de).
17 et 24 mai.

CATALOGUE DES VENTES

1868. Saint M... (de).
26 mars.
1869. Saint R...
13 mars.
1870. San-Donato.
20 février.
« S...
7 avril.
« S...
12 mai.
1874. Stevens, docteur.
25 avril.
1876. Soultzo (prince).
7 avril.
« Soultzo (prince).
21 février.
« Schneider.
7 avril.
1877. Sensier (Alfred).
10 décembre.
1880. San-Donato.
31 mai.
1883. Schwiter (baron de).
21 avril.
« Sabatier (Raymond).
30 mars.
1885. Straclen (Van de).
19 février.
1886. Saint-Albin.
11 mars.
« S...
7 avril.
1889. Sellar, de Londres.
7 juin.
« Secretan.
1er juillet.
1890. Sommerset (duc de), à Londres.
28 juin.
1896. S...
1er juin.

T

1764. Troy (prince de).
1777. Theluson.
1779. Thouars.
1783. Tonnelier.
1801. Tolozan.
25 février.
1817. Thiébault, (lieutenant-général, baron T. A).
25 février.
1819. Thévenin (Mlle).
20 décembre.

1824. Torras.
3 décembre.
1832. Taylor (W).
2 avril.
« T..., membre correspondant de l'Institut.
2 avril.
1833. Townhond(lord), Londres.
11 avril.
1840. T...
21 mars.
1841. Tardieu, (fils).
31 mars, 3 avril.
1845. Tufialkin (prince de).
2 mai.
1846. Trucy (Aubert de).
13 mars,
1847. Tardieu.
9 février.
1857. Thibaudeau (comte).
13 mars.
« Torcy (comte de).
23 mars.
1860. Tourneur.
5 mars.
1862. Trucy (Aubert de).
30 avril.
1865. Tondu, (Eugène).
10 mai.
1866. Thuret.
1876. Trilha (L).
18 décembre.
1882. Tencé (E).
27 avril.
1883. Texier.
15 janvier.
« Taylord (baron).
20 janvier.
1889. Turckeim.
1894. Tavernier.
11 juin.
« Tour du Pin (baron de la) Chambly.
26 février.
1895. Truchy.
13 mai.
1898. Tabourier, ancien marchand de soieries.
20 et 22 juin.

U

1881. Unger.
25 novembre.

V

1760. Vence (comte de).
Novembre.

1779. Vassal de St-Hubert.
29 mars.
1783. Vassal de St-Hubert.
24 avril.
1785. Very (marquis de).
12 décembre.
1787. Vaudreuil (de).
26 novembre.
1810. Villeminot.
25 mai.
1818. Vigier (du).
15 mai.
1820. Villeserre.
1821. Varrœ et Lafontaine.
1er juin.
1842. Villenave.
28 novembre.
1846. Veze (L. de).
10 au 12 décembre.
1852. Varange (baron de).
24 mai.
1855. Veze (baron Charles de).
5 mars.
1856. Viardot et Levolard.
7 mars.
« Van-Der Zande.
1857. Veze (baron de).
11 novembre
1858. V..., (comte de).
28 décembre.
1859. Villot (F.-V).
18 mai.
1861. V. (de).
11 février.
1863. Vincq (Van).
21 mars.
« V..., à Angers.
27 juillet.
1866. Van Cuyck (Paul).
7 février.
« Valori-Rustichelli.
16 avril.
1869. V...
31 mars.
« Viennois.
2 avril.
1871. Vincent et Maurice.
25 juillet.
1874. Villars (de).
1er mai.
1876. V...
2 février.
« V... (de).
9 mars.
1881. V...
7 mars.
1887. Vibert.
22 avril.

1901. Vallon (Antoine).
20-27 mai.
1903. Vaile, à Londres.
23 mars.

W

1786. Watelet.
12 juin.
1831. Walter (Gaill.).
15 mars.
1841. Warneck.
28 novembre.
1844. W. (de).
14 mars.
1846. Walekenair (baron).
1849. Warneck (Adolphe).
21 avril.

1851. Wan Os, artiste-peintre.
20 et 22 janvier.
1852. Wurtemberg (Paul de).
21 juillet.
1855. Warenghien (baron de).
25 avril.
1857. Wallace (Richard).
26 et 28 février.
1860. Walferdin.
18 mai.
1862. Weyer (Gabriel J.-P.), à Cologne.
25 août.
1865. W... (Dr), Oxford.
18 février.
1873. Wilson (D.-W.).
21 mars.
1874. Wilson (John).

1880. Walferdin.
12 avril.
1881. Wilson (John-W.).
14-16 mai.
1888. Walferdin.
3 avril.
1892. Wedderbrun.
3 février.
1900. Woronzow, à Florence.
Avril.

Z

1855. Zande (Van den).
1860. Zande (Van den).
30 mars.

TABLE MÉTHODIQUE DES OEUVRES DU CATALOGUE

Allégories	Tableaux, n° 66 à 78.
Allégories	Dessins n° 79 à 108.
Études académiques .	Dessins, n° 1303 à 1343.
Études diverses ..	Dessins, n° 1401 à 1538.
Habillements ...	24 dessins, n° 410.
Illustrations de livres	N° 407 à 410.
Miniature	N° 1813.
Pastels	N° 1001 à 1025.
Paysages	Tableaux, n° 109 à 113.
Portraits	Tableaux, n° 1049 à 1297.
Portraits	Dessins, n° 1298 à 1302.
Scènes familières .	Tableaux, n° 114 à 250.
Scènes familières .	Dessins, n° 251 à 400.
Sujets historiques .	Tableaux, n° 11 à 21.
Sujets historiques .	Dessins, n° 22 à 38.
Sujets mythologiques	Tableaux, n° 37 à 48.
Sujets mythologiques	Dessins, n° 49 à 65.
Sujets religieux ..	Tableaux, n° 1 à 6.
Sujets religieux ..	Dessins, n° 7 à 10.

TÊTES D'EXPRESSION
Tableaux

Têtes d'expression .	N° 411 à 523.
Jeunes filles ...	Tête nue, rubans dans les cheveux, n° 524 à 568.
Jeunes filles ...	Tête nue, vêtues de blanc, n° 569 à 578.
Jeunes filles ...	Tête nue, vêtements de couleurs, n° 579 à 605.
Jeunes filles ...	Tête couverte, n° 606 à 651.
Jeunes femmes ..	La main levée, n° 652 à 659.
Jeunes femmes ..	Le bras levé, regardant en haut, n° 660 à 679.
Jeunes femmes ..	La tête appuyée sur la main, n° 681 à 696.
Jeunes femmes ..	Voilées, expression de la douleur, l'effroi ou la prière, n° 697 à 748.
Jeunes femmes ..	Assises, n° 749 à 755.
Jeunes femmes ..	Couchées, n° 756 à 763.
Jeunes femmes ..	Vues de dos, n° 764 à 769.
Jeunes femmes ..	Lisant, n° 770 à 781.
Jeunes filles ...	Tenant un agneau, un chevreau, un chat, n° 782 à 784.
Jeunes filles ...	Tenant des oiseaux, n° 785 à 808.
Jeunes filles ...	Tenant un chien, n° 809 à 819.
Jeunes filles ...	En buste, n° 820 à 898.
Enfants	En buste, n° 899 à 945.
Jeunes garçons et hommes ...	En buste, n° 946 à 993.
Vieillards	En buste, n° 994 à 1000.

TÊTES D'EXPRESSION
Dessins

Têtes d'expression .	N° 1026 à 1048.
Têtes d'études ...	De jeunes filles, n° 1539 à 1673.
Têtes d'études ...	d'Hommes, n° 1674 à 1756
Têtes d'études ...	d'Enfants n° 1757 à 1798.
Têtes d'études ...	Gravées, n° 1344 à 1400.

INDEX DU CATALOGUE

TABLE ALPHABÉTIQUE DES ŒUVRES

A

Académie, 1303.
Accordée (l'), 421, 637, 749, 1001, 1351, 1352.
Accordée de Village, 388, 1405, 1679.
Accordeur de guitare, 115.
Actrice (une), 1275.
Adam et Eve, 11.
Adieu (l'), 645.
Adieu de Caton, 17.
Adieux de Regulus à sa famille, 28.
Adoration (l'), 117.
Affection filiale, 118.
Agaçante (l'), 424.
Aiguille enfilée (l'), 116.
A l'Amitié, 411, 412, 1217.
Alembert (Jean le Rond d'), 1050.
Allégorie sur le mariage, 91.
Aménité, 415, 750.
Amici (la signora), 1049.
Amour, 44, 413, 1415.
Amour aiguisant ses flèches, 103.
Amour avec des colombes, 102.
Amour constant couronné, 85.
Amour décochant ses flèches, 105.
Amour dictant une lettre à une jeune fille, 98.
Amour discret, 86.
Amour endormi, 63.
Amour jouant avec un chien, 65.
Amour parmi des jeunes filles, 106.
Amour poussant un rideau, 1485.
Amour sur un piédestal, 1472.
Amour tenant des colombes, 58.

Amour triomphant d'Hercule, 49.
Amour vaincu, 101.
Amour vainqueur, 55.
Amour vainqueur de l'univers, 93.
Amoureux désir, 1571.
Amoureux surpris, 252, 253.
Amours (des), 59, 60.
Amour luttant avec des jeunes filles, 95.
Anacréon couronné par l'Amour, 77.
Andromaque, 12.
Ange (étude d'), 1474.
Ange ailé, 74.
Angeviller (comte d'), 1501.
Angoulême (le duc d'), 1052.
Angoulême (la duchesse d'), 1053.
Annette, 245, 252.
Anxiété (l'), 705, 706.
Apothéose des artistes, 82.
Arbre des Amours, 89.
Ariane dans l'Ile de Naxos, 40.
Arnould (Sophie), 1054.
Arracheur de dents, 119.
Arthémise, 414, 697.
Attente (l'), 428, 521, 651, 683.
Attention (l'), 416 à 420, 652.
Avare (l'), 224.
Avare et ses enfants, 251.
Aveugle (l'), et le paralytique, 387.
Aveugle (l') trompé, 120, 646, 1350.
Autel de l'Amour, 68.

B

Babuti, libraire, 1055.
Babuti, beau-frère de Greuze, 1056.

Bacchante, 424 à 430, 1002, 1003.
Bachante à l'amphore, 431.
Bacchante (comtesse d'O*** en), 432.
Bacchante debout, 1479.
Baculard d'Arnaud, 1065.
Baigneuse (les), 258.
Baiser envoyé (le), 422.
Baiser paternel, 257.
Balayeuse, 263.
Baptiste aîné, comédien, 1067.
Baptiste (M^{me}), 1068.
Barque (la), 264.
Barque (la) du Bonheur, 79.
Barque (la) du Malheur, 80.
Bataille (une), 110.
Beauharnais (Joséphine de), 1057.
Beaulieu (M^{lle} de), 1058.
Beaumarchais, 1063.
Belle blanchisseuse, voir *Savonneuse*.
Belle boudeuse (la), 437.
Belle-mère (la), 121, 1505.
Belle pénitente (la), 519, 743.
Belle pleureuse (la), 485.
Belleville (M.), 1070.
Bénédicité (le), 255.
Bénédiction paternelle, 256.
Berceau (étude de), 1419, 1673.
Berger et une bergère, 262.
Bertin, enfant, 1059.
Bienfaisance du roi de Suède, 33.
Bienvenue (la), 260.
Blanchisseuse (la), 123.
Bonaparte (Napoléon), 1060, 1061, 1062.
Bonjour (le), 261.
Bonne aventure (la), 223.
Bonne éducation (la), 259.

INDEX DU CATALOGUE

Bonne mère, 325, 372, 1457.
Bonnet rond (le), 607.
Bourgeoise de Bologne, 410.
Bourgeoise Florentine, 410.
Bourgeoise de Frascati, 410.
Bourgeoise de Gênes, 410.
Bouvard (le médecin), 1066.
Bras (étude de), 1426 à 1429, 1440.
Brinvilliers (marquise de), 1072.
Brionne (comtesse de), 1069.
Brouille dans le ménage, 394.
Buffon (M. de), 1071.
Buste d'une italienne, 1576.
But manqué (le), 234, 1559.

C

Caffieri, 1073.
Calisto, 439.
Calonne (M. de), 1076.
Camerena (Mme), 1075.
Cantatrice (une), 1295.
Catherine II, 1074.
Chambre d'un malade, 265.
Chambre mortuaire, 266.
Champcenetz (Mme de), 1077.
Chanoine (un), 1298.
Charbonnier (le), 268.
Charité romaine (la), 226, 1310.
Chartres (le duc et Mlle de), 1080.
Chasseresse (la), 129.
Chats (deux), 1480.
Chauvelin (la marquise de), 1086.
Chénier (André), 1088.
Chiens (Étude de), 1441 à 1447.
Chien favori (le), 809.
Choiseul (la duchesse de), 1087.
Clairon (Mlle), 1079.
Colombes, 1433.
Comédiens (des), 247.
Comédiens ambulants, 402.
Comparaison (la), 124.
Compassion (la), 441, 653.
Composition allégorique, 100, 108.
Condorcet, 1081.
Confidence (la), 231.
Consolation de la vieillesse, 254, 267.
Contat (Mlle), 1089.
Contemplation (la), 669.
Coquette (la), 440, 821.
Correction paternelle, 127.
Coucher (le), 1033, 1318.

Coup de vent (le), 709.
Cour d'une ferme, 225, 1416.
Courcelles (Mme de), 1082.
Courcelles (Mlle de), 1083.
Courteille (Mlle de), 1084.
Crainte (la), 1004.
Cruche cassée (la), 271, 442, 1001.
Crussol (bailli de), 1078.
Cuisinier (le), 273.
Cuisinière (la), 272.
Cuisinière plumant des pigeons, 125.
Cultivateur remettant la charrue à son fils, 126, 378.
Custine (Mme de), 1085.

D

Dame apprêtant des couleurs, 1482.
Dame assise, 1512.
Dame bienfaisante, 128.
Dame bienfaisante (étude pour la), 1358, 1359, 1362, 1515.
Dame de charité, 128, 275, 1005.
Dame en deuil, 729.
Dame et un jeune homme, 1477.
Danaé, 37, 570.
Danse de nymphes et de satyres, 62.
Danton, 1091.
Daphnis et Chloë, 276.
Dauphin (le), 1103.
Déclaration (la), 284.
Dédaigneuse (la), 634.
Déjeuner du matin, 285.
Délire de Silène, 50.
Demidoff (Alexandre de), 1107.
Demidoff (Paul-Nicolaïwich de), 1106.
Demidoff (prince de), 1111.
Denon (Vivant), 1092.
Départ de Barcelonnette, 133.
Départ de la bercelonnette, 195.
Départ de Basile, 256, 274.
Départ de la nourrice, 132.
Départ des volontaires conduits par Santerre, 32.
Départ du jeune ménage, 278.
Départ du petit enfant, 281.
Départ du proscrit, 280, 364.
Départ du petit Savoyard, 243.
Départ en nourrice, 281.
Départ pour la chasse, 131.
Départ pour le baptême, 279.

Départ pour l'Ecole militaire, 282.
Derniers moments du grand'père, 338.
Descente de croix, 4.
Désespoir (le), 708, 1506.
Désespoir amoureux, 88.
Désir (le), 643, 688.
Désolation (la), 1625.
Dessinateur (le), 1675.
Dessins, 1026 à 1048.
Deux amants à l'autel de l'Amour, 96.
Deux amis (les), 904, 941.
Deux chats, 148.
Deux compositions tirées de la fable, 1471.
Deux jeunes femmes au lit, 229.
Deux jeunes filles, 1009, 1041, 1543.
Deux jeunes filles venant consulter un vieillard, 1486.
Deux petits Savoyards, 243.
Deux petites paysannes assises, 391.
Deux sœurs (les), 231, 283.
Deux têtes de jeunes filles, 1616.
Dévideuse (la), 492.
Dezède ou Dezaide, 1095.
Diane, 446, 524.
Diane au bain, 448.
Diane et Actéon, 61.
Diderot (Denis), 1108.
Dieu le père, porté par des Anges, 8.
Diseuse de bonne aventure, 276, 277.
Dispute au cabaret, 286, 310.
Divers habillements suivant le costume d'Italie, 410.
Divertissements gracieux d'une famille villageoise, 151.
Donneur de chapelets, 140.
Donneur de sérénade, 130.
Dores (M.), 1110.
Douceur (la), 443, 541.
Douleur (la), 707, 714, 728, 1031, 1032, 1035.
Doux regard de Colin, 444.
Doux regard de Colette, 445.
Du Barry (Mme), 1104, 1105.
Duchanoy (Mme), 1090.
Ducreux (Antoinette), 1097.
Ducreux (baronne), 1098.
Ducreux (Jules), 1099.

GREUZE

Ducreux (Léon), 1096.
Ducreux (Rose), 1100.
Dugazon (M^{lle}), 1113.
Dumesnil (M^{lle}), 1109.
Dumouriez, 1093.
Dupin (M^{me}), 1102.
Dusausse (Claude G.), 1101.
Duthé (M^{lle}), 1094.
Duval (le médecin), 1112.

E

Ecolier (l'), 447.
Ecolier distrait, 448.
Ecolier qui étudie sa leçon, 965.
Ecosseuses de pois, 134.
Ecouteuse (l'), 449, 525.
Ecureuse (l'), 287.
Education du jeune savoyard, 288.
Effroi (l'), 450 à 452, 699, 727, 1006, 1044.
Embarras d'une couronne, 142.
Emigration des petits savoyards, 135.
Enfant à genoux, 400.
Enfant à la poupée, 509.
Enfant au capucin, 508.
Enfant au chien, 461, 904, 1125.
Enfant au chien de Terre-Neuve, 460.
Enfant à l'oiseau, 137.
Enfant à la colombe, 786, 787.
Enfant à la pomme, 453 à 459.
Enfant à la tartine, 438.
Enfant aux perroquets, 800.
Enfant boudeur, 454, 455.
Enfant caressant un chien, 1043.
Enfant couché, 1788.
Enfant courant après sa mère, 1487.
Enfant courant après un papillon, 386.
Enfant dormant, 1536.
Enfant endormi, 1759, 1767, 1768.
Enfant debout, 1519.
Enfant en pied, 1533.
Enfant gâté, 136.
Enfant à la toupie, 385.
Enfant jouant avec deux perroquets, 139.
Enfant lisant, 938.
Enfant maudit, 396.

Enfants nus (étude d'), 1331 à 1335.
Enfant pleurant, 1762.
Enfant pleurant la mort de sa mère, 462, 940.
Enfant recevant la bénédiction d'un vieillard, 290.
Enfant riant, 1370.
Enfant surpris, 289.
Enfant tenant un livre contre sa poitrine, 463.
Enfant tenant un pigeon, 789, 790.
Enfant tenant une pomme, 457 à 459.
Enfants (quatre), 1797.
Enfants en buste, 899 à 945.
Enfants (têtes d'), 1757 à 1798, 1805 à 1810.
Enfants (têtes gravées d'), 1356, 1379, 1381, 1386, 1399.
Ermite (l'), 140, 1521.
Enlèvement d'Orithye par Borée, 39.
Episode de la vie d'un ivrogne, 158.
Eponine et Sabinus, 25.
Ertborn (le chevalier), 1114.
Espagnole (l'), 454.
Etonnement (l'), 635, 863, 1159, 1508.
Etude (l'), 455, 498.
Etude d'Amour, 53, 1415, 1420.
Etude de berceau, 1419.
Etude de bras, 1426 à 1429, 1441.
Etude de deux figures, 1408.
Etude de femme, 1416, 1509.
Etude de femmes et d'enfants, 1451.
Etudes de mains, 1421 à 1426, 1434, 1439.
Etudes de têtes, 1452 à 1454, 1459 à 1470.
Etude pour Psyché, 1414.
Etudes académiques, 1303 à 1343.
Etudes d'enfants, 1779 à 1782.
Exemple d'humanité, 128.

F

Fabre d'Eglantine, 115.
Fagnan (M^{me} de), 1116.
Fagnan (M^{lle} de), 1117.

Famille à la porte d'une habitation, 238.
Famille heureuse, 300.
Famille malheureuse, 144.
Famille pauvre (la), 295.
Famille du savetier, 244.
Farges (M^{me} de), 1119.
Farges (marquis de), 1120.
Farges (Teyssier des), 1118.
Favori (le), 810, 1192.
Femme, 1628, 1629, 1637, 1640, 1643, 1649 à 1659, 1662 à 1673.
Femme à genoux, 1511.
Femme âgée, 1279, 1290.
Femme assise, 1505, 1510, 1671.
Femme au chapeau de paille, 1272.
Femme auteur, 682, 781.
Femme aux roses, 1270.
Femme coiffée d'un bonnet, 615.
Femme colère (la), 143, 1692.
Femme couchée, 1633, 1655.
Femme couronnant l'Amour, 99.
Femme debout, 292, 1496.
Femme debout portant un panier, 291.
Femme debout, soutenant un enfant, 301.
Femme debout tendant les bras, 1404.
Femme de Frascati, 410.
Femme du marché, 297, 329.
Femme dormant, femme lisant, 1636.
Femme du peuple des environs de Pise, 410.
Femme endormie, 1646, 1650.
Femme et enfants, 294, 1490.
Femme jalouse (la), 293, 1492.
Femme les mains jointes, 1673.
Femme mourante, 299.
Femme napolitaine, 410.
Femme nue (étude), 1308, 1314 à 1330.
Femme nue assise, 230, 1310, 1312, 1322, 1329.
Femme nue couchée, 1313 à 1323.
Fermiers brûlés (les), 295.
Fête des laboureurs (la), 227.
Fierté (la), 1159.
Figure drapée, 1455.
Fille aux petits chiens, 1209.
Fille confuse (la), 146.

INDEX DU CATALOGUE

Fille grondée (la), 296.
Fille mal gardée (la), 239, 297.
Fille maudite (la), 228.
Fille qui regarde en l'air, 435.
Fille séduite (la), 150.
Fillette aux moineaux, 798.
Fils ingrat (le), 148, 163, 271.
Fils ingrat deshérité, 345.
Fils puni (le), 148, 163.
Fils puni (têtes d'études pour le), 1362, 1518, 1522, 1530, 1674.
Fils repentant (le), 1531.
Fleuriste (la), 1039.
Fleury (le comédien), 1122.
Fleury (Jean-Baptiste), 1121.
Flore (Jean-Baptiste, 38, 1094.
Flore et Zéphir au lever de l'aurore, 38.
Florentine avec petit chapeau, 410.
Florentine coiffée en papillon, 410.
Fontenelle (portrait de), 1127.
Fou (le), 1040.
Franklin (Benjamin), 1123, 1124, 1126.
Frayeur (la), 701, 716.
Frileuse (la), 702.
Fromont de Castille, 1125.
Fruit de la bonne éducation, 149.

G

Gabriel (architecte), 1128, 1166.
Gâteau des rois, 151, 1348.
Geneviève de Brabant, 20.
Gensonné, 1129.
Gentilhomme assis, 1527.
Gênoise avec le mezzo rabattu, 410.
Geste napolitain, 152.
Gladiateur couché, 1341.
Gluck, 1130.
Gougenot, 1131.
Gotha (Prince de), 1168.
Goûter (le), 305, 325.
Grand'maman (la), 302, 1672.
Grand'mère endormie, 304, 384.
Grand'mère paralytique, 303.
Grand'papa (le), 1700.
Grand seigneur, 1278.
Gresset (J.-B.), 1132.
Greuze (Jean-Baptiste), 1133 à 1146, 1148 à 1151.

Greuze (Jean-Louis), 1162.
Greuze (Mme), 1147, 1152 à 1157, 1159, 1160.
Greuze (Mlle), 1163, 1165.
Greuze (la mère de), 1158, 1161.
Grétry, 1169.
Groupe d'amours, 54.
Guibert, 1167.

H

Héloïse, 467.
Hérault de Séchelles, 1175.
Hervey (miss), 1170.
Heure du rendez-vous, 468.
Heureuse mère (l'), 153.
Heureuse union (l'), 87, 154.
Heureux ménage (l'), 156, 169.
Hiver (l'), 155.
Homère, 1725.
Homère sauvé par le Temps, 81.
Homme, 990, 1048, 1302, 1800.
Hommes (têtes d'), 1674 à 1728.
Homme à genoux, 1514, 1515.
Homme dans un parc, 308.
Homme debout, 1518.
Homme debout, vu de dos, 306.
Homme debout, imitation du bourgmestre Six, 174.
Homme de lettres, 1276.
Homme de loi, 1297.
Homme drapé, 1537.
Homme jouant à la monte, 310.
Homme lisant à la loupe, 307.
Homme nu assis, 1304, 1309.
Homme nu debout, 1306.
Homme nu suspendu par les mains, 1307.
Homme pleurant, 1689.
Homme regardant en l'air, 1690.
Hospitalité (l'), 393.
Houard ou Ouare, 1171.
Husard, 1172.

I

Indifférence (l'), 1563.
Indigence (l'), 472.
Innocence (l'), 469 à 471, 733, 736, 1322.
Innocence (l') aux prises avec l'Amour, 69.
Innocence (l') endormie, 159.
Innocence (l') entraînée par l'Amour et le Plaisir, 90.

Innocence (l') tenant deux pigeons, 473.
Intérieur de cuisine, 163.
Intérieur de famille, 312.
Intérieur de maison de paysan, 157.
Intérieur de ménage rustique, 311.
Intérieur villageois, 1323.
Invention de la première charrue, 160.
Invitation à l'Amour, 97, 473.
Italienne, 854.
Italiens jouant à la morra, 310.
Ivresse (l'), 158.
Ivresse de Loth, 14.
Ivrogne chez lui, 158, 1517.

J

Jalousie (la), 1036.
Jambes (études de), 1430.
Jarretière (la) de la mariée, 309.
Jason (Louis), 1174.
Jeaurat (Étienne), 1173.
Jeu de la main chaude, 314.
Jeune artiste, 500.
Jeune dame en méditation, 1668.
Jeune enfant assis, 236.
Jeune enfant avec collerette, 1721.
Jeune enfant tenant un petit chien, 507.
Jeune femme, 1647, 1648, 1656 à 1658, 1662, 1665.
Jeune femme à la colombe, 476.
Jeune femme à sa toilette, 567.
Jeune femme assise, 569.
Jeune femme au visage souriant, 614.
Jeune femme au seuil d'une porte, 406.
Jeune femme avec un enfant sur les genoux, 147.
Jeune femme brune, 552.
Jeune femme debout, 1503, 1504.
Jeune femme en colère, 620.
Jeune femme endormie, 1394.
Jeune femme en négligé du matin, 536.
Jeune femme en costume italien, 1534, 1576.
Jeune femme et enfant, 1475.
Jeune femme faisant cuire une omelette, 145.

Jeune femme jouant avec un chien, 813.
Jeune femme pleurant, 1634.
Jeune femme résistant aux séductions de l'Amour, 70.
Jeune femme riant, 1638.
Jeune femme se disposant à écrire, 479.
Jeune femme voilée, 1632.
Jeune femme assise, 749 à 755.
Jeune femme couchée, 736 à 763.
Jeune femme en buste, la tête couverte, 606 à 651.
Jeune femme la main levée, 652 à 659.
Jeune femme la tête appuyée sur la main, 680 à 696.
Jeune femme levant la main et regardant en haut, 660 à 679.
Jeune femme lisant, 770 à 781.
Jeune femme voilée, douleur, effroi, prière, 697 à 748.
Jeune femme vue dans le dos, 764 à 769.
Jeune fille, 466, 882 à 898, 1044 à 1046, 1498, 1499, 1502, 1660, 1661, 1799, 1801 à 1804, 1806, 1809.
Jeunes filles (têtes gravées de), 1346, 1351, 1353, 1354, 1357, 1360, 1363, 1368, 1372, 1378, 1384.
Jeunes filles (têtes de), 1539 à 1623.
Jeune fille à la colombe, 785, 796, 806, 1117.
Jeune fille affligée, 714, 719, 722.
Jeune fille à sa toilette, 558.
Jeune fille assise, 769, 1494, 1574.
Jeune fille attaquée par un jeune homme, 316.
Jeune fille au chien épagneul, 819.
Jeune fille au panier, 477, 478, 610.
Jeune fille au mouchoir, 486, 622.
Jeune fille aux bluets, 664, 672.
Jeune fille aux colombes, 788, 794.
Jeune fille aux moineaux, 798.
Jeune fille aux perles, 549.
Jeune fille coiffée d'un bonnet, 615, 616, 626, 1579.
Jeune fille convalescente, 884.

Jeune fille couchée, 1609.
Jeune fille couronnant un chien, 818.
Jeune fille de profil, les yeux baissés, 1599.
Jeune fille debout, 388, 1492, 1493, 1516, 1553.
Jeune fille désespérée, 720.
Jeune fille effrayée, 725, 1597.
Jeune fille écrivant, 479.
Jeune fille écrivant, l'Amour conduit sa main, 92.
Jeune fille égarée, 715.
Jeune fille en chemise, 578.
Jeune fille en deuil, 727.
Jeune fille endormie, 762, 763, 1024, 1375, 1501, 1560, 1601, 1612.
Jeune fille en prière, 474, 734, 740 à 748, 1037.
Jeune fille éveillée, 1602.
Jeune fille éplorée, 1589.
Jeune fille expression du désir, 643.
Jeune fille faisant la lecture à sa mère, 399.
Jeune fille interrogeant une fleur, 480.
Jeune fille la tête appuyée sur sa main, 1615.
Jeune fille les mains jointes, 1561, 1614.
Jeune fille levant les yeux au ciel, 1541, 1593.
Jeune fille lisant la Croix de Jésus, 772.
Jeune fille pensive, 867.
Jeune fille pleurant, 1371.
Jeune fille pleurant près d'un tombeau, 698.
Jeune fille pleurant son oiseau mort, 703.
Jeune fille poursuivie par l'Amour, 72.
Jeune fille qu'entraînent les Amours, 76.
Jeune fille qui donne à manger à un serin, 801.
Jeune fille qui ne veut pas écouter l'Amour, 104.
Jeune fille qui offre son sein pour refuge à un oiseau, 475, 795.
Jeune fille rêveuse, 516.
Jeune fille réchauffant des oiseaux dans son sein, 803.

Jeune fille riant, 1500.
Jeune fille se bouchant les oreilles, 654.
Jeune fille souriant, 1497.
Jeune fille surprise, 658, 659.
Jeune fille tenant un agneau, 784.
Jeune fille tenant un chat, 783.
Jeune fille tenant un chevreau, 782.
Jeune fille tenant un éventail, 872.
Jeune fille tenant un chien, 809 à 819.
Jeune fille tenant une cage, 807, 808.
Jeune fille tenant une colombe, 791.
Jeune fille tenant un nid d'oiseau, 805.
Jeune fille tenant une tourterelle, 802.
Jeune fille tenant une flèche brisée, 1401.
Jeune fille tentée, 237.
Jeunes filles, 1559.
Jeunes filles dans un parc, 162.
Jeunes filles (têtes de), 820 à 880.
Jeunes filles tête nue, rubans dans les cheveux, 724 à 768.
Jeunes filles et jeunes femmes, tête nue, vêtements de couleur, 579 à 605.
Jeunes filles et jeunes femmes, tête nue, vêtues de blanc, 569 à 578.
Jeunes filles tenant des oiseaux, 785 à 808.
Jeune garçon, 1729, 1756.
Jeune garçon brun, 982.
Jeune garçon courant après sa mère, 319.
Jeune garçon debout, 1535.
Jeune garçon debout tenant un moulin à vent, 315.
Jeune garçon en buste, 945 à 992, 1047.
Jeune garçon endormi, 1709.
Jeune garçon et son chien, 317 à 941.
Jeune garçon la tête couchée sur son chien, 318.
Jeune garçon soufflant sur une fleur, 481.
Jeune garçon villageois, 955, 956, 967, 983.

INDEX DU CATALOGUE

Jeunes garçons et jeunes filles, 1708.
Jeune géométricien, 463, 498.
Jeune grecque, 608.
Jeune homme, 976, 978, 981, 1347, 1362, 1382, 1385, 1391, 1400, 1680, 1681, 1687, 1691, 1693, 1702, 1704.
Jeune homme accoudé à un piédestal, 1526.
Jeune homme à genoux, 1525.
Jeune homme assis, 1530, 1704.
Jeune homme assis, tête nue, 1807.
Jeune homme au tricorne, 963.
Jeune homme courant après une jeune fille, 1489.
Jeune homme retenant une jeune fille que l'Amour entraîne, 94.
Jeune homme souffrant, 972.
Jeune ménage (le), 308.
Jeune mère avec deux enfants, 398.
Jeune mère pleurant son enfant mort, 404, 1627.
Jeune milicien entouré de sa famille, 161.
Jeune musicienne, 693.
Jeune nourrice, 797.
Jeune pâtre près d'une fontaine, 1456.
Jeune paysan, 966.
Jeune paysan hollandais, 987.
Jeune paysan tenant un vase, 1744.
Jeune paysan vu à mi-corps, 1532.
Jeune paysanne, 625, 627 630, 637, 648, 1603, 1610, 1617, 1624.
Jeune paysanne assise, 1407.
Jeune paysanne filant, 1476.
Jeunesse studieuse, 965.
Jeune veuve, 704.
Jeune villageoise, 551, 633, 636.
Jeune villageoise rêvant, 1402.
Jeux d'enfant, 1413.
Job, 1336.
Jolie fille aux fleurs, 540.
Jolie tricoteuse (la), 518.
Joseph, 1176.
Joueur de cornemuse et joueur de fifre, 1411.
Joueur de vielle, 523.

L

Laborde (Joseph de), 1182, 1183.
Laborde (M^{me} de), 1181.
Laborde (Pauline de), 1180.
Laboureur chassé (le), 324.
La Crainte et le Désir, 73.
Laitière (la), 482, 621.
La Live de Jully, 1184, 1185.
Lamballe (princesse de), 1189, 1202.
La Pérouse, 1190.
Larochefoucault (François et Alexandre de), 1206.
La Tour (marquis de), 1203.
Laveuse d'enfant, 165.
Lavoisier, 1186.
Lebas (Jacques-Philippe), 1187.
Lecomte (Marguerite), 1192.
Leçon de tricot, 322.
Leçon prétendue d'une mère à sa fille, 408.
Lecture (la), 166, 774.
Lecture en famille, 259.
Ledoux, 1179.
Ledoux (M^{lle}), 1178.
Ledoux (Claude-Nicolas), 1203.
Lefebvre (M^{me}), 1191.
Legrand, 1194.
Le Lever, 624.
Lenoir, 1193.
Lepêcheux, 1201.
Les Enfants et le Paralytique, 312.
Les Lunettes, 401.
Les Suites d'une faute, 371.
Le Thé, 377.
Lettre d'amour (la), 778.
Les Trois âges, 82.
Levasseur (Jean-Charles), 1177.
Linguet, 1195.
Liseuse (la), 770.
Liseuse de romans, 771.
Lœtitia, 1182.
Lorgnon (le), 323.
Loth et ses filles, 15.
Louis (le chirurgien), 1198.
Louis XVI, 1196, 1197, 1199.
Louise de France, 1204.
Lubin, 246, 321.
Lupé (comte de), 1200.
Lutte de deux petits garçons, 1417.
Lutteurs (étude de), 1342.

M

M... (les quatre enfants du comte de), 1217.
Madeleine blonde, 2, 664.
Madeleine brune, 1.
Madeleine (étude pour la), 679.
Marins (études de), 1421 à 1425, 1434 à 1439.
Main tenant une écharpe, 1418.
Maître d'école (le), 326.
Malédiction paternelle (la), 166, 167.
Malédiction (variante de la), 339, 341.
Malédiction (études pour la), 1487, 1491, 1503, 1515, 1523, 1572, 1580, 1678, 1680.
Malédiction (têtes gravées), 1357, 1360, 1385.
Malheur imprévu, 168.
Malice, 485.
Maman (la), 325, 1417.
Marans (de), 1207.
Marchande de fruits, 180.
Marchande d'huîtres, 298, 329.
Marchande de légumes, 240.
Marchande de marrons, 327, 328.
Marchande de maquereaux, 330.
Marchande de poissons, 298, 329.
Marchande de pommes, 173.
Marchande de pommes cuites, 329.
Marche de Silène, 51.
Mariage de Psyché, 41, 1430, 1432.
Marie-Antoinette, 1212.
Marie-Stuart, 1215.
Martin (J.), 1208.
Massacre (un), 30.
Massacre de l'abbaye, 31.
Matelot napolitain, 483.
Matin (le), 486.
Mayer (M^{lle}), 1281.
Méditation (la), 484, 680.
Mélancolie (la), 334, 389, 491, 568, 1812.
Ménage ambulant, 333.
Ménage du savetier, 179.
Mendiante tenant un enfant, 170.
Mercier (M^{me}), 1214.
Mère avec trois enfants, 340.
Mère bien-aimée (la), 169, 1181, 1183.

Mère bien-aimée (étude pour), 1520, 1538.
Mère en colère, 253, 341.
Mère en courroux, 336.
Mère fâchée, 178.
Mère de famille, 171, 368.
Mère paralytique, 335.
Mère sévère, 332.
Mère tenant un enfant, 172.
Mère tenant un enfant endormi, 176.
Message d'amour, 792.
Miniature, 1813, 1226.
Miroir cassé (le), 168.
Misère (la), 1030.
Modestie (la), 488, 650, 711, 885, 1570.
Moissonneurs (les), 960.
Mollien (la comtesse), 1209, 1210.
Mongiraud (Mme de), 1216.
Moreau (l'évêque), 1211.
Mort d'Adonis, 42.
Mort de Caïn, 23.
Mort du bon père de famille, 75, 338.
Mort d'un enfant, 392.
Mort de Marat, 21.
Mort de Polichinelle, 177.
Mort de Priam, 24.
Mort d'un prince, 19.
Mort de Ste Marie-Madeleine, 7.
Mort de Socrate, 18.
Mort de Mozart, 1213.
Musicien (le), 487. 1513.
Musicienne (la), 686, 693.
Musique (la), 490.

N

Naïveté (la), 841.
Necker, 1219.
Nina ou la folle par amour, 183.
Noé et ses filles, 13.
Nourrice (la), 153, 343.
Nourrisson (le), 1483.

O

O...y (comtesse de), 1222.
Œufs cassés (les), 181.
Office divin (l'), 346.
Offrande à l'Amour, 66, 67.
Offres deshonnêtes, 293, 344.
Oiseau mort, 599, 1363.
Oiseau favori (l'), 593.

Oiseaux favoris (les), 804.
Olivier (Mlle), 1221.
Orage l'), 181.
Orléans (le duc d'), 1226, 1268.
Ouare ou Houard, 1220.
Ouverture du testament, 345.

P

Paix du ménage (la), 185.
Pange (marquis de), 1224.
Pange (Mlle de), 1223.
Paralytique (le). 186.
Paralytique (tête du), 999, 1344 à 1347, 1349, 1713, 1728.
Paralytique (étude du) 1677.
Pardon (le), 196.
Paresseuse (la), 187.
Pastels, 1001 à 1025.
Paul, 944.
Paysage (étude de), 109, 111.
Paysanne assise, 1403.
Paysanne apportant des provisions à un ermite, 188.
Paysanne bolonaise, 410.
Paysanne des environs de Lucques, 410.
Paysanne florentine, 410.
Paysanne italienne, 389.
Paysanne parmesane, 410.
Paye (la), chez le fermier, 352.
Pelotonneuse, 492, 493.
Pensée d'amour, 779.
Penthièvre (duc de), 1234.
Père aveugle, 249.
Père de famille remettant la charrue à son fils, 193.
Père dénaturé abandonné par ses enfants, 190.
Père inexorable, 197.
Père lisant la *Bible*, 189.
Petit boudeur (le), 433 à 436, 454.
Petit chien (le), 1484.
Petit commissionnaire, 397.
Petit dessinateur, 499, 500.
Petit dormeur, 502.
Petit enfant blond, 900 à 905.
Petit enfant tenant une poupée, 1793.
Petit frère (le), 444, 906.
Petits garçons, 1765 à 1780.
Petits garçons (voir enfants).
Petits garçons (têtes gravées), 1349, 1354, 1390.

Petit garçon endormi, 1767.
Petit garçon en guenilles, 184.
Petit grognon, 919.
Petit joueur de flûte endormi, 235.
Petit lever, 1021.
Petit mathématicien, 496, 497.
Petit napolitain, 510.
Petit paresseux, 502.
Petit paysan, 968.
Petit paysan, debout et accoudé, 349.
Petit polisson (le), 511.
Petit villageois, 956, 967.
Petits orphelins, 191.
Petite affligée, 710.
Petite boudeuse, 1393.
Petite fille, 589, 764, 765, 1547, 1758, 1763, 1766, 1792.
Petite fille (voir enfants).
Petites filles (têtes gravées de), 1348, 1352, 1388, 1389.
Petite fille à la pomme, 456.
Petite fille au bouquet de pieds d'alouette, 503.
Petite fille à la chaise, 752.
Petite fille au capucin, 765.
Petite fille au chien, 704, 707, 1484.
Petite fille au chien épagneul, 505, 566.
Petite fille au fichu, 583.
Petite fille au perroquet, 138.
Petite fille aux pommes, 915.
Petite fille aux poupées, 918.
Petite fille blonde, 779.
Petite fille blonde coiffée d'un bonnet, 626.
Petite fille boudeuse, 438, 494, 631, 632.
Petite fille couchée, 198.
Petite fille savoyarde, 410.
Petite fille tenant une poupée, 508.
Petite fille tenant une colombe, 787.
Petite Jeannette, 501, 843.
Petite liseuse, 775.
Petite marchande de poissons, 332.
Petite mathématicienne, 495.
Petite mendiante, 606.
Petite mère, 814.
Petite Nanette, 764, 765, 1348.
Petite napolitaine, 508.

INDEX DU CATALOGUE

Petite paysanne, 630, 633, 878, 1542.
Petite paysanne blonde, 1813.
Petite pleureuse, 1773.
Petite sœur, 751, 847, 907.
Peur de l'orage (la), 452, 705.
Philosophie endormie (la), 353, 1154.
Philosophie endormie (tête de la), 1367.
Pieds (étude de), 1431, 1432.
Piémontaise d'Asti, 410.
Pigalle (Jean-Baptiste), 1225.
Piot Danneville (Mme), 1227.
Piot, chanoine, 1231.
Piot (Françoise Barot femme), 1230.
Piot (Jean-Baptiste), 1229.
Piron, 1235, 1236.
Pitié (la), 842.
Poésie (la), 1038.
Polonaise (la), 1231.
Pompadour (marquise de), 1232.
Pont rustique, 113.
Porcin (Mme de), 1233.
Portefaix (un), 270.
Porteurs (les), 268, 347.
Porteur courtisant la marchande de poissons, 269.
Portraits, 1049 à 1298.
Portraits d'inconnus, 1270 à 1302.
Portrait d'une dame, 602, 681, 682.
Portrait d'une jeune femme, 731, 753, 754, 1027.
Portrait de jeune fille, 599, 601, 604, 880, 1018.
Portrait d'un docteur, 1294.
Pouilleuse (la), 347.
Préjugés de l'enfance (les), 355.
Premier chagrin (un), 199.
Premier sentiment (le), 844.
Première leçon de l'Amour (la), 192, 1319.
Première leçon d'indulgence, 378.
Première pensée de l'Amour, 350.
Premier sacrifice à l'Amour, 78.
Première pensée de la bonne mère de famille, 1457.
Présentation de l'enfant, 260.
Présentation de l'enfant au père, 351.
Présentation de la vestale, 36.

Prière (la), 739 à 748.
Prière à l'Amour (la), 66, 735, 1188.
Prière du matin (la), 194, 1012.
Privation sensible, 195, 333.
Pudeur (la), 41, 512, 1430.
Pudeur agaçante, 766.
Psyché, 513, 1414.
Psyché couronnant l'Amour, 41.

R

Ramoneur (le), 356.
Récompense refusée (la), 366.
Réconciliation (la), 357.
Réflexion (la), 683.
Regret (le), 694.
Regrets inutiles (les), 167.
Regrets superflus (les), 362.
Repas (le), 201.
Repas rustique, 151.
Repentir (le), 354.
Repentir de sainte Marie-Madeleine, 1, 2.
Repos (le), 202.
Repos de l'Amour, 57.
Repos en Egypte, 9.
Reproches maternels (les), 336.
Retour (le), 233, 357.
Retour au village, 204.
Retour du cabaret, 158.
Retour de l'enfant prodigue, 361.
Retour de nourrice, 355.
Retour de voyage, 360.
Retour du jeune chasseur, 365.
Retour du jeune soldat, 205, 357.
Retour du père de famille, 203.
Retour du proscrit, 363, 364.
Retour sur soy-même, 200.
Rêve d'amour, 515, 759.
Réveil (le), 248.
Rêverie, 690, 1028.
Rêverie mélancolique, 517, 897.
Rêveuse, 485, 514, 516, 530, 759, 1034.
Réunion de famille, 206.
Robespierre (Maximilien), 1239.
Roland (Mme), 1238.
Rosière (une), 141.
Rosière de Salency (la), 407.
Rousseau (Jean-Jacques), 1246.
Rue (dom Joseph del), 1237.

S

Sacrifice sur un autel, 35.
Sainte famille (la), 6.
Saintes femmes (les), 10.
Saint-François d'Assise, 3.
Saint-Laurent, 5.
Saint-Morys (comte de), 1242.
Saint-Morys (marquis de), 1241.
Saint-Val (Mlle de), 1249, 1250.
Sainte-Madeleine, 1631.
Saintville, ambassadeur, 1244.
Saintville (Mme), 1245.
Sans-souci (le), 444.
Savonneuse (la), 208.
Savoyard de Chambéry, 410.
Savoyard de Lanebourg, 410.
Savoyard de Montmeillan, 410.
Savoyard montrant des marionnettes, 405.
Savoyarde (la), 612.
Scène antique, 34.
Scène d'amants, 403.
Scène de famille, 395.
Scène d'intérieur (la lecture), 209.
Scène d'intérieur, 210, 211, 250, 343, 367, 368, 369, 373, 375, 1481.
Scène de l'Arioste, 409.
Scène de la Révolution française, 29.
Scène populaire devant la fontaine des Blancs-Manteaux, 244.
Scène villageoise, 212, 375.
Séduction (la), 293.
Septime Sévère, 16.
Serena, 532.
Servante congédiée (la), 370.
Servante poursuivie (la), 374.
Sevreuses (les), 207.
Silence (le), 213.
Silène sur son âne, 51.
Silvestre (Louis de), 1243.
Simplicité (la), 480.
Soins maternels (les), 372.
Sommeil (le), 1313.
Songe (le), 75.
Sophronie, 408.
Sorcière (la), 276.
Soupir de l'innocence (le), 1591.
Source (la), 84, 1328.
Souvenir (le), 812.
Staël (baronne de), 1240.

Strogonoff (Alexandre de), 1247.
Strogonoff (Paul de), 1248.
Studio di donzella, 845.
Suites d'une faute (les), 371.
Sujet mythologique, 64.
Sujet tiré de l'histoire romaine, 25 *bis*.
Sujet villageois, 242.
Supplice d'une vestale, 27.
Suppliante (la), 744, 747.
Surprise (la), 658 à 660.
Suzanne entre les vieillards, 23.
Sybille (la), 52, 276.

T

Tassart (Mme), 1252.
Taureau (étude de), 1449, 1450.
Talleyrand (prince de), 1251.
Tendre désir (le), 661.
Tendre ressouvenir (le), 846.
Testament déchiré (le), 214, 1495.
Tête d'aigle, 1448.
Tête de Cupidon, 1412, 1413.
Tête de Christ, 1409.
Têtes de différents caractères, 1344, à 1370.
Têtes d'enfants, 1042, 1757 à 1798.
Têtes d'enfants, gravées, 1348 1349, 1352, 1356, 1370, 1373, 1379, 1381, 1386, 1388 à 1390, 1399.
Têtes d'étude, gravées, 1344 à 1400.
Têtes de femmes, 1507, 1624 à 1673.
Têtes de femmes, gravées, 1344, 1361, 1365, 1367 à 1369, 1380, 1394 à 1397.
Têtes d'hommes, 1674 à 1728.
Têtes d'hommes, gravées, 1345, 1347, 1350, 1355, 1362, 1376, 1382 à 1385, 1392, 1400.
Têtes de jeunes filles, 539 à 1623.
Têtes de jeunes filles au pastel, 1007 à 1025.

Têtes de jeunes filles, gravées, 1346, 1352 à 1354. 1357, 1360, 1363, 1364, 1366, 1371, 1373, 1375, 1378, 1387.
Têtes de jeunes garçons, 1729 à 1756.
Tête de la grand'maman, 1538.
Tête de mort, 1410.
Tête de nymphe de Diane, 439.
Teyssier des Farges, 1253.
Thaïs ou la belle pénitente, 519.
Thé (le), 377.
Théroigne de Méricourt, 1254.
Thyrsis, 522.
Tirelire (la), 905, 924.
Toilette de Vénus (la), 43.
Travailleuse (la), 886.
Tricoteuse endormie (la), 518.
Triomphe de Bacchus, 56.
Triomphe de Galathée, 46.
Triomphe de l'Hymen, 71, 413, 513.
Trois âges (les), 83.
Trois âges de la vie (les), 107.
Trois figures de jeunes filles, 1478.
Trois grâces et les Amours, 52, 276.
Trois vestales devant un empereur romain, 26.
Tupinier, jurisconsulte, 1255.

U

Un berger et une bergère, 262.

V

Valreas ou Valras (de), 1267.
Valvende (Mme de la), 1257.
Variantes de la malédiction, 339.
Vénus commandant des armes à Vulcain, 45.
Vernet (Joseph), 1266.
Vertu chancelante (la), 216, 1407.
Vertu en danger (la), 218.
Vertu irrésolue (la), 219.
Vertu raffermie (la), 217.
Vestale (la), 713.
Vestris, 1269.

Veuve (la), 730, 1272.
Veuve et son curé (la), 220.
Veuve et son seigneur (la), 378.
Veuve inconsolable (la), 221.
Vieillards (têtes de), 993 à 1000, 1345, 1350, 1359, 1384, 1521, 1676, 1677, 1679, 1684, 1685, 1688, 1695 à 1701, 1703, 1705, 1712, 1720, 1721, 1725, 1727.
Vieillard assis, 1528.
Vieillard assis dans un fauteuil, 312.
Vieillard assis tendant la main, 1521.
Vieillard aveugle, 1376.
Vieillard debout, 222.
Vieillard et un enfant, 1488, 1491.
Vieillard malade, 1524.
Vieillard tendant les bras à une jeune fille, 383.
Vieilles femmes (têtes de), 995, 997, 1358, 1395, 1397, 1635, 1637, 1639, 1659, 1810.
Vieille femme assise, 1520, 1529.
Vieille femme assise dormant, 1406.
Vieille femme lisant, 1644 1645.
Vieille femme qui fait des remontrances à une jeune fille, 296, 382.
Vieille gouvernante, 383.
Viette (Mme de), 1257.
Vigée-Lebrun (Mme), 1261.
Villageoise à la chèvre, 379.
Villageoise en voyage, 390.
Ville (Jean-Georges), 1262 à 1264.
Ville (Mme), 1265.
Visite à la fermière, 380.
Visite à la grand'mère, 381.
Visite à la nourrice, 380.
Vraie mère (la), 176, 2.5.
Volupté (la), 520, 758, 1013, 1028.
Voluptueuse (la), 422, 663.

W

Watelet, 1258 à 1260.

INDEX DU CATALOGUE

TABLE ALPHABÉTIQUE DES NOMS PROPRES

A

Abram, 1130.
Académie de Mâcon. *Page 103.*
Adam (Pierre), 114.
Adamson J., *p. 102.*
Aertz de Metz, 936.
Agron, 533.
Aguado, 42.
Albertina à Vienne, (voir Musée).
Alembert (Jean Le Rond d'), 1050.
Alès de Champsaur (comte d'), 663.
Aliamet (J.-J.), 288, 554, 1154.
Alibert, 354.
Alix, graveur, 186.
Alophe, lithographe, 1133.
Alsaciens-Lorrains, 1077, 1082, 1289.
Amalric, 731.
Ambert (marquis d'), 962.
Amici (la signora), 1049.
André (Edouard), 902, 1262.
Angevilliers (comte d'), 1051.
Angoulême (duc d'), 1053.
Angoulême (duchesse d'), 1052.
Anonymes (graveurs), (voir graveurs).
Anselme (Martin), 1066.
Arago (Etienne), 195, 1616.
Arbaud de Foucques, 703.
Arbaud de Lausanne, 998.
Aremberg (prince d'), 577, 767.
Arjuzon (comte d'), 158.
Armand, 167, 1480, 1790.
Armengaud (chevalier d'), 419, 518, 818, 1233.
Arnault, 478, 920.
Arnould (Sophie), 1054.

Artiste (l'), 1338.
Artois (comte d'), 71.
Aubert de Trucy, 686, 1016.
Aubry (le président), 128.
Aubry-Lecomte, 185.
Augay, lithographe, 1.
Augustin, 426, 706.
Augustins (R.-P.), 1507.
Aumale (duc d'), 422, 444, 659, 660, 709, 758, 955, 1148.
Auvray (Louis), 1214, *p. 102.*
Auxonne (comte d'), 485.
Aymard, 189.

B

B... de St-Germain-en-Laye, 1296.
B... (Jules de), 198.
Babuti, 1055, 1056.
Bachelet, 673.
Bachaumont, *p. 102.*
Bacherach, 1064.
Baculard d'Arnaud (Eugène de), 1065.
Baculard d'Arnaud (Mme Eug. de), 1065.
Bailly, 504.
Baillon, 620.
Bajazet, 1159.
Bandeville (le président de), 152, 310, 492.
Bankes, 833.
Bapterose, 627.
Baptiste aîné, 1067.
Baptiste (Mme), 1068.
Bardon, 72.
Baring, 950.
Baroilhet, 8, 27, 95, 105, 283, 868, 882, 1197, 1471, 1740.

Barre (Emile) 701.
Barre (F.), 1120, 1253.
Barré, 128.
Barthélemy (l'abbé), 1344.
Bartsch (Adam), *p. 102.*
Basan 168, 287, 327.
Basan (F.), *p. 102.*
Basan et Poignant, 257.
Basile (Ch.), 1056.
Basile et Thibaut, *p. 102.*
Bataihle de Francès-Monval, 916, 1452.
Batholdi (baronne), 189.
Baude, 543.
Baudin, 682, 683.
Baudot à Dijon, 321, 960, 1456.
Baudricourt (Prosper de), *p. 103.*
Baudry, *p. 103.*
Baume-Pluvinel (de la), 516.
Bause, 532.
Beauvarlet (Jacques-Firmin), 287, 325, 327, 329, 372, 785.
Beauharnais (Joséphine de), 1057.
Beaulieu (comte des Farges de), 1058.
Beaumarchais, 1063.
Beauveau (prince de), 975.
Becdelièvre, 1802.
Becherel, 1129.
Belier de la Chataignerie. 114, *p. 102.*
Belin, *p. 103.*
Beljambes, 448, 764.
Bellavoine, 224.
Belleval (comte de), 1257.
Belleville, 1070.
Bellevoin, 266.
Belliard, 1133.
Benjamin Fillon (voir Fillon).

Benoît (docteur), 1014.
Benoît (M^me), 408.
Benoît, graveur, 1108.
Béraldi (Henri), *p. 102*.
Beraudière (comte de la), 33, 504, 1590.
Bergeret, 146, 595, 641, 1020, 1594, 1663, 1712.
Bergeyck, à Anvers, 1114.
Bernarth, 812.
Berthaud, 207.
Bertin, enfant, 1059.
Bertin (Louise), 1059, 1653.
Berwlick (comtesse de), 1343.
Bessard, 1227, 1229, 1250.
Bessard (Alfred), 18.
Beurdelet (Alfred), 325, 717.
Beurée (M^me), 1001.
Beurnonville (baron de), 26, 29, 194, 285, 294, 438, 442, 450, 479, 481, 494, 551, 613, 680, 739, 775, 913, 956, 1005, 1012, 1065, 1254, 1276, 1279, 1464, 1472, 1591, 1593.
Beuzeboc, au Havre, 980.
Bibliothèque nationale, 1303.
Bigillon, 990.
Bilaud, 1077.
Billardon de Sauvigny, 407.
Billaudel; 783, 788, 859, 1233.
Binet (Louis), 200, 252, 302, 321, 332.
Bischoffshein (H.-L.), 182, 515, 759.
Blackwood (lady), 873.
Blaisel (marquis de), 628, 629, 967, 1141, 1164.
Blaisot, 30, 284, 361, 362, 1476, 1484.
Blanc (Charles), *p. 102*.
Blanc (E.), 1617.
Blanchard (A.), 1061.
Blancherie (la), 66, 151, 327, 713.
Blanquart de Septfontaines, 134, 189.
Blézié (marquis de), Van lord Hertford.
Bligny, 167, 1150.
Blin (Lucien), 433, 583.
Blind, à Londres, 118.
Bloche, 129, 708, 896, 1126.
Blondel (marquis de), 492.
Bocher (Emmanuel), *p. 102*.
Bochet (Elisabeth-Louise-Claire), 1214.

Bohn (G.), à Londres, 249, 250.
Boileau, 146.
Boilly, 20, 194, 216, 217, 347.
Boilly (J.), 347, 1484, 1614, 1615.
Boilly (F. 'de), 1724.
Boilly (S. de), 1527.
Boissière (baron de), 107.
Boitelle, 362, 713, 1152, 1278.
Boizot (Marie), 772.
Bon, 183, 218, 855, 856.
Bonaparte (famille), 1057.
Bonaparte (Lucien), 2, 827, 978, 1079.
Bonaparte (Napoléon), 1060 à 1062.
Bondon, 207, 537, 929.
Bonnet, 37, 632, 1368, 1369.
Bonnet (Louis-Marin), 1383.
Bordes, 1133.
Borghen, 209.
Bouchardon, *p. 103*.
Boucher (Léopold), 910.
Bouillard, 624.
Bouillaud, 401.
Bouillet, 121.
Boulanger (docteur), 134, 189.
Bourdin, 31, 832.
Bourdon, 49.
Bouréard (Gustave), *p. 102*.
Bourgeois de la Richardière, 182, 414, 426, 452, 652, 697.
Boursault, 824.
Bouvard (le médecin), 1066.
Bowes, 504.
Boyer de Fonscolombe, 114, 115, 187.
Boymann, 147, 153, 459.
Bra, 1122.
Braine (M.-G.-T.), 823.
Brame, 733.
Branicki (comte de), 115.
Brault (Dominique), 120.
Brauwère (Jules de), 770.
Brauwin, 751.
Bréa, 1340.
Bréa (de), 276.
Breb, 575.
Breteuil (le comte de), 184.
Brett, 773.
Breyan, *p. 102*.
Brinvilliers (marquise de), 1072.
Brionne (comtesse de), 1069.
Brooks, 557.
Broquart, 1001.

Brossette, 168.
Brun, 762.
Brunard (J.), *p. 102*.
Brunet, 172.
Brunet-Denon, 256, 1532.
Brunn-Neergaard, 214, *p. 102*.
Brunswère, 1111.
Bruzard, 1524, 1584, 1737.
Bryas (Jacques de), 309, 328, 365.
Buffet, 9.
Buffon (de), 1071.
Buffon (Nadault de), 1189.
Bulver (lord), 537.
Burat, 2, 116.
Burat (Jules), 1056, 1630.
Burger, 457.
Burgevin, 504.
Buzenval (baron de), 1007.

C

C... (comte de), 1025.
Cabasson, 114, 186.
Caffiéri, 1075.
Calendo (E.), 2, 84, 1043, 1328, 1637.
Calamard, 114, 1005.
Callinique (évêque de), 1303.
Calonne (de), 46, 67, 822, 1076.
Cambacérès (de), 449, 525.
Camberlyn, (chevalier), 1722.
Camerena (M^me), 1075.
Canino (prince de).
Capron (Thomas), 898.
Caraman (prince de), 1271.
Carmona, 661, 758.
Carrier, 93, 276, 547, 666, 1179, 1306, 1307, 1334, 1424, 1460, 1696, 1738, 1780.
Cars (Laurent), 120, 213, 492.
Cassia de Saint-Nicolas de Blicyentuit, 368.
Castel (comte de), 1011.
Castellane (marquis de), 186.
Castilhon (J.), 765.
Castille (baron de), 460.
Castillon, 994.
Catelin, 492, 1198.
Catherine II, 1074.
Causa (marquis de), 189.
Cazagne, 460.
Cenat-Moncaut, 1058.
Cène (chevalier de), 67.
Ch... (L.), 11.

INDEX DU CATALOGUE

Chabot (duc de), 713.
Chaix d'Est-Ange, 1251.
Champcenetz (de), 710.
Champcenetz (M^me de), 1077.
Champsaur (Alès de), 663.
Charlier, 702.
Charpentier, 287, 384, 1385, 1386, *p. 103*.
Chartres (le duc et M^lle de), 1080.
Chasseloup-Laubat (de), 296.
Chatellerot (de), 216.
Chauvelin (M^me de), 1086.
Chavaray, *p. 102*.
Chazaud, 232.
Chenard, 777.
Chenaud, 1544.
Chennevières (Ph. de), 6, 29, 48, 80, 108, 126, 193, 200, 256, 250, 348, 369, 1071, 1406, 1419, 1489.
Chennevières-Pointet (de), 346.
Chénier (André), 1088.
Chenonceaux (château de), 1082, 1083, 1102.
Chéreau (veuve), 385.
Chereau et Joubert, 518.
Chevalier, 854.
Chevignard, 702, 797, 1095.
Chevillet, 1198.
Chimay (prince de), 518.
Christie-Monson et Words, 250, 495.
Choiseul (comte de), 935.
Choiseul (duc de), 66, 412, 460, 492, 504.
Choiseul (duchesse de), 1087.
Choiseul-Praslin (duc de), 120, 136, 489, 502.
Civil, 128, 167.
Clairon (M^lle), 1079.
Claret, architecte, 1317.
Clary (baron de), 759.
Claussin, 505.
Clément, 359, 398, 399, 1246, 1494, 1590, 1646.
Clos, 189, 620, 965.
Cochu, médecin, 146.
Colardeau, 1619.
Cole (John), graveur, 504.
Collette, 327, 328.
Colin, 1454.
Colligny, 1091.
Collin, 1570.
Collot, 417, 652, 660, 816.

Colmaghi, à Londres, 1190.
Combray, 1339, 1579, 1706 à 1708, 1710, 1797, 1799.
Condorcet, 1081.
Congrégation de Saint-Maur, 1237.
Conong de Merckem, 1263.
Constantin, 1049.
Contades (Gérard de), 1175.
Contat (M^lle), 1089.
Conti (prince de), 66, 422.
Corbutt, 213.
Corda, 128.
Cornillon, 518.
Coron, 307.
Cossé (duc de), 151.
Coster (Martin), 754.
Cottinet, 361.
Cottini, 556, 1081.
Coulet d'Hauteville, 469.
Coulon, 921.
Courcelles (M^me de), 1082.
Courcelles (M^lle de), 1083.
Courteille (M^lle de), 1084.
Courtois, 317.
Courtois (Julien), 1173.
Courton, 511.
Courtry, 38, 449, 451, 464, 485, 486, 520, 525, 710, 1094, 1192.
Cousin, 293, 1178, 1577.
Coutan, 124, 731.
Couteaux (A.), 374, 1087.
Coustou, *p. 103*.
Couton, 336, 857.
Couvent de Saint-Maurice, 6.
Couvreur, 118, 206, 346, 386, 1006, 1013, 1072, 1249, 1315, 1621.
Cox, à Londres, 29, 310.
Crabbe (Prosper), 544, 589.
Craufurd (Quantin), 860.
Crosnier, 648.
Crussol (de), 1078.
Cuisery, 1255.
Custine (marquise de), 1085.
Cypierre (de), 463, 696, 748.
Cypierre (comte de), 922, 1134.
Czartoryski (de), 665.

D

D..., de Bruges, 236.
D... (chevalier de), 1290.
Dacier (Emile), 1212.

Dagoti, 71.
Daigremont, 2, 361, 362, 1327, 1668.
Damacène-Morgan, *p. 102*.
Damery, 287, 289, 302, 327, 329, 330, 333, 336, 354, 356, 370, 372, 387, 490 à 1038, 1598.
Danlos, 186.
Danton, 1091.
Darnay, 136.
Daru (baron Martial), 996.
Dauphin (le), 1103.
Daupias (comte), 690, 1138.
David (Alphonse), 307, 1601.
De... (A. de), 624.
Decaisne, 1785.
Decloux (L.), 1302, 1319.
Defer, 8, 18, 92, 109, 237, 263, 272, 318, 380, 455, 722, 774, 810, 1178, 1203, 1218, 1268, 1324, 1422, 1470, 1473, 1582, 1713.
Defer-Dumesnil, 112, 113, 380, 1182.
Delahante (G.), 128, 261, 328.
Delalande, 800.
Delamarre, 1742.
Delange (Henri), 110, 442.
Delannoy, 687.
Delaroche, 114, 620, 633, 877.
Delaunay, 66, 168, 304.
Delbercq, à Gand, 226.
Delessert, 189, 443, 457, 542, 564, 1180, 1262.
Delort, *p. 102*.
Demeuse, 353, 1154, 1394.
Demidoff (prince), 128, 152.
Demidoff (Nicolas de), 424, 451, 453, 464, 505, 512, 514, 530, 580, 744, 804, 810, 889, 968, 986, 987, 1094, 1111, 1138, 1192.
Demidoff (Paul Nicolawich), 1105.
Demidoff (Alexandre), 1107.
Demidoff enfant, 1111.
Denain, 692, 768, 1221.
Denesle, 1595.
Dennel, 168, 444, 445.
Denon, 85, 167, 343, 529, 834, 910, 1092, 1397, 1639.
Dentu (E.), *p. 102*.
Depoyens, 502.
Derenaucourt, 1510.
Descamps, 1177.

R*

Deschamps (Françoise), 170, 268, 330, 388.
Desfriches, 186.
Deshayes, 1650.
Desmarest, 120, 136, 195, 355, 757, 1133.
Desperet, 97.
Desperret, 1326, 1479, 1494, 1606, 1687, 1789, 1790.
Destailleur, 190.
Destanières, 435, 928.
Destouches, 214, 392 à 395, 1532, 1597, 1625, 1677.
Detaille, 1176.
Devèze, 1296.
Devisse, graveur, 178, 337.
Dezède ou Dezaide, 1095.
Dhios, 386, 562, 567, 667, 1022, 1291, 1328.
Diderot, 169, 295, 327, 571, 961, 1055, 1080, 1108, *p. 103*.
Didier, 12, 598, 768, 1221.
Didot, 38, 177, 417, 468, 469, 715, 776, 789, 1004.
Dilke (lady), *p. 103*.
Dittmer, 62.
Doisy, lithographe, 486.
Donat-Jardinier (Claude), 213, 515.
Doncœur, 156.
Donjeux, 51, 82, 211, 504, 1049.
Dores, 1110.
Double, 626, 901.
Doucet (Jacques), 169, 1181, *p. 102*.
Drake (William-Richard), 428.
Dramart, 1699.
Dreux-Brézé (marquis de), 1185.
Drevet (Claude), 295.
Drouais, 1235.
Drouet (Ch.), 1044, 1046 à 1048.
Du Barry (M^{me}), 67, 275, 442, 504, 608, 609, 756, 1104, 1105, 1231.
Dubois, 43, 66, 186, 207, 425, 586, 662, 720, 970.
Dubois-Berthaud, 175.
Ducastel, 263.
Duchanoy, 1190.
Duchâtel (comtesse), 1082, 1083.
Duclerc, 1202.
Duclère, 647.
Duclos (Jules), 135, 156, 293, 459, 708, 1135.
Duclos-Dufresnoy, 1, 128, 151,
190, 194, 414, 457, 460, 469, 496, 503, 504, 519, 536, 581, 582, 668, 670, 698, 707, 712, 740, 741, 770, 952, 953.
Ducreux, 518, 1001, 1813.
Ducreux (Antoinette), 114, 1097.
Ducreux (baronne), 1098.
Ducreux (Jules), 1096, 1099, 1216, 1226, 1465, 1475 à 1477, 1511, 1512, 1603, 1667.
Ducreux (Léon), 1096.
Ducreux (Rose), 1100.
Dudley (lord), 152, 504.
Dufferin (lord), 704.
Dugazon (M^{lle}), 1113.
Dugier, 71.
Dugléré, 787, 1128, 1166.
Duhamel, 1108.
Dulac, 67, 442, 641.
Dumas (Alexandre), 904, 941.
Dumesnil (Robert), *p. 103*.
Dumesnil (M^{lle}), 1109.
Dumont, 322.
Du Moulin, *p. 103*.
Dumouriez, 1093.
Dunker, 66.
Dupan, 262, 310.
Dupin (M^{me}), 1102.
Dupin fils, 1108.
Duplessis (Georges), 259, 446, 524, 1064, 1150, *p. 103*.
Dupont, 469, *p. 102*.
Dupré (Prosper), 741.
Dupuis, 1131.
Durand-Duclos, 2, 167, 216, 694, 695.
Durand-Ruel, 16, 438.
Durier (Emile), 1574, 1734, 1735.
Dussausse, 1101.
Dussieux (L.), *p. 103*.
Duthé (M^{lle}), 38, 1094.
Dutilleux (Ernest), 1209.
Dutuit, 114.
Duval, 158, 1112.
Duvergier, 504, 847.

E

Eduardo de Los Regen, 246.
Elluin, 289.
Eglise Sainte-Madeleine, à Tournus, 3.
Eglise Saint-Laurent, à Paris, 5.
Emerson, 792.

Emler, 128, 151.
Emsninger, 567, 1219.
Erard (chevalier), 40, 90, 226, 231, 991.
Ertborn (Florent Van), 1114.
Erlanger (baronne d'), 713, 1152.
Escars (baronne d'), 1180.
Espagnac (comte d'), 71, 78, 163, 199, 791, 884.
Espine (comte de l'), 544.
Espinoy (marquis d'), 480.
Esterhazy, 188.
Eveillard de Livois, 818.
Ewrard, à Londres, 248, 1070.

F

Fabre, 1304, 1309, 1784, 1805 à 1807.
Fabre d'Eglantine, 1115.
Fagnan (M^{me} de), 1116.
Fagnan (M^{lle} de 1117.
Failly, 141.
Faivre 1030.
Falconet, 168, 502, 1556.
Farges (Boissier des), 1118.
Farges (M^{me} des), 1119.
Farges (marquis Teyssier des), 1120.
Faucigny (comte de), 386.
Favet, 81.
Favre, 502.
Favres, 1565, 1569, 1571.
Febre, 956, 999, 1138, 1156.
Febvre, 173, 204, 332, 435, 450, 534, 603, 704, 725, 883, 892, 924, 934, 935, 976, 983, 1021, 1042, 1053, 1144, 1147, 1275.
Fech (cardinal), 66, 168, 190, 457, 503.
Feltre (duc de), 311.
Feltre (Clarke de), 1241, 1242.
Féral, 28, 59, 98 à 100, 108, 158, 181, 232, 248, 284, 338, 368, 386, 390, 518, 551, 552, 558, 569, 583, 594, 628, 726, 984, 1002, 1109, 1110, 1135, 1156, 1175, 1295, 1297, 1483, 1530, 1623, 1671, 1754.
Féréol, 1220.
Ferronnaye (comtesse de la), 140, 208.
Feuillette, 66.
Filhol, 1173.
Fillon, 280, 363.

INDEX DU CATALOGUE

Fischer, 829.
Fite (Pierre), 407.
Fitz-James (comtesse de), 1185.
Fivel, 120, 195, 646.
Flameng (Léopold), 37, 625, 1134.
Fleury, 1122, 1173.
Fleury (Jean-Baptiste), 1121.
Flipart, 114, 151, 186, 492, 518, 783, 1150, *p. 103*.
Flury-Hérald, 284, 1474, 1715, 1787.
Foinard, 1135.
Fontenelle, 1127.
Forbin-Janson, 736.
Forster-Richard, 504.
Fould, 459.
Fould (A.), 1546, 1547, 1731, 1743.
Fould (E.), 966.
Fould (Louis), 966.
Fowler (John), 495.
François, 73, 179, 198, 216, 550, 863, 1070, 1089, 1173.
Franklin (Benjamin), 1123, 1124, 1126.
Fraser, 847.
Frémy, 1014.
Fromont de Castille, 1125.
Frovard, 583.
Fournelle, 372.
Fuchs, *p. 103*.

G

G... (Louis de), 1626.
G... (baron de), 890.
Gabriel, architecte, 1128, 1166.
Gailhabaud, 432, 989, 1205, 1222.
Gailhard (R.), 143, 167, 168, 422, 439, 446, 524.
Gaillard Walker, 616.
Gaillet, 58.
Galichon (E.), 314.
Galichon (Emile), *p. 103*.
Galliera (duc de), 655.
Galitzin (prince), 1292, 1665, 1666, 1715 à 1719, 1747 à 1749.
Gamba, 444, 457, 482, 668, 947.
Ganay (comte de), 917, 957.
Garnier (Hippolyte), 469.
Gasc, 1808.
Gatteaux, 1177.

Gaucher 1074, 1108, *p. 103*.
Gaujean, 542.
Gauthier, 435, 455, 741.
Gauthier (Théophile), *p. 103*.
Gauthier, 65, 912.
Geldemeister, 77.
Gensonné, 1129.
Geoffroy, 571.
Georges (prince), à Dresde, 213, 316.
Georges III, 998, 1113.
Georges, expert, 110, 156, 167, 436, 549, 562, 634, 687, 783, 788, 956, 1229, 1256, 1296, 1328, 1753.
Georget (comte), 119.
Gerard, 146, 253, 616, 721, 729, 763, 1236.
Gerling, à Amsterdam, 311.
Germeau, 1239.
Gervex, 737.
Gevigny (l'abbé de), 608, 677, 735.
G... (Henri), à Londres, 398.
Gibert, à Aix, 1316.
Gide et Baudry, *p. 103*.
Gilbert, 140, 1095, 1233.
Girard, 639, 1125.
Girardin (Émile de), 792, 1116, 1117.
Girardin (M^{me} Emile de), 1117.
Giraud, 786.
Giroud (Charles), 411.
Giroux, 366, 387, 415, 418, 443, 472, 487, 541, 553, 554, 556, 750, 842, 881, 946, 1144, 1266, 1329, 1447, 1490, 1528, 1756, 1794.
Giroux-Leembruggen, 1788.
Gluck, 1130.
Godard, 1067, 1068, 1301.
Godefroy, 1049.
Goldsmitt, 704.
Goncourt (des), 53, 128, 131, 267, 275, 308, 328, 335, 406, 1156, 1191, 1318, *p. 103*.
Goncourt (Jules des), 267, 275, 323, 482, 622, 1268, 1404.
Gonse (Louis), *p. 103*.
Gotha (prince héréditaire de), 1168.
Gougenot, 152, 181, 385, 797, 814, 1131.
Goutte, 802.
Gouy, 169.

Goyenèche (de), 246.
Goyet, 858.
Goyon (comtesse de), 1184.
Goyon (famille de), 1185.
Grak (Thomas), 736.
Grammont (M^{me} de), 422.
Grangenet, 1373, 1374.
Gratenarh, 13.
Graveurs anonymes, 86, 135, 151, 169, 186, 187, 189, 219, 220, 257, 302, 379, 424, 427, 566, 606, 703, 1150, 1167, 1195, 1397, 1398, 1709.
Greffulhe, 422, 1077.
Gresset (J.-B. Louis), 1132.
Gresy, 748.
Grétry, 1169, *p. 103*.
Greuze (J.-B.), 612, 1000, 1133 à 1146, 1148 à 1151.
Greuze en costume d'atelier, 1151.
Greuze (M^{me}), 810, 861, 1147, 1152 à 1157, 1159, 1160.
Greuze (Anna-Gabrielle), 499, 504, 663, 670, 1165.
Greuze (Jean-Louis), 1162.
Greuze (M^{lle}), 1163, 1164.
Greuze (la mère de), 1157, 1161.
Greuze (Caroline), 13, 16, 22, 23, 25 *bis*, 37, 41, 75, 76, 86 à 88, 169, 189, 190 à 225, 227, 234, 251, 254, 260, 278, 300, 312, 324, 339, 378, 383, 436, 709, 1001, 1028, 1031, 1034, 1060, 1163, 1197, 1251, 1305, 1310, 1313 à 1315, 1318, 1320, 1321, 1332, 1333, 1336, 1337, 1409 à 1417, 1420, 1421, 1430, 1433, 1437, 1440, 1441, 1448 à 1450, 1506, 1508, 1509, 1523, 1559 à 1572, 1713, 1773 à 1779.
Greverath, 228, 263, 264, 272, 296, 380, 382, 1330, 1446, 1462, 1463, 1488, 1589, 1662, 1700, 1701, 1741, 1782.
Grimm, 186, 1168.
Grimod de la Reynière, 114.
Grimon, 247.
Gromont, 1095.
Grote, à Leipzig.
Groult, 790.
Gruel, 797, 814.
Guérin, 843.
Guibert, 1167.

Guibert (comtesse), 1084.
Guichardot, 311, 312, 1451, 1471, 1573.
Guiffray (T.), *p. 102.*
Guignes (de), 722.
Guise (prince de), 583.
Guttemberg, 433, 506, 944.

H

Hachette, *p. 103.*
Haïd, 114, 508, 510.
Haïd (J.-Elie), 213.
Haïd (J.-J.), 189.
Hamas, 661.
Hambrug, 467, 470.
Hamelin, 167.
Hamilton, 825.
Hamon, 945.
Hampton-Court, 1231, 1232.
Haro, 199, 361, 438, 471, 557, 733, 755, 888, 998, 1005, 1151, 1210, 1234, 1262, 1300, 1791, 1795.
Haudrey, 764.
Haudry, 136.
Hauer, 444, 751.
Haupmann, 1005.
Hautpoul (comte d'), 1199.
Hautpoul (marquis d'), 1015.
Hauzé, 1676.
Hédouin, 134, 189, 453, 465, 498, 505, 514, 530, 909, 968.
Hehrens, 688.
Heine, 1086.
Heinecken, *p. 103.*
Hémery (Louise-Rosalie), 1370, 1371, 1374.
Hémery (Thérèse-Éléonore), 1388 à 1391.
Henriquez, 413.
Henry, 17, 128, 261, 277, 444, 445, 482, 518, 601, 634, 635, 713, 776, 780, 916, 919, 1092, 1159, 1174.
Hérault de Séchelles, 1175.
Hermonowska (Martin), 456, 992, 1069.
Hertford (lord), 40, 66, 71, 168, 181, 221, 413, 424, 425, 492, 513, 679, 785, 788, 1117.
Hervey (miss), 1170.
Hesne, 143.
Hesse, 1133.
Hetzel, 160.

Heugel, 589.
His de la Salle, 343, 1800.
Hoffmann, 269, 330, 762.
Hogard, 1395.
Hoin, graveur, 7.
Holbach (baron d'), 331, 364.
Hombio (colonel), 964.
Hope, 40, 128, 273, 466, 679, 966, 1156.
Hopwood, 1132.
Horsin-Déon, 121, 282, 554, 564, 600, 644, 673, 885, 887, 930, 939, 977.
Hotelard, 167.
Houard, 1171, 1220.
Houdetot (comte d'), 630.
Houssaye (Arsène), 38, 299, 568, 769, 915, 1079, 1094, 1116, 1117, 1137, 1555, 1556, *p 103.*
Huard, 123, 158, 435, 494, 523, 1207, 1240.
Huber et Rost, *p. 103.*
Hubert, graveur, 355.
Hue, 918, 1728.
Hulot, 469, 482, 492, 621, 1002, 1006.
Huquier, 314.
Husard, 1172.

I

Iderton (Th.), 428.
Ingouf, 146, 185, 207, 259, 485, 504, 508, 510, 264, 1196, 1344 à 1355.
Impératrice de Russie, 186, 1144.
Imécourt (comte d'), 499, 1086.
Iownshord (Charles), 120.

J

Jacquemart, 515, 759.
Jacquin, 355.
Jallabert (G.), 762.
James, à Londres, 485.
Janinet, 1380 à 1384, 1558.
Jarry, 237.
Jason (Louis), 1174.
Jauffret, 877.
Jeaurat, 1173.
Joinville, à Londres, 167.
Johnsonn, 872.
Johnston, 964.

Josse, 186.
Jongh (de), 439, 688.
Joseph, 1176.
Joubert (E.), 704.
Joubert (E.), *p. 103.*
Joullain, 114.
Jousselin, 1172, 1220.
Julien, 442, 504, 772.
Julienne (de), 114, 213, 498, 772.
Julliot, 219, 518, 595, 658.
Jungler-Zetzi, 213.
Jourdy, 114, 504.

K

Kaïeman, 91, 1781.
Khalil-Bey, 521, 551, 913.
Kann, 1055.
Ketzner (Mme), 1186.
Kaucheleff-Besborodko, 140.
Kums, à Anvers, 1292.

L

L... (comte de), à Saint-Pétersbourg, 806.
L... (P.-V.), à Anvers, 244.
Labéraudière (de), 186.
Lablancherie, 66, 151, 327, 713.
Laborde (comte de), 169, 1183.
Laborde (marquis de), 169, 572, 1180.
Laborde (J. de), 1182.
Laborde (Joseph de), 1183.
Laborde (Léon de), 1183.
Laborde (Mme Nettini de), 1181.
La Case, 526.
Lacaze (Louis de), 1115, 1123, 1134, 1288.
Lacroix (Henry), 157, 447.
Lacroix (Paul), 1075.
Lafaulotte, 1076.
Lafenestre (Georges), *p. 103.*
Lafitte (Jacques), 585, 679, 747, 828.
Lafontaine, 518, 764, 971.
Lafontaine de Savigny, 496, 600, 841.
Laforge, 1219.
Laglenne, 297.
Lagny, 325.
Lake (E.-V.), 433, 583, 705, 826, 1049.
Lalause, 1086.

La Live de la Briche (de), 703, 757.
La Live de Jully (de), 114, 120, 168, 171, 189, 208, 295, 433, 488, 492, 502, 508, 511, 518, 583, 1001, 1133, 1134, 1184, 1185.
Laloge, 20, 127.
Lamballe (princesse de), 1189.
Lambert et Porail, 801.
Lamberty (comte de), 599, 888, 998.
Lancome, 759.
Laneuville, 2, 150, 167, 247, 481, 507, 531, 535, 588, 593, 664, 674, 688, 702, 715, 716, 761, 815, 867, 869, 931, 973, 1032, 1128, 1166, 1176, 1190, 1199, 1218, 1249, 1274, 1275, 1290.
Langeac (de), 151.
Langlier, 208, 356, 442, 617, 676, 903, 1134, 1185.
Langlois de Sézanne, 554.
Langroff, 609, 818.
Lanjeu (Albert), 205.
Lannion (de), 1206.
Lansdowne, 837.
Laperlier, 83, 278, 302, 329, 379, 383, 391, 982, 1286, 1312, 1495, 1540, 1632, 1672, 1725, 1762 à 1764.
Lapeyrière, 37.
La Pérouse, 1190.
Larochefoucault (François et Alexandre de), 1206.
Larochefoucault-Liancourt (de), 449, 525, 704, 1172.
La Roche-Guyon (duc de), 1206.
Larrey (baron), 637, 719.
Lasquin, 232.
La Salle (de), 254.
Las-Cases (duc de), 1061.
Lastigue, 949.
Laterrade, 158.
La Tour (marquis de), 1205.
Laurent Richard, 12.
Laurencel (de), 1249.
Lavalette (marquis de), 1078.
Lavoisier (Antoine Laurent), 1186.
Lavrié, 979.
Lebas (Jacques-Philippe), 134, 154, 1187.
Lebe, 1652.
Lebeau, 211.

Lebeil, 50.
Lebeuf, 66.
Leblanc, 35, 97, 139, 243, 432, 600, 1222, 1466, 1481, 1482, 1535, 1607, 1612.
Lebrun, 157, 435, 457, 518, 671, 878, 1507.
Lebrun, aîné, 445, 450.
Lebrun (J.-B.-P.), 928, 972.
Lecarpentier, p. 102.
Lecomte (Marguerite), 810, 1192.
Lecoy de la Marche, p. 103.
Ledoux (Mlle), 158, 786, 1178.
Ledoux (Claude-Nicolas), 1179, 1203.
Lefebvre, 744.
Lefebvre (Mme), 1191.
Lefebvre (Robert), 728, 879.
Legrand, 1194.
Legrand (Henry), 736, 741, 766, 1248.
Lehon (comtesse), 1084.
Leicester (Frédéric), 433, 583.
Lejeune (Théodore), 41, 157, 830, 834, 835, 908, 950, 1190, 1231, 1232, p. 103.
Lelogeois, 327, 329.
Lelong (Camille), 1125.
Lelu, 167.
Lemonnier, 1757.
Lenglier (voir Langlier).
Lenoir, 1193, 1208.
Lenormand (François), 1109.
Léon Noël, 189.
Lepêcheux, 1201.
Lepelletier (Martial), 1702.
Le Pic, à Poitiers, 1261.
Lépine (comte de), 479, 799.
Lerouge, 756.
Le Roy, 650.
Leroy (H.), 1400.
Leroy d'Estiolles, 499, 1186.
Letellier, 296, 1350 à 1367.
Lettres d'un voyageur anglais, p. 103.
Le Tourneur ou Letourneur, 1177, 1272.
Levachez, 442.
Levasseur (Charles), 121, 214, 220, 482, 511, 519, 743, 965, 1177.
Levillez, 189.
Lex (Léonce), p. 103.
Lévy, 922, 1262.

Lhanta, 114.
Liancourt (duc de), 1206.
Lingé (T.-E. Hémery, femme), 1388, 1391.
Linguet, 1195.
Livois, à Angers, 444, 818, 947, 1232.
Livry, 194.
Lochis de Bergame (comte de), 94, 996.
Lætitia, 1188.
Lombe (Evans), 1533, 1534, 1713.
Longuère (baron de), 630.
Lorsay, 504.
Louis (Antoine), 1198.
Louis (Aristide), 469.
Louis XV, 1204.
Louis XVI, 1190, 1196, 1197, 1199.
Louis XVIII, 167, 1133.
Louise de France (Mme), 1204.
Loup, 1486.
Lubomirski (prince), 430.
Lucien, 848, 906, 1375 à 1377, 1501.
Lupé (comte de), 1200.
Lyne (Stephens), 158, 1055.
Lyrieux, 189.

M

M... (les quatre enfants du comte de), 1217.
Macland, 271.
Macret, 66.
Magnieu (vicomte de), 937.
Maherault, 55, 186, 1467, 1485, 1541, 1542, 1629, 1677, 1730.
Mailand, 121, 267, 277, 292, 312, 442, 1321.
Malœuvre, 736.
Mainnemare, 1054, 1104.
Maisons (marquis de), 1, 2, 421, 442, 659, 661, 749, 758, 955, 1105.
Maissiat, 345.
Malaby (comte de), 921.
Malinet, 317, 982.
Mangini, 988.
Mannheur, 1253.
Manouvrier de Quaregon, 107, 233.
Marais, 140.

Marans (de), 1207.
Marcenay de Ghuy, 1000.
Marcille, 7, 67, 151, 396, 817, 1010, 1028, 1060, 1108, 1144, 1149, 1412, 1426, 1427.
Marcille (Camille), 39, 167, 216, 613, 1008, 1121, 1279, 1502, 1678.
Marcille (Eudoxe), 114, 175, 1144, 1285, 1299, 1497, 1596, 1745.
Marcilly, 1280.
Marie-Antoinette (la reine), 1212, 1270.
Marie de Russie (grande-duchesse), 71, 137.
Marie Stuart, 1215.
Mariette, 2, 288, 442, 446, 961, 1022, 1429, 1759.
Mariette (J.-P.), *p. 103*.
Maréchal, 458.
Marialva, 672.
Marigny (marquis de), 114.
Marin (Louis), 540, 813. Voir Bonnet.
Mariotte-Genlis, 32.
Marmontel, 12, 167, 246, 280, 342, 352, 364, 1318.
Marneff, à Bruxelles, 210.
Marquiset, 1787.
Martha, *p. 103*.
Martin, 183, 189, 426, 1208.
Martin (Paul), *p. 103*.
Marvy, 334.
Massé (Egmont), 718.
Martenasie (Pitre), 189.
Massard (Jean-Baptiste), 128, 169, 216, 441, 442, 653, 1005, 1054, 1256, 1399.
Massard (Léopold), 442, 526, 704.
Massard (M.-P.), 334.
Masson, 473, 734.
Maulaz, 630.
Mauperin, 611.
Mausole, 697.
Mauwson, 534.
Mauson, 1112.
Maury (Rose), 1378, 1379.
Mauzy-Joyant, *p. 102*.
May (H.), *p. 103*.
Mayer, 276, 1445, 1458, 1705.
Mayer (Joseph), 736.
Mayer (Mlle), 1218.
Mayer d'Aremann, 763.

Meffre, 41, 138, 173, 534, 659, 958, 961, 976, 1061, 1251.
Meffre, aîné, 784, 811.
Menars (baron), 1178.
Menars (marquis de), 330, 480.
Mercier, 765.
Mercier (Mme), 1214.
Mergez (comtesse), 1294.
Merle (comte de), 586, 753, 756, 962.
Merton, 985.
Mesnard de Clesle, 288.
Mesnard de Lisle, 573.
Metzer, 1131, 1172.
Metzger, 522.
Meyer (Mlle), 794.
Meynier-Saint-Fal, 133, 1144.
Michaud, 521.
Michel, 1789.
Michelet, 212.
Migneron, 185.
Minet-Toussaint, 442, 815.
Mionnet, 263, 1429, 1454.
Moitte, 187, 336, 354, 410, 702, 757, 814, 1237.
Moitte (Angélique), 410.
Moitte (François-Auguste), 410, 490, 1038, 1039.
Moitte (Pierre-Étienne), 115, 152, 181, 410.
Moles, 114, 735, 1188.
Mollien (comtesse), 1209, 1210.
Moltke (comte de), 840.
Mongiraud (Mme de), 1216.
Montaiglon (Anatole de), *p. 103*.
Montargis (de), 1810.
Montabon (de), 128, 151, 504.
Montcalm (marquis de), 183, 447, 515, 759, 844.
Montclaux, 564, 644, 887, 904.
Montebello (duchesse de), 690.
Montesquiou (de), 140, 572, 922, 1185.
Montfort (de), 879, 1154.
Montifiore, 1062.
Montigny, 684.
Montillé ou Montulé, 213.
Montlouis, 455.
Montluizon (de), 442.
Monville (baron de), 520.
Montolieu, 876.
Montval, 1035.
Monziès, 739.
Morand (Georges), 824.
Mordant, 1257.

Moreau, évêque de Mâcon, 1211.
Moreau (Jean-Michel), 114, 128, 167, 185, 259, 288, 407 à 409, 1154.
Moreau-Chaslon, 708, 1012, 1138.
Moreau-Walsey, 1109.
Morel, 67.
Morel (Maxime), 1602.
Morisson, 480, 540.
Morny (duc de), 41, 221, 492, 546, 713, 831, 902, 1116, 1210, 1274.
Morse, 486, 505, 799, 1077.
Mozart, 1213.
Mühlbacher, 397.
Muller, 1262.
Multon, à Londres, 602.
Mundley, 128.
Mundlows-Sano, 1146.
Murard (comte de), 1237.
Murrey (lord), 871.
Musée d'Aix, 46.
Musée d'Alençon, 346, 1301, 1800.
Musée de l'Albertina, à Vienne, 136, 167, 169, 252, 287, 288, 293, 306, 315, 343, 366, 405, 482, 622, 1498 à 1500, 1729.
Musée d'Angers, 818, 1233, 1539.
Musée d'Autun, 1264.
Musée d'Avignon, 165, 1761, 1811.
Musée de Berlin, 504, 675.
Musée de Besançon, 1247.
Musée Buch-Pal, à Londres, 213.
Musée de Buckingham-Palace, 836.
Musée de Carcassonne, 900.
Musée Carnavalet, 31.
Musée de Chantilly, 955.
Musée de Chaumont, 25.
Musée de Cherbourg, 678, 1092.
Musée de Compiègne, 1488, 1801.
Musée de Dijon, 106, 835.
Musée de Douai, 1122, 1340.
Musée de Dresde, 326.
Musée d'Edimbourg (royale Institution), 157.
Musée de l'Ermitage, à Saint-Pétersbourg, 186, 353, 377,

INDEX DU CATALOGUE

614, 959, 963, 1657, 1658, 1680, 1681. 1759, 1765 à 1767.
Musée de Grenoble, 1284.
Musée de Lille, 41, 158, 301, 1233, 1455, 1537, 1796.
Musée de Londres (British-Muséum), 1045.
Musée du Louvre, 16, 37, 114, 121, 131, 158, 162, 167 à 169, 186, 216, 226, 256, 276, 281, 293, 308, 319, 343, 366, 442, 482, 526, 542, 622, 651, 703, 709, 1112, 1115, 1129, 1133, 1134, 1156, 1173, 1268, 1404, 1405, 1407, 1408, 1492, 1495, 1504, 1514 à 1521, 1548 à 1554, 1638 à 1645, 1674, 1684 à 1695, 1766 à 1771.
Musée de Mâcon, 1267.
Musée de Madrid, 997.
Musée de Marseille, 1283.
Musée de Metz, 426, 954, 1051.
Musée de Montauban, 508.
Musée de Montpellier, 128, 151, 186, 194, 216, 477, 496, 502, 529, 610, 617, 734, 764, 765, 914, 999, 1012, 1304, 1309, 1803 à 1807.
Musée Nationale Galerie, à Londres, 454, 657, 784.
Musée de Nancy, 502.
Musée de Nantes, 1241, 1242.
Musée de Nîmes, 807.
Musée du palais Paulowski, 220, 475.
Musée du Puy, 1802.
Musée Rath, à Genève, 912.
Musée de Rotterdam, 147, 153, 459.
Musée de Rouen, 797, 814, 1757, 1758.
Musée du prince de Roumanie, 1130, 1213.
Musée de Toulon, 504.
Musée de Toulouse (Ecole des Beaux-Arts), 1809.
Musée de Tournus, 6, 29, 34, 48, 54, 71, 80, 107, 121, 126, 141, 167, 168, 182, 190, 193, 200, 299, 331, 346, 353, 357, 369, 640, 661, 940, 1071, 1137, 1144, 1154, 1229, 1230, 1288, 1331, 1339, 1382, 1406, 1413, 1419, 1489, 1505, 1522, 1555 à

1557, 1648, 1649, 1674, 1706 à 1708, 1710, 1733, 1772, 1798, 1799.
Musée de Saint-Etienne, 368.
Musée San Luca, à Rome, 669.
Musée de Troyes, 1065.
Musée de Versailles, 1060, 1081, 1127.
Musigny (vicomte de), 2, 57.

N

Nadault de Buffon, 1189.
Naile, à Londres, 144.
Nantes, 1172.
Napoléon III, 71.
Narbonne (comte de), 547, 787.
Narischkine-Demitry, 548.
Nargeot, 116.
Nattes (comte de), 1165.
Nattier, 1122.
Naudin (J.), 1063.
Naulin, 1161.
Necker, 1219.
Necker (Anne-Louise-Geneviève), 1240.
Nesle, 1133.
Neuchèze (comtesse de), 216.
Neveux (baron), 235.
Nieuwenhuys, 70, 231, 433, 583, 629.
Nieuwerkerke (comte de), 1220.
Noé (comte de), 380, 442, 1782.
Noël (Léon), 189.
Nogaret, 612.
Nolin (Naulin), 1161.
Norblin (Emile), 128, 273, 1664.
Norsy, 426.
North-Wick (lord), 964.
Novar, à Londres, 183, 533, 847, 979.

O

O...y, (comtesse de), 1222.
O... (colonel), 355.
Odier, 473, 601.
Odiot, 180.
Olivier (M^{lle}), 1221.
Oppigez, 1130.
Orléans (le duc d'), 1226, 1268.
Orell, *p. 103.*
Ouare, 1171, 1220.
Owerston (lord), 830.

P

P... (comte A. de), 1189.
Pacully (Emile), 792.
Paignon-Dijonval, 195, 271, 291, 314, 356, 442, 1268, 1304, 1308, 1683, 1759.
Paillet, 128, 158, 167, 209, 211, 226, 228, 327, 330, 413, 422, 488, 489, 498, 499, 573, 592, 601, 616, 640, 662, 683, 706, 731, 752, 753, 781, 921, 922, 928, 956, 1026, 1215.
Paix (prince de la), 1236.
Palais-Bourbon, 1077, 1082.
Palla, 320.
Pallu, 58, 94, 949, 1703, 1742.
Pange, 1009.
Pange (M^{lle} de), 1223.
Pange (marquise de), 1224.
Parent et Pannemaker, 194.
Paris (B.), 513, 1247.
Parisez, 121, 630, 930, 1160.
Parizeau, 16, 384.
Parker (P.-L.), 428.
Pascal, 194.
Pasquin, 788.
Patout, 785.
Patureau, 71, 413, 425, 426, 459, 513, 909.
Paulowski (Palais), 220, 475, 795.
Payent, 798.
Paz (marquis de), 194.
Pedro (F.), à Venise, 302.
Peel, à Londres, 1212.
Pellet (Ch.), 951.
Pelletier (Martial), 1006.
Penbroze (comte de), 123, 423.
Pène (chevalier de), 288.
Perron, 1126.
Penthièvre, 1234.
Penthièvre (duchesse de), 690.
Pepe, 114.
Perregaud, 71, 413, 513.
Perregaud (comte de), 913.
Péreire (Isaac), 909.
Périer (Casimir), 1199, 1275.
Perrier (Paul), 838.
Perrignon, 229, 614, 728, 849, 850, 852, 1568, 1575.
Perrin, 496, 498.
Pertuiset, 1129.
Petit (F.), 180, 374, 412, 453, 868, 1087, 1286.

GREUZE

Petit (Georges), 180, 374, 412, 453, 808, 926.
Petit-Bourg (château de), 1215.
Peyre, 618.
Philipp, 488, 690.
Piat, 404, 1627.
Pic (baron le), 1261.
Picot, 772, 799.
Pierrepont (Th.-J.-M.), 823.
Pigalle, 848, 906, 1225.
Pigault, 419.
Pillet, 1194.
Pillon (Benjamin), 358.
Pillot, 158.
Pils, 839.
Pinard, 1061.
Piot, 18.
Piot (Abraham), 1229.
Piot, chanoine, 1230.
Piot-Danneville (Mme), 412, 1227.
Piot (Eugène), 1228.
Piot (Jean-Baptiste), 1228.
Piot (François Barro, femme), 1229.
Piron, 1235, 1236.
Plainval, 1585.
Plantier, 493, 636.
Plinval (E. de), 176, 340, 442.
Plinval (vicomte de), 458.
Pluvinel (vicomte de), 18, 66, 92.
Poilly, 891.
Poisson (Antoinette), 1232.
Polivanoff (G.), 1273.
Polonaise (une), 1231.
Pommersfelden, 599.
Pompadour (Mme de), 480, 1232.
Poncelet, 1270.
Porcin (Mme de), 1233.
Porporati, 504.
Portalis (Raoul de), 54, 83, 302, 1331, 1402, 1491, 1672, 1720.
Porter, 648.
Portraits du siècle, 904.
Poterlet, 62, 71, 128, 375.
Pourtalès (de), 598.
Pourtalès-Georgier, 469.
Pradelle, 1092.
Précourt (baronne de), 140, 631, 1124.
Prégnet, 315.
Pringh (John), 488.
Prost (Alfred), 1248.
Prousteau de Mont-Louis, 1, 794.
Purvis, à Londres, 1256.

Q

Quesnay, 1009.

R

R... (comte de), 867, 882, 1586.
Radziwill (prince Sigismond), 530.
Ragu, 866, 1697.
Raguse (duchesse de), 538, 951
Rajon, 424, 431, 512, 744.
Rumsay, (général), 703, 965.
Randon de Boisset, 114, 168, 189, 195, 355, 356, 410, 413, 442, 444, 445, 488, 491, 539, 677, 703, 757, 764, 1001.
Ransonette, 295.
Rapilly, *p. 103*.
Rauch (J.-F.), 875.
Raymond Sabatier, 1165.
Récollets de Tournus, 3.
Regnault, 494, 670, 698, 740, 800.
Regnault de la Lande, 139, 276.
Reichshofen, 128.
Reiset (Jacques de), 1077.
Remoisenet, 161, 196, 287, 1266.
Remy, 120, 189, 422.
Rendleshein, à Londres, 1196.
Renou (Mme), 1096.
Renouard (Jules), *p. 103*.
Renouvier, 151.
Revil, 2, 186, 449, 525.
Revil graveur, 442.
Rey, 815.
Reyneval (comte de), 167.
Reynes, 1811.
Reynières (de la), 158, 207.
Ribeyre (de), 452, 1036.
Ricci, 1136.
Richtenberger (Eugène), *p. 103*.
Ricketts, 37, 760, 865.
Richard (Laurent), 583.
Ricourt (Achille), 1620, 1670.
Robert de Saint-Victor, 20, 200, 449, 505, 525, 619, 691.
Robert Wignem Bast, 422.
Roberti (Abraham), 504.
Robespierre (Maximilien), 1239.
Robiano (comte de), 880.
Robillard, 1606, 1607.
Robin, 499.
Robineau de Bercy, 157, 772, 923, 943, 1167.

Roblin, 286, 1043, 1342.
Rochard (Simon-Jacques), 696.
Roch, 1161.
Roche, 1136.
Rodier (baron) 806.
Roger (baron), 114, 449, 526.
Rohan-Chabot (prince de), 373, 491.
Roland (Mme), 1238.
Rome, 1190.
Ronot, 1267.
Roqueplan, 270.
Rosebery (comte de), 1239.
Rosné, 37.
Rost, *p. 103*.
Roth, 307, 349.
Rotham, 16, 438, 1135.
Rothschild (Alphonse de), 1086, 1192.
Rothschild, *p. 102*.
Rothschild (Alfred de), 422, 469, 810.
Rothschild (James de), 158, 484, 680, 779.
Rothschild (Lionel de), 216, 516, 778.
Rothschild (baronne Nath. de), 162, 303, 482, 651. 763, 799.
Rouillard, 230, 396, 556, 1037.
Roumanie (prince de), 1130, 1213.
Round (Edmond), 874.
Rousseau (Jean-Jacques), 1246.
Rousseaux, 1564, 1774.
Roussel, 109, 435, 455, 751, 770, 1101.
Rousteau de Mont-Louis, 1218.
Roux (Pierre), 505, 552, 575, 576.
Roux, expert, 929, 1201.
Roxane, 1159.
Roi de Sardaigne, 1201.
Royal Institut d'Edimbourg, 157.
Rubis, 480.
Royan (prince de), 1167.
Rue (dom Joseph del), 1237.
Russell (lord), 908.
Russie (le grand duc de), 220.
Rutter, 587.
Ruyter, 469.
Ryder, 1108.

S

Sabatier (Raymond), 693.
Saillant, 971.

INDEX DU CATALOGUE

Sainerie (E. de), 402.
Saint, 541, 553, 554, 1468, 1469.
Saint A..., 28, 62.
Saint-Aubin (Auguste de), 422, 1108, 1185, 1195, 1241.
Saint-Cloud (marquis de), 1052.
Saint-Julien (de), 189.
Saint-M... (de), 645.
Saint-Martin (de), 762.
Saint-Maurice (de), 167, 315, 448, 636, 798, 803, 1035.
Saint-Morys (de), 676, 903, 1241.
Saint-Morys (comte de), 1243.
Saint-Non, 485, 702.
Saint-Val (Mlle de), 1249, 1250.
Saint-Victor (Robert de), 20, 200, 449, 505, 525, 619, 691.
Saint-Vincent (L. de), 128, 911, 925, 1457, 1461, 1587.
Salbe, Londres, 604.
Salle (de là), 75, 339.
Salmon, 450.
Salon de la correspondance, 128.
San-Donato (de), 38, 128, 152, 181, 424, 431, 449, 451, 453, 464, 465, 485, 486, 497, 505, 512, 514, 518, 520, 525, 530, 580, 742, 804, 932, 1094, 1106, 1107, 1126, *p.* 103.
Saphorin, à Vienne, 812.
Savoie-Carignan (Marie-Thérèse de), 1189.
Saxe-Weimar (duc de), 1041, 1538, 1578, 1659, 1711.
Say (Léon), 426, 1059.
Scherbatoff (prince), 221, 966.
Scheremeteff (comte), 870.
Schlichting (baron de), 71, 1128, 1166.
Schlutze, 460, 1125.
Schmith, 1017.
Schneider, 471, 735.
Schomborn (comte de), 599.
Schroth, 360, 381, 578.
Schuster (comte), 270.
Schwiter (baron de), 2, 84, 1311, 1312, 1401, 1413, 1631, 1633, 1634.
Secretan, 742, 1140, 1178.
Sedelmeyer, 1178.
Sellar, à Londres, 794.
Sellière (baronne), 169.
Sellières, 764, 914.
Sensier (Alfred), 338.
Servat, 325, 372.

Serreville, 66, 437.
Sers (de), 864.
Sesto (duchesse de), 422.
Silvestre, 629, 956, 995.
Silvestre (baron de), 1243, 1698.
Silvestre (Louis de), 1243.
Silvestrini (Christian), 845.
Siméon, 937.
Simon, 114, 186, 1159, 1298.
Simonet, graveur, 195.
Simonet, expert, 162, 238, 420, 442, 559, 603, 650, 673, 685, 686, 694, 730, 732, 772, 820, 885, 974, 1169.
Simmons (Richard), 657.
Siret, 1032.
Sitter, 2.
Slaker, 145.
Smith (John), 40, 70, 118, 145, 219, 229, 231, 443, 467, 473, 536, 570, 581, 583 à 585, 606, 656, 658, 705, 706, 770, 792, 821 à 825, 829, 830, 952, 1049, 1256.
Smith, 548.
Smith-Oven, 830.
Somerset (duc de), 197, 782.
Sonneville, 961.
Sorbonne (docteur en), 1282.
Sorel, 195, 1746.
Soulzo (prince), 119, 124, 701, 1487.
Souyn, 715.
Spontini, 1133.
Staël (Mme de), 1240.
Stainville, ambassadeur, 1244.
Stainville (Mme), 1245.
Stanislas, roi de Pologne, 424.
Staub, 1173.
Stevens (docteur), 891.
Stokolpt, 120.
Strauss (E.), 1310.
Strogonoff (Alexandre), 1247.
Strogonoff (Paul), 1248.
Suleau (comte de), 885, 886, 936, 977, 1189.
Sylva, 639.

T

Tabourier, 1293.
Talleyrand (prince de), 1251.
Tardieu, 241, 242, 416, 559, 748, 1269.
Tardieu, fils, 162, 238.
Tassard (Mme), 1252.

Taylord, 504.
Tavernier, 926, 948.
Tencé (E.), 19, 201, 202.
Terwage (Anne-Joseph), 1254.
Tessier des Farges, 1253.
Testa, 1.
Thévenin (Mlle), 502, 518, 851, 969.
Thibault, 563, 658.
Thibaudeau, 167, 593, 869.
Thilla, 11, 60, 151.
Thoré, 75, 457, 472, 547, 365, 667, 719, 772, 842, 923, 943, 1306.
Thomas de Pange, 146, 502.
Thouars, 168, 433.
Tilliard, 207.
Tinardon, 141.
Tixier, 1728.
Tolozan, 5, 643, 661.
Tondu (Eugène), 96, 383, 1148, 1478, 1493, 1604, 1605, 1721, 1750, 1751.
Torrelier, 16.
Tour-du-Pin-Chambly (de la), 2.
Torras, 1049.
Toulouse (comte de), 1233.
Tourette (marquis de la), 591, 631, 729.
Tourneur, 290.
Treteigne (baronne de), 853.
Trilha (L.), 895, 1023, 1149, 1529.
Trimolet, 835.
Trocadéro, 1180.
Trois sultanes, 1249.
Troubertskoï (prince), 809.
Troy (prince de), 511.
Troy, 965.
Truchy (de), 690.
Trucy (Aubert de), 686, 1016.
Tufialkin (prince de), 816, 862, 1094.
Tupinier (Jean), 1255.
Turby (de), 818.
Turpain, 1091.

U

Ungel, 988.

V

Vail, à Londres, 117, 162, 231.
Valadon, 151, 194, 477, 496, 529, 610, 734, 764, 765, 1803.

Valois, 1392.
Valori (Caroline de), 87, 378, 1150.
Valori (famille de), 1205.
Valory-Rustichelli, 20, 164, 178, 452, 742, 1003, 1062, 1105, 1122, 1143, 1480, 1611.
Valréas ou Valras (de), 1267.
Valter, 411.
Valter de Warren, 659.
Valvende (de la), 1256.
Van Cuyk, 12, 953.
Van-der-Zande, 167, 338, 1628.
Vanloo, 1033, 1324.
Van Mark, 1263.
Van de Stracken-Moons, 517, 897.
Van-Os, 66, 253, 317, 455.
Van Parys, de Bruxelles, 1786.
Varendret, 384.
Varin, 492, 799, 1151.
Vassal de Saint-Hubert, 136, 195, 302, 355, 410, 426, 560, 574, 641, 1019, 1576, 1736.
Vaudreuil, 114, 186, 213, 338, 432, 727, 756, 907.
Velly, 210.
Vence (comte de), 1176.
Venderborch, 1220.
Vénus de Médicis, 1259.
Véri (l'abbé de), 87, 631, 1124.
Véri (marquis de), 140, 158, 167, 442, 444, 445, 504, 649, 661, 738, 854, 945.
Vernet (Joseph), 1266.
Vestris, 1269.
Veyrassat, 152.
Vèze (baron de), 51, 167, 615, 768.
Vèze (Louis de), 993, 1176.
Vibert, 1130.
Viennois, 442.

Viette (Mme de), 1257.
Vigée-Lebrun (Mme), 1261.
Vigier (du), 455, 745, 746.
Vignières, 24, 35, 36, 111, 269, 360, 403, 1418, 1482, 1526, 1535, 1536, 1582, 1613, 1636, 1656, 1704, 1793.
Villars (de), 1791, 1792..
Villeminot, 136, 703.
Villenave, 81, 1183, 1426, 1427, 1497, 1573.
Villeserre (de), 167.
Villot (F.-V.), 1428.
Vitasse, 128.
Vogt, 492.
Vollon (Antoine), 1661.
Vombwel, 841.
Voyez, 176, 192, 336, 356, 370.

W

W... (de), 253, 1266.
Walekenaër (baron de), 785.
Walferdin, 2, 6, 25, 25 *bis*, 51, 52, 64, 93, 104, 146, 167, 186, 214, 265, 266, 271, 276, 317, 357, 371, 435, 462, 482, 486, 621, 1108, 1145, 1178, 1179, 1311, 1325, 1423, 1432, 1545, 1567, 1597, 1598, 1714.
Walker (Gaillard), 616, 1026.
Wallace (Richard), 15, 66, 221, 413, 424, 492, 513, 525, 785, 788, 826, 828, 1054, 1117.
Waldmann, à Lyon, 899.
Wallée, 925.
Walstaff, 736.
Walter, 1026, 1581.
Wangner, 185.
Wardell (J.), 249.
Warneck, 226, 956, 1178.

Watelet, 195, 293, 331, 1192, 1258, 1259, 1260.
Watelet, graveur, 146, 153, 174, 195, 293, 313, 331, 1170, 1176.
Wedderburn, 102.
Weisbrod, 1343.
Wells de Redleaf, 788.
Weil, 442.
Wert (P.), 532.
Wertheimer, 1212.
Wery, 662, 720.
Wery (Alexis), 971, 1088, 1654.
Weyer, à Cologne, 125, 189.
Wilckenser (baron de), 1117.
Wille, 114, 185, 189, 259, 272, 328, 439, 446, 524, 579, 840, 1064, 1262 à 1264, 1343, 1679, *p. 103.*
Wille (Mme), 1265.
Wills (William), 473.
Wilkenson, 788.
Wilson, 411, 755.
Wincker (G.), 532.
Witte, 1098.
Woronzow (prince), 138, 500, 626.
Wultemberg (prince P... de), 761.
Wymm Ellei, 831.

Y

Yaboroug (lord), 574.
Youssoupoff (prince), 142, 461, 527, 535, 638, 765, 793, 939, 981.

Z

Zacharie (Michel), 440, 821.
Zay (David-H.), 427.
Zetzé (Jungler), 212.

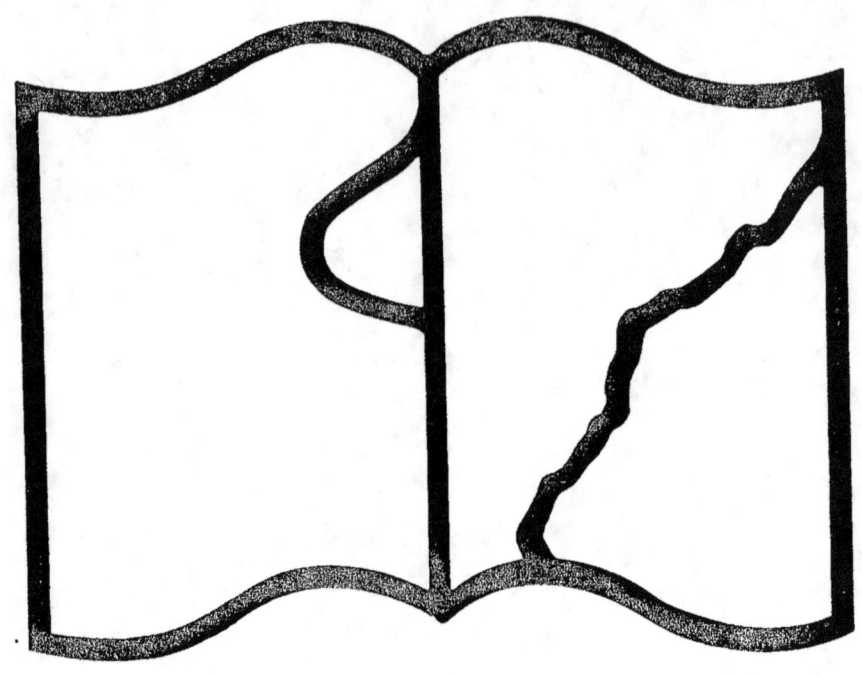

Texte détérioré — reliure défectueuse

NF Z 43-120-11

www.ingramcontent.com/pod-product-compliance
Lightning Source LLC
Chambersburg PA
CBHW071546220526
45469CB00003B/935